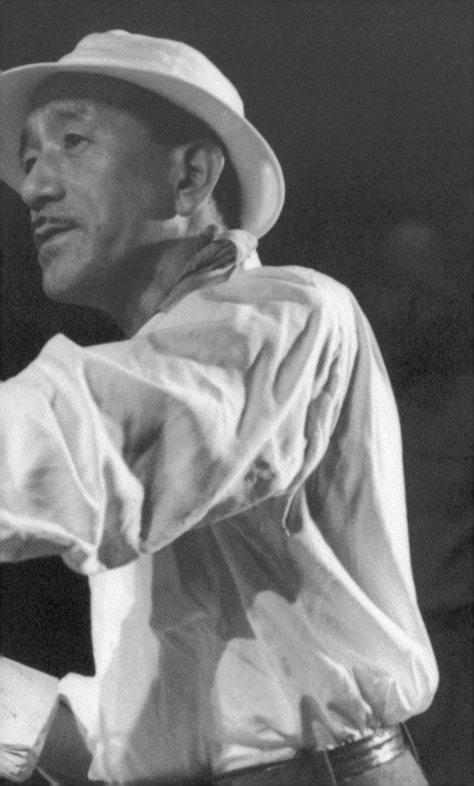

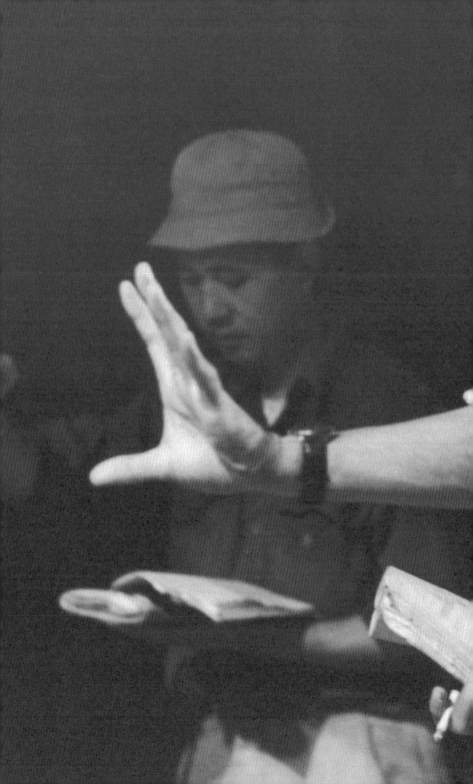

小津安二郎的軌跡

竹林 出

映画監督　　　　　芸術家として、
小津安二郎の軌跡　認識者として

目次

前言

本書如書名所示，旨在追尋小津安二郎這位藝術家的軌跡。然而，本書與過去的「小津論」相去甚遠。筆者認為小津安二郎是位優異的藝術家，企圖探尋他的深刻體悟和思想上的成長。同時，我也將小津安二郎定位為大正時期個人主義的小說家，例如永井荷風、志賀直哉、里見弴、谷崎潤一郎、芥川龍之介等人思想上的么弟。他們是夏目漱石口中（日俄戰爭）戰後世代，筆者企圖從夏目漱石對近代的觀點來理解小津安二郎。過去也曾經有其他論者提及小津安二郎與小說家的來往，但幾乎沒有討論過這些與作家的交遊如何反映在小津安二郎的電影中。本書也將述及此思想上的影響及其對個別電影的影響。其結果之一，便是過去常受輕視的志賀風格電影《東京暮色》之評價。

此外，筆者也放了許多比重在小津安二郎於戰時的變化。小津安二郎身在中國戰線時獲得的體悟給他帶來了改變。在這之前，諸如好萊塢「以劇情和動作構成的電影」、「舊市區電影」等關鍵字所示，小津電影可說深受美國電影影響。但是他在戰時逐漸遠離「舊市區」，從「以劇情和動作構成的電影」轉換到「私小說式」❶電影，並在作品中導入了集體意識。

在此過程中，小津安二郎漸漸開始創作理念性的電影。

戰後的「紀子三部曲」（《晚春》、《麥秋》、《東京物語》）反映了他在戰時的體悟，也是小津安二郎「（意識到）戰爭（的）電影」。這些作品絕非描繪中產階級生活的美好懷舊電影。在這些電影中都潛藏著一個主題，那就是個人的自我與集體意識之扞格。過去對於從戰時一直到「紀子三部曲」這段時期的電影，始終沒有具一致性的說明，這可說是本書的核心。

小津安二郎的時代同時也是溝口健二、成瀨巳喜男的時代，本書中將介紹溝口健二和成瀨巳喜男的生涯及其代表作；另外亦將略述帶給小津安二郎莫大影響的恩斯特‧劉別謙（Ernst Lubitsch），及幾位重要演員的簡單經歷，目的在於更立體地（從人物的關聯性上）勾勒出小津安二郎的時代；其次，書中也將以溝口健二、小津安二郎、成瀨巳喜男等人為核心，略述日本影史和日俄戰爭後的日本歷史。小津安二郎的生涯正是日本影史的一部分，更疊映了大正、戰前昭和不景氣，以及戰爭時代。

小津安二郎其人遠比過去對他的認識更加富含思想。然而，任何一個優秀藝術家本應擁有優異的哲學或思想，依此看來，論述小津安二郎的思想並不唐突。只不過，過去許多評論家甚至未曾想像過小津安二郎具備一套獨特的思想體系。

電影史上的一九三〇年代，放眼世界是藝術電影的黃金時期，而日本電影的巔峰則在一九五〇年代，以溝口健二、小津安二郎、成瀨巳喜男等人為首，牽引著世界的藝術電影。遺憾的是，進入一九六〇年代後觀影人數銳減，在溝口健二、小津安二郎、成瀨巳喜男等大師離世後，電影產業也幾乎陷入瓦解狀態。當然，藝術電影更是完全消聲匿跡。

不久的將來，日本或許有可能創造出高水準的電影，期待各位讀者除了新電影之外，也能接觸到過去的優異日本電影，更深入認識活在那個時代的前人面貌。

❶ 譯注：興起於二十世紀的日本文學特殊體裁，取材自作者本身的經驗，採自我暴露的寫實主義風格敘述。

I

小津電影的主題及其背景

第1章　小津安二郎與小津電影

本章中主要依照小津電影的成長來區分，俯瞰小津電影。同時也將略為觸及小津安二郎當時的個人及歷史背景。

1　小津電影的區分

小津安二郎自從一九二七年拍攝《懺悔之刃》一作以導演身分出道以來，畢生共執導五十四部電影。筆者試將小津電影分成三個時期，分別是「戰前期」、「戰爭期」、「戰後期」。

不過「戰前期」和「戰後期」又各自分成前期與後期，說得更精確些，應該區分為五個不同

時期。

以下讓我們來概觀各個時期。

戰前期

「戰前期」的前半從初期到《我出生了，但……》為止，後半從《青春之夢今何在》到《獨生子》。戰前期前半從出道作之後五年左右，共拍了二十四部電影。戰前期後半在四年之間拍了十二部，由此可知前半的量產盛況。當然，這可能是因為前半階段包含了出道作品及其後的初期短篇喜劇，因此數量較多，儘管如此數量還是相當驚人，可以感受到年輕小津十分積極創作。不僅如此，他也勇於嘗試各種類型的電影。例如喜劇、實驗電影、愛情電影、流氓電影等，其中學生、上班族系列的表現尤為出色，替小津最早的巔峰時期《淑女與髯》、《東京合唱》、《我出生了，但……》打下基礎。這時期的小津著力於學習好萊塢以劇情和動作構成的電影，尤其是勞埃德式❶的都會風格人情電影，企圖自成一格。

不過來到戰前期後半，小津放棄了學生、上班族系列，開始以源於初期舊市區電影的喜八系列為創作主流。雖然同時也有《東京之女》這類偏重印象風格的電影，但此時期整體來說還是偏重娛樂性的喜八系列，諸如《心血來潮》、《浮草物語》、《東京之宿》等作。他的

電影漸漸走入死胡同，呈現低迷狀態。小津企圖擺脫舊有以劇情和動作構成的電影，開始摸索新方向。但最後他所交出來的成果卻是充滿美國電影風格的作品。戰前期的代表作之一《獨生子》雖然充滿文學氣息，同時也讓人感受到濃烈的美國電影味道。

戰爭期

「戰爭期」的作品有《淑女忘記了什麼》、《戶田家兄妹》、《父親在世時》這三部作品。

這可說是小津變化的時代，同時也是充滿危機的時代。

首先，小津從戰前期後半開始嘗試自我變革，其具體實踐便是在《淑女忘記了什麼》中改變故事舞臺。這是他擺脫舊市區的嘗試，也是某種自我否定。可是在這之後，小津有大約兩年時間轉戰於中國戰線，期間由於好友在戰時病逝，加深了他身為藝術家的體悟，將這些體悟和帶有志賀直哉色彩的心理摹寫一同反映在電影中，成為他戰後的目標。

小津從中國戰線回國後第一齣作品《戶田家兄妹》中，放棄了以劇情和動作構成的電影路線，導入私小說式的框架。這一點小津受到他耽讀的個人主義小說家莫大影響。另外在

❶
譯注：哈羅德・勞埃德（Harold Clayton Lloyd，一八九三～一九七一），美國默片時代知名喜劇演員。

《父親在世時》中他又導入了集體意識。對於小津這個個人主義者來說，這是相當大的變化，不過這並不代表小津拋棄了個人主義。在這些變化的過程中，小津的電影創作方法出現轉變，更加重視理念。

戰後期

「戰後期」的前期為從《長屋紳士錄》到《東京暮色》這九部，後期為從《彼岸花》到遺作《秋刀魚之味》這六部。

無庸置疑，戰敗這個事實從根改變了所有日本人的生活。一般人苦於糧食不足、知識分子則苦於毀滅感。另一方面，當時流行民主主義式的電影，但小津的目標在於實現「戰爭期」獲得的體悟（包含帶志賀色彩的心理摹寫），以及鼓勵處境悲慘的日本人、撫慰離開人世的亡靈。

小津在《風中的母雞》中企圖同時解決兩個問題，後來以失敗告終。不過之後在《晚春》、《麥秋》、《東京物語》這紀子三部曲中，他暫且擱置帶有志賀色彩的心理摹寫，造就了小津的傑作。這些作品訴說著某種生與死的故事，也是屬於小津的「（意識到）戰爭（的）電影」，絕非部分論者所謂單純描寫美好中產階級生活的電影。紀子三部曲中運用了《父親

在世時》中的集體意識框架，並非因為戰敗而改變了小津的方法論或思想。而前半最後的《東京暮色》則是志賀風格電影的傑作，小津藉此完成了戰時的功課，也擺脫戰爭影響，終獲自由。

「戰後期」的後半小津企圖創作愉快的娛樂電影、具備更深的文學性。然而他依然是位步調緩慢的思考者、實踐者，重複著前進兩步、後退一步的步調。總之，小津最後的終點是以意識為核心的小說化世界，在《小早川家之秋》或者《秋刀魚之味》中，都隱約潛伏著死亡的影子。這是一個的確豐富有趣，但也「虛幻無常」的世界。

2　對小津電影的評論

對許多評論家來說，小津是個很困難的研究對象。因為他在戰後放棄以劇情和動作構成的電影路線，又受到大正時期小說家的影響，還有他在戰地的體悟，又從恩斯特·劉別謙等國外導演身上獲得啟發等等，綜合了相當繁複多樣的影響。除此之外，還有他異常緩慢的步調、刻意地放棄技術、講究構圖、仰角鏡頭和空鏡頭等，在他作品中可以看到其他導演身上不容易看見的技術，這也是導致觀者混亂的原因。許多國外評論家都認為他是個以仰角鏡頭

為特徵，堪稱優秀，卻也有些奇特的電影導演。評論家們關心的似乎不是小津電影的內容，更在意其形式。

小津生前就被譽為日本電影巨匠，大受好評，他是首位獲選為日本藝術院會員的電影導演，跟溝口健二並列足以代表日本的電影導演。然而，日本評論家對他卻沒有太高的評價。

對戰後小津電影最典型的批評，就是小津電影雖美，卻僅是空無內容的中產階級電影。另外也有人單純因為小津是既得利益者這個事實而批評他。但就連這些所謂「反小津」的評論家，說得難聽點，也都受到海外一片好評的牽動，紛紛開始重新看待小津。不知不覺出現一股「小津熱」，評論家競相撰寫小津的研究書籍。而對於小津採批判角度的評論家，是否能理解戰後的小津電影，因而改變他們的立論呢？其實令人意外地，在他們的書中鮮少有人能有體系地評論小津的戰後電影，或者對小津這個人進行貫通一致的說明。

小津電影的特殊之處還有其他幾項。例如同樣場面可能會在不同電影中出現、出場人物、電影名稱都很類似，就連故事梗概都非常相像。從某個角度來看，這些事實或許已經超越了電影評論家的想像力。不過假如小津是個小說家，或許也不難理解這種奇特的作風。

對小說家來說，數度重複相同主題並不是什麼特別的事。夏目漱石執著於描寫三角關係，谷崎潤一郎醉心於嗜虐，珍·奧斯汀（Jane Austen）致力於描寫年輕女性該如何獲得美

好的伴侶這個主題，而亨利・詹姆斯（Henry James）著力於國際關係。至於小津，他的眼光則專注於親子關係上。

小說家和小津的關係也是本書的重點之一。不過重要的並非小津跟哪些作家來往過，而是這些作家如何對小津的思想和電影帶來影響。

兩個小津

小津跟評論家之間的關係讓我們腦中浮現兩個小津。一是「戰前期」的小津，主要學習美國電影並且受其影響；另一個是「戰後期」的小津，一位創作藝術性、私小說式電影的電影創作者。

但是小津並沒有完全拋棄過去的自己，所以戰後電影中偶爾也會看到戰前的小津探出頭來。小津永遠帶著過去的養分不斷成長。他悄悄將年輕時所學以劇情和動作構成的電影手法，帶進戰後期之後期的私小說式、又有些舞臺劇式的手法中。

這樣的兩個小津也對評論家產生了影響。評論家大抵可分為將重點放在戰前小津的人，跟著重戰後小津這兩者。前者又可再細分為重視電影技術層面的評論家（這二人都受到好萊塢式思想的洗禮）和社會主義式的評論家。而關注戰後期後半的評論家往往比較重視文學或

者戲劇元素。

當然，戰前曾經評論過小津的評論家也並非到了戰後就再也不評論。這或許因人而異。

儘管如此，要給戰前小津跟戰後小津相同評價，依然是件很困難的事。因為戰前戰後的小津，就算將戰前的評價基準套用在戰後的小津身上，也無法給予恰當的評價。但實在差異太大，是大部分評論家都太小看其中的差異，甚至根本沒發現這些差異。

具體來說，針對技術進行評價的主要是支持戰前好萊塢電影文法的人。站在他們的觀點，小津的電影跳脫了電影文法。對這些人來說，小津電影除了文法上的跳脫之外不是什麼奇特的電影，（包含跳脫在內）依然可以用好萊塢電影的脈絡、也就是以劇情和動作構成的電影來理解。但是要用這種看法來評論戰後文學式的小津電影則相當困難。美國影評人諾爾‧柏區（Noël Burch）還有略帶宏觀視野觀察的大衛‧博特威爾（David Bordwell）也一樣。佐藤忠男等日本評論家也有這種明顯傾向。愈是肯定戰前的小津，對《晚春》之後的小津就愈容易陷入難以理解的狀態。這類評論家往往會認為《晚春》只是一部唯美（卻沒有內容）的電影。

另一方面，重視電影的藝術價值的人，會對戰後期的小津給予高度評價。評論後半小津電影的人，理所當然多半對文學或者戲劇性元素感興趣。例如唐納‧瑞奇（Donald Richie）

讚賞戰後的小津電影，還舉出亨利‧詹姆斯的地毯圖案和珍‧奧斯汀來相比，似是極恰當的比擬。保羅‧許瑞德（Paul Schrader）似乎也是戰後支持派。日本觀眾多半都比較肯定小津的戰後電影（小津戰前的電影只有粉絲和專家會看），但卻少有評論家能做出有邏輯的評論。

另外也有社會主義式評論家指出，戰前很多小津電影都出現了窮人，對此給予肯定。這其實也是一種批判，認為小津戰前拍攝寫實電影，但戰後的小津電影卻與現實無關、空存唯美（實際上小津戰前也拍過富人的電影）。不過假如戰後的小津電影是中產階級電影，也不能因此斷言當中沒有思想。同樣地，電影中出現住在大雜院的窮人，也不能就此判斷作品富有思想或者宣揚正義。那不過是一種幻想罷了。對小津來說，無產階級或者中產階級這類設定根本不在他考慮的範圍內。另外，拍攝窮人就表示崇尚現實主義也是一樣的道理。站在這種設問前提之下無法看透小津的進化。

很多前任或者現任電影導演對小津的評論也相當弔詭。他們有人曾是小津助理導演，也有人強烈批評過當時小津的保守，時至今日要來評價小津理論上不免有些尷尬，但這些人放言高論儼然評論家。我想若不是小津在海外深受讚譽，這些人也不會動筆評論小津吧。

3 小津時代的歷史背景

在這裡我將相當簡單地介紹小津生長的大正時代（一九一二～一九二六）和昭和初期的歷史。現在的我們已經習慣現代生活，無論是好是壞，都已經遺忘大正時代和昭和初期的歷史，那對我們來說彷彿是另一個世界。但那個時代是小津的青春，同時也是他戰前電影的舞臺。對現在的我們來說，日俄戰爭也是後來第二次世界大戰的導火線之一，之後的大正時代更是個很難定義的時代。

小津出生於一九〇三年，大正時代幾乎相當於他的青春時期。大正時代極短，挾於富國強兵（國家的近代化）的明治時代，以及不景氣與戰爭、直至終戰的昭和之間，如同「大正民主」和「大正浪漫」這些詞彙所象徵，這是個成熟和混亂同時並存的時代。另一方面，這也是正在擴張軍備企圖進軍海外、邁上戰爭之路的時代。小津當然是個文學少年、電影少年，不太可能對政治感興趣。但他也無可避免地被時代的洪流吞噬。

讓我們再看看當時的經濟，由於第一次世界大戰（一九一四～一九一八）時以遠離戰場的日本當作生產據點，帶動日本的輕重工業迅速走向近代化，出現許多暴發戶。可是這番榮

景很明顯只是曇花一現的泡沫，第一次世界大戰結束後景氣立刻陷入低迷。一九一八年因為

稻米價格高漲（業者因為出兵西伯利亞而惜售也是導致米價高漲的原因之一）還發生了「米

騷動」❷這項全國性的暴動。這波不景氣又因為一九二三年的關東大地震，拖緩恢復腳步，

日本就在遲遲未從震災恢復的狀態下，接連面對之後的昭和金融恐慌（一九二七）以及之後

的世界經濟大恐慌（一九二九）。在這期間，東京在關東大地震的災後復興下迅速改建為一

個近代化都市，出現了中產階級。

在政治上，明治以來主導藩閥政治的維新志士紛紛遠離政界，接受過新近代教育的世代

開始成為政治新勢力，開啟走向政黨政治之路。不過藩閥政治的勢力依然不容小覷，再加上

軍部的影響，政黨政治的實現並不容易，但是在民眾運動等助勢之下，一九一八年成立了由

原敬領導的政黨內閣。此外，有「大正民主」之稱的此時期人權意識高漲，於一九二八年實

施了男子普選，對言論自由的意識逐漸抬頭。

同時這個時代也發生了擴張軍備、進軍海外、治安維持法成立等，幾可預見未來的事

件。一九一〇年的幸德事件（國家捏造事實，鎮壓社會主義者，又稱「大逆事件」），導致社會主義運動的低迷。在文化上，後文將會介紹幾位大正時期的作家，這個時代兼有抒情、頹廢的氣息，同時也是個人主義和理想主義同時並存的時代。

昭和初期的經濟狀況受到一九二九年始於華爾街的美國經濟大恐慌影響，再次陷入低迷，稱之為昭和恐慌（一九三〇～一九三二），是戰前最大規模的恐慌，特別是農村，據說受到了毀滅性的災害。

小津的《我畢業了，但……》（一九二九）就是在這種狀況下所拍攝的作品。大學畢業後找不到工作，女子賣身和飢餓兒童都是當時嚴重的社會問題。昭和初期據說是女性的價格（也就是賣春的行情）很廉價的時代。無法成為公娼女性只好淪為私娼，行情更加下滑。當時固然也有許多法律規範，可是公娼正如其名是合法的行業，再加上賣身往往是為了借錢，最後始終很難清償債務。

小津的盟友清水宏在《多謝先生》（一九三六）中描述一個女孩為了賣身，跟母親一起搭公車前往都市的故事。雖然沒人認為賣身是好事，但如果不這麼做整個家會更悲慘，只好要求女兒犧牲。同樣是小津的朋友成瀨巳喜男在《與君別》（一九三三）裡，也描寫一個因為父親酗酒成為藝伎，為拯救妹妹免於賣身而自甘墮落的女孩。這類電影在日本戰敗後再次

大量出現。賣春再次成為龐大的產業。

於此同時，一九三一年發生了滿州事變❸，日本占領滿州的隔年建立了滿州國。這次事件也演變為後來的支那事變❹。一九三六年發生了一次失敗政變二二六事件。小津在一九三七年接到徵兵令，前往中國戰線從事各種軍事活動約兩年時間。

但如果以為昭和初期只是充滿不景氣和戰爭的陰暗時代，似乎也不怎麼正確。井上壽一《二次大戰前的昭和社會1926-1945》，講談社現代新書，二〇一一年）以三個關鍵字提出戰前昭和的特徵，分別是「美國化」、「兩極化社會」、「大眾民主主義」。昭和初期的電影和爵士樂、舞蹈消費社會的基礎，中產階級的人口以都市為中心開始成長。而除了美國電影和爵士樂、舞蹈等文化層面之外，在政治、社會、經濟等所有層面也都迅速美國化。小津的電影裡也曾出現過的摩登女孩、摩登男孩，正是誕生於這個時代，在《我出生了，但……》（一九三二）和《東京合唱》（一九三一）裡出現的上班族，如果沒有被丟掉工作，基本上跟現在的上班族生活沒有兩樣。另一方面，在《東京之宿》（一九三五）裡出現的男人就像流氓無產階級一

樣，完全是個兩極化社會。當時的大眾也開始對此兩極化社會表達抗議。於是，以男子普選制度為開端，社會上漸漸出現了新的中堅。

井上還提到，當時的學生可以分為兩種。一是美國型，夢想將來可以成為公司要人、大企業家；另一種是俄羅斯型，暗自從事無產階級運動。問題在於後者，左翼知識分子對學生和勞工鼓吹革命這個（不可能實現的）夢想，可是一旦知道不可能實現後，一般人馬上就會遠離運動。左翼運動於是出現了大批改弦易轍者，最後這些人很可能都成為軍國主義者的助力。社會漸漸走向煽情、詭異、荒謬的時代。

電影界也沒有忽略這些問題，不斷以紀實風格拍攝左翼電影和國家主義式電影。這時期日本的電影產業發展蓬勃，成為僅次於美國的世界第二電影生產國，電影確實成為一種國民娛樂。漫長的不景氣也從一九三三年左右起漸漸復甦，正與中國作戰的日本、跟正常的日本同時存在。一九三五年的經濟成長創下了當時的最高紀錄。

然而，愈接近太平洋戰爭爆發的一九四一年，各種管制也漸趨嚴格，進入嚴格的軍事體制。與電影產業相關部分，一九三九年制定了電影法，跟以往的審查制不同，製作跟發行都得事先申請許可。一九四一年，電影製作公司整合為松竹、東寶、大映，電影院也整合為白系列和紅系列。許多電影人都被派遣到占領地製作國策電影，同時也因為膠卷不足，使得電

影製作漸漸陷入困境。

東京的舊市區

在這裡我們還必須了解與小津相關的另一段歷史。那就是小津度過他童年時期的舊市區。

小津出生的東京深川地區，從江戶初期便開始開發，填埋新生地和整頓水路開發新田。

但開發的腳步不僅於此，深川漸漸成為貨物送往江戶的集散地（最早是木材的集貨地），商業也同時蓬勃發展。商業一發達，當然就有人潮聚集，出現了「岡場所」（未經幕府公認的賣春旅店），成為有藝伎聚集的歡場鬧區。其中深川的藝伎特別被稱為辰巳藝伎（因為從江戶城方向望來，這裡位處辰巳方位❺）。當時吉原伎為幕府公認，（遊女跟顧客之間的）關係受到限制，相較之下辰巳藝伎則不受拘束。她們改穿男裝、改用男名自稱「羽織藝者」也深受歡迎。最大的特徵是賣藝不賣色，有氣概、重情義（有義氣又有俠氣）。

從深川稍微往北的本所一帶住著很多江戶文人，深川本所是江戶時代暢銷小說為永春水的人情小說《春色梅曆》寫作的舞臺。他在書中描寫的便是辰巳藝伎。很多電影都曾經提及

❺ 譯注：東南方。

《春色梅曆》，小津也根據《春色梅曆》創作過《寶山》（一九二九）這部電影。另外，《溫室姑娘》（一九三五）的原作者標記為式亭三右，這是諧擬式亭三馬之名，而式亭三馬是為永春水的老師。

直到明治中期，這種江戶時代的舊市區應該都沒太大改變。這種江戶舊市區文化不只影響了小津，也同時對夏目漱石、谷崎潤一郎、芥川龍之介等人帶來了影響。溝口健二和成瀨巳喜男也出身舊市區。他們無論在社會上或者經濟上都深受江戶幕府瓦解的影響，也就是所謂的江戶敗組，許多武士都自此落魄破敗。其中部分成功者不只要支撐自己的家庭，還得扶持運氣不好的親戚生活。但諷刺的是，東京這個帝都的新首都裡很快便設立了近代教育機關，部分舊市區的優等生搖身一變，成為國家的菁英分子。

4 小津的前半生

小津出生在一九○三年（明治三十六年）東京的深川，父親寅之助、母親朝枝，是家中次男。手足有哥哥新一、妹妹登貴、登久，還有弟弟信三共五人。父親寅之助在肥料批發商湯淺屋負責管理東京分公司，本家是伊勢松坂的商人世家。一九一三年，一家人依從父親的

教育方針搬到松坂，留下父親一人在深川。小津在這裡讀完小學、舊制中學。

中學時的小津現在沒有留下太多資料，詳細狀況不得而知。可能跟其他學生沒什麼太大的差異。不過在小學、中學這種善感時期跟父親分開生活，是否對他帶來了某些影響？另外，一個搬到鄉下地方的都會男孩，或許跟周圍也多少有些格格不入。根據他同學的說法，小津書念得還可以，繪畫畫得很好、很愛看電影。到了中學五年級時違反校規被逐出宿舍，開始從自家通學。結果反而讓他得以自由地看電影，更加醉心於電影世界。從這些同學的文章看來，小津的學生生涯似乎有點放縱。最後一學年他的成績幾乎是吊車尾。[1]

佐藤忠男曾經這麼寫道：

安二郎從小學高年級到中學畢業後一段時間為止，都生長在父親偶爾才出現的家庭中，因此他可以對母親百般撒嬌。關於安二郎的母親朝枝，只要認識她的人都會異口同聲地說，再也找不到這麼溫柔體貼的母親了。也正是因為她太為孩子著想，所以對孩子來說是個太過囉唆的母親，可是安二郎卻比任何人都敬愛母親，一輩子都帶著對她撒嬌的態度度日。[2]

唐納・瑞奇也引用過這段文章 3，但我對這種看法（特別是與他藝術的關聯性）卻抱持著質疑的觀點。只因為看上去似乎如此，就企圖將小津的傳記套用在與母性相關的框架當中，這雖是大眾傳媒的常套手段，但也很危險。細看小津的電影可以發現，比起母親、他對父親的想法更多。首先，小津的家庭中當然也有其他家庭常見的問題，不過小津非常孝順，他和家人還有甥姪等人也都始終維持很好的關係。可是在《戶田家兄妹》（一九四一）可以發現，小津對自己的家庭彷彿也有些許不滿。

中學畢業那一年，因為父親希望他從商，所以小津跟哥哥一樣報考了神戶商工等校的入學考試，但沒有考上。隔年再次應考，也同樣落榜。一九二二年，他十九歲時他成為三重縣的代課老師，當了一年老師。現在我們並不清楚他為什麼會當上代課老師。到頭來對小津來說，學生生活除了跟好友相處的時光，似乎沒有太多有趣的回憶。代課老師時代也只是中學的延伸。在這樣的生活中，他漸漸傾心於電影和文學。小津家是否如同佐藤所說是個「相當符合『嚴父慈母』這種古典形容、無可挑剔的家庭」 4 也值得懷疑，不過小津家確實是殷實商家，父親也是老實的商人。

父親十分期待小津也能繼承自己衣缽從商，他對小津要在電影業界謀職一事相當反對。

這種父親形象可說反映在《父親在世時》（一九四二）裡父親拜訪兒子租屋處的情景，還有

《麥秋》（一九五一）裡父親養鳥的一幕。相較之下，描寫母親的情景則相當少。小津的母親看來是位十足有明治婦女風格，個性堅毅（或者說倔強），同時也是用心仔細的女性。

一九二三年八月，等妹妹學校畢業後，小津辭去代課老師一職，跟前一年已回到東京深川的其他家人會合。同年八月，在叔父的介紹下進入松竹電影蒲田製片廠擔任攝影部助手。

他原本想當導演，但當時沒有空缺，於是先進了攝影部。不久之後，同年九月一日發生了關東大地震。

地震似乎對年輕的小津沒有造成太大的打擊，但這當然是社會上的一大事件，對整個社會的經濟和文化都帶來相當嚴重的影響。松竹蒲田裡所有磚造建築全部倒塌，當時蒲田的主要成員暫時移動到京都的牧野製片廠、持續拍攝。不過小津還留在蒲田。隔年一九二四年，城戶四郎就任蒲田製片廠的廠長。

小津在一九二四年十二月起的一年期間，進入東京青山的近衛步兵第四連隊擔任一年志願兵。如果學歷有中學畢業以上、再支付一定的金額，假如成績優異一年後可以升上少尉除役，否則就要等到升伍長才能除役。小津屬於後者。很明顯地，他對於這件事缺乏熱情。

不過，擔任攝影助手時期的小津工作得很勤快。很多人都記得他當時穿著短褲、赤裸上半身扛著沉重攝影機到處奔走的樣子。據說拍外景時一有空檔，他就會找上當時的一流導演

牛原虛夢，滔滔不停地提問。[5]一般來說導演根本不會把攝影助手放在眼中，想來當時牛原一定也很驚訝，或許是小津對美國電影的知識和他的熱情打動了牛原吧。小津在外國電影方面的知識遠勝他人，大家都說他是「外國電影的活字典」。[6]由此也可以一窺小津略顯宅氣的個性。之後小津曾經表示，這份攝影助手的工作對他的執導有很大幫助。[7]

他當時的好友之一高橋通夫，曾如此描述當年的助手生活。小津的生活可能也相去不遠。

每天早上七點上班。馬上先得打掃暗房，結束之後再把攝影機在技術室前的空地全部一字排開，彼此比快進行器材檢查。攝影機就像是攝影師的靈魂，如果手指一摸發現有一丁點灰塵，就會被痛罵一頓，還得吃幾記拳頭，所以一定得仔細檢查每個角落，連三腳架的尖端都要打磨得乾乾淨淨。

演員和技術人員陸續來上班，製片廠的一天就此開始。打理完攝影機後是燈具的保養，到同一棟的膠卷整理室（剪接室）抹地，這些事早晚都要各做一次，冬天長凍瘡，難受極了。

快要九點時，終於要開始設置場景，不過燈光部只有一個人，所以我得兼任攝影、燈光、導演等助手，一整天就像車鼠一樣奔來竄去。當晚的戲拍完後也沒有喘息的空

檔，得馬上到實驗室去幫忙自己那組的正片負片製作、學習沖洗片子，結束之後，才終

於能從長到令人暈眩的一天中解放。

（……）

攝影、燈光、剪接、靜態攝影和攝影師，責任範圍非常廣，難熬的一天好像有四十

八個小時一樣，我每天都咬緊牙關努力工作。但年輕的我們或許因為電影所具備的社會

使命感而燃燒，也陶醉在這個宛如叢林、充滿未知的世界當中，沉迷於每天的日子裡。8

除役的隔年一九二六年，小津拜託友人齋藤寅次郎，讓自己也能在齋藤擔任助理導演的

大久保忠素導演身邊當助理導演。

齋藤寅次郎所述的當時大久保導演團隊陣容如下：

那個時候的大久保忠素團隊被譽為是黃金陣容，連助理導演也都大有來頭，叱吒片

廠。當時由我擔任組長，管理導演組和演員組，副手佐木啓祐負責小道具組、服裝

組，小津安二郎是第三把手，負責修改劇本和編寫分鏡。9

這時期的小津跟齋藤寅次郎、清水宏、佐佐木啓祐、濱村義康等人一起在蒲田賃屋同居，過著類似宿舍生活。據說他們經常一起討論美國電影。10 畢竟是一群為了電影正在燃燒熱情的年輕人，確實也不難想像這番情景。

大久保忠素導演是專拍喜劇的導演，以當時的基準來說，似乎是位很隨性的導演。他經常喝過頭沒到片場，這時候就會由助理導演代為執導，這對小津來說是很好的學習。大久保經常誇獎助理導演，只要看他們拍得好就會不吝讚美。他後來搬到京都也不再導戲，但小津在日記裡寫道，大久保每到東京都會跟小津連絡、一起喝酒。齋藤寅次郎也是專拍喜劇的導演，他的作品現在還能看到，直到戰後他還會仿拍卓別林在《淘金記》中小木屋傾斜的場面，不太講究時代考證。現在已經很少像他這種無秩序風格的喜劇導演，實在遺憾。說個題外話，有人說《男人真命苦》系列裡的阿寅角色靈感就是來自齋藤寅次郎。

一九二六年，城戶四郎命令小津寫劇本提交。這等於是實質的導演晉升考試。小津提出劇本《堅硬的瓦版山》，順利通過。這份劇本後來由井上金太郎拍成電影。小津也在這一年八月正式升格為導演。不過他配屬在古裝劇部，九月時負責執導第一部作品《懺悔之刃》（野田高梧編劇），但途中因為收到演習徵兵令，進入伊勢連隊一個月左右，一部分是由他的師兄齋藤寅次郎所導。關於《懺悔之刃》我們之後會再詳述。

小津表示：

目前為止我拒絕了兩三部公司派給我的劇本。比我資歷稍長的友人五所平之助、重宗務、清水宏等人勸我：「你這樣不行，不要挑三揀四了，什麼都得試試啊。」於是我再次挑戰自己寫劇本。最後完成的是《年輕人的夢》中現稱的明朗篇，在這之後也陸續不停工作。之前大家都說我作品少，但是昭和三年除了《年輕人的夢》之外我還拍了四部片，昭和四年拍了七部之多。

當時沒有毛片（沖出每天拍攝的部分，初拷在粗製膠卷上試看），也沒有剪接師（負責將拍好的膠卷依照劇本的指定進行取捨選擇、整理的人），從頭到尾都得自己來，所以儘管還是無聲電影的時代，這個數量也夠我忙的。11

進入松竹以來小津一直埋頭苦幹。製片廠的環境似乎很適合小津，他從擔任攝影助手的時期就不辭辛勞地認真工作，學習、研究了很多。助手時代他以當導演為目標，累積了許多經驗。當上導演之後的小津之所以能夠快速成長，一定也多虧了這段經歷。

編劇伏見晁曾經如此描述剛當上導演的小津：

但這個乍看之下樸實的魁梧青年一反他的外表，其實相當時尚，從身上穿戴的東西到日常用品，若不是一流物品他就不滿意。

例如剃刀、小刀、開罐器等等，一定要用德國 Henkel、Solingen 這些牌子，便宜貨或者鈍刀他絕對不屑一顧；相機用徠卡；雨衣聽說是從原產地訂購來 Burberry 布料讓人做的；帽子要戴美國 KNOX；滑雪他愛用當時日本還很少見的山核桃木，還專程訂購。

總之他是個樣樣講究的人，不過卻不讓人覺得他裝腔作勢，我想應該是因為他真的很習慣使用這些東西的緣故。[12]

我想這形容當中也不免包含著一些客套話，但仍然可以一窺小津講究時尚的摩登男子 ❻ 風貌。但小津不太可能有餘錢購買這些高級貨，很可能是朋友之間一起出錢共享。

5 小津的個性與生活

說到小津，身邊的人都說，他是個典型的江戶人，大家也說，他跟一般人沒什麼兩樣。

確實，小津不是什麼奇人異類，也不曾被譽為天才。他愛開玩笑，有機會說笑時總是按捺不

住。而且他待朋友非常友善，跟酒伴在一起時心情特別好。但是相對的，他個性也有排他的一面，跟談不來的人幾乎不講話。他也不喜歡自己的私生活被當作閒談話題。換句話說，他喜歡跟朋友玩鬧（喝酒），但是並不特別擅長人際關係，個性內向。特別對女性格外害羞，這或許也是他終生未婚的理由之一。有人說，他不太跟不喝酒的人來往，但這是很大的誤解。小津的朋友中也有不少像清水宏這樣不喝酒的人。只不過是偏好酒友罷了。

小津是個如果跟上司發生衝突，在進入關鍵時刻前會開玩笑矇混過去的人。這種機伶個性也是讓他能持續擔任導演的一大武器。戰後，可能因為小津的社會地位提升，交遊比以前更加廣闊，他自己也很享受這豐富多元的朋友圈。其中除了電影界之外，也有一流小說家、畫家，甚至財界人士。

但綜觀小津的一生，特別引人注意的就是他的偏執、頑固、固執、潔癖。小津確實偏執、頑固，但他同時也深具耐力，就算暫時妥協，一有機會他往往會再度嘗試。一次失敗他還會再嘗試一次，再次失敗他就挑戰第三次。身為藝術家，頑固的性格當然不可或缺，不過在電影界中要貫徹小津這種頑固性格卻並不容易。

❻ 譯注：Modern boy/Modern girl，特指一九二○、三○年代日本受西洋文化影響，摩登時髦的男性／女性。

戰後小津曾經這麼說：

我的生活準則是無謂的事追隨流行、重大的事遵從道德，藝術則聽從自己的聲音，所以實在討厭的東西也實在沒辦法。我也清楚這樣很不自然，但我就是不喜歡。人總是會遇到這種狀況吧？就是討厭，明知這樣不合理，知道不合理，但就是討厭、不想做。我的個性就顯現在這些地方，所以再怎麼樣也無法讓步。就算不合理，我也照做不誤。13

「重大的事遵從道德，藝術則聽從自己的聲音」這句話引用自里見弴，但我想小津確實是這麼想的。這多多少少也是小津對當時批評他保守所做的申辯。

小津從中學時期開始就顯現出對興趣有些固執的傾向，那種全心投入的程度幾乎可說是一種宅氣。比方說他迷上相機、買了徠卡，也投稿到攝影雜誌。小津的構圖至上主義或許真的是來自相機攝影。小津很講究小道具，往往相當細微地調整啤酒瓶等小道具的位置。另外，特別在戰後，他還曾經使用過朋友繪製的一流繪畫真品。他也對服裝、擺設也很考究。

相反地，有時候放置啤酒瓶的地方可能不太一樣。這方面小津倒不太在意。

據說他有潔癖，在實際生活中是否如此我們無從得知。聽說小津所到之處總是裝飾成自

己喜愛風格的「小津調」。不過透過他的電影倒可明顯看出他的潔癖。《東京之宿》中他沒有讓岡田嘉子這些飾演遊民的角色做骯髒打扮，所以甚至看不出這到底是遊民還是少夫人；《風中的母雞》也被批評，一場賣春的戲之後床上的床單竟然一絲不亂；《晚春》裡女兒說父親重婚的朋友「骯髒」。

小津安二郎的生活

戰前的小津，尤其是年輕時，很多電影都得在短時間內完成，經常熬夜好幾天、好不容易才趕上。儘管在這樣的生活中，他還是經常跟朋友一起徹夜暢飲。[14]

但是到了戰後，他開始過著拍片時住在製片廠、不拍片時畫夜顛倒的生活。搬到北鎌倉後，他把不工作的日子行程記錄下來。根據這些紀錄，他早上十一點左右起床、洗澡，之後先修整小鬍子，然後是喝酒的時間。兩點左右吃早午餐，吃完後睡午覺。傍晚起床後先吃晚餐（佐餐的酒大約三合）。晚餐結束後上床，但自此開始讀書、學習到深夜，或者思考電影企畫等等。[15]寫劇本時會在旅館或者野田高梧位於蓼科的別墅住上好幾個月，直到劇本的大致梗概確定之前，幾乎每天飲酒度日，在這期間構思作品的結構。戰後某個時間開始，他連有工作時也會一大早就開始喝酒，整個製片廠都充斥著酒味。攝影期間到了星期天就休息，

星期六接近傍晚（為了要去喝酒）就開始坐立不安。當時也不再有加班拍攝的狀況。

小津終生未婚，想必被問過無數次單身的理由。而他則準備了好幾套不同答案。不過到頭來，要跟小津這種執著於自己方法的男人結婚，或許不容易吧。他凡事以工作為優先，可能好幾個月都不在家，也很難維持婚姻生活。再說，小津家中母親跟長媳關係不好，小津也攬下實際上的家長之責，跟母親一起生活。更糟的是當時時代動盪不安，戰時被徵召入伍，後來又以軍屬身分奉派新加坡。漸漸地，他可能認為唯有電影（藝術）才是自己人生中最重要的事。同時也很有可能受到了永井荷風的影響，但這一點無法確定。

儘管如此，他身邊有位實質上堪稱妻子的女性，這也是眾所周知的事實，就連他母親也認為小津應該會跟這位女性結婚。在小津出征前後，兩人的關係進展到只差臨門一腳，最後卻依然沒有結果，原因並不清楚。對方是藝伎，後來在東京經營旅店兼招妓酒館，之後小津來到東京也固定投宿於此。客觀看來，或許小津真的無法結婚。

順帶一提，當時跟藝伎結婚並不稀奇，清水宏和里見弴等人都跟藝伎結婚。永井荷風第二次婚姻的妻子也是藝伎，不過她離婚後在舞踊界大獲成功，創立了藤蔭流。如同前面的說明，從大正到昭和的時代經濟並不景氣（終戰之後也一樣），賣春和藝伎這些業界可說榮景當前，要欣賞這個時代的小說或者電影，有時候也需要具備這些世界的知識才有辦法理解。

尤其是藝伎的世界，現代人大概很難理解。無論時代、場所、一流或三流，都跟現在完全不同。可是藝伎基本上是一種賣藝的業種，並非賣身。在里見弴的小說《安城家兄弟》（一九二七～一九三〇）裡描述了當時一流藝伎的故事。成瀨巳喜男的電影《女人步上樓梯時》（一九六〇）裡出現的銀座酒店媽媽桑和小姐，就像是現代沒有才藝的藝伎。高峰秀子飾演丈夫過世的媽媽桑，她堅決不賣身，但是在顧客執著的追求下，不小心共渡一夜。但不管藝伎或者酒店的媽媽桑，原則都不陪客人上床的。

小津也跟幾個女演員傳過緋聞，不過他不曾跟女演員有太深的往來。他認為導演跟女演員之間需要保持一定的距離。無論是溝口健二或者是成瀨巳喜男，也都不曾傳出對女演員下手的消息。看來，一個會染指女演員的導演，似乎無法成為超級一流的導演。

第2章　小津安二郎與小說家

本章主要介紹大正時期的個人主義小說家，特別舉出志賀直哉、里見弴、谷崎潤一郎、芥川龍之介等人。

小津在大正民主時代度過他的青春時期，從中學時起就愛讀這些小說家的作品。中學時代的小津搬到伊勢、脫離父親的管理，似乎有些沉迷於小說和美國電影的世界。因此如果小津自然而然成為個人主義者也並不奇怪。進入松竹之後，在小市民電影的世界下茁壯，理應他「戰前期」前半的電影，可以發現他的出場人物比起新派電影的人物表現出更濃厚的個人也可以自然地走進勞埃德以都會喜劇為題材的電影，也就是以劇情和動作構成的電影。觀察主義。戰前期結束的時期，當小津的導演技巧更加成熟，他希望電影能等同小說、被承認為

一門藝術的期待眼看即將實現，此時他再次遇見了個人主義小說家。而這些個人主義小說家成為小津電影的目標。「戰前期」後半的喜八系列裡，可以看見他嘗試展現芥川式的心理；在《戶田家兄妹》中也可明顯看出里見弴的影響，戰後的《風中的母雞》、《東京暮色》更是展露出志賀直哉的強烈影響。戰後小津、野田高梧、清水宏等人跟志賀直哉和里見弴結成了一個沒什麼強制拘束力的同好會，一同交流電影論和藝術論。這個同好會可能遠比我們現在的推測對小津帶來更大影響。另外在「戰後期」後半的作品中，也讓人感受到與谷崎潤一郎的共通性。

1　夏目漱石

夏目漱石（一八六七～一九一六）是人人認同的國民作家，放眼世界也是偉大作家之一。夏目漱石雖然不是大正時代的作家，但是他對後來的大正作家帶來相當大的影響。

夏目漱石這位作家有兩個面向。一是身為國家菁英，認為應該推動國家近代化，另一個是身為個人以近代化為目標。當然，對於接受近代教育的夏目漱石來說，個人的近代化、自我尊重都是理所當然。已有留學英國經驗、了解何謂帝國主義的夏目漱石，對於全日本都在

歡慶日俄戰爭勝利一事多少有些質疑。夏目漱石認為，日本的近代化企圖一舉吸收西方各國耗費漫長時間取得的結果，因此難免有些扭曲（例如《現代日本的開化》）。但對他來說，日本視為目標的西方各國，其實也沒有那麼美好。

在《從此以後》中，寫的是明治時期大學畢業後沒有工作念頭的主角代助，以及身為成功企業人士的父親和哥哥。代助跟學生時代的朋友平岡還有現在已成為平岡妻子的三千代，在學生時代差點演變成三角關係，後來代助退出。代助知道平岡和三千代夫婦不和，決心這次要奪回三千代。結果老家停止了對他的金援。代助開始找工作賺取生活費。在故事中精彩地描繪出國家的近代化與個人近代化的對比，前者的象徵是乘在這波浪潮上創立近代事業的父兄，後者則是認為唯有「自我」最重要的代助。

夏目漱石的出色之處，在於他徹底以公民社會為前提，不斷追求在這其中個人（知識分子）該如何生存。《心》裡的老師，可說是他思想典型完成度最高的人物。《心》是夏目漱石推敲到最極致的作品，由這點看來，或許也可說是夏目漱石小說中的巔峰作品，但也正因為這意味著再也無法進步，夏目漱石最後讓書中的老師自殺了。這就是漱石式近代自我主義者形象的終焉。而夏目漱石本就沒有重回江戶的選項，他只能接受近代化的事實。

另一方面，他也認知到快速外來衝擊帶來的近代化會導致扭曲，在缺乏足堪依靠的思想

之下，他不斷追尋近代知識分子的課題。如果要肯定個人的自我或自我主義，就無法避免與集體意識產生對立。夏目漱石之所以執著於描寫三角關係，是因為這正可顯現出自我主義（近代式的自我＝西化）與傳統道德的衝突。夏目漱石自始至終都不曾猶豫，持續追尋著自我主義和道德之間的問題。

夏目漱石是個擅長說故事的作家，有些讀者覺得《心》裡的老師寫的正是夏目漱石，但這種推測並不正確。老師應該是一種近代人的典型，也可以說是一種思考的實驗。夏目漱石本質上是位既深且廣的思想式、理念式作家。有很多評論家都靠夏目漱石營生，但直到現在似乎還沒有人能看清他的全貌。

夏目漱石所指出的扭曲，無法在個人和國家之間消除，日本的知識分子沒能找出實際又有哲學性的解決方法。最後日本在日俄戰爭後，無可避免地走上國家主義者戰爭一途，除了經濟問題之外，也跟欠缺這種哲學有關。

2　大正時代的作家

生在明治的夏目漱石和鷗外，主要的思想問題在於國家的近代化與個人近代化的衝突，

而對下個世代的文學家來說，則轉為生活上的問題。對他們來說，個人近代化已是理所當然，根本無需討論。他們認為個人的自我、自我主義本應受到尊重。在這些年輕世代身上實際面臨到的問題，是關於自己前途與父親的對立。

這正是夏目漱石在《從此以後》所揭示的問題，肩負國家近代化責任的企業家家族跟主角這個高等遊民的自我之對立。在這些作家中，有後來成為小津忘年之交的志賀直哉、里見弴，另外還有永井荷風、谷崎潤一郎、芥川龍之介等人。他們認為自我主義的實現才是生存之道（個人的近代化）。但諷刺的是，那是一個連近代公民社會到底存不存在都不清楚的時代，他們所熟悉的是江戶風情，也就是吉原、柳橋等花街世界。

志賀直哉、永井荷風、里見弴等人的父親，都屬於明治時代的成功人士，這樣的父親與信奉全然不同個人自我主義的兒子之間，展開了慘烈的爭戰。身為明治時代的成功人士，父親自然強烈希望兒子也走上相同道路。這儼然是《從此以後》中描述的世界。這些兒子們跟代助一樣，具備極強大的自我主義，就算置諸現代，也難以想像有他們這種超級自我主義者。他們認為自己的自我主義就是天啓（不過當然他們都是無神論者），國家種種距離他們太過遙遠。

另一方面，他們也積極開創出嶄新世界。志賀直哉等人主導的白樺派將世界藝術介紹到

日本，在日本文學上也占有一席之地。個人主義者詩人高村光太郎和萩原朔太郎則開啟了日本口語詩的先驅。

這些個人主義文學家在大正時代深受注目，他們之後的漫長人生過得並非順風得意。志賀直哉和里見弴的黃金時代稍縱即逝，高村光太郎轉而積極支持戰爭，原本前橋的摩登男子萩原朔太郎也開始不講究服裝隨意走在市郊鬧區。永井荷風始終不曾改變自己的生活方式，戰後被視為怪人。他們都不約而同地厭人而孤立。

小津在這些個人主義者中輩分最小，實際上大概年輕十歲到二十歲左右，而這個年齡差異也帶來決定的不同。因為小津雖然已經不年輕，還是得上戰場。而這些大正時代個人主義者則已經年紀太大、不能上戰場。隨著小津思想上的成長，他似乎也漸漸追上、甚至超越（或者說企圖超越）這些個人主義小說家。儘管如此，小津的心靈畢生都與這些大正作家同在。雖然他跟昭和時代的小說家也有往來，但是對這些小說家幾乎不感興趣。

(1) 永井荷風

永井荷風（一八七九～一九五九）最廣為人知的就是他獨特的生活方式。那完全是一種超級自我主義者的生活，他全心追求自己的興趣、理想，對於跟他人之間可能有的摩擦或者

違悖良心等事一概不關心，更別說公開對國家大事表示興趣了。他的行動展現在異性關係，也就是跟藝伎或低等娼妓交往，還有與家人不和、對金錢的執著等方面。唯有孤獨才是他的摯友，他從自己的時代逃亡到江戶文化中。除了小說之外，他的日記《斷腸亭日乘》也很有名。有人說，小津的日記可能也受到永井荷風日記的觸發。永井荷風除了是深入浸淫於江戶文化的知識分子，也是真正把歌劇和歐美音樂、戲劇等介紹到日本的初期先鋒。

永井荷風的父親永井久一郎仕於尾張藩，在尾張藩的儒者鷲津毅堂的私塾中學習，從森春濤學漢詩。之後成為尾張藩的選拔出的「貢進生」❶，在大學南校❶等校學習，並且奉藩命赴美國普林斯頓大學留學。回國後步上官僚之路，歷任內務省、文部省。四十五歲時轉任民間，擔任日本郵船上海分公司總經理，後來轉任橫濱分公司總經理。夫人是毅堂的次女。久一郎不僅是明治時代的成功人士，也涉及明治初期的日本國家規劃，同時也是位漢詩人。

說到永井荷風，他的學業失敗，立志走上文學之路。由於傾心於埃米爾・左拉（Émile Zola），到曉星中學學習法文，更加深了對法國的憧憬。但是同時他也入落語家門下，成為劇作者的弟子。家中當然期待他從一高進入東大，走上菁英路線，不過他漸漸偏移了這條軌道。

❶ 譯注：明治初期的西式學校，東京大學的前身之一。

二十四歲時，永井荷風在父親的安排下赴美留學，可是久一郎刻意挑了間鄉下大學，永井荷風去紐約，父親便安排他到橫濱正銀紐約分公司上班，後來還讓永井荷風到嚮往已久的法國，安排他在法國分公司上班。父親久一郎的種種照料實在令人感動。留學中和回國後，他將留學中的經驗撰述成書，出版了《美國物語》和《法國物語》，一躍成為流行作家（後者後來遭禁）。之後他成為慶應大學的文學院教授，父親相當高興，但不久後辭職，自稱劇作家，主要寫花柳小說。之所以想當劇作者，是因為接觸到屈里弗斯事件❷，他認為自己無法跟左拉一樣批判官方，所以自認只是江戶劇作家，與政治和一流小說保持距離。他前後結婚兩次、兩次都以離婚收場。生涯中有些從年輕時開始交往的親密好友，但朋友紛紛早一步過世，他也無意再交新朋友。

戰後他跟家族與親戚關係不佳，一九四八年買了自己的房子，終於開始穩定的單身生活。聽說這時候他幾乎每天都會到淺草的繁華鬧區，總是將存摺、權狀等所有身家財產放在波士頓包裡提著走。一九五三年獲選為日本藝術院會員。一九五九年被發現陳屍於家中。

永井荷風的影響並不在於文學層面，而在於他徹底的自我主義。能夠活得如此自我中心，背後必須有某種強大意識形態支撐，並非凡人皆可效仿。小津年輕時即與永井荷風往來，也相當尊敬他。不過說到永井荷風是否對小津電影帶來影響，彷彿沒有太明顯的跡象。

定，小津畢生都沒有改變他對永井荷風的敬意。

外，特別提到他嗜讀永井荷風和谷崎潤一郎。[1] 當然不能因此論斷，不過至少我們可以肯

荷風思想上的影響。小津日記中出現的小說家，除了個人交情親密的志賀直哉和里見弴之

小津的舊市區偏屬芥川龍之介的風格。但看看小津的生活，也令人不禁想像他或許受到永井

(2)志賀直哉

中女傭懷了志賀直哉的孩子，他打算結婚，但父親將該女傭遣回鄉下。自此他跟父親的關係

養長大。據說志賀直哉在足尾礦毒事件[3]時跟父親發生爭執，當時祖父在一旁沉默靜聽。家

壽險公司的董事，為富裕的企業家。母親在直哉幼年過世，但在母親過世之前他就由祖母扶

他祖父出身相馬藩，曾經參與足尾銅山的開發。父親直溫曾經擔任總武鐵路公司和帝國

說之神。此說可能源自他的小說《夥計之神》。

志賀直哉（一八八三～一九七一）是知名的白樺派作家及私小說作家。也有人稱他是小

❸ 譯注：明治時代初期發生於栃木縣和群馬縣渡良瀨川附近的日本首椿大規模公害事件。

❷ 譯注：一八九四年，一名法國猶太裔軍官被誤判為叛國，法國社會因此爆發嚴重的衝突和爭議。該事件後於一九〇六年獲平反。

陷入冰點，父子反目了很長一段時間。不過看他的私小說《和解》，現實生活應早已和解。

他的作品主要以私小說為主，將現實中發生的事寫成小說，但是從其中可以發現武士式的自我和超級自我主義。所有判斷只憑他心情好壞與否來決定。但另一方面，他的心理摹寫也推展到了極限，展現出與自然的獨特交流。志賀直哉本質上是短篇作家，他唯一的長篇《暗夜行路》雖然並非一部首尾一貫的長篇小說，卻是精準掌握了他問題意識的話題之作。

志賀直哉的代表作《到網走》、《和解》、《清兵衛與葫蘆》等短篇小說，幾乎都撰寫於大正時代，唯一的長篇小說《暗夜行路》後篇從一九二二年起在雜誌上發表，直到一九二八年斷斷續續在雜誌上連載，之後經過長時間停載，終於在一九三七年完成。

說到跟夏目漱石的關係，志賀直哉武士式的自我及文體跟夏目漱石相當接近，可是他對社會的漠不關心則跟夏目漱石恰恰相反。志賀直哉接近自然，跟夏目漱石比較之下像是一種逃避。

小津在戰地中讀了《暗夜行路》後篇，寫下了滿懷感動。另外《暗夜行路》後篇中妻子外遇的主題，也延續到《風中的母雞》、《東京暮色》等不太像小津風格的電影中。小津畢生不曾掩飾他對志賀直哉的尊敬，換個角度看，志賀之於小津就好比照亮遠方的父親。小津將在中國戰線閱讀《暗夜行路》的感動記錄在戰地日誌中，也將志賀直哉流的心理摹寫運用在

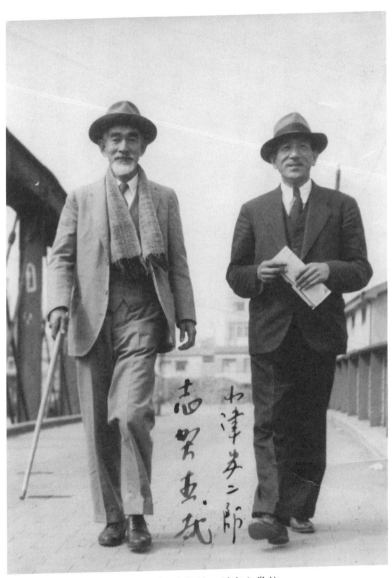

與志賀直哉合影。小津家藏／照片提供：鎌倉文學館

電影上。

兩人正式結識，應該是志賀直哉出席戰後所舉辦的《長屋紳士錄》相關座談會時。小津經常與志賀直哉、里見弴、清水宏、野田高梧等人見面，還會一起去旅行。這時候他們討論的對象不只小說、電影，也擴及各領域的藝術，但詳細內容現在已不得而知。這些內容很可能直接輸入到小津電影中，不過並沒有確切證據。《東京暮色》之後，小津彷彿從志賀直哉的束縛中獲得解放。但小津對志賀直哉的尊敬並沒有改變。

(3)里見弴

里見弴（一八八八～一九八三）是舊薩摩藩士、大藏官僚有島武的四男。有島武生於一八四二年。有島家世代是薩摩藩鄉士❹，但是因為父親被捲入政爭，據說在薩摩的生活相當辛苦。一八六二年有島武上京學習砲術；第一次長州征伐時從軍，後來在鹿兒島的開成所學習英美語言、文化；明治維新後上京，一八七二年起任職於大藏省租稅寮；一八七八年被派赴歐洲；一八九三年辭去財務官僚成為企業家，擔任數間公司的董事；一九〇三年至一九〇五年還擔任過東京市議會議員。

里見弴的長兄是小說家有島武郎（武郎的長男是演員森雅之）。武郎就讀學習院後進入

札幌農學校，在那裡成為基督教徒。畢業後先經歷了軍旅生活，之後留學哈弗福德大學研究所和哈佛大學等，醉心於社會主義。回國後陸續從事過許多職業，後來也因為弟弟的影響，參加了白樺派走上作家之路。代表作有《該隱的後裔》、《一個女人》等。一九二三年認識婦人公論記者、已是有夫之婦的波多野秋子，殉情而死。

里見弴是父親有島武郎跟母親幸子之間的四男，但為了繼承舅舅家，成為山內家的養子，本名山內英夫。就讀學習院時期曾經與哥哥們一起參加白樺派。學生時代和志賀直哉一起靠著養家山內的財產揮霍放蕩。這兩人數度絕交，但終生都持續往來。

里見弴跟志賀直哉一樣撰寫私小說，不過他跟志賀直哉武士式自我不同，有較強烈的劇作家性質、重視話術的話藝性質，同是私小說作家，風格卻相當不同。或許也是因為如此，志賀直哉至今仍在文學史上有一席之地，但里見弴卻已被遺忘。他尊敬泉鏡花，當然也有跟志賀直哉不合的一面。里見弴的夫人曾在大阪當藝伎，婚後搬到東京。之後里見弴又跟東京的藝伎在一起，同時維持兩家的家計。

小津在一場小津的《戶田家兄妹》座談會上認識里見弴。里見弴除了小說之外也很關心

戲劇，實際上他的小說也曾被搬上舞臺，因此他對電影也有自己一番見解，在座談會中提出幾項有趣的問題。

如果說志賀直哉像是小津的父親，那麼里見弴好比兄長。里見弴可能給過小津跟野田高梧的電影一些意見。[2]在撰寫劇本上，比起志賀直哉，里見弴的意見想必更加實際。以「戰爭期」中小津的變化過程來說，里見弴的存在看來十分重要。根據小津在中國戰線中書寫的戰地日誌，里見弴的《鶴龜》與谷崎潤一郎的《源氏物語》及志賀直哉的《暗夜行路》並列為令他感動的小說（關於這件事容後詳述）。小津戰後很快便消化了里見弴的方法論。

里見弴住在鎌倉（本家），跟戰後搬到鎌倉的小津是鄰居，里見弴的四男山內靜夫進了松竹成為小津的製片，兩家關係更加深厚。里見弴是小津能輕鬆談笑、商量的大哥。實際上他也經常到里見弴家玩，甚至喝到回不了家。

(4)谷崎潤一郎

谷崎潤一郎跟小津雖然關係不那麼明確，但谷崎潤一郎是小津難以忘懷的作家，他在戰後特別受到谷崎潤一郎的強烈影響。就結果來看，他的作品或許與谷崎潤一郎作品最相似。

谷崎潤一郎（一八八六～一九六五）出生於日本橋牡蠣殼町。這裡跟小津出生的深川萬

年町僅有隔田川一水相隔、距離很近，兩處都是舊商業區。他的外公谷崎久右衛門是企業家，發行類似現在股市新聞的報紙，也經營許多其他公司。不過入贅至谷崎家的父親倉五郎並沒有像外公一樣的經營天分，耗盡外公的財產後靠親戚的援助勉強維生。因此谷崎潤一郎小時候生活富裕，但是後來家道中落、生活漸漸困苦。他書念得好，再加上周圍的幫助，一邊兼職當家庭教師，陸續上了第一高等學校、東京帝國大學文學部，後來因為立志當小說家而輟學。在學中加入第二次《新思潮》❺，正式以小說家身分出道。

谷崎潤一郎在個人主義者作家中也屬於相當奇特的作家。他二十五歲時以耽美派出道，但老實說，《痴人之愛》（三十九歲）時期才算是他真正的起點，在這之前只不過是二流作家。小說裡的自己跟現實中的自己相同，彷彿太過強烈的自我在無謂空轉，與其說耽美派，不如說有時甚至有些滑稽。

谷崎潤一郎跟其他個人主義者一樣是超級自我主義者，為了小說不惜做出傷害他人的事。他因為「小田原事件」確立了客觀的觀點，同時也擁有不可思議的現實感。然而，他筆

❺ 譯注：創刊於一九〇七年的，日本文藝雜誌。第二次復刊係指一九一〇至一九一二年，但實為谷崎等文學同好借用《新思潮》之名。

下所寫的卻是與現實世界相反的彼端。他之所以能在步入七旬後寫出《鑰匙》、《夢浮橋》、《瘋癲老人日記》等代表作，是因為隨著年紀增長深化了他的邏輯認識。

說到小田原事件，這是一九二一年谷崎潤一郎將他當時的妻子千代子讓給朋友佐藤春夫的事件，到最後他又反悔，因而跟佐藤春夫絕交。這個事件對谷崎潤一郎來說是種自我的崩潰，必須親自重新建構起自我。當然外界都認為小田原事件是一大醜聞。姑且不管外界看法，在這之後谷崎潤一郎的小說主角脫離了他本身，主角的絕對性轉為相對性，成為一種不確定的存在。兩年後的關東大地震迫使谷崎潤一郎離開自己熟悉的舊市區甚至東京（實際上是橫濱的本牧）遷居關西。

有人說，谷崎潤一郎的改變是以美國主義取代了日本主義，同時他也自此脫離了東京舊市區。藉此，他從時間和空間的限制中解放了自己。他的關西，就是一個理念化後的日本。

小津也跟谷崎潤一郎同樣出身東京舊市區從商人家，具有商人式的自我。跟一樣出身於東京的夏目漱石或志賀直哉等擁有武士式自我的人相比，他們更加講規矩，對於自己的信念極端頑固，不過也能臨機應變地修改自己的方針。

至於谷崎潤一郎跟小津的關係，閱讀他的《文章讀本》或者《陰翳禮讚》，可以發現與小津的方法論極為相似。最想說的話他們都隱而不言。這種方法論似乎是受到谷崎潤一郎影

響（最相似）之處。假如要舉出特定電影名稱，《小早川家之秋》、《秋刀魚之味》等都跟谷崎潤一郎晚年的作品非常相似（《瘋癲老人日記》跟《秋刀魚之味》幾乎出現於同時期）。谷崎潤一郎讓故事主線在老人腦中推展、並非在現實世界，小津正好相反，他以現實世界為主，主角對於長相酷似前女友和亡妻的酒吧媽媽桑很感興趣。這兩人的位置並沒有相差太遠。「人生一場、虛幻如夢」是他們共通的想法，兩人也都呈現了極具說服力的故事。

谷崎潤一郎跟志賀直哉和里見弴等人交情很好，看來跟小津之間理應有更多交流，但不知為什麼，兩人似乎沒有太頻繁的來往。小津從學生時代便愛讀谷崎潤一郎的小說，對他滿懷敬愛。可能因為兩人都是江戶人，個性都害羞怕生。

谷崎潤一郎帶給小津的影響中最明顯的應屬《文章讀本》了。關於這一點小津自己曾經這麼說過：

谷崎潤一郎有本著作《文章讀本》，無論是了解文法、或者不了解文法的人，這都是文章寫法上難得的文獻，其中的字句也可以直接拿來運用在劇本撰寫的概念上。[3]

在這裡他提到了撰寫劇本的方法，不過在第三者眼中看來，除了套用在劇本，似乎也可

以應用在電影本身。

《文章讀本》之〈品格〉中如此描述。

文章是對公眾訴說的工具，無需贅言，自當保有一定的格調、謹守禮儀。

何謂遵守文章禮儀，諸如：

一、切忌饒舌，

二、用字用語不宜粗略，

三、不應疏忽敬語、尊稱。

（……）

說得再詳細一些，也就是說：

甲　不把話說白、說盡

以及

乙　在意義的連接之間保留間隔。 4

另外在〈含蓄〉裡則提到：

技藝精湛的演員在表現喜怒哀樂情感時，幾乎不會做出誇張動作或表情。他們想呈現龐大的精神痛苦或內心激烈震撼時，反而會將技藝往內收斂，止於七八分處。因為此人在舞臺上效果豐富，能觸動觀眾的力道足夠強烈，所謂名演皆深知此訣竅，愈是笨拙的演員愈愛擠眉弄眼、扭動身軀、大呼小叫，喧囂嘈雜。5

這與小津的發言也有共通之處，若說這些話出自小津之口也毫不奇怪。「愈是笨拙的演員愈愛擠眉弄眼、扭動身軀、大呼小叫，喧囂嘈雜」讓人聯想起松竹新浪潮和電視連續劇。小津他們企圖嘗試的，正是追求谷崎潤一郎所言「呈現龐大的精神痛苦或內心激烈震撼時，反而會將技藝往內收斂，止於七八分處」的表現，這也是小津畢生想實踐的境界。

(5)芥川龍之介

芥川龍之介（一八九二～一九二七）的父親新原敏三在現在的中央區經營牛乳製造販賣業，母親名叫福，他是家中長男（上有一姊）。新原敏三擁有一座牧場和市內幾間分公司。十六歲時加入長州藩御楯隊參加四境戰爭、身受重傷。雖說是長州出身，但他畢竟只是一名兵士，應該沒有什麼思想背景。之後他出身長州藩，世代在今山口縣美和町深山擔任村長。

他進入大阪造幣局，後來在下總御陵牧場工作，促使他後來從事牛乳製造販賣業。

芥川龍之介出生八個月後，母親福突然發狂，他的生活變得很複雜。他被寄養在母親位於兩國的芥川娘家，後來成為福的哥哥芥川通章養子，由同居的單身姨母蘿負責照顧他。姨母蘿跟芥川龍之介的關係猶如母子、愛恨交雜。芥川家曾經是以御奧坊主（管理江戶城內的茶室、替將軍和大名泡茶）身分侍奉幕府的士族。另外，通章的妻子智還是知名幕末大通（通曉遊藝、照顧文人和演員）細木香以的姪女。森鷗外曾寫過細木香以的傳記，芥川龍之介也提過這件事。當時的芥川家在文化上充滿了濃厚的江戶文人氣息。

芥川龍之介在學成績良好，就讀府立三中、第一高等學校後，考進了東京帝國大學文科大學英文系。東大在學中加入同人誌《新思潮》（第三次），開始創作活動。之後他曾經入夏目漱石門下，一九一六年發表的《鼻》獲得夏目漱石盛讚。大學畢業後他持續寫作、同時擔任海軍機關學校的英文老師。一九一七年辭掉教職，進入大阪每日新聞社，開始撰寫報載小說。芥川龍之介順從養家意願，結婚後除了短暫離家期間，幾乎都與家人同居。他必須肩負起養家的生計。不僅如此，因為姊姊第二任丈夫自殺，他還得代為還債。

關於芥川龍之介自殺的原因眾說紛紜。有人認為芥川龍之介對近代化的強烈意願和他周遭家族關係及與舊市區的強烈連結，讓他內心產生矛盾撕裂。基本上我也持相同意見。家族

和舊市區都是近代的象徵，但芥川龍之介對家族和舊市區有著太深厚的情感，導致他無法將其視為反抗對象；另一方面，他又具有相當強烈的菁英自負，不肯降下知性菁英這面旗幟。這可能是受到養家武士式環境的影響吧。

夏目漱石在成為作家前有過教書經驗，留學英國之後雖然讓他因此討厭英國，卻也使他擁有國際觀。對於這樣的他來說，江戶和舊市區都並非歸屬。芥川龍之介某方面繼承了夏目漱石的問題意識，至於是否有更進一步的推展，我們只能說似乎不然。夏目漱石具有公民社會的概念，但芥川龍之介並沒有。他們是否將其顯現在小說中並不是問題所在，重要的是壓根沒有這種概念。到頭來，芥川龍之介在意的只有自己，他甚至無法打破自己的框架。尊敬芥川龍之介的志賀直哉也有類似傾向。

至於小津跟芥川龍之介的關係，大家都知道小津從中學時代就是芥川龍之介小說的忠實讀者。對電影直接的影響並不太明顯，但是仍可舉出幾點。一是在《獨生子》的開頭，便打出了芥川龍之介的名言。

人生悲劇的第一幕，始於親子關係的成立。

（《侏儒的話》）

確實是很有芥川龍之介風格的格言。小津很可能對芥川流的心理摹寫感興趣。這也顯現

在後文所述的喜八系列當中。

戰後小津和野田高梧常異口同聲說：「說故事太無聊了，我要描寫的是個性！」這讓我

們想起芥川龍之介和谷崎潤一郎在一九二七年關於小說故事性的知名論戰。芥川龍之介主張

小說的理想是接近詩的型態，而谷崎潤一郎則認為結構的趣味性、劇情的趣味性才是小說的

特權，主張有小說該有故事性。但這兩種概念並不互斥，芥川龍之介並不忽視故事性，谷崎

潤一郎也沒有放棄詩性效果。小津戰前創作過以劇情和動作構成的電影，當他覺得「說故事

很無聊」時，其中也包含了對過去作品的反對。小說，以票房為目的的電影更得仰賴故

事性，對這類電影來說不說故事可說是一大挑戰。到頭來，芥川和谷崎的論戰到底對小津產

生什麼樣的影響，我們缺乏明顯根據。但小津確實也意識到了相同的問題。

比起這些，筆者認為讓芥川龍之介跟小津之間產生強烈連結的可能是他們出生的舊市

區。從芥川龍之介和舊市區的關係可以了解他多麼受到舊市區人際關係和社會觀的束縛。觀

察小津對舊市區的執著，也能一窺他對舊市區的情感。如果看看谷崎潤一郎的《幼少時

代》，同樣不難了解他對舊市區之愛。筆者並非生於舊市區，實難理解，不過他們的確都對

舊市區有著強烈依戀。

第3章　日本電影與溝口、小津、成瀨

1 日本電影的誕生

本章筆者將簡述日本電影產業的發展。中學時代起就是電影迷的小津，從電影以現今形式公開上映的初期就持續關注影壇。而小津等人也幾乎是日本電影產業成立後在現場接受專業教育的第一代導演。小津的電影人生，幾乎就等於初期的日本電影史。

日活向島

一九一二年，幾間既有小型電影製作公司整併，新成立了日活（日本活動寫真株式會

社），一九一二年更創設日本首座正規製片廠，日活向島製片廠。日活在京都也有製片廠，直到關東大地震導致向島製片廠關閉為止，都持續著京都拍古裝、東京拍現代劇之區分。理由之一是因為京都仍然保留許多古老建築，較適合拍古裝劇。

日活向島製片廠最知名的一點就是深受新派影響。所謂新派，是相對於傳統的歌舞伎、自稱新派，但是以現在的感覺來看當然並沒有太大新意。因為新派直到現在仍有太過通俗、訴諸以情的內容。新派的劇本幾乎都請川口松太郎或泉鏡花等作家撰寫，後來也改編永井荷風、里見弴、谷崎潤一郎等人的小說。

不只是日活，日本電影整體在起跑點上都受到了新派影響，而日活則是新派電影的聖地。初期的日活電影跟歌舞伎還有新派一樣，都起用女形❶表演。這種新派電影或古裝劇正是日本電影的基礎，現在這種流派依然透過母愛故事或通俗劇，滲透到電影和電視連續劇中。

但我們應該將日活的電影範圍看得更廣。比方說新劇（新劇以歐美戲劇為本、以具藝術性的戲劇為目標）的島村抱月即在他的劇團「藝術座」公演由他自己翻譯、改編的托爾斯泰《復活》（一九一四年首演），廣受歡迎。劇中由松井須磨子演唱的「卡秋莎之歌」（中山晉平作曲／島村抱月、相馬御風作詞）也成為流行歌。之後日活乘勢拍攝電影《卡秋莎》（一九一四），大為賣座。聽說來到演唱卡秋莎之歌的場景時，觀眾也搭著唱片流洩出的「卡秋

莎之歌」一起歌和。[1]之後陸續又拍了續篇、續續篇。

島村抱月是新劇領袖之一，他跟坪內逍遙等人一起創立了文藝協會，演出莎士比亞和易卜生等劇作，將西洋戲劇劇介紹到日本。在夏目漱石的《三四郎》中觀看表演的一幕，靈感來源便是島村抱月和坪內逍遙他們的文藝協會公演的哈姆雷特（一九〇七）。

另外在日活向島也拍了許多採當時流行的德國表現主義之作品。衣笠貞之助在日活向島以女形參與演出，不過隨著女形的廢止，他也轉而在日活向島中執起導筒。後來執導了知名的表現主義電影《瘋狂的一頁》（一九二六）。溝口健二身上也可以看到表現主義的影響。

溝口健二在一九二〇年以助導身分進入日活，是位畢生執著於新派框架的導演。

松竹蒲田製片廠

另一方面，原本為關西發行公司的松竹，一九二〇年起計畫進軍電影產業，創立了松竹電影合名公司，同年於蒲田開設製片廠，一九二三年開設京都製片廠。向島製片廠是數間中小電影公司整併而成，相對之下，松竹蒲田則是完全新設的設施，一開始便以建構近代電影

產業為目標。

松竹邀請了劇作家、導演小山內薰擔任松竹內部創立的電影演員學校校長，但是這所學校的壽命並沒有延續太久。小山內跟島村抱月等人皆為當時新劇界的領袖人物，由此可見松竹的企圖心。另外松竹也前往好萊塢尋求人材，在塞西爾·迪米爾（Cecil Blount DeMille）的推薦下，以史無前例的高額薪水聘請了他的攝影助手亨利·小谷（Henry Kotani）來擔任攝影技師。但是據說當時除了攝影機之外，他幾乎在所有領域都技壓日本人，引進了許多新技術和用語到日本來，豐富知識受到肯定，後來轉任導演，在松竹拍了幾部電影。關於亨利·小谷，有個挺有意思的故事。

亨利自從在美國派拉蒙影業前身的拉斯基製片廠擔任攝影技師後，事事都走好萊塢流，而且還重尚尊崇格里菲斯手法，一概不對演員說明劇本或者故事。他要求演員當場哭、笑、走、跑，強調自然的動作最理想，不能參雜任何一點刻意。所以如果他指示要哭，就算不悲傷也得流淚。假如因為被罵得狗血淋頭而流下不甘心的眼淚，他就會拍下特寫：「對，就是這樣！」。2

2 小市民電影

小津人生裡幸運的事之一，就是城戶四郎在他進入松竹隔年成為蒲田製片廠的廠長。城戶四郎是一九一九年畢業於東大法科的菁英，也是松竹創立者之一大谷竹次郎的養子。一九

這種想法（粗略來說）確實給松竹的導演們造成了影響。特別是清水宏等人的執導方式就相當接近。但是到底造成了什麼樣的影響、多大影響，則不得而知。因此僅將其視為小津的可能源流之一。

在那之後，亨利‧小谷離開松竹，繼續在其他公司擔任電影導演，但並沒有留下值得一提的執導成績。

松竹蒲田製片廠之所以成為別具一格的地方，始於年輕的城戶四郎就任製片廠的廠長。他導入了松竹蒲田的特徵「小市民電影」和「導演制度」，主導著所謂的蒲田特色（小市民電影）。戰前以島津保次郎和五所平之助等導演為核心拍攝了許多小市民電影。當然其他導演諸如清水宏、小津和成瀨巳喜男等，也都在這個框架之中各展身手創作電影。關於小市民電影將在下一項中說明。

二一年他進入松竹、一九二四年三十歲時就任松竹蒲田製片廠的廠長。城戶四郎不只在松竹中成就斐然，更是日本電影界舉足輕重的人物。戰後遭被盟軍總司令部開除公職，毀譽參半，但任何人對於他將小市民電影導入松竹，都給予正面肯定。小市民電影又被稱為「蒲田調」或「大船調」。簡單地說，就是以當時興起的中產上班族階級（特別是女性）為目標的電影，內容講述的也都是極其普通的一般人。現在看來覺得理所當然，不過就排除武打電影或新派電影來說，此舉深具意義。松竹蒲田這種主流製片廠祭出這樣的方針，確實具有畫時代的意義。而小市民電影遠遠超出當初城戶四郎的意圖，成為重要象徵。

城戶四郎曾經如此說明過蒲田調（小市民電影）：

（所謂蒲田調是指）透過發生在人類社會中熟悉的事件，直視其中的人性真實。

（……）松竹期待以溫暖、帶有希望的光明視角來看待人生。就結論來說，電影的基本必須是救贖，不能令觀者失望，這是蒲田調的基本概念。換言之，電影要正向、光明、開朗，也可以謳歌青春正盛，儘管可能有各種不同的說法，不過回歸基本就是這回事。[3]

像是島津保次郎的《隔壁的八重妹》（一九三四）、五所平之助的《夫人與老婆》（一九三

一）、小津的《東京合唱》（同）、成瀬巳喜男的《小人物，加油吧！》（同）等，皆屬此例。

無論如何，當時看到中產階級增加後開始經營以女性為主的觀眾群，就可以看出城戶四郎的經營手腕。但這種變化並非一夕之間，也受到美國都會電影的影響。從某種層面來看，這或許可說是一種美國電影的日本化，但另一方面卻也以日本近代連續劇為基礎，形塑了邁向下一階段的框架。所謂下一個階段，是指電影的藝術化。

小市民電影排除了新派和古裝劇所具備的傳統戲劇性，開創出通往以個人為中心的現代電影之道，同時不僅止於此，片中也藉由描繪一般人的生活來側寫昭和初期不景氣下的生活，並且著眼於單純的個人苦惱，打開了邁向近代藝術電影之路。

小市民電影孕育了小津和成瀬巳喜男，但其效果最能發揮的則是在戰後。儘管如此，對小津和成瀬巳喜男來說，能夠從戰前就開始運用小市民電影的框架，確實占了極大的優勢。

導演制度

城戶四郎的另一項重要功績，就是賦予導演極大權限的導演制度，同時也（一定程度地）排除了明星制度。在明星制度之下往往受明星的意向左右，衍生許多糾紛，為了對抗這種種現象，他導入了導演制度。[4]

在導演制度之下，由導演負起電影製作的一切責任，據說在此制度之下，各製片只負責在廠長城戶四郎跟導演們之間的聯絡溝通。城戶四郎認為，電影可分為「導演、攝影」、「劇本」跟「演員」等幾個元素。在這當中他最重視導演、攝影。城戶四郎在電影製作上的看法，也就是以導演為頂點，由攝影師、編劇擔任製作核心的看法，正是導演制度出現的背景。

受惠於這種導演制度，導演們得以較自由地貫徹其創作理念，但另一方面也產生了不太重視演員的風氣。

當時蒲田導演中的第一把交椅野村芳亭對於記者詢問「對演員有沒有什麼不滿」，回答如下：

偶爾有。仔細想想演員就像導演的機器人，叫他往東就往東、往西就往西，只是接受指令行動罷了，說可憐也確實可憐。很多時候因為導演說要低頭所以低頭，但其實自己是想抬頭的。當然偶爾也有導演受教於演員的情況，但通常還是導演的話比較正確。6

不只野村芳亭，在導演制度之下，松竹的導演們對電影負起全責，共享一套不依靠演員演技的執導方法。每位導演在這種共通性下再去發揮各自的個性。

另外城戶四郎也要求助理導演寫劇本，寫出好劇本就是有機會晉升導演。實際上戰前的松竹優秀導演輩出。小津、成瀨巳喜男不消說，另外還有清水宏、五所平之助、島津保次郎、澀谷實、吉村公三郎、今井正等人，到了戰爭末期則出現了川島雄三，木下惠介等。戰後也陸續培育出今村昌平、小林正樹等導演。不過除了小津之外，幾乎所有導演後來都離開了松竹。城戶四郎或許認為導演隨時都能夠再培養，但其實不然。許多離開松竹的導演後來都在其他電影公司大展身手，松竹對電影產業的貢獻是不爭的事實。

就理論上來說，相對於導演制度的應是製片制度。製片制度下由製片負起全責、導演只對演出負責。後來的東映就採用了製片制度。東映跟松竹不同，聽說就算到外地拍戲，導演也不會跟演員一起去聚餐喝酒。不管怎麼說，這也都是一種人際關係，每種制度都有可能拍出好電影，可是對於大部分的導演（尤其是以藝術電影為目標的人）來說，或許比較偏好導演制度。由導演負全責的制度在初期的電影產業中相當普遍，也因此維持著初期的電影產業形態。

3 與小津有淵源的電影導演

在此主要介紹日本具代表性的電影導演，同時也是小津的好友溝口健二和成瀨巳喜男，並輔以介紹其他導演。小津年輕時就經常與夥伴一起切磋琢磨。這些年輕導演無不竭盡全力想學習海外電影，也有人致力於表現自己獨特個性。不過小津人生中始終持續關注的，應該就屬他的好友，溝口健二和成瀨巳喜男。

溝口健二、小津安二郎、成瀨巳喜男這三個人從日本電影產業初期便開始擔任導演，支撐著日本電影史上兩度黃金時期。大致說來，他們在戰前已經是一流導演。不過戰前時期稱得上超一流的只有溝口健二，小津和成瀨巳喜男還得歷經更大的考驗，才足以成為超一流的導演。當然，這裡所謂的考驗，是指跨越戰爭所帶來的社會、思想上的混亂。

(1) 溝口健二

溝口健二（一八九八～一九五六）生於淺草，在三位導演中年紀最長。他家境貧窮，姊姊被送去當藝伎，獲子爵青睞之後正式結婚。母親在他十七歲時過世，由姊姊照顧他的生

活。小學畢業後他陸續換了幾份工作，但都做不長久。一九二○年，他二十二歲時透過朋友介紹進了日活向島製片廠。剛好有位導演前輩辭職，於是他二十四歲便升上導演。跟小津和成瀨巳喜男相比，他的家庭環境不佳，這也影響了他日後的電影製作。

他擔任導演的日活向島製片廠如同前述，是日本首見的近代化、產業化電影公司，同時也是新派電影的聖地。如同英美電影受到歌舞雜耍影響、歐洲電影受到輕歌劇影響，日本電影也受到新派強烈的影響。當然，推動電影邁向近代化的風潮十分強勁，也企圖融入德國的表現主義。在溝口健二的《白絹之瀑》中也可以看出這些元素，另外他也受到了法國文學的影響。但儘管如此，新派對溝口健二的影響依然不可忽視。不只是新派的內容，將新派視為一種形式，將電影視為一種戲劇，這種樣式化的世界可說是溝口健二畢生關注的主題。換句話說，溝口健二的電影企圖運用形式來描述近代的內容。戰後一系列的歷史電影也同樣走在這條路線上。很遺憾地，戰後他所拍攝的現代電影並不如他的歷史電影那般出色。

現在我們可以看到的溝口電影有他最早的巔峰之作《白絹之瀑》（一九三三）和《摺紙鶴的阿千》（一九三五）等明治時期系列。在這以前的溝口健二拍過新派電影、偵探電影、左翼傾向的電影、國策電影等各式各樣。《白絹之瀑》和《摺紙鶴的阿千》都是改編泉鏡花的原作搬上銀幕。女主角（前者為入江隆子，後者為山田五十鈴）對男人徹底犧牲奉獻，幾

乎到了被虐的地步。這種激烈正是溝口健二的特徵。現代的觀眾看來可能會覺得老派陳舊，其實對上映當時的觀眾來說也一樣，很明顯他是刻意這麼做。作品中混合了明治時期的老派陳舊、泉鏡花式的曖昧、新派的戲劇性，還有溝口健二的意圖。

下一個巔峰時期是《浪華悲歌》（一九三六）和《祇園姊妹》（同）。兩者都由山田五十鈴飾演墮落的女人、自我本位的女人。遺憾的是兩部片的膠卷狀態都很糟糕，特別是聲音已經難以辨識，這些無疑都是經典傑作，而且還是寫實主義的傑作，期待有機會修補膠卷。

再來是一九三九年，溝口健二拍了《殘菊物語》，這應該是他的最高傑作。《浪華悲歌》、《祇園姊妹》和《殘菊物語》中間還拍了《愛怨峽》（一九三七）這部相當優異的作品。姑且不論這部片子，前述的《殘菊物語》是通俗的新派電影，跟《白絹之瀑》和《摺紙鶴的阿千》一樣，講述女人犧牲奉獻的故事。在這個被稱為「藝道故事」的作品裡，描寫女傭阿德如何幫助歌舞伎第五代菊五郎的養子菊之助。

到了《元祿忠臣藏》（前篇一九四一／後篇一九四二），更加地樣式化與戲劇化，並且也明顯地導入集體意識。或者該說，他似乎企圖從中發現個人的存在。這當然也受到了戰爭的影響，但也可能是溝口健二原本的樣式化受到戰爭觸發。關於《殘菊物語》和《元祿忠臣藏》後文將再詳述。

戰後溝口健二放棄了樣式化，創作出極為現代化電影。但他的嘗試稱不上成功。頂多只有《夜晚的女人們》（一九四八）和《祇園囃子》（一九五三）等較受矚目。戰後溝口健二的歷史電影，也就是《西鶴一代女》（一九五二）、《雨月物語》（一九五三）、《山椒大夫》（一九五四）、《近松物語》（同）等作品再次迎接黃金時代。這些確實都是精彩的作品，不過很明顯地又重回了樣式化、戲劇化的世界。

溝口健二的個性有些孩子氣，經常被小津和清水宏取笑。但是他一進入現場就性情剛烈、判若兩人。溝口組的電影要從收集龐大的資料開始，在這期間中靈感漸漸成形，最後都成為他電影的基礎。[7]他也要求主角事前讀好幾本書。田中絹代曾經說過，溝口健二在拍攝之前寄了五、六本書給她。在拍攝現場他對工作人員和演員也逼得很緊，為了讓大家有最好的表現，不惜給演出者施加壓力。

他經常不給具體指示，而要演員做出「反射性的表演」，另外他還有一句口頭禪：「你是靠這個領錢的吧？那就做好自己分內的工作。」[8]他要求演員自己思考，當演技成熟、也就是演員幾乎要到自暴自棄時，他才終於點頭（能適用這種方法的演員有限。如果行不通他還是會指點）。如果試拍不順利，因為是「一場一鏡」，所以得從頭開始不斷試拍下去。多的時候還得試到一百次。現場放著黑板，當場讓編劇（戰後的作品劇本幾乎都是依田義賢）修

改劇本。演員就算背好台詞來到拍攝現場，也可能在眼前看到台詞被改寫。至於攝影，如果宮川一夫在就全交給他，有時溝口健二也會自己掌鏡。

溝口健二好女色，年輕時曾經因為女人問題引發濺血糾紛，後來老實了一陣子。他的夫人是舞廳的舞者，一九四一年出現精神異常後長期住院療養。一九四三年溝口收養了過世妻舅留下的寡婦和女兒們，將這些女孩收為養女疼愛。其他也有許多跟女性相關的緋聞，不過他心中自有尺度，向來不染指女演員。

溝口健二和小津的個性和製作方法都截然不同，不過兩人終其一生都是摯友，小津去京都或溝口健二來東京時幾乎一定會把酒言歡。另外，溝口健二是日本電影導演協會第二任理事長，之後由小津繼任。

不過我們並不清楚這兩人之間到底有過什麼樣的討論、對彼此有什麼樣影響。筆者個人的理解，簡單來說，溝口健二運用了新派的（歌舞伎的）框架創作了戲劇式的電影，並且重視演技、運用長鏡頭。另一方面小津所創作的則是理念式的小市民電影，在紀子三部曲中，他將（能劇的）戲劇性帶進了小市民電影中。比起演員的演技，小津電影更重視理念性，以鏡頭來表現心理。

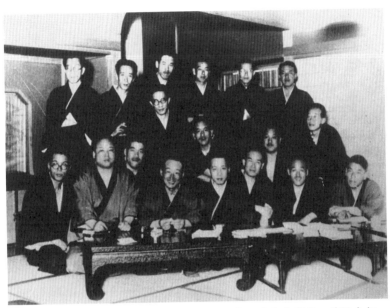

日本電影導演協會創立時的成員，一九三六年，熱海金城館。前排左起，田坂具隆、清水宏、山中貞雄、阿部豐、村田實、池田義信、島津保次郎、牛原虛彥。中排左起，衣笠貞之助、小津安二郎、井上金太郎、溝口健二。後排左起，山本嘉次郎、五所平之助、伊丹萬作、成瀬巳喜男、鈴木重吉、內田吐夢。

照片提供：日本電影導演協會

(2)成瀨巳喜男

成瀨巳喜男（一九〇五～一九六九）生於四谷坂町。小學畢業後進入工手學校❷，後於一九二〇年進入松竹蒲田製片廠負責小道具。一九二二年成為池田義信的助理導演，但是他遲遲無法升為導演，之後進入松竹的清水宏、小津等助理導演都早他一步。公司對他的評價不高，就在他動念想要離開時被五所平之助挽留，有段時期在五所手下擔任助理導演。

終於在一九二九年，他當上了導演，可是仍然等不到實際拍片的機會，直到一九三一年才終於拍攝了現在所見成瀨巳喜男最老的電影《小人物，加油吧！》，終於獲得認可，可是公司對他的評價依然很低，最後他在一九三四年跳槽到PCL（後來合併為東寶）。這時候他的綽號叫做稱誠難思喜男❸。他不擅長跟人接觸、不喜暴露隱私，工作上總是公事公辦不講情面。他經常在蒲田附近一間中菜館一個人喝酒。

成瀨巳喜男跟其他松竹的導演一樣，都是在擔任蒲田製片廠廠長的城戶四郎所主導的小市民電影框架下培養出的導演，有個知名軼事，據說城戶四郎曾經對他說：「松竹不需要兩個小津安二郎。」但並沒有任何人直接聽到這些話的證據。不過當時確實有這樣的氛圍。

就結果來說，戰前成瀨巳喜男拍的電影中較出色的並不多，頂多只有《與君別》（一九

三三）、《願妻如薔薇》（一九三五）。一九三六年之後他似乎不斷擺盪在通俗劇和新派電影之間。在這當中，他留下了《工作家庭》（一九三九）和《真心》（同）等小市民電影的佳作。這個時期的成瀨巳喜男似乎已經穩健地拍攝著藝道故事和古裝劇等作品。

戰後對成瀨巳喜男來說依然是嚴峻的時代。不過大約從不良少女系列開始，他的作品內容也出現轉變。在這之後的《薔薇合戰》（一九五〇）開始常用省略敘事法，《銀座化妝》（一九五一）裡他要求田中絹代運用表情（視線）來表現演技。一九五一年的《飯》左右，開始表現出所謂的「成瀨風格」。之後的《夫婦》（一九五三）、《妻》（同），並稱夫婦三部曲，延續著小市民電影的框架，但是他對出場人物的要求更強烈、更加鮮明。其中尤以《夫婦》和《妻子》，對出場人物的嚴格程度可說與以往完全不同。

另外從一九五四年開始，他拍攝了《山之音》（一九五四）、《晚菊》（同）、《浮雲》（一九五五）等傑作。《山之音》這齣作品本身固然優秀，不過就與川端康成原作相比也毫不遜色這一點來說，更是難能可貴。這部電影同時也讓人感受到小津的《晚春》濃濃的影子。

❷ 譯注：今工學院大學。
❸ 譯注：原文為「ヤルセナキオ」，諧擬自本名發音。

這三部作品的共通之處在於個人自我主義還有執著之強烈。出場人物說出口的語言只有相對的意義，每個人身邊都瀰漫著他們個人的意識。關於《山之音》後文將再詳述。

《流浪記》（一九五六）、《女人步上樓梯時》（一九六〇）、《漂流的夜》（同）等也都是在這股流向中創作的作品，這些被稱為花柳系列的作品都相當出色。之後他持續在小市民電影的框架中創作優秀作品，最後到達的頂點是《鰯雲》（一九五八）、《情迷意亂》（一九六四）、《亂雲》（一九六七）這些作品。每一部都是足以名留電影史的傑作。不過相對於《山之音》、《晚菊》、《浮雲》等貫徹於自我和執著的作品，《鰯雲》、《情迷意亂》、《亂雲》則意識到社會的框架，反映出無路可走、無可奈何的狀況。

《鰯雲》的女主角是穩重的知性女子（淡島千景飾演），她丈夫過世，自己務農奉養尖酸的婆婆和上小學的兒子。後來她跟來農家採訪的年輕新聞記者外遇，無法自拔。但這個外遇對象是成瀨電影裡經常出現的負心漢，她只好與對方分手。故事相當令人悵然。《亂雲》是成瀨巳喜男的遺作。故事雖是通俗劇，卻已經遠遠超越通俗劇。成瀨巳喜男在片中徹底窮究他對個人的理解，這似乎也成為他最後的支柱。《亂雲》後文也會再提。

成瀨巳喜男和小津從年輕時就相識，跟清水宏、五所平之助等人也幾乎是相同年代。他們都是在松竹蒲田製片廠城戶四郎主導的小市民電影路線、導演制度下成長的導演。小津安

二郎和成瀨巳喜男都歷經了多番嘗試與錯誤，在小市民電影這個框架中交出傑作。而讓小市民電影發展到極致的，應該就是成瀨巳喜男了。因為戰後的成瀨巳喜男始終如一地持續追求個人自我主義，但小津除了自我主義之外，也將其他元素引進電影當中。

成瀨巳喜男個性內向，跟小津不同，他總是一人獨飲，就算跟大批朋友在一起，也會默默一個人喝酒。而且他的守密風格相當徹底，連家中親戚的事都不讓自己太太知道。成瀨巳喜男和小津從年輕時就是好友，彼此也都很關注對方的工作。例如《山之音》就很像《晚春》，而小津對《浮雲》也盛讚不已。成瀨巳喜男在《山之音》中賦予原節子《晚春》的形象，之後在他的家族系列中，也讓原節子飾演「除了嫁人沒有其他才能」（《女兒、妻子、母親》（一九六〇）中原節子的台詞）的女性。這個階段是兩人最接近的時期，之後他們儘管同樣拍攝小市民電影，卻走上了不同的方向。

成瀨巳喜男在攝影現場中未如溝口健二或小津一樣留下太多軼事。戰後他轉到東寶，在名製片藤本真澄手下繼續拍電影。對於拿到自己面前的企畫，成瀨巳喜男幾乎從不拒絕。他跟藤本在終戰後不久成為盟友，兩人之間對成瀨巳喜男想拍的電影應該有所共識。不過成瀨巳喜男在劇本完成的階段就會開始逐步刪除他認為不需要的部分，另外，他註記了拍攝計畫等的劇本也不給別人看，據說助理導演等都為此相當苦惱。9

(3)其他導演

清水宏（一九〇三～一九六六）在一九二二年進入松竹蒲田製片廠當助理導演。他跟小津是終生好友（也有人說是夥伴、盟友），同時也常與野田高梧、志賀直哉、里見弴等人來往。清水宏從戰前便開始拍攝許多賣座電影，對松竹貢獻不少利潤。小津在戰前還能老拍些不賣座的電影，或許要多虧清水宏、島津保次郎、五所平之助等人，受到城戶四郎肯定的清水宏說話當然在公司裡說話也較有分量。不過他這個人任性又容易得意忘形，後來被逐出大船。另外笠智眾還說過一段很知名的話，他說小津獲得舉世讚賞，但世人對清水宏的評價卻顯得過低。[10]

清水宏是位抒情式導演，戰前以兒童電影知名。戰後他離開松竹，所以拍攝的電影部數也有限。戰前他也拍過類似《簪》（一九四一）或者《多謝先生》（一九三六）等很有味道的小品，但是筆者認為戰後的《母情》（一九五〇）和《母親的模樣》（一九五九）等遠比戰前作品出色。他的兒童電影中經常讓孩子們奔跑，光是拍攝這樣的畫面就能莫名傳達出某種氛圍。在《都會的側臉》（一九五三）這齣戰後小品裡，他從車子裡拍攝夜晚的銀座，呈現出奇妙的抒情性。

清水宏為什麼不如小津深受讚賞？可能是因為小津安二郎、溝口健二、成瀨巳喜男等人為了與戰後社會對抗，不斷改變風格、深化思想上的認識，但清水宏則停留在自己的領域當中，從未離開抒情世界的緣故。另外他劣作也多。一般對於清水宏的認識，往往認為他專精於拍攝（戰前）兒童電影。但目前對他的評價的確過低，應該更關注他的戰後的電影。

戰前的電影導演要在戰後生存有多麼困難，現今的我們難以想像。小津和成瀨巳喜男衝破難關、終至成長，但溝口健二和清水宏沒能像他們一樣順利地跨到戰後。熊谷久虎算是個極端的例子，五所平之助等戰前活躍的導演，很多都失去了戰前的光彩，在戰後淪為平庸。

山中貞雄（一九〇九～一九三八）在京都從事古裝劇的導演、劇本創作。他很早期就獲得肯定，在小津去京都時結識、意氣相投。他不虛張聲勢、不擺架子的個性深受小津和清水宏喜愛。每當他從京都到東京來玩，小津他們就會帶他到橫濱的茶室（橫濱外國船員專用的妓院，也兼為舞廳，據說比附近的舞廳便宜），後來他喜歡上這個地方，每到東京就會從茶室打電話給小津。遺憾的是，他跟小津一樣接到徵兵令，一九三八年在中國戰場上病逝。小津跟山中在中國曾見過一面（這段經歷後文再敘）。他很尊敬小津，還在自己電影裡採用仰角鏡頭。病逝之後他的《戰地日誌》對外公開，帶給小津很大的影響。

他的電影現在還能看到的有《丹下左膳餘聞 百萬兩之壺》（一九三五）、《河內山宗俊》

作品。

的作品，這部作品跟同時期的《赤西蠣太》（伊丹萬作導演，一九三六）都是筆者極喜愛的

者技術層面上，他都為古裝劇帶進了現代元素。《丹下左膳餘聞　百萬兩之壺》是相當有意思

憾」，確實沒錯，光靠這部電影來給他評價並不容易。山中是古裝劇導演，但是不管內容或

（一九三六）、《人情紙風船》（一九三七）。山中在遺書中寫道：「紙風船成為遺作，有點遺

(4)外國導演們

接下來要介紹跟幾位小津有關的美國、歐洲導演。

小津在日本有電影公開上映發行初期上映發行初期的短篇連續系列片時期起就是影迷，所以他熟悉許

多導演。從初期的小津電影可以明顯發現，他在學習階段特別受卓別林和哈羅德・勞埃德的

影響。在比他們時代更早的導演中，也有小津喜歡、受到影響的導演，不過以筆者的能力無

法盡數涵蓋，在此將專注於介紹小津曾在訪談時數度提及的心儀導演，恩斯特・劉別謙

（Ernst Lubitsch）、約翰・福特（John Ford）、威廉・惠勒（William Wyler）等人。小津在戰

前發表過許多對外國電影的意見，但戰後卻很少發言。與其說已經失去興趣，應該是已經不

感必要了。實際上根據他的日記，戰後一有空閒他還是會跟親朋好友去欣賞各類電影。

小津生涯中受到最大影響的外國導演，無疑就是恩斯特・劉別謙了。恩斯特・劉別謙對於他同世代的導演帶來極大的影響。小津的《婚姻哲學》（*The Marriage Circle*）（一九二四）對於他同世代的導演帶來極大的影響。小津本身也在戰前拍了幾部劉別謙風格的電影，例如《結婚學入門》、《淑女忘記了什麼》、《茶泡飯之味》（劇本於戰前撰寫、戰後拍攝電影）。這些都不算太好的電影。到了戰後，這些電影才漸漸整合到小津的電影當中。這個時期所呈現出的已不再是劉別謙式觸動，而成為「小津調」了。比起恩斯特・劉別謙，小津本質上是個更嚴肅、更悲觀的藝術家，沒有成為劉別謙風格的導演，對小津來說是一種必然。但是若以恩斯特・劉別謙作為美國導演的代表，也讓人不免有些疑問。

恩斯特・劉別謙（一八九二～一九四七）是出生於柏林的猶太裔德國人，父母親經營服裝店，他高中中輟開始戲劇活動。一開始在酒館和音樂廳等場所表演。一九一一年他加入馬克思・萊恩哈德（Max Reinhardt）的劇團，劇團工作的延伸，讓他也有機會參與喜劇電影的演出，後來在一九一四年當上電影導演，出道作品為短篇喜劇。《木乃伊之眼》（*The eyes of the mummy*，一九一八）、《激情》（*Passion*，一九一九）等作品獲得國際上的好評。

一九二三年他成功進軍好萊塢。在美國拍了《露茜塔》（*Rosita*，一九二三），《婚姻哲學》等賣座片，確立其地位。他曾經經歷過戲劇和輕歌劇的世界，跟以歌舞雜耍還有輕戲劇

為背景的美國電影印象大為不同。他的風格被稱為「劉別謙式觸動」（Lubitsch touch），在美國他也深受尊敬。不過之後並沒有出現繼承他這種路線的導演。

小津從恩斯特・劉別謙身上學到許多。除了《婚姻哲學》之外，之後的《天堂問題》（Trouble in Paradise，一九三二）、《破碎搖籃曲》（Broken Lullaby，一九三二）和《風流寡婦》（The Merry Widow，一九三四）等應該也都給了他很大影響。有趣的是，包含我在內，許多小津電影迷同時也都是恩斯特・劉別謙和雷內・克萊爾（René Clair）的影迷。或許戰後的小津（戰前的小津也有一些同樣傾向）跟他們的共通點在於不依靠劇情和動作、以描寫人性為主。

另外約翰・福特（一八九四～一九七三）也是小津極喜愛的導演。關於他的抒情性，小津曾經引用《俠骨柔情》（My Darling Clementine，一九四六）大加讚美。

要懂得收斂。如何盡量收斂，卻又能表現個性呢──亨利・方達（Henry Jaynes Fonda）在《俠骨柔情》中在理髮店擦了香水，然後倏地起身──這就是約翰・福特厲害之處。方達把腳抵著柱子，坐在椅子上反身後仰，哼笑了一聲。亨利・方達和約翰・福特的默契真令人羨慕。不只在《俠骨柔情》裡，其他約翰・福特作品裡的亨利・方達

總是很出色。《怒火之花》（The Grapes of Wrath）和《少年林肯》（Young Mr. Lincoln）

也都一樣。11

威利·佛赫斯（一九○三～一九八○）出生於維也納，在維也納和柏林當過一陣子演員

後，一九二○年進軍影壇。一九三三年成為導演，拍攝處女作《未完成交響樂》（Leise flehen meine Lieder）。這部電影因為在《獨生子》中有很長的引用而知名。這個時期小津很

認真地在思考如何表現出餘味，《未完成交響樂》這種電影故事單純，也醞釀出一定的氣氛，或許因此勾起了小津的興趣吧。小津還說過，他看過三次威利·佛赫斯的《城堡劇院》

（Burgtheater，一九三六）。這一點我們後文還會再提。

關於威廉·惠勒（一九○二～一九八一），小津或許是欣賞他《小狐狸》（The Little Foxes，一九四一）、《香箋淚》（The Letter，一九四○）等文學性高的作品（小津認為在上述兩部威廉·惠勒作品中的貝蒂·戴維斯「好得判若兩人」12），也可能腦中縈繞著《北海漁夫》（A House Divided，一九三一）這樣的作品。小津說過，惠勒並不是嗜虐者。根據小津的理論，如果導演是施虐者，那麼主角就應該是嗜虐者，假如導演是嗜虐者，那麼主角就應該是施虐者13（這種理論讓人聯想到溝口健二）。

另外，小津也曾盛讚金‧維多（King Vidor）（一八九四～一九八二）的《陌生人歸來》（The Stranger's Return，一九三三）。遺憾的是，《陌生人歸來》和《情聖》（Cynara，一九三二）我都沒有看過。可是我看了其他的金‧維多電影，並不認為他是多麼偉大的導演。已經在戰前拍過《獨生子》的小津，無論放在美國或者歐洲的脈絡之下都已經堪稱一流導演，筆者不認為他從金‧維多身上能學到太多東西。小津似乎也漸漸發現到這一點。金‧維多的作品中，我偏好他的默片《群眾》（The Crowd，一九二八）。不過《陌生人歸來》也有獲得重新評價的機運。我們後文將再詳細介紹金‧維多。

第4章　小津安二郎的理論與技法

1　小津的理論與電影觀

小津喜歡單純的理論、偏好實用。勞埃德式、都會式喜劇很適合小津的個性。但是小津並不滿足於勞埃德式、都會式喜劇，繼續追求新方法。儘管如此，就算小津在「戰後期」那些試圖尋找宛如地毯圖案般繁複意識的電影當中，他愛好單純理論和務實的個性依然沒有消失。

另外，小津總是綜觀電影整體。最終的判斷取決於從整體觀點的衡量，就算已堆積起各項零件，最後還是會從整體觀點來決定是否要移除某些東西。仰角鏡頭、固定機位、縱深長

的屋子等等，都是小津電影中的基本手法，但結果應該還是從整體性觀點來進行判斷。此外，在表演手法上他也相當重視整體觀點。因此，就算有些演技在該場中顯得突兀，他更在乎放在整體中是否有一致性。

每一項判斷都要放整體的關聯性中決定。這種決定方法不易有邏輯地逐項說明每個決定。就算能解釋單項與單項間的關聯，依然無法說明一切。小津一方面喜歡單純，但這像是他這個人的個性，不過在進行藝術性決定時他總是優先考慮整體。換句話說，小津並沒有太過偏重所謂原因與結果這種因果論式的邏輯，他重視綜合性的判斷，從個別邏輯到基於綜合性觀點的判斷中間會有一段跳躍，這可能比較類似一種辯證手法。

對電影之進步的認識

戰後小津在座談會上，特別對非專家的聽眾簡單整理了電影歷史。

電影在初期的發展重視情節推演、表現表情，現在漸漸進入能表現個性的時代。只要在電影中表現出一個人個性的惡劣，這個人在悲傷時笑也無所謂。只要先確定個性，便不太需要個別情感，這些情感假如各自伴隨著不同表情，那更是煩瑣之至，此種意義

下的表情或可表現感情、卻無法表現個性。然而演員看過劇本後往往會想以演技來表現個別情感。因為他們以為表情是最有利的武器。雖說不是所有人都這樣，但大部分演員都是如此。[1]

大致看來，自動態影像發達以來，起初相當注重如何讓觀眾了解情節。過了一陣子之後，電影開始得以表現感情，當電影開始能描寫出個性，才終得被冠上藝術之名──電影終於也可以追求文學等其他領域企圖表現的內容──應該是這個時期開始才被稱之為藝術的吧。（……）瑪莉・馬克拉倫（Mary MacLaren）等女演員在特寫鏡頭下表現出喜怒哀樂的情感，獲得共鳴。到了現在，就算不作出悲傷的表情，電影也可以塑造出一個人的個性。[2]

看著電影一路的發展，一開始多半都是注重表現故事情節的作品，例如短篇連續系列片等就屬此類。接著開始以情感為中心，流行起時尚的簡練。又發展了一陣子之後，現在開始能夠描繪人性。也就是終於到達文學所追求的初步境界。至於今後進展的方向，有什麼是電影才辦得到的……我想可能是例如描繪『群眾心理』吧。[3]

我們必須理解，小津親身體驗了電影的歷史，他將自己置身於電影的發展過程中。對他來說電影本應進步，事實上根據小津的說法，電影在藝術上持續在進步，而讓電影再繼續進步則是他的使命。這種電影史觀並不罕見，不過當他以電影導演身分對外行人說明時，提及這種電影史觀，就代表他已經自覺到自己的使命，那就是必須讓電影成為一門跟小說受到同等認同的藝術。這種想法同時也是小津持續拍攝實驗性電影的理由之一。

另外關於發展的方向性，他也提到更文學性的方向。小津特別在「戰爭期」以後為了讓自己的電影進步，似乎有了具體的目標。起初的目標是見學，要導入、內化他的內容並不太難；但是要吸收志賀直哉到作品中卻費了一番工夫。這時期他的功課之一是將戰場上的體悟反映在電影中，他花了很長時間，最後終於在《東京暮色》中消化完全。之後則可以看出他特別意識到谷崎潤一郎的痕跡。

不過，小津的吸收方式相當獨特。小至電影中的小插曲、大至影響整部小津電影框架的重大事項，他在吸收時一定會改變原作。因為電影必須以小津的系統為大前提，導入新素材時得先確認與小津系統是否協調，多半在此時都會經過一番調整。這也是很多評論家看不出他到底有什麼樣變化的原因。小津始終是個緩慢的思考者、實踐者。因此常有前進兩步、後退一步的現象。這也拉高了理解小津電影的門檻。

2　小津的攝影技術

在這裡將聚焦於探討小津論時提及的幾點技術重點來討論。技術上的細節還請參考大衛‧博特威爾（David Bordwell）的《電影詩學》。

仰角鏡頭（Low angle）

仰角鏡頭可說是小津的象徵，除了小津之外未見於日本或世界上其他作品。不過受到小津影響的山中貞雄、還有後來的加藤泰導演都曾運用在黑道電影中。另外，在電影的世界裡偶爾會見到演員盯著攝影機仰角鏡頭說話的狀況。對小津來說，仰角鏡頭只是整個拍片系統的一部分，似乎不宜給予過高的評價。小津＝仰角鏡頭這樣的說法，只會將小津矮化。小津曾經數度被問到為何採取仰角鏡頭，有時他很認真回答、有時則隨口敷衍。例如下面這幾則回答：

之所以把攝影機角度放低，是因為日本的電影布景向來不會花錢在地板上，所以為

了不拍到地板，我只好讓攝影機朝上，第一次這麼嘗試是在拍《肉體美》的時候。像這樣將攝影機放低後我發現，這麼一來拍攝室內一定會拍到天花板。也多虧如此出現了明顯的立體感。這也是讓我對這項偏好更加執著的原因之一。4

我通常喜歡像那樣往上看、位置放得較低的攝影機角度，倒也不是出於什麼特別理由，說穿了，那大概就是我的偏好吧。5

比方說像我現在跟師傅岡先生（採訪的記者）一起說話的畫面，我會從對面角落較低的位置以長鏡頭拍兩人的畫面，接著如果要拍你的特寫，我會突然以由上往下俯瞰的角度來拍。即使兩個鏡頭的構圖都很好，連續起來如果沒有產生視覺上的流暢感，就無法簡單營造出氣氛。這時候如果想想要有視覺上的流暢，可以先來一個仰角鏡頭，接著插入一個一般視線位置的水平鏡頭，然後再接俯角鏡頭，這麼一來觀眾就可以比較自然地接受，但是要多加入一個鏡頭，當然也會讓電影變得更複雜。6

小津在這裡的說明並不好理解，簡單地說，使用仰角鏡頭是在整體流程中想出來的。他

覺得假如事先決定要用仰角鏡頭拍，就不需要多餘的說明式鏡頭了。

我總覺得從太上方的位置來看的話，日本的和室房間裡有許多紙門和唐紙，如果不把水平線往下拉，等到畫面出來會覺得上方太輕、質感上不平衡。似乎重心沒有穩穩落在下方……。[7]

戰前擔任過小津組的攝影助手，從戰爭期開始成為攝影導演的厚田雄春曾經這麼說：

小津導演的仰角鏡頭並不是要讓演員長時間表演，是為了連接有時近、有時遠，或者有時反轉方向所拍的鏡頭，形成一種節奏。所以每個畫面的長度就非常重要。（……）當小津導演腦袋裡事先都已經想好每個鏡頭大概的長度，例如這個鏡頭大概多長等等。然細節會在剪接時決定，不過他很清楚這些長度的韻律，連每個分鏡有幾呎、幾個影格，他都一清二楚。[8]

被問到他是否跟小津談過仰角鏡頭，他說：

以我來說，我當了很長時間的助手，一切都接收師父茂原（茂原英雄。厚田雄春前任的攝影師）的教導，我很清楚導演想要什麼。所以從來沒開口問過這件事，但是他經常會隨口說：「我不喜歡把人看低。俯瞰不就是把人看得比自己低嗎？」他還說：「所以最好都在水平線上了。」

說到低角度，有些人會以為就是從較低的位置仰頭往上望，但小津安二郎的低角度是水平的。當然有時也會稍微往上仰，不過通常是水平的。所以推近拉遠時也會根據距離的不同，拉低或調高攝影機位置、進行調節。9

另外知名攝影師宮川一夫曾經擔任過《浮草》的攝影師。根據當時的經驗，他認為小津很可能是為了有別於其他導演，表現出獨特個性才採用低角度（仰角鏡頭）。他還提到小津說這是「每一個鏡頭都像『畫框中的一幕靜止畫』」。10宮川說得固然沒有錯，但是表現個性的方法有很多，再說，因為具備繪畫性質就採用低角度的必然性也很低。

大致整理一下各種說法：

①不想拍到地板或塌塌米。

②因為能拍到天花板，所以更有立體感。

③鏡頭之間的銜接得以更順暢。

④日式房間如果不用仰角鏡頭拍，顯得平衡感不佳。

另外根據厚田的說法，「並不是要讓演員長時間表演，是為了連接有時近、有時遠，或者有時反轉方向所拍的鏡頭，形成一種節奏」，在這種情況下小津式的規則之一，就是使用仰角鏡頭（據厚田的說法其實是水平）。前述的①到④每一項都是事實，但也沒有一項居決定性的重要地位。

小津拍攝仰角鏡頭，重要的是整體系統，個別事實必須放在整體關聯性的觀點下再次衡量。這種小津系統是整體觀點的綜合性方法，而位於其核心的就是室內的胸景、仰角鏡頭。

說穿了，仰角鏡頭是考慮跟整體的關係後小津認為最適當的選擇。因此儘管各個理由都很正確，光是這樣依然欠缺根據。說得稍微抽象一點，仰角鏡頭似乎取決於導演與演員之間的距離感。比起拍演員，小津彷彿更想再跨進演員內在一步。也就是說，與其以播報新聞的方式來拍攝演員，他選擇映照出一個（受到小津控制的）人的主觀。之所以不使用說明式的鏡頭，或許也是因為如此。

佐藤忠男對於小津跟胸景的關係曾經這麼說：「小津電影中所有出場人物對小津來說，都像客人一樣。」11許多評論家有時也（不附帶評論地）引用這段話。在我看來，再也沒有比這更奇怪的評論了。這勉強可以說是一種超文學式的表現吧。小津經常從後方拍攝女演員從塌塌米站起身的鏡頭，因此女演員常常得將屁股暴露在攝影機前。難道這也是對待客人的方法？比較接近的形容，應該是小津永遠在跟演員這種存在格鬥，他不斷在窺探演員微妙的心境變化。

跨越動作軸的運鏡

小津在一九四七年寫了一篇文章題為〈電影的文法〉闡述自己的意見。他說道：「拍電影也有類似寫文章一樣該講究的文法，這似乎已經成為常識。假如我們將此暫稱為『電影的文法』，那麼我認為，電影並沒有文法。」12所謂動作軸是指例如兩人面對面說話時，連接兩張臉形成的軸線。根據好萊塢的電影文法，攝影機不能跨越這條線。也就是從上方俯瞰時攝影機必須維持在動作軸的某一邊，在兩人對話時讓攝影機朝向發話者。這樣拍出的效果會看到一個人朝著畫面右側說話、另一個人朝著畫面左側說話，觀眾可以自然地接收到兩人在對話的印象。但小津卻打破了這個規則，他讓一個人朝著畫面右側說話時、另一個人也同樣朝

畫面右側說話，亦即讓攝影機跨越了這條動作軸。

小津如此解釋他使用這個方法的理由：

日式房間裡人物坐的位置幾乎固定不變，再說房間再大也不過十張塌塌米左右，攝影機在這當中能移動的範圍相當有限，若還要遵守這種文法，那其中一個人物的背景便固定只看得到壁龕、另一人的背景可能只有紙門或者簷廊。實在表現不出這場景中我要的氣氛。不得已，我只好嘗試打破這個規則，一試之下我才知道，那根本不算文法。[13]

小津表示，在《獨生子》試映會後他曾經問過內田吐夢、稻垣浩、清水宏、瀧澤英輔等人，「稻垣浩說只有一開始覺得奇怪，之後就習慣了」。[14] 實際上或許幾乎沒有人在小津的電影中發現到這種運鏡方式吧。

在《獨生子》中很少一對一彼此面對面的典型場景。多半是三個人以上，或者並非對向而坐。另外他也會事先介紹該場景的設定，觀眾不太可能混淆。再加上人物多半是胸景、視線偏向略右，觀眾幾乎不會注意到方向問題。但如果並非略偏右邊，而是大幅朝向右邊，那觀眾就有可能無法理解狀況，但是這就不是有沒有跨越動作軸的問題了。就算依照文法不跨

過動作軸，角度過大也一樣顯得奇怪。這一點是其他導演同樣會面臨的問題，特別是戰前的電影，很少有一對一入座的鏡頭，大家都很小心地避開這種狀況。有一種技法也是小津經常運用的，那就是讓演員斜向、而非正向面對面坐下。假如實在避不掉，其他導演可能會找西式有暖爐的那種寬闊房間來拍。

值得注意的是，不管是小津、厚田，或者討論的是仰角鏡頭、運鏡跨越動作軸等等，都只不過是小津系統的一部分，真正重要的是整個小津系統。這些元素再加上其他元素，最終形成一個系統，發揮整體的功能。厚田提到了影像的節奏，小津在同一篇文章中提到「省略敘事」的話題，想必絕非偶然。

關於省略敘事，小津做了如下的描述：

省略——比方說要顯示時間的經過，初期的技法是採用從淡出到淡入，更仔細一點的還會拍到時鐘、月曆，但這些現在以剪接就可以充分表現。

但所謂省略，不只有這種如字面意義上的省略，在戲劇情感的節奏、或者說濃淡，為了更細微地突顯出某部分的印象，該如何省略其他部分就很重要了，這不是外形上的省略、而是內容上的省略；好比繪畫，藉由某些部分的輕描淡寫，可以反將纖細部分襯

托得更為纖細，電影中的省略問題，幾乎可說是掌握戲劇生命的關鍵。[15]

而再怎麼說，室內的小津系統最重要的核心還是在於胸景。無論男女、大小，都剛好收納在畫框當中，因此拍攝嬌小女性時會稍微接近一些[二]。這時候採仰角鏡頭拍攝，演員的視線錯開攝影機中心（並非正面面對攝影機）。跨越動作軸的運鏡目的也在於以構圖為優先、取相似形的胸景。我想這也是一種靠鏡頭來逼近演員的手段。

佐藤忠男說小津是個構圖至上主義的人，這一點並沒有錯。但小津系統本身並非小津的目的，而是小津為了表現他的概念而打造出的方法。

攝影機與配置

小津拍片攝影機幾乎都採固定位置。前面說過，小津的中心思考在於如何確實維持他的構圖，因此會使用固定攝影機想來也是理所當然。至於移動攝影，只要可以維持構圖他依然會使用。

例如《戶田家兄妹》坡道的那場戲、《晚春》裡騎自行車的場景，還有《麥秋》裡原節子和三宅邦子在沙灘說話的場景等等。固定攝影機確實意味著限制，但這是優先順序跟關聯

性的問題。也就是說，如果以構圖（胸景）為前提，日式房間的設計講究深度，能取的寬度有限，因此動作就受到了限制。如此一來就必須以胸景為中心，再決定要特寫或長鏡頭、從稍偏右邊拍或者稍偏左邊拍、一個鏡頭要拍多久等等，選擇連接到下一個鏡頭的方法。

小津的方法如果不是在拍以劇情和動作構成的電影，那麼攝影機也沒有必要追著演員的動作。這麼一想，小津其實並不是限制了攝影機的運動，只是單純沒必要這麼做。而他最終的目的就是在維持住構圖的狀態下有節奏地表現演員的意識。也就是即使畫面靜止，演員的意識也必須處於動態。

3　小津的其他特色

在這裡簡單敘述一下小津電影的其他特徵。

模組化、劇本共通化

小津對每個小道具都絕不妥協。比方說啤酒瓶的位置等等，他會以一公分為單位進行調整。為了構圖上的需要也可能突然把啤酒瓶替換成小瓶，或者放好之後又突然更換擺放位

置。有一次助手（篠田正浩）抱怨過，這樣突然換地方很奇怪，但小津則說，不需要太在意這些事。16

另外，他還有所謂模組化方式。在某個特定的場景，比方說教室、警察巡邏的場景、補棉被的場景等等，他的拍攝方式都一律不變；另外他也經常使用抓屁股的鏡頭。但是戰後這種規則好像緩和了一些，次數也減少了許多。戰前的教室場景規範相當嚴格，但來到《東京物語》最終段落的拍法已經相當溫和。這些改變應該也考慮了內容吧，再加上戰後與戰前，不管這個世界跟小津自己都改變了。不過在暴力場景中他依然採用相同的打法。戰後他又增加了新的規則，讓人物在思考時重複手指有規則地動這個動作。其實似乎不怎麼成功，但小津相當堅持。

戰後小津使用劇本的方法也很特別。小津的劇本以顏色區分成不同的攝影機設置地點、長鏡頭或特寫鏡頭，同樣顏色的戲（也就是攝影機位置相同）會一起拍，跳著拍、不拘泥於劇本的順序。小津這些方法應該是種小津流的合理化，或者說單純化。

演技、導戲方法、演員

在導演制度下，松竹的導演們比起期待演員具備精湛演技，更希望他們能遵從導演的指

示。這一點跟溝口健二會在現場操演員和編劇有基本上的不同。清水宏喜歡起用外行人和兒童，小津也要求演員要有自然的演技。當然，必須是小津流的自然演技。

其中一項值得注意的，是靠視線來表現的演技。小津指導演技時，經常會指示身體的方向和視線。比方說「舀起紅茶茶匙一、二次，然後轉半圈，將臉朝左轉」就是他經常會做出的演技指導，而且還會要演員配合測試許多次。[17]儘管是靜態動作，有時候可能得重複五、六十次。小津寫劇本時已經設想到要起用的演員，腦子裡也有攝影和剪接的概念。因此在他的電影裡不容許任何即興發揮。儘管如此，現場還是會進行許多微妙的調整，所以演員得重複演無數次。演員的反應因人而異，根據該演員在電影中的立場也會有不同。根據笠智眾的說法，佐分利信和杉村春子屬於一次OK組。[18]

假如是演技還不成熟的年輕演員就不會讓他們重複這麼多次。因為再重複也只是浪費時間。假如有什麼情況最好讓演員疲累、生氣，小津也會毫不猶豫地這麼做。《東京物語》裡大坂志郎有一場太晚到達母親喪禮、為母親之死難過的戲，一開始他按照正常方式表演，但這對小津來說表現得太有精神。於是小津讓他演了許多次，當他的汗開始滴滿地板時，導演才終於OK。小津要的正是這種疲憊感。

步調和空鏡頭

小津作品的步調緩慢這一點從戰前期就受到不少評論家批評，但是現在步調緩慢的電影並不罕見。許多都是和好萊塢式以劇情和動作構成的電影相比之下顯得較慢。也就是說，現在很多步調緩慢的電影都是反好萊塢式的藝術電影。恩斯特・劉別謙也跟小津恰成對照，比起出場人物的意識，他更優先講求步調。保持某種良好的步調，可以有效地讓觀眾在不知不覺中被吸引。但是恩斯特・劉別謙講究的細膩感覺，有時還來不及體會畫面就稍縱即逝。就理論上來說很難區分兩者孰優孰劣。

接下來談談小津的特長之一——「空鏡頭」。

在鏡頭和鏡頭之間插入沒有人存在的鏡頭，稱之為空鏡頭，小津在戰前期放棄使用淡出和淡入，開始使用空鏡頭（實際上在極早期也有這種手法）。因此空鏡頭基本上具備連接功能，告訴觀眾場景即將改變。

最典型的就是鬧區酒館的招牌。但是小津空鏡頭的特長在於其扮演了類似文章中「逗點」的功能，同時直接觸動觀眾的意識。有時甚至直接要求觀眾在此切換意識。例如《晚春》中的水壺一鏡，便要求觀眾和劇中出場人物都在此暫且喘口氣。還有《晚春》最後的海

浪鏡頭，也藉由這個永遠不變的景象來象徵永遠，解放觀眾的意識。

幽默與暴力

關於小津的幽默有過各種說法。小津以喜劇導演出發，初期把重心放在製造笑料。但筆者對小津身為喜劇導演、編寫搞笑橋段的功力並沒有給予太高評價。在搞笑上成功的頂多只有《淑女與髯》，其他作品並不成功。很多評論家都會提到《我出生了，但……》中一個少年在脖子上掛著「這孩子吃壞了肚子，請不要給他食物」的看板那一幕，但我並不覺得這有趣。小津式的幽默反而在《長屋紳士錄》中笠智眾看圖說唱❶的場景中，那奇妙的念歌節奏、裝瘋賣傻的唱法，還有他跟飯田蝶子的極度相似等等，都有趣到沒話說。另外在《小早川家之秋》裡中村鴈治郎飾演的父親跟新珠三千代飾演的女兒吵架那一幕，兩人雖然在爭執，卻有股莫名的荒謬，精彩表現出這對父女的關係（由愛生恨）還有跟丈夫的關係。

《早春》裡母親跟兒子的對話也很有意思。還有戰後電影中會突然出現初期打鬧喜劇式的動作，也相當滑稽。比方說《東京物語》裡父親喝得爛醉跟朋友回到女兒家的場景，還有《秋刀魚之味》裡葫蘆喝醉酒的戲等（這兩場戲都有東野英治郎）。

另外，小津電影裡也包含不少暴力場面。這些小津風格的暴力場面也多少經過模組化。

多半是連續甩對方巴掌，然後停頓一個呼吸再繼續打，接著轉身離開。被打的一方會把手放在被打的地方，陷入沉思。被打的一方絕對不會還手，似乎像早已經預料到被打一樣，咬牙忍耐。現實上不太可能出現這種狀況。這就是小津流的戲劇性暴力。

在《早春》、《東京暮色》中也有女性毆打男性的場景。其他像是《東京之女》、《心血來潮》等也可以看到。更激烈的暴力則可以在《青春之夢今何在》、《浮草物語》、《風中的母雞》、《宗方姊妹》、《浮草》等片中看到。小津的幽默有許多形態，多半跟出場人物的意識有關，相較之下，小津的暴力則屬於情感的爆發，都經過模組化、非常相似。

II

——小津電影各論

第1章 「戰前期」前半

「戰前期」是指小津成為導演之後到《獨生子》為止的三十六部片。其中到《我出生了，但……》屬前半、之後歸為後半。

對每位藝術家來說，初期階段都是特別的、不斷在嘗試與錯誤的混亂時期。同時，有時候處女作也暗示了藝術家的思考方式，指引出其後的進展方向。以小津來說，讓後人難以研究的原因在於他初期大部分的電影膠卷都已經佚失、無法鑑賞（戰前期三十六部中有十七部沒有膠卷），甚至連劇本都找不到。而且在他一九二七年升為導演、拍完處女作之後，一九二八年拍了五部初期短篇喜劇電影、一九二九年拍了六部、一九三〇年拍了七部，拍片的速度相當快。就算是默片時代，要拍完這樣的數量想必也不容易。或許也是因為如此，後來他

在一九三一年拍攝三部、一九三二年拍攝四部、一九三三年拍三部，漸漸減少了數量。

戰前期前半為量產時代，此時期的成果，也就是象徵他最早的巔峰期之成果，包含有《淑女與髯》、《東京合唱》、《我出生了，但⋯⋯》。但是此時的路線並沒有延續到後半，他大約穩定地一年拍三部片。大量生產時代儘管還比不上溝口健二，也確實拍了許多電影。

由於在短時間內拍了大量片子，之後的作品不見得比之前的作品好，也不太可能去探討他到底在什麼樣的主題下創作。總之，他或許是企圖透過大量拍片，盡可能地多準備些創作素材的「抽屜」。同時這對年輕的電影導演來說可以成為一種很好的訓練。大抵來說，戰前期小津的作品主要以好萊塢式以劇情和動作構成的電影為主。尤其是前半，等於吸收、消化這種類型的過程。最後展現的成果就是《淑女與髯》、《東京合唱》、《我出生了，但⋯⋯》。後半則可以視為一種反過來想擺脫以劇情和動作構成電影的歷程。

「戰前期的小津電影」本身就是一個評論對象。但如果執著於此，將只能看見小津的某一面，落入「小津電影只不過以他自己的方式重新詮釋古老美國電影」這類結論。這或許符合戰前期小津的某些部分，但卻無法看清楚戰後期的小津。最重要的是，小津本身對於此時期的作品並不滿意，他不斷嘗試超越、持續前進。

1 關於初期作品

小津的導演處女作

松竹蒲田製片廠廠長城戶四郎要求助理導演寫劇本，將作品好壞作為晉升導演的條件之一。小津也寫了《堅硬的瓦版山》這部劇本提交給城戶四郎。不知道該不該「歸功」於這份劇本，小津在一九二七年八月時正式升任古裝劇部門導演，當時小津二十四歲（古裝劇部門於該年十一月廢止，小津自處女作《懺悔之刃》以後再也沒有拍過古裝劇）。《堅硬的瓦版山》最後小津並沒有親自拍成電影。也因為如此，無論當時或現在都很少人提及。不過現在還留有劇情簡介，多少可以推測其內容。

概要如下。

【劇情簡介】

與三是賣貨郎，跟生病的母親同住，妹妹小染是深川的辰巳藝伎。與三看上去是個踏實認真的年輕人，其實是扒手集團的老大。小染有個情人，替她準備了贖身的錢。與

三的同夥偶然聽說這件事，從小染手中搶走錢。之後這件事後與三強行把錢搶回，託人將錢交給小染後去自首。

後來《堅硬的瓦版山》由井上金太郎導演拍成電影（一九三四）。而小津的導演出道作品則是《懺悔之刃》（一九二七）。這部片子由小津發想原案、野田高梧撰寫劇本，故事以喬治‧菲茲莫里斯（George Fitzmaurice）導演的 *Kick In*（一九二二）為本。

【劇情簡介】

佐吉服刑五年後出獄，下定決心這次一定要重新做人。他到米店上班，深受老闆信賴。但是一天弟弟石松扒走了八重的髮簪逃走，被他撞個正著，石松將髮簪塞進佐吉懷裡後逃走。因此遭到官員調查，發現他有前科，被店裡革職。石松在情人的說服下想改邪歸正，佐吉對此表示懷疑。

一天晚上，佐吉和石松被追趕，分頭逃走。佐吉在八重幫助之下順利逃走，但是石松卻被夥伴源七砍了一刀身受重傷。佐吉為了報仇，襲擊源七藏身之處殺了他，但石松已經不治身亡。佐吉不知該如何是好，相當苦惱。

當時的評論家認為《懺悔之刃》除了 *Kick In* 之外，應該還引用了《悲慘世界》和《捉迷藏》（*Hoodman Blind*，一九二三）等作品。看來像是拼湊了許多電影的成品，但風評並不差。評論家內田岐三雄表示：

電影本身有明顯的引用痕跡，偶爾會不經意浮現，不過（除了兩三處之外）這些都是改編者、導演經過仔細咀嚼後的改編。另外，這部電影以社會邊緣人為主角，深入描寫這個男人的人性，又在許多關鍵地方嵌入大眾偏好的口味。野田高梧細膩的筆致和獨到風格，搭配小津在緩急調度與靜觀和激動交織的導演手法及其獨到風格，兩者絕妙的融合，造就了本片的成功。[1]

這段文字不免讓人覺得有些過譽，可能包含著對優秀新人導演的聲援吧。這時期小津接到了服預備役的徵兵令，雖然加快了拍攝速度，但終究來不及完成，後半委由師兄齋藤寅次郎完成。

關於《堅硬的瓦版山》和《懺悔之刃》這兩部片子，過去向來很少有人提及，但筆者認為這是小津電影的重要基礎，因為這兩部作品與後來的喜八系列具備同樣的框架，其中的共

通點在於「舊市區」，大部分都伴隨著奇妙的自我犧牲。小津或許在美國的舊市區電影中發現了東京舊市區式的人際關係。那似乎也是小津自己、同時也是小津電影的一種原鄉。

初期短篇喜劇

在松竹蒲田，助理導演升任導演後，會讓他們拍攝短篇喜劇當作一種訓練。有時候拍完的作品也會搭配劇場公開上映的電影一起播放。小津也循這種習慣，自處女作《懺悔之刃》之後，從一九二八年到一九二九年共拍了六部短篇喜劇電影。但這些作品的膠卷已全部散佚。說是短篇，實際上是長度大約一小時左右的中篇，正確來說或許應該稱呼為初期中篇喜劇。讓我們來看看其中幾部作品。

小津曾說，他一開始就不斷拒絕公司派的片子，後來在好友說服之下才終於願意拍。[2] 最早的作品《年輕人的夢》（一九二八）是小津的原創劇本，這齣描述兩個學生戀情的荒謬喜劇風評不壞，評論家們評為：「未淪為單純笑鬧電影、急就章電影，笑鬧之間依然有小津安二郎的諷刺視線」，點出小津的獨特性。[3] 另外《南瓜》（一九二八）則獲得「纖細的攝影構圖及簡潔布景堪稱小津安二郎的作品特長」的評語。[4] 這部作品劇本由北村小松操刀。小津曾說：「從這個時期開始，我才終於了解如何該建立連續性」。[5]

關於《肉體美》（一九二八），小津說過：「我的作品總算成點氣候，應該是從這部片子左右開始吧，這也是公司首次肯定我的作品。」6故事講的是一對失業中的丈夫和畫家妻子，丈夫在家什麼都得做，包括家事還有作畫模特兒。一心想振作的丈夫也開始畫畫，還在展覽中得了獎。於是家中地位反轉，改由丈夫以妻子當模特兒來畫畫。

內田岐三雄寫的這些評論讓小津很開心：

劇」的墊檔電影。（……）導演小津安二郎成功地防堵了這部片落入這種荒唐境地。這位導演以正統拍法來處理這部有無限可能的劇本。（……）同時他深深讓自己的心境沉浸其中。是種「令人微笑的寂寞、惆悵」。

這部電影的劇本取決於導演的處理，一不小心很可能成為所謂「蒲田獨特脫線喜

（……）

——對了，讀到這裡讀者們或許會覺得，這應該是以一個小家庭為舞臺的小品吧。一點也沒錯，這正是小津安二郎的心境。儘管採正統拍法，這依然是一部小品。不過這位導演還年輕。（……）我想從今爾後可以期待他他真正大展身手。7

小津最後一部短篇喜劇是《寶山》（一九二九）。同樣地，膠卷和劇本都不復存在，不過這部片最早的片名題為《摩登梅曆》，是取材自江戶劇作家為永春水的人情小說《春色梅曆》、將其現代化的作品。[8]人情小說這種類別相當於現代的愛情小說，《春色梅曆》是江戶時代的暢銷作品。根據當時風評，作品特色不僅在於故事本身，更表現出江戶舊市區（尤其是深川）的風情。據說深川的岡場所直到幕末都還存在，小津孩提時代很可能還看得到吧。

《寶山》也是一部與喜八系列有共通特色的舊市區物語。

2 「戰前期」小津電影的演變

「戰前期」前半是小津開始拍攝真正電影、嘗試多種類型的時期，他幾乎是一路埋頭狂奔，直到此時期前半的最後作品《我出生了，但……》，接下來的介紹將綜合前半、後半，概觀戰前期的作品，但不包含處女作和初期短篇喜劇。

學生、上班族系列

這個類別裡包含前半的《年輕的日子》、《我畢業了，但……》、《上班族生活》、《我落

第了，但⋯⋯》、《瞬間的幸運》、《淑女與髯》、《東京合唱》、《春隨婦人來》、《我出生了，

但⋯⋯》，還有後半的《大學是個好地方》等。

現在我們能看到的最早小津作品是《年輕的日子》（一九二九，裡面充滿許多（並不有

趣的）笑話。內容描述兩個學生為一個女孩爭風吃醋，還跟著女孩回到故鄉滑雪場的大學滑

雪社去，這才發現其實她在滑雪社已經有個未婚夫，兩人失望的回東京。比起故事內容更偏

重於笑料，歸類到以劇情和動作構成的電影也稱不上好作品。以笑料為中心勢必要面臨結構

上的問題，很難拍成長片。《年輕的日子》也分為東京的戲和滑雪場的戲兩部分。

《我畢業了，但⋯⋯》（一九二九）現在可以看到由精簡版剪成的十分鐘短片，看得出是

部挺有意思的電影。主角大學畢業後因為不景氣遲遲找不到工作。但是他卻對故鄉的母親和

未婚妻謊稱自己找到了工作。這一天他前往某間公司，對方卻說現在只缺櫃檯接待人員，他

聽了憤然離開。回到租屋處，發現母親跟未婚妻來了。母親不知他沒找到工作的事實，留

下未婚妻自己回鄉。後來未婚妻也發現了真相，她什麼也沒說，偷偷到咖啡廳工作。在一個

偶然的機會，主角知道了這件事，深深為自己的愚昧感到羞恥，回到曾拒絕自己的公司，表

明就算是櫃檯接待人員也好，希望對方能雇用自己，最後公司雇用他成為正式員工。

故事內容並不差，本來公司打算由清水宏來導，不知為什麼轉到了小津手上，這也是小

津第一次跟田中絹代和高田稔合作。電影中貼了哈羅德・勞埃德的《極速快感》（Speedy，一九二八）海報，暗示著故事藍本。這是部走都會風、庶民風、洋溢人情，以劇情和動作構成的電影。不管在日本或美國，尤其默片時代還是以喜劇跟人情電影為主流，就連西部片在當時的日本也被稱之為人情西部片。例如約翰・福特的《荒漠三雄》（3 Godfathers）等確實是其中的典型。小津的作品則更有都會風格，但這跟日本的人情劇「新派」又完全不同，跟古裝劇也不一樣。或許更接近《極速快感》這類都會派人情電影。

小津從中學時期便是略有宅氣的美國電影影迷，在松竹的面試上他曾說自己只看過三部日本電影，也是一段知名軼事。[9] 擔任攝影助手和助理導演時期，他學習的對象都是好萊塢式電影拍法，教科書用的也是美國書籍，松竹本身更錄用許多來自好萊塢的攝影師、導演，也難怪小津自然而然會熱衷於好萊塢式電影。其中對他影響最大的就是勞埃德式的都會喜劇。比起勞埃德的英雄系列，《極速快感》這類接近人情劇電影的作品影響小津更多。這似乎也反映在小津的學生、上班族系列中。小津曾經說，年輕時因為預算不足，要追求簡單便宜，必然得選擇學生片、上班族片。[10] 但小津自己當時的興趣也很接近小市民電影，應該沒有太多抗拒才是。

《我畢業了，但⋯⋯》現在雖然只能看到十分鐘左右，但在主角進入公司那場戲裡拍到

了玄關地墊，離開時被撕碎的履歷表散落地墊上；公司內的場景中有一瞬間門上映著牆壁。

這些鏡頭都讓人想到日後的小津。

《我落第了，但……》（一九三〇）是一部描述學生生活的作品，主角為了通過考試，將答案寫在襯衫上準備好要作弊。房東看到襯衫（覺得髒）拿去洗衣店，學生沒通過考試。但那些順利畢業的同學沒能找到工作，依然繼續在租屋處生活；而落第的學生們卻依然能享受愉快的學生生活。這部輕鬆的學生片中，跟《新鮮人》（The Freshman，一九二五）一樣，片中出現了學生奇妙的舞步。

《上班族生活》（一九二九）是一齣描述某個上班族領到獎金那天卻被革職，但瞞著妻小努力表現得開朗正常的喜劇，但小津曾經說：「這算是上班族系列的起點。」11《瞬間的幸運》（一九三〇）也是類似的上班族喜劇，平凡上班族撿到鉅款，同事和妻子為了謝禮各懷鬼胎，紛紛打起這筆錢的主意。這些都是典型的小市民電影，或許是時局使然，職業和金錢往往成為電影主題。《上班族生活》、《瞬間的幸運》兩作的膠卷都已經佚失，《東京合唱》、《我出生了，但……》、《大學是個好地方》之後再詳述。

流氓電影

再來是陰鬱電影系統。小津的這類型作品有時被稱為「流氓電影」。不過這種電影只有《爽朗前行》（一九三〇）跟「戰前期」後半的《非常線之女》（一九三三）而已。當時流氓電影是松竹相當流行的系列，小津在戰前戰後皆起用綠葉三井秀男為流氓三人組之一。當然，小津版的流氓電影裡同樣有濃濃的美國電影氣息，也可以視為某種都會愛情片。

小津針對《非常線之女》曾經說過，「這是我自從《爽朗前行》後久違的流氓電影，是齣通俗劇[12]」，確如其言，這是一部平凡的作品。流氓電影說穿了是種娛樂電影，主角流氓住在西式公寓、過著西式生活，而女主角總是身穿和服，個性單純，具備小市民的正義感。

實驗電影

《那夜的妻子》（一九三〇）是一部實驗色彩極強的電影。在後半可以與之相對應的應該是《東京之女》（一九三三）。這些電影與小市民電影核心的學生、上班族系列稍有距離，在技術上也做了許多冒險。兩者都帶有懸疑緊張感，跟學生、上班族系列那種溫暖平和的氣息大不相同。另外在《何日再逢君》（一九三二）《東京之女》、《東京之宿》（一九三五）中，岡田嘉子皆飾演娼妓或者是類似的角色。

喜劇

恩斯特‧劉別謙的《婚姻哲學》（一九二四）對小津這群年輕影人帶來莫大影響。小津曾經數度提及《婚姻哲學》對他的影響。不過他直接採用劉別謙風格的電影卻並不多。《結婚學入門》（一九三〇）這部片現在已經無法看到，但據說是一部有濃烈恩斯特‧劉別謙色彩的電影。《大小姐》（一九三〇）雖不走劉別謙風格，但同樣是一齣都會喜劇，有許多打鬧喜劇式的笑料。原作、劇本由北村小松負責。這部電影讓小津登上《電影旬報》十大佳片的第三名。遺憾的是膠卷已經散佚。

愛情電影

小津竭盡全力拍攝的浪漫大作《美人哀愁》卻跌了一大跤。

後來他曾經這麼說：

我首次想改變荒唐路線，卯足全力希望製作一部寫實甜蜜的作品，沒想到最後卻拍出一部冗長又累贅的片子。我為逞一口氣而拍，但卻徒勞無功。放了許多心力的《大小姐》還不如輕鬆拍拍的《淑女與髥》，這讓我很不甘心，但實在不該這樣逞強……我開

始搞不懂電影了。總之，我發現自己不能陷在這種地方。[13]

當時的評論家認為：

但是導演小津安二郎忘記了描寫，自己也陶醉在劇中人物的苦惱中，到最後沉迷於雕像女模的其實是小津安二郎自己，彷彿拍下了他自己的樣貌。

（……）

小津安二郎似乎混淆了「浪漫」主義和「冗漫」主義。有個嘴上不留情的男人給了我忠告，如果要看《美人哀愁》最好帶著枕頭去，早知道我應該將此視為親切的建議，虛心接受。

導演手法上看不出新意，不過後半開始步調稍見回復。[14]

這可以說是一部自認公認的失敗作。評論家附帶了一句「後半開始步調稍見回復」，有可能在製作過程中已經發現到問題。從小津安二郎數度提及《美人哀愁》的失敗，還有他後來再也不曾拍攝同類型電影看來，想來是誠實面對了這個失敗。

《春隨婦人來》（一九三一）是齣有些類似的電影。這部片有點像是學生系列的延伸，承襲自《美人哀愁》一樣由井上雪子等人出演演繹浪漫愛情的元素。但目前膠卷已經不存在，難以做出定論。

小津安二郎對自己的美式電影曾表示「日本的實際生活必須要像電影才行」15，企圖把自己的美式電影合理化。這當然是一種反轉邏輯，表示小津其實明確意識到兩者間的差距。這個時代的東京正產生出一批新的中流階級（上班族），確實跟美國都會有相似的一面，但是不同的地方更多。小津開始走上一流導演之路，前半的作品中諸如《我出生了，但……》等，已經讓他晉身一流導演（雖然並非超級一流）。

順帶一提，大約在戰前期前半快結束的時候，原作者的名單中出現了一位「詹姆士·槙」的人物。這其實是小津跟朋友共用的筆名，但是後來只有小津一個人使用，就結果來說算是小津的筆名之一。野津忠二這個筆名結合了野田高梧、小津安二郎、池田忠雄、大久保忠素。這時候的電影界不知該說是隨便還是充滿玩心，聽說有某部電影的出場人名，全都改自松竹京都製片廠導演的名字。

3 實驗電影《那夜的妻子》與劉別謙的視線

小津拍攝《那夜的妻子》這部實驗性電影是在一九三〇年，在他升格導演的短短三年後，但仍然讓人感覺到他的長足進步。因為這部片子除了進行了許多實驗——主要是影像上的實驗之外，整體仍然表現出相當高的完成度。如同前文所述，這個時期的小津風格偏向以劇情和動作構成的美式電影，其中又特別從勞埃德式的都會人情劇電影出發，尤其擅長學生、上班族系列。但他在《那夜的妻子》中卻採取稍微不同的型態，特別在影像表演上更是如此。公司內的評價也很不錯。

小津在戰後曾經如此描述這部電影：

在全七卷當中除了最初的一卷，之後一直到結束為止都使用同一個布景。我夜不成眠地思考連續性，在這部片上煞費苦心。就這點來說也讓我學習了不少。完成時城戶四郎先生大為讚賞，還要我去溫泉好好休養一番。[16]

但這個故事還有後話，城戶四郎所長以去溫泉為條件，要小津在該溫泉拍一部電影回來，那就是《愛神的怨靈》（一九三〇）這部奇妙的短篇情色「怪談喜劇電影」，不過現在連劇本都找不到了。

暫且不提這部片，《那夜的妻子》讓小津自己和城戶四郎都對作品更有把握。這可能成為小津形成獨特風格的電影創作者打下了基礎。但另一方面，這部電影是否對其他電影帶來影響，倒也未必。在運鏡和導演手法上或許與之後的作品有所連結，但是這種電影框架後來再也未曾運用。從這一點看來，這也是一部實驗性的電影。整個戰前期較接近這部片的，大概只有同為實驗性電影的《東京之女》。可是就內容來看，儘管加進了許多懸疑元素，到頭來還是不出以劇情和動作構成的都會人情劇這個範疇，同時也跟流氓電影一樣，都格外充滿美國特色。

《那夜的妻子》劇本以奧斯卡・希斯科（Oscar Schisgall）的短篇為本。小津或許並不滿足於至此之前的勞埃德式世界，企圖在新領域嘗試新方法，而小津也努力藉由端出數種不同類型電影來帶動票房，回應公司和觀眾的要求。但這部電影的都會人情劇框架本身並沒有改變，依然是一部短篇，稱不上是正統電影。

【劇情簡介】

橋爪周二（岡田時彥）為了賺取生病女兒的醫藥費去搶銀行，順利地偷到現金，但此時警方隊伍到達，周二逃亡。途中打電話給醫生，聽說女兒的病情今晚是關鍵，他急忙招了一輛計程車回到公寓。周二看到女兒這才安心，不過妻子真由美（八雲惠美子）聽說周二去搶銀行大驚失色。

這時敲門聲響起。真由美馬上讓周二躲起，自己去應門。來者是刑警香川（山本冬鄉），喬裝成計程車司機送周二回家。真由美立刻將手槍抵著刑警要周二逃走，但女兒不肯離開父親。僵持之下，父親跟女兒睡著了，真由美也打起盹來。一回神，手槍跟搶來的錢都已經在刑警手中。這時醫生來了，告訴他們女兒已經沒有大礙。刑警表示願意等女兒睡著再逮捕，坐在椅子上等，不知不覺中刑警也（假裝）睡著了。真由美發現後要周二逃走，但是周二又回來打算自首，跟刑警一起離開。

故事相當洗鍊，充分顯示小津的摩登男子風貌和他身為導演的企圖心。整部片只有開場戲跟外部有關，其餘故事幾乎都在他們的公寓裡推展。一開始的場景很有新意。充滿表現主義電影風格的龐大建築（令人想到法院或美術館等）裡還有馬路上完全不見人影跟車輛，接

著是片段的人物摹寫，再來輕快地插入門上的骯髒手印特寫還有實際的手部特寫、手槍特寫等；被綁的行員們骨碌碌轉著眼珠互相使眼色；這種視線的演技在周二和妻子真由美以及刑警身上也看得到，視線相當頻繁且大幅度地變動；在周二回到公寓之前，有相當大量且大膽的省略，就好像在欣賞一段連環畫劇一樣，有些難懂。

主角回到公寓之後，故事的舞臺幾乎僅限於公寓內部。他的職業是畫家，但是畫賣不掉，只能靠打工畫海報等維生。西式公寓裡鋪設著木頭地板，兼做工作室，一片雜亂，也有些閣樓房間的味道。孩子正在床上睡覺，但餐桌、床、工作桌等的位置關係不太明確。即使是公寓的場景，小津依然持續他對小物件的堅持。煙灰缸、敲門的手、握槍的手、拿手銬的手等，插入了幾個短鏡頭。

以小津來說，攝影機算是移動得相當自由，有時突然接近出場人物（類似不久之後的成瀨巳喜男），又會突然拉遠。也有水平搖攝和移動。攝影機數度仔細緩慢拍著房間內部。這些部分都沒拍到人物，但是跟後來小津常用的空鏡頭又不一樣。攝影機拍到牆上貼有寫著〔Siegfried〕的海報和電影《百老匯大醜聞》（Broadway Scandals）（導演喬治·阿切因鮑德〔George Archambaud〕，好像是一九二九年）的海報，還有另一張可以看見寫著「WALTER HUSTON」字樣的海報。刑警的視線也不斷在移動。他拿杯子喝水的場景中先垂下視線，然

後重新揚起後再喝水；周二為了照顧女兒去拿冰袋的時候，視線也明顯轉向刑警的方向，然後朝向女兒，再邁步行走。另外還有刑警看著女兒、低垂視線、撿起女兒的娃娃。攝影機看起來應該是略呈仰角鏡頭，但是並不太明顯。小津後來說過，他年輕時費心學習了各種攝影技術[17]，從《那夜的妻子》看來，似乎確實如此。

眾所周知，之後小津的攝影機漸漸靜止不動，形成他獨特的運鏡模式。實際上在這部片中可以看到後來持續使用與不再使用的技巧。比方說攝影機的搖攝、突然前進等技巧，往後便不再使用，也不再看到對小物件的特寫。

導演手法

演出上也運用了一些實驗性手法。當時擔任導演助手的佐佐木康這麼描述：

刑警猶豫要不要銬上手銬。公寓牆壁上畫著人物畫，布景的氣氛很符合故事內容，刑警在房間一角的椅子上叼著菸，單腳翹在膝上監視著周二。這個鏡頭從刑警的姿勢開始，到將香菸從口中取出、輕輕彈掉菸灰、一邊放下翹起的腳，站起來的同時把菸丟到地上。整個是一連串互相牽動的五個動作。小津安二郎導演要求（山本）冬鄉先生順暢

完成這些動作。但是放洋回來的冬鄉先生動作僵硬，始終無法達到小津安二郎導演要求的順暢。小津導演也自己示範了一次。執行第一個動作時就要開始第二個動作，第二個動作還沒有結束就得進入第三個動作，約莫像這樣表演出流暢的連續動作。可是冬鄉先生總是在進入第五個動作之前失敗。只得不斷地試拍。

開始拍這個鏡頭時我們已經熬夜兩天，當時是晚上十一點左右。所有工作人員都累到開始打瞌睡。我也拿著場記板不知不覺睡著了。突然有一道光線照進來，我睜開眼睛。那是從舞臺縫隙間流瀉進來的太陽光線。當時是夏天，所以大概是早上五點左右吧。（……）不過小津導演跟冬鄉先生還在試拍同一幕。[18]

姑且不管這段引用所述是否真實，一樣可以看出小津對演技的執著。而且也可以看出小津對於形式的講究。

關於小津畢生的摯友（夥伴）清水宏，評論家岸松雄曾經這麼說：

對清水宏來說，演員演技的必要性不過等同於小道具和布景。他的演技指導也本於寫實精神。清水宏不仰賴演員的演技。他只是不完全依賴，並不表示他否定演員的演技。

講求順序地控制著觀眾的眼睛。19

（⋯⋯）

我執導《風車》時，他曾經親口給我懇切地提醒。當時我最感佩服的，就是他極度

看來在很早的階段松竹蒲田的導演之間就已經有了共識，導演必須負起全責，也應該全面控制演員。

把演員的演技認為「等同於小道具和布景」或許有些誇張，但他想表達的意思相當清楚。有一段有名的小故事提到，當演員問清水宏「該用什麼情緒來演？」時，他總是覺得煩，回道：「我不需要你的情緒。」這或許是某種傳說，但也清楚地顯示了清水宏的方法論。20 小津也一樣，當笠智眾表示擔心自己的演技有點奇怪，小津對他說：「比起你的演技，電影的構圖更重要。」21 這同樣是業界知名的故事。換句話說，與其期待演員的演技，（以小津來說）他更像在操控布偶一樣，嚴格規定演員身體的活動方式。

導演控制演員演技的同時，也必須控制觀眾的意識。小津和清水宏等松竹年輕導演接收到世界上許多電影和導演的影響。他們之間培養出共識，也努力發揮各自的特質。小津的《那夜的妻子》，想必也是其中一種嘗試。

規定動作的演技指導

小津對戲劇式導演手法的嘗試之一，就是在電影中運用視線。在這部片中出現人物紛紛釋放出強烈的視線，跟對手演員視線交錯。銀行行員用視線傳達狀況、刑警的視線掃遍房間各處、夫妻兩人靠眼神來示意，但這些視線並不像恩斯特‧劉別謙的視線那樣纖細，或許該說屬於動作的一部分。特別關於刑警的演出，他運用視線廣義來說可能是藉此顯示出場人物的意志，但有時候是為了控制出場人物的姿勢。這後來也成為一種小津的導演技巧。

當然不只是視線，不過藉著指示視線或者其他動作，可以從外形上來塑造演員，藉以控制演技的品質。這個方法在後來的小津電影中成為很常見的導演手法。也就是不對演員進行情感上的說明，而是指定其視線和身體的動作，要求演員完全依照指令動作。《那夜的妻子》中刑警的動作看來便運用了這種導演手法。在《我出生了，但……》中也出現過一對兄弟中的弟弟抬起頭（揚起視線），接著低下頭（低垂視線），然後臉回到水平位置（視線平行），再來用雙手摀著眼、痛哭失聲。小津電影中經常出現這類演技指導。

笠智眾說起過一段回憶，他在《父親在世時》中始終做不好「看著筷子的視線從筷子後端移動到筷尖，然後再開始說話」這個鏡頭。[22]

另外後來參與《秋刀魚之味》（一九六二）演出的岩下志麻也曾經寫道，她接到的指示

要求她「坐在縫紉機前，用捲尺來表達失戀的悲哀。把捲尺往右邊轉個幾圈、眨眼，接著再往左邊轉個幾圈、嘆氣」。[23]岩下京麻大概吃了八十次 NG。接到這類指示的演員腦中可能先是一片空白吧。說不定小津正希望演員把腦袋清空。表現演員思考的場景不只上述這些（《早春》的池部良等人），也有企圖用手來表達內心變化的情況，但那些卻算不上成功。總覺得有些刻意。

小津和恩斯特‧劉別謙

小津當然也受到許多前輩導演的影響。從他的言行明顯可知，小津受到恩斯特‧劉別謙特別多影響。但他接受影響的方式相當多面，也很微妙。小津拍了《結婚學入門》、《淑女忘記了什麼》等劉別謙式的電影。當我們提到「劉別謙式」，指的是所謂有「劉別謙式觸動」之稱的瀟灑戀愛（或者夫婦之間的）喜劇。

小津在戰後被問到，初期電影當中哪一部是他第一次覺得精彩的作品，他當時如此回答：

卓別林的《巴黎婦人》（A Woman of Paris）、恩斯特‧劉別謙的《婚姻哲學》（The Marriage Circle）就挺有意思的。看了在這之前的短篇連續系列就知道這些作品有完全

不同的趣味。

《巴黎婦人》和《婚姻哲學》描寫的是相當洗鍊的風格，充分呈現出某種情感機微，之前的電影只講究故事情節。總之能夠如此清楚地感受到那些沒說出口的情緒，我覺得相當有趣。24

對小津來說，至少理論上看來電影能表現的範圍更加寬廣，電影真的能達到如小說般的表現，這不僅讓他驚訝，同時也滿懷希望。

恩斯特‧劉別謙的《婚姻哲學》（一九二四）對包含小津在內的幾位年輕助理導演都有很大的影響。在《婚姻哲學》隔年拍的《少奶奶的扇子》（Lady Windermere's Fan）（一九二五）幾乎可說是姊妹作，十分相似。兩者說的都是上流階級的故事，妻子跟丈夫吵架（或者懷疑丈夫出軌），負氣之下差點跟丈夫的好友外遇，狀況或許多少有些差異，但故事梗概跟出場人物都很相像。這兩部電影都屬默片時代的傑作，不難理解年輕的小津等人看了這部電影的驚豔。現在的電影導演看了這兩部片之後，一定也會忌妒恩斯特‧劉別謙吧。這些電影就是如此精采。

兩部電影的共通之處，就是恩斯特‧劉別謙以其戲劇感性為背景而進行的造形（演

出）。因應這樣的演出，出現了有趣的表現方法。例如男性對女性說話時男性的上半身會往女性的方向傾斜。恩斯特・劉別謙在後來幾部電影中都常用到這種手法（輕歌劇電影等）。

另外出場人物（特別是《婚姻哲學》中的教授之妻、壞女人蜜滋）一六奮呼吸就會變大、讓肩膀上下晃動。在小津戰前的電影裡也經常出現這種表現方法。小津電影裡偶爾出現的摩登女孩跟蜜滋非常相似。恩斯特・劉別謙的電影裡經常用到門，或許是受到舞臺的影響。其中最具特徵的，就是在電影中的視線運用。

前面已經提過小津對視線的運用，而在《婚姻哲學》、《少奶奶的扇子》中，出場人物的視線活動也相當頻繁。這些視線的動向顯示了出場人物的想法或心情的搖擺。兩個出場人物並不會直盯著對手演員，有時會視線低垂、有時會一瞥對方，或者將視線轉到其他方向，顯示內在意識的變動。

例如在《婚姻哲學》中的一幕，妻子（誤以為是自己丈夫）跟丈夫的同事古斯塔夫親吻。隔天早上她還在睡時丈夫回家，坐在妻子床邊正要親吻她。妻子突然起身大叫：「別再糾纏我，否則我就要告訴我先生！」妻子知道對方是自己丈夫之後（心想不妙）眼睛開始在半空游移，有一瞬間視線回到丈夫身上，然後又再次飄到半空中。妻子不安地看看丈夫，又低垂視線。然後她說「我夢見古斯塔夫吻了我」，蒙混過去。丈夫深信古斯塔夫不會這麼

做，所以聽了之後噗哧一笑。妻子先是對他的笑感到驚訝，然後垂下視線，臉上浮現笑容。

因為她確認，丈夫什麼也不知道。

小津在《那夜的妻子》裡雖然稍嫌不夠細膩，可是也運用了劉別謙式的視線。但年輕的小津還不像恩斯特·劉別謙那樣具備充分經驗得以駕馭視線的運用，也還無法掌握如何描繪演員的心理。戰後的小津脫離了以劇情和動作構成的電影，更加不需要運用視線的演技。

小津更加突出的是他的導演技巧。例如「看著筷子一端數到十，然後再看另外一端」這類演出技巧。與其讓演員去思考，不如要求他們依照指示的形式忠實執行。戰後的小津電影留有一些刻意、僵硬，原因可能就出在這種導演方法。而恩斯特·劉別謙對小津的影響透過《淑女忘記了什麼》、《茶泡飯之味》等劉別謙式的作品，最後在《彼岸花》等作品中整合為他的小津調。

4 小津電影最早的巔峰

《淑女與髯》、《東京合唱》、《我出生了，但⋯⋯》這三部片子標示出小津最初的巔峰。

內容為都會式人情喜劇，是進一步發展了《我畢業了，但⋯⋯》等勞埃德式框架的作品。筆

者認為這個領域最能展現出戰前期小津的優點，但小津自己似乎不這麼認為。戰前期的後半幾乎沒有類似這三部作品的學生上班族系列。在這三作之後小津依然持續摸索。我希望當初小津能多拍些這類學生上班族系列。

(1)《淑女與髯》

有人說小津以喜劇導演起家，就他初期拍喜劇這一點來看，確實沒錯。小津或許也有一段時間認真地想拍喜劇。但小津是否是個優秀的喜劇導演？至少他打鬧喜劇式的笑料並不算成功。在現存的喜劇電影中最成功的應該就是這部《淑女與髯》了。從片子開頭便笑料滿滿，有些卓別林的味道。

【劇情簡介】

岡島喜一（岡田時彦）是個蓄了滿臉鬍鬚外型粗野的學生，今天也在劍道比賽中贏了其他學校，得意洋洋。回公寓的路上，他出手救了被不良摩登女孩（伊達里子）糾纏的廣子（川崎弘子）。他的朋友行本輝雄（月田一郎）替岡島獲勝開心，邀請他晚上參加自己妹妹幾子（飯塚敏子）的生日派對。但幾子和朋友看到岡島粗野風貌非常驚訝，

朋友們紛紛回家，幾子很生氣。

岡島順利畢業，到某間公司參加錄用考試，廣子正是這間公司的員工。岡島沒有順利錄取，但當天晚上廣子來找他，告訴他失敗的原因在鬍鬚、勸他剃掉。結果岡島順利地找到飯店的工作。岡島拜訪廣子家跟她道謝。廣子喜歡上岡島，拜託母親幫忙確認他的心意。母親到飯店去，知道岡島也一樣想跟廣子結婚。

摩登女孩發現好男人（並不知道那就是大鬍子岡島），把偷來的戒指跟寫了約會時間的紙條交給在飯店櫃台的岡島。岡島戴上假鬍子跟她見面，把她帶回自己公寓說教。隔天早上廣子來訪。她對摩登女孩說自己是岡島的女友，進了房間。岡島很高興廣子並沒有誤會。摩登女孩立誓要洗心革面，跟兩人道別。

《淑女與髯》是一齣相當有趣、愉快的喜劇。劇本是北村小松，這部電影成功的理由之一或許要歸功於北村小松。北村小松從就讀慶應大學時便師事於小山內薰，畢業後進入松竹負責撰寫劇本。同時他也是個小說家，跟許多同時代的知識分子一樣，初期偏向左翼、戰時撰寫聲援戰爭的小說，戰後遭受褫奪公職的處分。戰後他主要寫幽默小說。大概是因為北村的左翼傾向，劇中出現了馬克思的照片還有皇族風的的小孩，但對小津來說這些或許都只是

笑料的素材吧。小津在《大小姐》（一九三〇）中也用了北村的劇本，《東京合唱》的原作也是北村的短篇小說。

這個時期主演了許多小津作品的岡田時彥表現得非常出色。飾演摩登女孩的伊達里子也同樣在這個時期出現在多部小津電影中，一樣經常飾演摩登女孩角色。可能從這個時期開始，小津就已經決定讓相同演員飾演相同角色了。她總是穿著洋裝、追求剎那歡愉，不講究道德良心。這個時期的女主角通常是與摩登女孩相對照的類型，跟家人一起住在日式房屋裡，通常家中沒有父親、跟母親或妹妹同住，有穩定工作。同時總是身穿和服，期許自己活得正直、符合社會常識。故事內容圍繞在岡島身邊這三個女性上，不良的摩登女孩、好人家的任性大小姐，還有勤懇工作的女性。而岡島選擇了不拘泥於外表能有自己主張、跟自己最像的廣子，是個勸善懲惡的故事。

整體看來還是相當粗糙的作品。如同小津經常感嘆的，他著力愈多的作品愈會失敗，隨便拍的作品反而受到喜愛。從一開始的劍道比賽場景就是一連串的搞笑。這時演員戴著面具，看不見臉。對手使用骯髒手段想取勝的部分也成為笑料。拿掉面具，出現滿臉鬍鬚的岡島。另外街上的場景也依然是一個行人都沒有的奇妙風景。不過這裡使用了大量的移動攝影。在朋友妹妹的生日派對場景中，幾子跟朋友討厭岡島一臉跟不上時代的鬍鬚，岡島則跳

起奇妙的劍舞故意嚇唬女孩們。畫面中出現七、八個女性，在小津電影中相當罕見，攝影機的運鏡相當自由。

最有趣的是岡島拜訪情人家的一幕。這些笑料本身算不上新鮮，岡島到廣子家時，因為報紙掉在玄關，他打算交給來應門的廣子母親。母親誤以為岡島是賣報員（似乎當時已有這種行業），不肯接過報紙。岡島放下帽子，她就將帽子還給岡島，岡島再次放下。帽子的來回持續了幾次。另外還有襪子的笑料，岡島發現沒穿襪子，拉下衛生褲褲襪充襪子。這些都是似曾相識的橋段，但或許因為演的人是岡田時彥，都十分逗趣。

後半主角剃掉鬍鬚之後的故事有點難懂。觀眾必須先有一個大前提，那就是他蓄鬍跟剃掉鬍鬚之後的印象判若兩人（無論現實上可不可能）。摩登女孩開始對剃掉鬍鬚的岡島發動攻勢，因為她沒發現這就是當初蓄鬍的岡島，單純覺得自己找到了好男人。幾子本來很討厭蓄鬍的岡島，可是看到剃掉鬍子的岡島就馬上受他吸引也是出於相同理由。而只有廣子就算他留了鬍鬚，也一樣能看出他的本質。

岡田時彥

岡田時彥（一九〇三～一九三四）生於東京神田，逗子開成中學輟學。一九二〇年至橫

濱的電影公司大正活映報考演員，獲得錄用。在這間公司以曾經在好萊塢演過戲的湯瑪士．栗原導演作品《業餘俱樂部》（一九二○）出道。擔任該公司顧問的谷崎潤一郎很照顧他，還給了他岡田時彥這個藝名。

大正活映解散後他轉至京都，歷經幾間小製片廠的工作，一九二五年進入日活大將軍製片廠。在這裡參與了溝口健二《紙人傷春》（一九二六）、阿部豐《碰腳的女人》（一九二六）等作品的演出，成為明星。一九二九年跳槽到松竹蒲田製片廠，如同前述，參與了小津作品的演出。一九三一年跟當時的當紅演員鈴木傳明、高田稔等人一起離開松竹，設立了不二電影公司，但不到一年便解散。一九三二年回到京都，進入新興電影京都太秦製片廠，演出溝口健二的《白絹之瀑》（一九三三）、《祇園祭》（同）。同年長女鞠子（後來的岡田茉莉子）出生。但從那時期起他的老毛病結核惡化，於一九三四年過世，年僅三十歲。谷崎潤一郎在葬禮上唸弔辭。無論實力或者受歡迎程度，他都是日本默片時代的代表性電影演員。另外也深受溝口健二、小津、阿部豐等一流導演欣賞，參與了他們的許多作品。

(2)《東京合唱》

《東京合唱》（一九三一）是《淑女與髯》後隔著《美人哀愁》（一九三一）拍的作品。

這其中特別突出的就是《東京合唱》和《我出生了，但……》這類都會式的輕快小市民電影。

線，「隨意拍拍」。在「戰前期」前半小津拍的電影中最有進步的，還是學生上班族系列，在

前面已經提過《美人哀愁》以失敗告終。承接這次失敗經驗，《東京合唱》又回到原本的路

【劇情簡介】

中學時代的體操課，大村老師（齋藤達雄）因為學生的胡鬧很頭痛。岡島（岡田時彥）不僅遲到，還脫掉制服赤裸著身子。

過了幾年，岡島在保險公司上班，在郊外有房子，家中有妻子須賀子（八雲惠美子）跟兩個孩子。發獎金的這一天，長男（菅原秀雄）央求岡島買自行車。這一天岡島在公司看到山田（坂本武）無精打采，問了原因才知道，山田明明是內勤，但是他拉了兩個人買保險，公司得支付高額保險金，因此總經理很生氣，明明快要領獎金，兩個人都很快就過世了，公司得支付高額保險金，因此總經理很生氣，明明快要領獎金，他卻被革職。岡島聽了很生氣，去找總經理理論，結果連他也被革職了。考慮到將來的生活，岡島沒有買自行車、而買了滑輪鞋給長男。知道這件事後，長男很生氣，不知內情的妻子也責怪他。岡島告訴家人自己被革職的真相，同時決定買自行車。

屋漏偏逢連夜雨，長女（高峰秀子）因為食物中毒而住院。出院這天須賀子發現衣櫃裡的和服不見了。原來岡島因為沒錢付醫藥費，擅自拿去典當。須賀子很不高興，但是跟孩子玩著玩著，心情也就平靜了。

岡島始終找不到工作。偶然在職業介紹所前遇到大村老師。老師現在離開學校開了咖哩餐廳。岡島決定到咖哩餐廳幫忙。為了宣傳，他還得幫忙舉旗子、發傳單。一開始不情不願的岡島只好聽從老師的指示。妻子碰巧從電車上看到這一幕，責怪岡島，不過後來反而被岡島說服，自己也來咖哩餐廳幫忙。

岡島想到可以在咖哩餐廳開同學會，找來舊時同窗。這一天大村老師介紹了他女校英文老師的工作。大家在店裡彷彿回到了學生時代，一起唱起校歌。

原作是北村小松的小說集《小市民街》裡的幾個短篇，中學時代老師開餐廳的故事則取自井伏鱒二的《老師的廣告隊》。[25]這種集結幾個小說故事成一個電影的手法，在電影裡很平常，或許也很適合小津。至少就結果來說，他跟北村小松的搭配效果看來很不錯，之後他不曾再跟北村小松合作過。其實小津在《何日再逢君》的下一部作品原本打算使用北村小松的小說《無盡的人行道》、由北村自己撰寫劇本，但劇本進度不如預期，最後這部片由成瀨

已喜男拍了。

總之，《東京合唱》是一部比《淑女與髯》更貼近現實的小市民電影，也是笑料百出的上班族系列。儘管主角在片中遭逢各種困難，但全片依然洋溢著光明和希望。

這部片大概可以分成四個部分，一開始的中學時代體操課、保險公司的辦公室、失業中的事件、幫忙大村老師。開頭的中學體操課充滿各式笑料，或許這個部分就是為了呈現笑料而設計。但是說到笑料，保險公司辦公室裡的場面更加有趣。不過等到主角被革職，輕快的笑料突然嚴肅了起來。至於失業之後就無法繼續搞笑了，但依然夾雜著一些孩子們的笑話來推進。小津電影裡的孩子們總是漫無秩序，能產出自然的笑料，相當特別，似乎已經超越了小津原本的意圖。實際上《我出生了，但……》❶ 這個場景。

這部片中很有趣的是「些、些、些」裡孩子的表現反而更為搶眼。

為了籌措孩子醫藥費，岡島把須賀子的和服那去典當（或者是賣掉），須賀子發現了這件事，對岡島說「衣櫃裡空空的呢」，岡島板著臉，跟孩子們一起持續玩「些、些、些」。然後他告訴妻子：「但是美代子卻恢復了精神呢。」孩子們也要須賀子一起玩「些、些、些」，

❶ 編按：原文「せっせっせ」，是一種日本兒童遊戲。遊戲方式為兩人彼此面對面唱歌，配合節奏與對方手掌相碰。

她加入大家。岡島和須賀子數度交換視線。須賀子用手拭淚，岡島也泫然欲泣，但是又重振精神。最後須賀子和岡島臉上都浮起一絲微笑，不過又再次垂頭喪氣。這個場景或許也應用了劉別謙式的視線，但並不像劉別謙那樣屬於純粹的男女關係，也沒有那麼細膩。

這部電影清楚顯示了小津在日式房屋中攝影方法的中間樣態。這時候他已經採用了仰角鏡頭、胸景，但是還沒有那麼極端；並沒有越過視線假想線（動作軸）；攝影機採固定位置；運用到日式房間的極深處；整部電影都沒有用到淡入、淡出的技巧，但是使用了移動攝影。

有趣的是，雖然是和室，卻有相當多站立起身的鏡頭。有些部分大人的上半身甚至會超出畫面外。這是以拍小孩時的構圖來拍大人的關係。我想這樣的鏡頭應該有點半開玩笑的意味，不過以小津運用和室的方法來說，這種方式宛如一種過渡期，很有意思。在《我出生了，但……》裡也可以看到同樣的鏡頭。但是後來的小津電影中並沒有太多在和室裡站著的表演。戰後在《小早川家之秋》裡有捉迷藏的場景，但這時後原本就以站著表演為前提，並不像《東京合唱》這樣或坐或站混雜在一起。但是在《早安》裡則有類似的鏡頭。

幫忙大村老師工作的場景又回到手忙腳亂的鬧劇節奏，岡田時彥的表情輪流出現與生俱來的開朗和謀職不得的絕望，而這樣的交錯卻不顯得不自然，或許就是岡田時彥的功力所在。

(3)《我出生了，但……》

這部片子的正式名稱是《大人看的繪本 我出生了，但……》（一九三二），製作時間從一九三一年十一月到隔年四月，斷斷續續地拍攝，中止期間中（十二月到一月）中小津拍了《春隨婦人來》。暫停的理由是戲中的童星受傷了。[26] 聽說有幾個孩子在這段暫停期間中長高了。[27]

小津從模仿好萊塢電影開始，主要的學習對象是以劇情和動作構成的電影。因此這種典型的電影《我出生了，但……》在美國受到歡迎也不難想像。美國觀眾在《我出生了，但……》裡可以發現自己熟悉的元素。這是一齣以孩子為中心的快節奏電影，描寫自由、無秩序的孩子們。片中部分陰暗面來自成人。小津電影裡出現的孩子們多半不講秩序，有著公民社會無法接納的想法。這當然是一種誇張手法，也是喜劇的元素，企圖表現與成人世界的相對化。

《我出生了，但……》延續《東京合唱》，是北村小松電影中心的上班族系列，但跟《淑女與髥》和《東京合唱》又稍有不同。或許是因為北村小松完全沒有參與，儘管內容沒有像公司說得那麼陰暗，還是少了《淑女與髥》或者《東京合唱》那種樂天氣息。

小津曾說到《我出生了，但……》和《東京合唱》的差異，他表示前者之所以灰暗，在於主角岡田時彥跟齋藤達雄的不同。[28] 相對於岡田時彥這位能同時表現出嚴肅和淒涼的演員，齋藤達雄確實容易或偏僵硬、或偏柔軟。岡田也可以表現自虐式的演技，溝口健二《白絹之瀧》裡的主角岡田時彥跟《東京合唱》裡的岡田時彥，簡直像不同的兩個人。齋藤達雄飾演的父親拚命拍上司馬屁想高升，但岡田時彥飾演的父親卻跟上司唱反調、因而被革職。

【劇情簡介】

吉井健之助（齋藤達雄）坐在卡車上，正要搬家到東京郊外。他剛升上課長。途中卡車停了下來，吉井為了去問候公司高層岩崎（坂本武），留下長男良一（菅原秀雄）和次男啓二（突貫小僧）在車上。

孩子們有他們自己的世界。酒店的伙計給了啓二小鋼珠，但是附近的壞孩子卻搶走了他的小鋼珠和麵包。這裡的孩子王是岩崎的孩子太郎。兄弟兩馬上想去報復。不過卻被大孩子威脅，「在學校走著瞧！」因此兄弟倆不敢去上學。

吉井從老師口中聽說了這件事，硬要兩人去上學。雙方終於要對決，但是兄弟兩在酒店伙計（吉井家是老主顧）的幫忙下贏了，成為新的老大。

成為一個團體的孩子們立下種種規則，例如誇耀彼此的父親、一舉手就得裝死等等，還有為了增強精力要吃麻雀的蛋等等。

一天，岩崎辦了一場十六釐米電影的上映會，除了吉井之外，孩子們也受太郎之邀去參加。影片裡映照出的是吉井跟平常不一樣的滑稽樣子，孩子們大受打擊。回家後他們生氣大鬧被父親斥責，好不容易才入睡。

隔天雖然還在生氣，但是和好的三人一起出門，途中遇見搭車正要上班的岩崎父子。吉井想了想該怎麼辦，但孩子們反而對他說，何妨跟岩崎一起去上班，於是他進了車裡。孩子們也一起上學。

電影評論家、詩人北川冬彥這麼說：

聽說這部電影因為內容的關係，會讓觀眾陷入憂鬱的心情，這表示當事人都不看好這部片子。根據其他人的感想或評論，關於這部電影已有很多類似說法。我想這是因為片中赤裸裸地描寫了小市民階級的現實，觀看的人也正是來自這種小市民階級。然而，對於不屬這種階級的人、至少還沒被自己階級的沒落感侵蝕的人，這部電影並沒有那麼憂

鬱。我觀賞這部片的第三流館觀眾多半是這種人。為什麼看了會覺得憂鬱？那可能是因為觀者也將自己放在那個得靠討高層歡心才能生活的基層上班族父親位置上。這麼一來確實會如此。這部作品一開始有個副標題叫做「大人看的繪本」，所以導演的意圖或許想將重點放在此處。但所謂的作品，往往有別於作者的意圖，會產生意外效果。而優異的作品通常都有這個特色，這部《我出生了，但……》也具備了作者意圖之外的效果。

那就是在觀眾眼中，電影的重點反而在兩個基層上班族的孩子身上。29

其實這部電影裡也有很多笑料，從一開場裡就布下許多伏筆。搬到郊外（這是升職帶來的結果）的卡車陷入泥濘中。父親板著臉吆喝著孩子，像在命令手下一樣。吉井的部下在新家取笑他愛拍馬屁。酒店伙計其實是個卑鄙商人，對孩子們粗暴，卻在大人面前低頭陪笑。孩子們很快就跟當地的孩子吵了起來。在孩子的世界裡完全遵從叢林法則，完全貫徹勝者為王的規則。弟弟的玩具被搶、大哭、麵包掉在地上，被最小的孩子撿去吃，但又被稍大的孩子搶走。這也是一種笑料，是個弱肉強食的世界。

吉井在總經理的上映會扮醜搞笑，看了之後兄弟倆很不是滋味。不過這個邏輯有點令人無法接受，對孩子們來說，奇妙的父親（把假牙裝進又拿出）應該是值得尊敬的對象。實際

上太郎也對他們說：「你爸這個人真有趣。」這是一句稱讚。會把這看成是吉井在巴結上司，那是大人的想法。吉井雖然覺得難為情，但表演起來還是挺開心的。儘管如此，（在故事中）孩子們看到素來尊敬父親的另一面，大受打擊，回家後對父母親發脾氣。這個場景在戰後電影諸如《麥秋》、《早安》裡也數度出現過。哥哥生氣、弟弟也跟著生氣。

孩子們演出了成人世界的諷刺畫，可是孩子之間的爭執遠比大人之間的爭執更加激烈。

老大一舉手，所有手下就要裝死，這等於要求下面的人完全服從。在他們的戰爭中由強者獲勝。吉井兄弟因為有比他們年長的高大酒店伙計幫忙，當上了老大。孩子們的世界由力量來支配，大人們的世界則本於公民社會中的關係。酒店伙計站在連接兩者的位置。面對孩子，他以自己的年齡為武器耀武揚威，但是面對顧客他又卑躬屈膝。大人的世界屬於社會性構造，也就是在公民社會的範疇內受到一定的控制，不過電影中孩子們的世界卻在這個範圍之外。

電影的魅力在於孩子們的無秩序。小津似乎希望大家能夠從成人的觀點來看，可是站在觀眾的立場卻無法這麼做。其中的差距出乎意外地大，在這之後，小津沒有在拍過類似《我出生了，但……》這種作品。小津的觀點偏向成人的一方，特別在戰後電影尤是如此，這是因為小津以志賀直哉等人的私小說為本之故，但是在這個階段（《我出生了，但……》）他已

經較為重視成人觀點，卻是一個很有趣的現象。這部電影似乎有些出乎小津意料之處。類似的電影有戰後的《早安》，但那已經是二十七年後的作品，跟《我出生了，但⋯⋯》應該沒有太大關係。

第2章　「戰前期」後半

「戰前期」前半和後半的界線並不太明顯，筆者將《我出生了，但……》視為前半最後一部作品，但這並非絕對的區別。小津是個會受到過去牽絆的藝術家，而且不太敢於做出新挑戰，因此我們很難舉出一個他出現明確轉變的具體時間點。小津要有真正的改變，還需要許多時間和經驗以及機緣。但是大致來說，前半屬於他以美國電影為範本、在短時間內順利累積實力的時期，算是以劇情和動作構成的電影，其中特別以勞埃德式的都會人情劇，也就是學生上班族系列為主，這正是所謂小市民電影。另外如同前面所述，他也嘗試創作許多不同類型的電影，可是都不脫以劇情和動作構成的電影這個範疇。

進入後半，學生上班族系列減少，喜八系列和娛樂性強的電影增加了。類似《淑女與

髻》、《東京合唱》可見的某種單純、明朗、健全的電影再也沒有出現。後半的主流喜八系列的根源來自非努埃德式的美國電影，以小津的作品來說，可以上溯到《堅硬的瓦版山》和處女作《懺悔之刃》裡的舊市區世界。這些雖然都以美國電影為基礎，但還是舊市區的世界，讓人聯想到小津度過孩提時光的深川，或者是芥川龍之介的舊市區。

另一方面，小津在這段時期也提高了身為電影導演的技術。小津電影的一大特徵仰角鏡頭、不使用許多技法、跳接等。他的作品幾乎每年都獲選為《電影旬報》十大佳片中的前幾名。一九三一年《東京合唱》第三名、一九三三年《我出生了，但……》第一名、一九三三年《心血來潮》第一名、一九三四年《浮草物語》第一名，數年連續獲獎。

不過戰前期後半也浮現出某種無奈的悲觀情感。電影本身也有低迷的傾向。假如小津是娛樂電影創作者，那麼他或許會持續創作類似《我出生了，但……》或者《心血來潮》這類電影。這依然可以讓小津留名影史。但這並非小津想要走的路，不過找出新方向也並不容易。後半的電影有許多娛樂性強的作品，儘管他加強了導演實力，在電影內容上整體來說還是較多平凡作品或者完成度低的片子。

小津在這個時期面臨了幾項課題。一是如何因應有聲電影。當時他同事五所平之助的《夫人與老婆》（一九三一）已經發表了日本首部正式有聲電影。小津一如往常，並沒有急著

拍有聲電影，可是他還是感受到必須開始做好準備。另一個問題是如何在電影中呈現出超越理論的氣氛。小津曾經提及金・維多的《陌生人歸來》、威利・佛赫斯的《城堡劇院》，還有恩斯特・劉別謙的作品等等，不斷在探索新方向性。

然而一九三四年，父親寅之助於六十九歲過世。小津說道：「也不知為什麼，他手放在最不成器的我膝上，就這樣嚥了氣。」小津數度讓這樣的父親形象出現在自己的電影。他尊敬父親這個正直商人，電影裡也有許多以父親為本的場面。

父親死後，松坂本家希望小津的哥哥繼承東京的事業。哥哥自神戶商工畢業後在銀行工作，可謂適任。不過哥哥選擇留在銀行工作，小津自己也無法繼承家業，結果只得離開深川的家。當時哥哥一家已經離開了深川的家，據說原因在於母親與兄嫂不睦。

結果小津成了實質上的家長。父親死後面臨弟弟升學問題時，哥哥建議弟弟找工作，但小津卻決定靠自己供弟上早稻田大學。一九三六年，小津一家，也就是小津、母親還有弟弟搬到高輪。這對小津家來說應該是一段很辛苦的時期，但並沒有留下詳細紀錄。特別是關於小津家的經濟狀況，外界並不清楚。小津家之後依然是感情和睦的家庭，小津的甥姪們經常會到高輪的家來玩，兄妹之間持續有來往。不過看了《戶田家兄妹》可以發現，小津暗裡也有許多心思。

小津的心態漸漸悲觀，他的作品也逐漸灰暗。他曾經真心想要放棄電影導演的工作，安眠藥的量也漸漸增加。喜八系列從某個角度來看也象徵了小津的瓶頸。外界看來，小津日漸站穩了一流導演的地位，不過小津卻不因此滿足。

金・維多與威利・佛赫斯

小津當時頻頻讚賞金・維多的《陌生人歸來》和約翰・福特的《俠骨柔情》，他說自己常看歐洲電影，尤其是威利・佛赫斯的《城堡劇院》，前後看了三次。2這些作品看來，小津似乎在追求某種餘味，也就是超越了電影所提示的情感。實際上雖然沒有像戰前前半那麼明顯，但他這個時期的作品還是以劇情和動作構成的電影為基礎。小津在這之上又試圖加上新穎的導演、若干抒情性，以及人性的描寫。不管放在美國或者其他地方，小津已經稱得上是世界等級的一流導演。但小津自己也相當清楚，繼續這樣下去他將會原地踏步。

在這樣的困境當中，小津看見了金・維多的《陌生人歸來》。對這齣有些異樣的《陌生人歸來》給予的讚美，也可以看出小津的危機之深刻。

關於《陌生人歸來》，小津曾經這麼說：

後來小津這麼說：

概只是淡淡講述著故事。

場，她在這裡跟一個有婦之夫墜入情網，如果參考小津的文章，這應該不是一齣通俗劇，大

《陌生人歸來》說的是一個住在紐約的女人離婚後回故鄉，來到祖父生活的中西部農

沒有太多配得上小津讚揚的作品。

金・維多其他作品（《沉默的食物》〔Our Daily Bread〕、《赤子情》〔The Champ〕等），似乎

這時期的小津曾經在多次座談會上讚美《陌生人歸來》還有導演金・維多。不過看看

能表現得如此精彩，這實在是我遠遠不可及的功力。（……）[3]

之中也充分地散發出該表達的氣息和感覺。他不拘泥細節，以寬鬆的長鏡頭就

有些地方應該會用更細緻的特寫來強調，但金・維多依然維持著他巨匠的沉穩，在粗略

這種導演手法跟我以往所想、所執行的導演手法完全處於兩極。假如由我來導這部片，

人感覺粗糙的表現。儘管如此，每一場戲承載的情感卻又表露得極其明確。金・維多的

不管是聲音的運用、每個畫面的構成，都沒有動任何瑣碎手腳。甚至可說是一種讓

《陌生人歸來》的出色之處，在於讓人產生一種意外被說中的感覺。《沉默的食物》和這次的新作《洞房花燭》（*The Wedding Night*）都不令人欣賞。4

當然，小津並非評論家，與其說他在作一般性的評論，更像是藉此反思自己的問題意識。不過從這些不尋常的讚美和失望，可以看出小津正面臨相當嚴重的問題。

另外，小津也很關注威利·佛赫斯的電影。在《獨生子》中引用了長長的《未完成交響樂》段落。這個時期小津認真思考如何表現某種餘味，《未完成交響樂》以一個相較單純的故事表現出氣氛，或許因此勾起小津的興趣。不過在此令人好奇的是，小津說他看了三次威利·佛赫斯的《城堡劇院》（小津這時後似乎忘記自己曾經在《獨生子》中引用了《未完成交響樂》）。

《城堡劇院》並沒有具備《未完成交響樂》的抒情性，比較偏向喜劇式、輕歌劇式作品。由此看來，小津為什麼看了三次，實在不可思議。小津對此作品的評語跟金·維多的評價不同，兼述了優缺點。優點是具有高雅的「甘甜」，同時並非美式風格。另外他也說到這部片「有接近電影本質的企圖」。另一方面，他認為缺點在於有太多瑣碎技巧（場面連接等）。跟《陌生人歸來》相比，小津做出了更接近評論家的評價，不過筆者感興趣的是小津

是否企圖從中吸收什麼。[5]

《城堡劇院》是一齣陰錯陽差的喜劇，天王級的老演員愛上裁縫店的年輕女孩，劇場贊助人貴婦愛上裁縫店女孩的情人、想當演員的年輕人，每個人都誤以為對方也同樣愛上他們。這當中的落差就是電影的主題，劇中人以動作來表達這場陰錯陽差的誤會。

比方說老演員道別時想在裁縫店女孩手上留下深深一吻，不過女孩卻突然曲膝致意，迅速離開，只留下維持滑稽動作的老演員。這便是用外在的型態來表達兩人處於平行線的意識。而當貴婦知道年輕演員並沒有愛上自己時，也努力表現出自己只不過基於贊助人的立場才與對方來往的態度。此時她的真正心意和外在表現的差距就是一大看點。這些都無法以演出技巧來概括解釋。兩人以演技呈現出想法的差異、而非語言。

威利・佛赫斯原本是個演員，《未完成交響樂》是他的導演處女作。而且他跟恩斯特・劉別謙一樣，都曾經在當時被譽為戲劇之皇的馬克思・萊恩哈德手下當過演員。知道這層背景再看他們的電影也很有意思。小津或許透過這兩位優秀的導演，研究著德國戲劇的導演手法。與其自然（即物）的動作，更重視用有意圖的非日常動作來表現。威利・佛赫斯和恩斯特・劉別謙都是戲劇式輕歌劇電影的名家。

不過這個時候小津似乎還沒有受到這些導演作品的影響。如果說有，應該是在戰後，也有可能是透過劉別謙式電影將這些影響吸收到小津電影當中。

在此筆者將稍微介紹過去從未被提及的電影。《青春之夢今何在》（一九三二）和《我們要愛母親》（一九三四）在小津電影裡算是最不有趣的作品。這些作品或許也代表著小津的迷惘。他的目標在於創作理念性的電影，但卻覺得自己找不到理念。另外《非常線之女》（一九三三）是一齣流氓電影，以娛樂作品（流氓電影或者愛情電影）來看，品質不算太糟。

1 岡田嘉子或惡女的出現

在此筆者將以《東京之女》為主，介紹由岡田嘉子擔任主角的電影。岡田嘉子曾演出《何日再逢君》、《東京之女》、《東京之宿》等三部小津的電影。不過《東京之宿》或許應該分類為喜八系列，在此僅提及與其他兩部電影的關連。在這些電影當中岡田嘉子扮演的角色有很高的共通性。

岡田嘉子（一九○二～一九九二）

生於廣島，父親武雄、母親萬江。妹妹京子出生後不久便夭折。武雄之父節藏在一八六五年曾隨幕府外國奉行前往歐洲調查。維新後擔任海軍省的權祕書官，後因病回熊本，在武雄出生之前過世。武雄的母親幸在那之後戀愛私奔，因此武雄是由姑姑帶大。後來武雄成為記者，在各地報社工作。嘉子曾說：「父親的職業促使他必須敏銳、有活動力，但他同時也不愛走動、沉默、任性、乖僻、易怒，但又是個老好人（……）他也承襲京都同志社的影響，醉心於盧梭等人，在當時屬於民主主義者、無神論者。」[6]

外公是荷蘭人和日本人的混血兒，聽說萬江長得比嘉子更美。岡田嘉子的生涯留下許多未解之謎，有一部分要歸因於她本人。總之實質上為獨生女的她深受雙親疼愛，武雄曾經在自傳裡寫道：「我絕不會讓嘉子成為沾滿米糠醬味的主婦。」[7]

因為父親工作的關係，嘉子小學轉了幾次學，十三歲時進入女子美術學校西洋畫科就讀，畢業的同時搬到當時父親工作的小樽，跟父親進入同一間報社成為女記者。因為在報社的慈善戲劇會上演出，開啟了進入戲劇界的機會。由於父親認識藝術座的島村抱月和中村吉藏等人，嘉子一九一九年成為中村吉藏的入門弟子。在這不久之前島村抱月病死。同年松井須磨子自殺，藝術座更名為新藝術座，重新出發。不過嘉子在巡演中不小心懷孕、生下男

孩，後來這孩子以弟弟的名義由她雙親扶養。對方希望結婚，但嘉子拒絕了。

一九二一年，嘉子參與舞臺協會的公演，成為新劇的明星女演員，並且與同台演出的演員山田隆彌交往。她持續在舞臺協會的舞臺表演工作，同時在一九二三年與日活向島簽約，電影女演員岡田嘉子自此誕生。她在電影界也一躍成為紅星，但後來因為關東大地震的關係，日活向島製片廠關閉，舞臺劇也赤字連連。而且她此時也發現山田隆彌其實已經有較他年長的妻子。

嘉子攬下山田的債務，跟日活京都製片廠簽約來清償債務。一九二七年，她跟對手演員竹內良一私奔，爆出醜聞。她因此被日活京都製片廠解雇，之後兩年期間，她以自己名字組了劇團巡演全國（包含台灣、中國、韓國）。回東京後她在一九三三年跟松竹蒲田製片廠簽約。在這裡遇到了小津等導演，不過除了小津的作品以外，並沒有太搶眼的表現。到目前為止，她的人生經歷已經相當精彩，不過眾所周知，這還只是她的前半生。

在松竹依然沒能找到自己舞臺的嘉子，持續拍電影的同時也再度回到戲劇世界。她在這裡認識了導演、共產主義者杉本良吉。兩人墜入情網，跨越樺太邊境，想逃到蘇聯。但蘇聯當局認為這兩人是間諜，在嚴厲拷問和威脅之下，嘉子只好承認自己入境目的在於從事間諜活動。當然她其實並沒有這個念頭，不過時值史達林的大整肅時代，他們只是在政治上被利

用。另外杉本堅不承認自己是間諜而被槍殺。這不禁讓人覺得，當時的左翼比起現實更重視革命夢想。嘉子被判處剝奪自由的十年刑期，在監獄和收容所度過。

關於這十年的生活她似乎與蘇維埃當局（後來的KGB）之間有所協議，等到嘉子死後真相才公諸於世。判決確定後前三年她被關在莫斯科東北的收容所，每天以淚洗面，她很後悔承認自己是間諜。在這種極其惡劣的環境中，依然有人支持她，她曾請人拿出代為保管的和服，表演日本舞。[8]

之後她移管到莫斯科得收容所，在情報機關裡工作（可能是跟日本或者日文相關的工作）。[9]獲釋後她擔任過莫斯科廣播電台的主播，在此她跟在日本曾經同台演出的瀧口新太郎結婚。一九五二年她進入戲劇大學導演系就讀，一九五九年上演畢業製作《女人的一生》（森本薰作），之後以導演、演員、主播、翻譯家的身分多方活躍。

一九七二年，相隔三十五年後回國，參與電影電視演出。這時候她表示最想看的電影是《何日再逢君》。後來她回到莫斯科，自此未在回國。一九九二年過世，晚年受到莫斯科的日本人會許多照顧。

她畢生都持續著對戲劇的熱情和高度自尊。跟杉本良吉亡命也是因為渴切想學習戲劇。如此想來，也可以理解她最後選擇當蘇在收容所的前三年，或許成為她重新出發的踏腳石。

聯人的原因。而她接受KGB給的假經歷，可能也並非受到強制。或許她寧願選擇以異邦人的身分，在自己的重生之地蘇聯，同時也是嚮往的戲劇之國度過餘生。

在日本時期當她對戲劇有過度期待或不滿時，總是會跟男人產生糾紛。這跟她被崇尚自由主義的父親帶大可能也不無關係。她走在時代前方，自由、知性、自立。換句話說，她是一個相當任性的自我主義者。小津可能對她身為女演員的資質很感興趣，但我們現在無從得知當時的狀況。關於岡田嘉子，小津曾經說：「我覺得她挺會演。」[11] 還說過她的眼珠裡可以看見好色之星。

來到松竹之後，除了小津她還演過成瀨巳喜男的《不是血親》（一九三二）、清水宏的《淚流滿面春之女》（一九三三），以及島津保次郎的《隔壁的八重妹》（一九三四）等，通常都是適合她這種醜聞女星的角色。

(1)　《何日再逢君》

《何日再逢君》（一九三二）的膠卷佚失，現在只留下劇本。因此我們無法拿來跟其他電影一樣討論，不過希望可以看出小津在作品中對岡田嘉子的期待。

這部電影最早的片名是《娼妓與軍隊》。[12] 似乎是考慮審查，才改成現在的片名。

【劇情簡介】

街頭一名娼妓（岡田嘉子）遲遲等不到客人。女人決定收工，去找同為娼妓的朋友。女人拜託朋友幫忙縫千人針。

女人回到公寓，發現男人（岡讓二）相隔兩年從香港回來了。男人因為女友是娼妓，跟父親（奈良真養）吵了一架後離家。女人對男人說，既然都要赴戰場，要男人別在意自己去跟父親和好。女人將事先準備的西裝交給他。

男人到了父親家，要女傭先告訴妹妹（川崎弘子）自己想見她一面。妹妹聽到男人來的消息很高興卻也很緊張，不過見了面後還是開心相擁。

妹妹帶哥哥到父親書房，但父親堅持不接納男人。父親跟妹妹開始爭執，男人沒說自己收到徵兵令一事，就此離開。女人問男人狀況如何，男人說，父親（在內心）原諒了自己，但自己卻不希望被原諒。

女人匿名打電話給妹妹，告知男人要搭今天的列車出征。父女兩人急忙趕到車站。

女人在車站告訴男人，她打了電話給妹妹。男人很驚訝，但是已經聽到乘車命令，坐上列車。父親和妹妹沒趕上，只能目送離開的列車。

看了劇情介紹可能會認為這像部反戰電影，其實相差甚遠。我想小津只是想把焦點放在個人身上。不過從狀況上來推測，創作個人主義的電影，或許也是一種反戰的表現。這部電影在小津電影史上的定位也很微妙。他的上上一部片是《我出生了，但⋯⋯》，這部電影之後陸續拍了《東京之女》、《非常線之女》、《心血來潮》。簡單地區分，之前是以劇情和動作構成的美式電影，接著是《何日再逢君》、《東京之女》，連接到後來的喜八系列。

《何日再逢君》的主角娼妓（並沒有提到具體名字）的主觀性之強，連結到《東京之女》。也就是說，這跟《那夜的妻子》和《東京之女》同樣都屬於實驗性電影。同時也屬於美式舊市區電影《堅硬的瓦版山》和《懺悔之刃》的路線延伸（這條路線後來發展為喜八系列），在這其中所推展的是在舊市區的人際關係中的自我犧牲性。說到舊市區電影，也讓我們回想起江戶時代的人情小說《春色梅曆》的世界。

這類女性帶著明確意志出場的故事，還有溝口健二的《浪華悲歌》（一九三六）、《祇園姊妹》（同）裡由山田五十鈴飾演的女性。另外成瀨巳喜男也在《與君別》（一九三三）裡描寫了悲哀藝伎的故事。相較之下，小津的作品更偏重個人主義，同時也不像溝口健二或成瀨已喜男那麼寫實，可以看出小津採用的是一種理念式的創作方法。不過一九三二年小津已經製作出這樣一部電影，確實是有趣的事實。這或許是溝口健二《浪華悲歌》、《祇園姊妹》的

先驅。

故事的舞臺在男人的家族，一個生活無憂的中流家庭，男人因為跟娼妓的關係被父親逐出家門。在家族故事中，娼妓只不過是個配角，但小津卻刻意給她強烈的主觀性，將她視為自立的女性，成為電影主角。這個時代的女性，特別是良家婦女，行動範圍和思考範圍都受到限制，想實踐自己的意志就等於一種危險的冒險。相較之下，生活在下流階層的女性儘管生活艱辛，卻顯得自由許多。不過這種自由或許是一種墮落（淪為不幸）的自由，並非上升（幸福）的自由。《何日再逢君》裡的娼妓，也是這樣的女人。

從結果來說，小津藉由岡田嘉子這個女演員，賦予她強烈的主觀，這或許有點實驗性質，不過或許並沒有跟以往的電影有太大幅度的偏移。跟戰後的作品相比，這部作品的劇本很隨便。男人為什麼單身前往上海兩年？為什麼不帶著女友一起去？為什麼不能待在國內？這些問題都沒有答案。（根據劇本來想像）內容上雖然具備表層的現代性，但小津的心可能還停留在舊市區。

小津漸漸不再描繪這種女性。戰後的小津電影中，女性（多半是中流家庭中的一般女性）會主張女性的權利，但很少付諸行動。以女性為主角的電影在戰後期只有《風中的母雞》和《宗方姊妹》，兩者描寫的都是被動的女性。順帶一提，這兩片都由田中絹代主演。

據說小津在《何日再逢君》中拍了群眾場景，可惜現在已經看不到了。

(2) 《東京之女》

《東京之女》（一九三三）是岡田嘉子擔任主角的三部作品之一。原本在《何日再逢君》之後預計拍攝的《非常線之女》前先緊急拍了這部片，連劇本都還沒完成就開拍，據說短短九天就拍完了。[13] 故事講的是一個在公司上班、晚上卻從事可疑工作的女人。內容本身過去的電影中曾經出現，甚至現實中也有真實案例，並不是太稀奇的主題。

這部片跟《那夜的妻子》有些相似之處。兩者皆片長較短（《東京之女》只有四十七分鐘）、跟其他電影相關性低，帶有懸疑氣氛。就電影的構成來說，這部片以短篇手法來拍攝、具備短篇的優點，但是就長篇電影來看內容則稍有不足。同時這也是延續《何日再逢君》再次起用岡田嘉子，強調其強烈主觀性的電影。

《何日再逢君》膠卷已經不存在，很多地方都難以評論，但是《東京之女》承襲了《何日再逢君》中主角娼妓的強烈主觀性。小津說過：「我拍出了一個小巧完整的片子。畫面構圖等最近也覺得漸漸踏實了。」[14]

【劇情簡介】

千佳子（岡田嘉子）白天在公司上班，晚上幫忙某大學老師翻譯，供弟弟良一（江川宇禮雄）上大學。良一的女友春江（田中絹代）有一天從擔任巡警的哥哥口中聽說千佳子晚上在奇怪的酒吧工作。春江決定自己跟千佳子談。她到了千佳子的公寓，只有良一一個人在。兩人說著說著，春江終於把聽到的傳聞告訴良一。

這時候千佳子正在酒吧工作。她跟一個中年男子搭計程車離開。

千佳子回到公寓，良一等著她，質問為什麼要在酒吧工作。千佳子訓斥他，要他只管專心唸書。兩人開始爭執，他打了姊姊一巴掌。千佳子低聲說：「我辛苦到今天，原來只換來你的巴掌。」良一不聽勸阻，飛奔出去。

隔天良一還是沒有回來，千佳子到春江家去找他。這時春江的電話響了，是哥哥來電通知良一的死訊。千佳子站在良一的遺體前，低聲說：「小良，你這個膽小鬼──」

這部片的出場人物少，主要人物是主角千佳子這對姊弟千佳子和良一，還有弟弟的女友春江與她當警察的哥哥四人。故事很明顯是以千佳子是共產黨地下聯絡員為前提。假如只是個在酒吧賣春的女人，警察不會對她感興趣。昭和初期是賣春婦司空見慣的時代，個別的賣春案件

不太可能成為警察主動調查的問題。考慮到劇中遞紙條的青年（這個角色只存在劇本中，電影裡被剪掉），這樣的推測應該沒錯。小津考慮到審查，沒有在片中明言她是共產黨連絡員，結果帶來了不錯的效果。

片中運用了許多的技法，宛如實驗電影。但卻不像《那夜的妻子》實驗性那麼重，更為沉穩安定。他們住的公寓有一片貼了大壁紙的奇妙牆面，但設定為和室。不過出場人物多半站著。另外在這部片中徹底運用仰角鏡頭，可是跟戰後的小津電影相比卻更加充滿動態。尤其用了許多聚焦坐在前方的人物、讓後方人物失焦的鏡頭。或者也有畫面前方放著茶壺、後方有模糊人物的鏡頭。另外也有同時拍坐著的人物跟站立人物的狀況。在這當中分鏡更細、每個鏡頭的表現更加講究。運用空鏡頭的機會也很多，但是跟戰後相比步調似乎仍然較快。

最後的段落以移動攝影方式來拍石牆，是相當奇怪的結束方式。

這部電影雖然跟《何日再逢君》相似，但是和過去的小津電影不同，主角千佳子的意志支撐著整部電影。她隱瞞政治意圖、對身邊的人謊稱自己在幫忙翻譯，製造出緊張懸疑感。不過她的政治意圖始終是主角和夥伴之間的祕密。警察儘管懷疑、進行試探，卻沒有直接採取行動。她或許並非積極的政治運動者，只是從旁協助。後來協助翻譯的謊言被拆穿，弟弟自殺。

在這部片上映時就有人批評，飾演弟弟的江川宇禮雄怎麼看也不像個會自殺的人。其實這個角色原本打算由三井秀男來演，不知為何改為江川宇禮雄。他父親是德國人，離婚後他由母親扶養，少年時期混跡橫濱，從當時就結識了谷崎潤一郎和里見弴等人。原本希望當導演，後來成了演員。

良一知道千佳子在可疑酒吧工作之後，質問姊姊。

電影的邏輯很明確易懂。

死後那句知名台詞：「小良，你這個膽小鬼──」

無論如何，因為姊姊賣春就去尋死不免有些極端。但如果不這麼安排，就無法用上良一

良一：「姊姊千挑萬選，為什麼偏偏選了這條路。」

（千佳子想開口回答）

（良一搶先一步語氣尖銳地說）

良一：「姊姊妳真笨。」

姊姊：「什麼？」

（銳利地回看良一）

（良一慢慢走近，突然一巴掌打在姊姊臉上）

（千佳子驚訝按著自己的臉）

（良一忿忿說道）

良一：「我說妳笨！大笨蛋！」

（他痛罵之後，再次打了姊姊一巴掌，氣喘吁吁地瞪著姊姊）

（千佳子含淚看著良一）

（良一受不了，別開了臉）

（千佳子盯著他的臉看）

姊姊：「你打了我就滿意了嗎？」

（良一一動也不動）

（千佳子噙著淚繼續說）

姊姊：「我辛苦到今天，原來只換來你的巴掌。」

（※劇本引用皆來自井上和夫編《小津安二郎全集》，新書館，二〇〇三年）

這一段是劇中的高潮，在這之後知道良一自殺，千佳子跟春江的反應很有意思。春江悲

傷哭泣，但千佳子心裡卻同時有悲哀和憤怒，甚至有些目空一切。這或許是讓岡田嘉子擔綱主角的效果。

《東京之女》跟《何日再逢君》同屬實驗性作品，呈現出跟這個時期其他電影的不同，但同時也有許多跟其他電影相同之處。例如短篇的結構（當然也是因為急著開拍，除此之外沒有其他選擇）、較易懂單純的邏輯等等。「我辛苦到今天，原來只換來你的巴掌。」和良一自殺後姊姊那句「小良，你這個膽小鬼——」，都成為電影整體的關鍵句。這些句子帶來非常強大的效果，也令人留下深刻印象。

2 喜八系列、舊市區及小津安二郎的危機

喜八系列是指具有下述共通點的系列電影：以坂本武飾演的喜八為主角，由飯田蝶子飾演對手演員（通常都叫阿常），另一名女性通常叫做阿高，地點大約都在舊市區的長屋❶等，例如《心血來潮》、《浮草物語》、《溫室姑娘》、《東京之宿》（有時也包含《長屋紳士錄》）。

❶ 譯注：分成多戶的長形住宅。

關於喜八系列的代表作《心血來潮》（一九三三），小津戰後曾經這麼說：

　　這部電影是我在默片末期所做的嘗試，希望更進一步推展向來處理的庶民題材、開拓新境界。這是因為我厭倦的日本陰溼的日本陰溼，希望讓我的世界走向摩登。無論牙膏、肥皂，所有小道具都使用舶來品，還住在飯店裡寫劇本，現在想想，那時候還真是個裝模作樣的紳士。但這是我希望以無聲達到跟有聲相同效果的一種嘗試。15

他還提到：

　　我在深川長大，當時進出我家裡的人，有些個性溫和的好人，那大概就是我腦中喜八的原型。池田（忠雄）也住在御徒町，因為真正看過那些人，所以我們兩個才能寫出這些人物。16

這些發言讓我們聽了一頭霧水。他說「我厭倦的日本陰溼的生活，希望讓我的世界走向摩登」，而喜八系列代表的正是「日本陰溼的生活」。

喜八系列乍看之下只是單純的舊市區故事，其實背後有著稍微複雜的背景。喜八系列基本上屬於人情劇，根源可以回溯到小津為了晉升導演而寫的劇本《堅硬的瓦版山》還有他的導演出道作《懺悔之刃》等作品。假如還要往回追，或許可以看到學生時代曾是美國電影迷的小津。

這些舊市區電影是小津借用美國的舊市區電影，來表現他對的舊市區的情感。喜八系列可以說是小津回歸自己的出發點，重現舊市區式的意象。

小津安二郎和芥川龍之介

筆者推測，這個時期小津或許想嘗試芥川龍之介流的心理摹寫。如果目的在於描寫心理或者個性，那確實不難理解。例如芥川龍之介初期的作品《系火男》、《老年》，都是以快照手法描繪活在花柳界的孤獨老人及其死亡。

當然，小津不可能直接將芥川龍之介的小說手法搬到電影中。一來是出於小說跟電影的不同，再者，小津的方法論也還追不上這個概念。儘管如此，喜八系列中依然有許多企圖描繪個人心理和個性的場面。不過要描繪樂天喜八的心理，門檻並算不高。喜八系列取代了「戰前期」前半的《我出生了，但⋯⋯》這類以劇情和動作構成的美式電影，回到小津初期

作品的美式舊市區電影，這有可能是希望走向更追求心理層面的方向，但如果不將其作為娛樂作品來思考，並不能稱之為成功作品。

另一種想法是小津對舊市區的愛。芥川龍之介無法離開自己出生長大的舊市區和家族，處於舊市區的反近代性和他理想的個人近代化之間的夾縫，逼得他走上自殺一途。不管是小津或者谷崎潤一郎，儘管對舊市區有深厚感情，但舊市區也是一種反近代的象徵。擁有巨大自我的谷崎潤一郎在關東大地震之後認為自己熟知的舊市區已經不存在，斷然離開東京（實際上是橫濱），同時在地點和思想上都轉以關西為據點，展開活動。

假如小津也是一個（跟芥川龍之介一樣）對舊市區有深厚情感的人，那麼或許也不難理解喜八系列的世界。但說是情感，終究還是一些如蜘蛛網般糾纏不清的人際關係，外部的人看了或許還要覺得奇怪，為什麼不乾脆拋棄。小津的喜八系列和先行的《堅硬的瓦版山》以及《懺悔之刃》中共通的一點就是自我犧牲。但這只給整體的完成度帶來傷害。在《心血來潮》和《堅硬的瓦版山》中，主角都採取相同的行動。不難推測，這或許來自小津的舊市區特質。其實美國老電影（類似約翰·福特初期的電影）就是一種人情劇，自我犧牲是這類電影的主題之一，舊市區特質和人情劇似乎互為一體。

小津安二郎的危機

這時期的小津在個人生活跟導演生涯上都面臨許多苦惱。他的安眠藥用量增加，也曾經認真想過要放棄導演工作。電影製作上的煩惱、父親之死，以及家族間的問題，都是當時小津深刻的煩惱。

小津曾經這麼說：

《心血來潮》是我第二十九部作品。直到這第二十九部，我始終遵循相同的筆法。而我已經可以預見，繼續這樣下去將會面臨嚴重的瓶頸。這時我看到《陌生人歸來》。從現在開始，我想要走上《陌生人歸來》金·維多那條路。從第三十部開始，我將試著用這樣的方法再拍三十部。等到第六十部時，或許我才終於能夠併用這兩種方法吧。17

如同小津所說，喜八系列中看不到太多未來發展性。當然小津也一如往常進行了許多改良、下過一番工夫，但依然沒有找出新的大方向。關於這一點他表明了上述危機感，嘗試摸索出突破之道。這透露在前文所提他對《陌生人歸來》的讚賞中。另一方面，實際上他拍的電影在內容上也漸趨陰暗、悲觀。這種悲觀主義在《大學是個好地方》和《獨生子》來到了

連列喜八系列的骨幹。

(1)《心血來潮》

《心血來潮》（一九三三）是喜八系列最早的作品，同時也是該系列的代表作，建立了一

巔峰。

【劇情簡介】

喜八（坂本武）和兒子富夫（突貫小僧）這對父子這在舊市區，喜八在附近的工廠工作。他跟搭擋次郎（大日方傳）情同兄弟。一天，三人去聽浪花節後發現春江（伏見信子）。看她無處可去，喜八遂請開飯館的乙女（飯田蝶子）收留她。喜八一心在春江身上，甚至曉了班。可是春江喜歡的是次郎，乙女跟喜八商量，想撮合春江跟次郎。喜八不情願地接受，去說服次郎，但是次郎卻不答應。

這天富夫拿了錢去祭典，卻因為吃過頭而住院。身體好不容易恢復，卻得付醫藥費。次郎去應徵北海道工人，以此作擔保借錢，並把這件事告訴跟他兩情相悅的春江。

這時喜八出現，知道來龍去脈，他打了次郎一頓讓他昏厥，自己去了北海道。但是在前

往北海道的船中他突然想回家，跳進了河中。

《心血來潮》繼《我出生了，但……》之後，獲得一九三三年的《電影旬報》十大佳片第一名，口碑也不錯。這部片子是喜八系列的基礎，屬於出道作以來的舊市區電影系統，受到美國電影和東京舊市區時期的強烈影響。但此時已經沒有出道作品中舊市區電影懸疑的一面，舊市區的人際關係表現得更加明顯。

喜八系列獨特的心思，便是把喜八設定為舊市區的下層階級，也就是勞工。簡單地說，這是一齣以勞工階級為主角的人情劇，應該拿來與《赤子情》（一九三一）或者《孤兒流浪記》（Kid，一九二一）相比。而且比起故事情節的推進，更加注重個性和心理的描寫。比方說開頭部分，喜八去聽浪花節時在觀眾席座位撿到錢包，他小心周圍眼光確認起錢包內容，發現什麼都沒有後便丟開，開始聽浪花節。但是後來想想，又把那錢包跟自己的對調。小津企圖用這些地方來顯示喜八的個性。這也讓人覺得有點像是沒有格調的芥川龍之介。

喜八跟身邊的人相處得不算融洽。片中有許多別人對他冷笑、看不起他的場景。情同兄弟的這兩人一邊顧慮對方、一邊爭奪同一個女人，最後哥哥退讓，還有讓孩子出現、表現得比父親更可靠等等，都是全世界Ｂ級電影的必備材料，在此可顯示導演想以何種方式來拍攝

電影。

那麼《心血來潮》是否是一齣無聊的作品呢？倒也不是。小津在這個時代（雖然不是超一流）已經是一流導演，不管跟美國導演或者歐洲導演相比，都並不遜色。根據筆者管見，這部片子遠比《赤子情》更加出色，不過還不及《孤兒流浪記》。《孤兒流浪記》當中有、而《心血來潮》沒有的某種情感，那正是一種很接近小津自己缺乏、並且在這個時期不斷追求的概念。

電影主角喜八知識水準很低、連字都不會讀，個性樂天，而且還迷上了春江不去工作。相反地，兒子富夫卻深具童真的自由和知性。富夫的同學在他面前取笑喜八，還拔了喜八珍惜的盆栽葉子。喜八回家後見狀大怒，打了富夫。富夫對他反抗：「你為什麼連工廠也不去一天到晚喝酒！」「當人家父親的連報紙也看不懂！」喜八動手打孩子、富夫也還手，一開始喜八還躲掉拳頭，後來也不避開，一直忍著。打完之後喜八說：「小子，你饒了我吧。」「老爹最近腦子壞了。」「你可別恨我這個不中用的老爹啊。」富夫叫了聲「老爹！」抱住父親。這段戲與其說是父親在教孩子什麼，或許正好相反。從這類摹寫也可以一窺小津正在摸索心理描寫的方法。不過這種場景確實很像新派式賺人熱淚的橋段。

這部電影的關鍵在於次郎和春江的關係。電影裡讓次郎對向他示好的春江態度冷漠。春

江趁次郎不在，進入次郎的房間翻找，想知道次郎是個什麼樣的人。這時次郎回來，趕走春江（這場爭執看來有些奇怪）。一天乙女說想讓次郎跟春江在一起。喜八無法說不，只好去勸次郎，但次郎不聽。不過在最後我們可以看到次郎跟春江感情和睦的樣子。關於富夫的醫藥費，春江說自己願意想辦法（也就是去賣身），她的提議被拒絕，接著輪到次郎說要去北海道，以此擔保借錢。這確實很有舊市區特色，完全是江戶時代人情小說中的世界。

電影的問題在於結束的方式。喜八決定自己去北海道，但是在船中又突然改變心意折返，跳進河中。這樣的結尾未免太過唐突，難以解釋。又不是馬克思兄弟❷的電影，應該想個更完整的結局。這個結尾反而顯現出小津他們的劇本並沒有完整架構。電影當中的自我犧牲精神是江戶舊市區的世界，同時也是舊日美國電影的世界。或許又因為小津的技巧，讓作品更洗練了幾分吧。

《心血來潮》雖然是一流導演的作品，但絕非超一流導演的作品。小津要成為真正超一流導演，還得通過許多考驗。

(2)《浮草物語》

《浮草物語》（一九三四）是喜八系列中完成度最高的作品。小津看來很喜歡這部電影，「戰後期」後半又重拍了《浮草》（一九五九）這部重製電影。

【劇情簡介】

巡迴地方的劇團「市川喜八劇團」團長喜八（坂本武）跟情婦阿高（八雲理惠子）等人一起來到一個小鎮。其實喜八之前的女人阿常（飯田蝶子）跟他們之間的兒子信吉（三井秀男）就住在這裡。喜八很期待見到一新以為他是伯父的信吉。他不希望信吉走上演員這條不中用的路。

因為下雨的關係，來看表演的客人很少。看到喜八老是外出，阿高覺得奇怪，問了老團員才知道他在這裡有女人。她闖進阿常的酒店，跟喜八在雨中大吵。遲遲無法消氣的阿高給了情同姊妹的阿時（坪內美子）錢，要她去誘惑信吉。

內向的信吉迷上阿時，阿時也愛上了信吉。喜八偶然發現兩人在一起，質問阿時和阿高，得知阿高的企圖。最後不得不解散劇團，喜八回到阿常店裡。這時信吉和阿時回

來。喜八對阿時一陣打罵，但是反而被信吉推倒。阿常坦承其實喜八就是信吉的父親。

喜八將兩人交代給阿常，再次離開。

喜八前往車站，看到阿高也在那裡。她說服心情不佳的喜八，兩人再次成立了喜八劇團。

《浮草物語》也被《電影旬報》選為十大佳片第一名，小津因此連續三年奪得首位。

這部電影的原型是喬治・菲茲莫里斯的《百老匯歌舞》（The Barker，一九二八）。小津首部導演作品《懺悔之刃》也是取材自喬治・菲茲莫里斯的作品。筆者並沒有看過《百老匯歌舞》。[18]但是看了《百老匯歌舞》的劇情簡介後，似乎也並非全盤仿效。從《百老匯歌舞》可以明顯看到的相似情節，例如同是巡迴地方的三流劇團，主角有情婦，跟以前的女人生了個兒子，情婦知道兒子的存在後跟主角吵架，然後情婦要年輕女孩去誘惑他兒子，不過年輕女孩卻真心想跟兒子結婚。而不同之處在於主角在《百老匯歌舞》裡在劇團負責攬客宣傳、並非團長；《浮草物語》裡兒子的母親有一定的重要分量，不過《百老匯歌舞》裡的母親（好像）幾乎跟故事無關；另外《百老匯歌舞》中最後主角重新回到工作上，兒子則結婚到法律事務所上班，至於《浮草物語》中兒

根據佐藤忠男的感想，兩部片連細節都非常相似。

子的結局我們則不得而知。

綜觀電影史，採納過去作品的部分或者全部並不稀奇。尤其在初期的電影界更是常用的手法（當然現在也一樣）。小津從處女作開始就以 *Kick In* 為底本。但是這跟《戶田家兄妹》和《東京物語》引用部分《明日之歌》（一九三七）又明顯不同。《戶田家兄妹》和《東京物語》只是用了其中父母親走遍各孩子的家卻被冷漠對待的點子。不過《懺悔之刃》和《浮草物語》卻遠比這兩部片的手法更加接近原作電影。藉由這樣的拍法，小津可以展示其導演的功力。

總之，由於《浮草物語》借用了《百老匯歌舞》的架構，因此劇本首尾一貫，小津大概也得以安心執導。作品本身的完成度也高。但小津或許確實能盡情發揮其導演概念，這部片子卻很難再有更高突破。

前面說過《心血來潮》裡兼具舊日美國氣息和東京的舊市區元素。不過《浮草物語》中的東京舊市區元素較為淡薄，由於脫離舊市區，超越了時代和地點，形成一種不可思議的空間。

片中的劇中劇因為孩子的失誤而搞砸，反而讓觀眾覺得有趣。小津在電影裡加入電影或戲劇橋段時，通常會花相當長的時間，讓我們也跟電影裡的觀眾依樣欣賞這些電影或戲劇，

但小津卻惡搞了這個劇團的戲。另外在戲中的現實世界裡，則上演著另一齣大戲。比方說阿高來到阿常的酒店，碎念挖苦喜八的這段戲中，兩人來到屋外對罵。在小津電影裡這種場景也有近似新派之處，確實是很有二流劇團風格的場面。

(3) 《東京之宿》

小津在《浮草物語》跟《東京之宿》之間還拍了一部屬於《溫室姑娘》（一九三五）的喜八系列電影。《溫室姑娘》的膠卷已經散佚。不過從劇本可推測，這在喜八系列中應該也屬娛樂性極強的作品。作品副題為「澡堂見聞」，令人聯想到江戶時期的劇作家式亭三馬的《浮世風呂》。原作者標示為式亭三石，這當然是諧擬自式亭三馬。小津以前也曾經仿式亭三馬的弟子為永春水《春色梅曆》，拍了《寶山》，可以由此發現小津與江戶的舊市區親近感。

回到《溫室姑娘》，這是一齣以相當舊市區式（多管閒事的）人際關係為前提的輕巧喜劇，並沒有看到其他喜八系列的排他性（批判性）關係或者自我犧牲。故事講述飯田蝶子飾演的阿常想把女兒（田中絹代）嫁入富豪人家，但女兒其實有個還處於曖昧關係的情人。眼看婚禮就要舉行，跟這對母女向來親近的喜八（坂本武）要求中止，讓年輕情侶在一起。

《東京之宿》（一九三五）是喜八系列最後的作品，喜八跟《心血來潮》裡的喜八不同，

在這部片中是個技藝精湛的工匠，知識水準也比《心血來潮》裡的喜八高。不過因為不景氣和愛喝酒，只能帶著孩子到處露宿。故事並沒有更多的設計。

《東京之宿》的原作者維扎特‧莫尼，意為 Without money。說到這個，《東京之女》的原作者恩斯特‧史華茲，其實是取自恩斯特‧劉別謙和漢斯‧史華茲（Hans Schwarz）這兩位導演的名字。

【劇情簡介】

喜八（坂本武）是個車床工人，但因為愛喝酒丟了工作，跟孩子們一起住在便宜客棧，沒錢的時候就在外露宿，孩子們有時會抓野狗去換錢維生。喜八去許多工廠想找工作，遲遲沒找到。這時候他遇到相同境遇的阿高（岡田嘉子）和她女兒，孩子們在便宜客棧一起生活，漸漸熟稔。

喜八他們終於耗盡餘錢只能露宿，但是下起了雨，他們到屋簷下躲雨，巧遇老友阿常（飯田蝶子）。在阿常的幫忙下他找到了工作，也找到了房子。喜八也拜託阿常替阿高找工作。

但是阿高的孩子發燒，母女行蹤不明。喜歡阿高的喜八自暴自棄又開始到處喝酒，

發現阿高在酒館當女招待。一問之下才知道原來因為孩子生病需要錢，不得已才來當女招待。喜八跟阿常借錢被拒。於是他只好行搶，差人把錢交給阿高，再將孩子們託付給阿常後去自首。

這部電影同時顯現了喜八系列的優缺點。前半流浪街頭的場面處理得很不錯，讓人想起後來《獨生子》裡原野的場景。但是另一方面，這部片的結尾跟其他喜八系列一樣讓人無法接受。前半段特別是有孩子們出現的場面有許多打鬧喜劇式的動作，小津片中的孩子們照例充滿了活力。與此對照，略為抒情地描寫出沒錢、沒地方住、找不到工作的貧苦生活。這些部分相當寫實，也出色地表現出他們的意識。在原野中拍攝描述他們無家可歸的情景，呈現出很有趣的效果。

途中阿高和女兒這對母女不知從何出現，漸漸進入喜八系列慣有的劇情。出現在小津電影裡的岡田嘉子很獨特，是某種壞女人，向來飾演主觀性強的角色。不過在《東京之宿》中她飾演的是帶著女兒流浪的母親，如此打扮也未免太美，看起來就像好人家的少夫人，身上的和服也實在不像無家可歸的人穿的。有人問到這一點，小津開玩笑地說：「她本人不喜歡骯髒的打扮哪。」[19] 電影中的岡田嘉子跟《東京之女》

《何日再逢君》應該也一樣）不同，是個被動的女人，在優雅當中令人感覺到她身為女演員的潛力。

喜八偶然遇見阿常，因此找到工作和住處。這個部分其實在欠缺真實性。漸漸地，劇情走入喜八系列的框架當中。喜八依照往例，為了救阿高母女去行搶，央人將錢送給阿高後去自首，再次出現自我犧牲的場面。喜八系列似乎一定會有自我犧牲的表現，但是在這裡欠缺合理性，很難讓人認同，也影響了作品整體的一致性。小津建構的依然是一種短篇式的作品，並非有著扎實結構的劇本。

阿高在《東京之宿》終為了女兒的治療費當了女招待。女招待當然不是娼妓，但是在一間低俗的店裡其實也相去不遠。昭和初期是不景氣的時代，不僅是《我畢業了，但……》中描述的就職困難時代，同時也是賣身和賣春盛行的時代。

3 「戰前期」後半的小津電影巔峰：《獨生子》

《獨生子》（一九三六）是「戰前期」小津的代表作品，是一部陰鬱但帶有濃厚文學性質的有趣電影。在《獨生子》之前小津還拍過《大學是個好地方》（一九三六），同樣是一部較

陰暗的電影，也是小津最後一部學生電影。遺憾的是這部片子的膠卷一樣已經佚失。小津自己也說過：「內容講的是住在同一個租屋處的學生故事，但不是愉快的學生生活，是很陰鬱的故事。」[20]

某位評論家關於《大學是個好地方》曾經這麼說。

小津安二郎在《東京之宿》中呈現出不堪的停滯，他是否能夠藉由此作再次奮起，是我們最感興趣的一點。不、光說感興趣或許會招致誤解。對忠實關注作品的評論家來說，眼睜睜看著創作者逐漸走向藝術之路的死胡同，甚至會嚐到相同的痛苦。既然忝稱評論家，小津安二郎的苦惱就絕非事不關己，他的死胡同，對我們來說也一樣是末路窮巷。[21]

關於步調緩慢這一點，評論家也提到以前的作品固然步調緩慢，但力道甚強，《大學是個好地方》的步調緩慢，但只有感傷卻沒有力道。這些批評可說相當辛辣，但是他（滋野辰彥）也認同，這不是一部單純的劣作。「《大學是個好地方》確實不是一部有辱小津之名的電影，但就藝術來說，所謂停滯往往不是指維持在同一個狀態，多半是指稱退步。」[22]

電影描述一群住在租屋處的學生，有生病的前明星投手、找不到工作的學生、快畢業卻被退學得返鄉的學生。劇本上在一開頭還有這樣的小標：「大學生是『沒有尾巴的人類』最後的姿態。」意思或許是沒有能搖的尾巴（不對任何人阿諛）吧。《大學是個好地方》想要描寫的可能是「沒有尾巴的人類」，也就是自立者或個人主義者的不幸。

至於《獨生子》則是一九三六年小津拍的首部有聲作品。日本首次拍攝的有聲電影是五所平之助導演的《夫人與老婆》（一九三一）。評論家曾經問小津，為何遲遲不拍有聲電影。小津表示，過去負責他作品攝影、剪接的茂原英雄（同時也是飯田蝶子的先生）正在開發有聲系統，他一直在等待茂原完成。[23] 松竹自《夫人與老婆》起都使用土橋式有聲系統。但如果小津只因為這個理由不拍有聲電影，似乎也有點牽強。實際上小津一邊拍攝默片，也一邊在研究有聲電影，他也將部分研究成果導入默片當中。

默片跟有聲電影相比起來因為沒有對話，較容易呈現抒情性。不過小津擅長處理都會人情劇，例如卓別林這類風格，因此並不走抒情路線，要轉至有聲電影可能相對困難較少。但小津拍了第一部有聲電影《獨生子》之後，對於成品似乎不太滿意。

【劇情簡介】

一九二三年的信州，大久保老師（笠智眾）拜訪野野宮常（阿常，飯田蝶子）之後，阿常才知道兒子良助（少年時期為葉山正雄、之後為日守新一）謊稱要上中學。大久保老師稱讚阿常的決心，說起自己也想到東京有番作為。阿常很生氣良助說謊，告訴他單親家庭沒有供他念書的錢。但是阿常想了一晚下定決心，隔天她告訴良助，錢自己會想辦法，想上中學或大學儘管去。

一九三六年，阿常來到東京找良助，但所見所聞樣樣讓她驚訝。良助已經結婚生了孩子，住在市郊住宅。本來以為他應該在市公所工作，其實是夜校老師。而隔天來訪的大久保老師開起豬排店。良助對她說：「其實沒必要讓媽那樣辛苦，勉強讓我來東京上學。」阿常夜不成眠，坦白自己的感覺。阿常說自己把房子和田地都賣了，但良助卻不領情，說著說著悲從中來。

妻子杉子拿和服去典當，要良助用這些錢帶阿常到別處去。本想拜託鄰家主婦照顧家裡，去了剛好聽說那家的孩子被馬踢了。良助帶孩子去醫院，把錢給對方。阿常說，她很為兒子驕傲，自己回了信州。

阿常對工廠的同事說，兒子很有成就、也結了婚，但心裡卻百感交集。

這是小津罕見在電影裡時間跨距長的作品，一開始是信州的場景，接著是母親拜訪東京，最後是她從東京回信州的場景，當然主要以東京的戲為主。母親搭計程車從東京車站往江東區疾馳，但是在那裡等著她的，卻是自己孩子已經結婚生子的事實。小津要求母親表現冷靜，一開始不顯露不住不滿。接著漸漸藏不住不滿。這部分的描寫跟喜八系列相比已經有很大的進步。

電影的觀眾應該會覺得這是建立在明治時期以來講求成功主義背景下的故事，也就是一個在鄉下靜待兒子出人頭地的母親，與並沒有成功的兒子這樣的構圖。但這麼一來就成了新派的故事。《獨生子》跟這類故事有著微妙的不同。這個故事跟一般新派母親故事的不同之處，在於這對母子的設定手法。

母親拜訪兒子之後感到驚訝，因為在她毫不知情下良助已經辭掉市公所的工作，而且還結婚有了孩子，現在在夜校教書。這些事實都透過對話來揭露。觀眾所看到的是面對這些事實的母親、還有對母親坦承的兒子如何反應。母親極力想掩飾內心的動搖。在知名的原野那幕戲（洲崎附近）中，兩人之間有這麼一段對話：

良助：「媽。」

良助：「我問妳，妳以為我會成為什麼樣的人？」

良助：「媽，妳是不是很失望？」

阿常：「為什麼要失望。」

良助：「你看我……其實我也沒想到會變成這樣。」

良助：「其實沒必要讓媽那樣辛苦，勉強讓我來東京上學。」

阿常：「為什麼？怎麼這說？你是這麼想的嗎？媽覺得你未來還很有希望啊。」

良助：「我當然也這麼希望啊，但說不定我這輩子就這點出息了。」

阿常：「怎麼說得沒要緊似的，你有什麼困難嗎？」

良助：「其實我想跟媽一起在鄉下過活。」

這段對話很值得玩味。在江東區附近一個平凡的地方，附近只能看到垃圾焚燒廠。在阿常開口之前，良助先自己說明了狀況。雖然努力過，卻始終不順利。但如果是在明治初期（特別是武士階級），能在東京出人頭地，代表可以振興家門，自己也能揚名立萬，這已經超越了個人的希望，事關整個家族的興衰。

當然，阿常和良助出身農家，時代也已經不同，不過儘管如此，他們非但沒有提到公共

性的問題（例如為國奉獻等等），甚至連家族的問題都沒有出現。在這裡出現的只有個人之間的交易問題。這在後來的對話中更加明顯。

阿常睡不著，坐在火盆前取暖。良助發現後對她說：

良助：「媽、媽，妳是不是很失望？但是能做的我都做了。過去我一心想著，都讓媽那麼辛苦了不能不撐下去。但是我連在東京當夜校老師，都是好不容易才爭取到的機會。」

良助：「我當然也不想一直當夜校老師，但是以後到底能做什麼，現在一點頭緒都沒有。」

阿常：「是嗎。」

良助：「是啊。」

阿常：「但是你還年輕，也不用這麼早放棄啊。」

良助：「我沒有放棄啊。能做的我都做了。可是東京有這麼多人，我再怎麼急也沒有用啊。」

阿常：「也不用這麼快就覺得沒有用啊。我都這把年紀了，也從來沒覺得反正沒用，就

（……）

乾脆放棄啊。」

阿常：「老是覺得自己不得志？這個念頭才是最要不得。」

阿常：「媽可不希望你那麼乾脆就放棄。我工作到這把年紀，還不是希望看到你出人頭地，因為有這份期待、因為有期待才能撐下來，才覺得活得有意義。你怎麼就這麼點志氣呢？」

阿常：「其實我一直瞞著你，老家的房子已經沒了，你爸留下來的房子跟桑園，我都賣了。」

這段話說的很類似明治精神，也就是背負著一家期望上京、只希望能出人頭地，不過其實又不一樣。良助身上並沒有背負著家族期待的骨氣。他也沒有對母親、親戚、鄉土的內疚、悲哀，或者焦燥。阿常雖然責怪良助沒用，但並沒有搬出祖先歷史來施壓的意思。對她來說，過去的辛苦就是對兒子最大的投資。換句話說，這是他們個人之間的關係，其中並不包含集體意識。這和《父親在世時》裡的父子完全不同。《父親在世時》裡的父親有著強烈的信念，認為自己的責任就是要盡量教育好兒子，讓他成為對社會（國家）有用的人。至於

私人感情在這裡只是其次。而《獨生子》中的關係則是在個人領域，幾乎沒有集體意識。

當然，阿常所說的不只是經濟上的問題，不過從她在經濟層面付出的犧牲看來，她不得不面對自己的投資全盤失敗這個事實。《獨生子》可以說是小津目前為止的作品中最接近「個人」的作品，在這裡揭櫫的問題是個人在近代公民社會中的生活方式。其中當然很重視利害關係。

最後回到信州的戲步調特別慢，母親對同事說了小謊，表示自己很幸福。之後她走到外面坐在倉庫旁，面色凝重地嘆氣。這一幕令人聯想到《晚春》的尾聲，不過情感又沒有像《晚春》那麼濃密。下一個場景突然以稍大的音量流洩出《老黑喬》（Old Black Joe），畫面持續是空鏡頭，就好像在看紀錄片一樣。飾演母親的飯田蝶子非常出色。跟《長屋紳士錄》等作品不同，表現出不外放的內斂演技。

笠智眾在這齣電影中首次扮演要角。戰後的作品中飾演配角時他會展現出逗趣的一面。只有他豬排店的場景稍微呈現出不同的氣氛。

在這部片子豬排店的場景中，也稍微有些憨傻，相當有趣。只有他豬排店的場景稍微呈現出不同的氣氛。

兒子日守新一是個演技有些流氣的演員，但是看得出他盡量收斂，符合小津電影的調性。他的妻子（坪內美子）這個角色原本就沒有太清楚的個性，算是搭配性質。

在技術上也可以看出若干新嘗試。主要在於電影的統一性，例如步調一上，開頭以極慢的速度播著《老黑喬》這首曲子，彷彿規定著整齣電影全體的步調一樣。人們慢慢說話、慢慢移動。攝影機採固定位置，也用了許多空鏡頭，除了風景之外，室內也拍了防止嬰兒夜哭符咒的鏡頭。另外也有些用短鏡頭的場景。整體有相當緩慢、抒情的味道。室內場景經常使用低角度鏡頭。

儘管如此，《獨生子》依然不出戰前期以劇情和動作構成的美國電影這個脈絡。這部作品隱約有些舊時美國電影的味道。筆者認為這是一齣與美國電影脈絡相連的作品，同時也是戰前期電影中最富文學性的優異作品。

第3章 「戰爭期」

隨著「戰前期」後半的結束，小津也一改以往的方針。不過雖說改變，向來是緩慢思考者、緩慢實踐者的小津，也並沒有在一夕之間斷然轉變。不過他離開了喜八系列（還有舊市區電影），同時也離開了美式故事以劇情和動作構成的電影。說是離開，只是這些在小津腦中不再位於核心主流位置，並不是指完全消失。而且小津之後也數度想要回到過去、也就是喜八系列的世界。或許要捨棄這個充滿苦惱的原鄉並不容易吧。儘管如此，小津依然有了巨大的改變，原因除了想要打破瓶頸的內在因素，與在戰場上的體驗、也就是外在因素更有密切的關係。

說到「戰爭期」的電影，他總共拍了《淑女忘記了什麼》、《戶田家兄妹》，還有《父親

在世時》這三部，另外也寫了《茶泡飯之味》和《遙遠的父母之國》的劇本。

《淑女忘記了什麼》是一齣劉別謙式的都會喜劇。在戰前期後半最後，喜八系列已經走入瓶頸，接連出現《大學是個好地方》、《獨生子》等灰暗的作品。小津的改革是由喜八式的地點「舊市區」轉換到《淑女忘記了什麼》的世界「山手」❶。這雖然是劉別謙風的喜劇，但並不太成功。不過至少已經從喜八世界搬到了山手世界。

舊市區是小津從初期開始就相當熟悉親近的電影舞臺，對戰前期的小津來說更像是固若金湯的堡壘。不過，以電影藝術化為目標的小津繼續跟喜八一起混跡下，也找不到該走的路。脫離舊市區，對於決定小津身為電影導演往後的方向來說是一項重大的決定。這裡的舊市區跟谷崎潤一郎或芥川龍之介的舊市區具有同樣的意義，小津離開舊市區，代表某種自我否定，同時也象徵獲得莫大的自由。但是他並非已經獲得任何足以取代的根據。

另外，小津在這個時期還得接受一個重大考驗。小津在一九三七年九月拍了《淑女忘記了什麼》，準備下一部作品的時候收到徵兵令，之後一直到一九三九年七月為止的二十二個月，他都轉戰於中國戰線。赴戰場之前他已經開始改革，但一切都在此中斷，他不得不以士兵身分在中國戰線轉戰約兩年時間。他必須要在戰場這種極限的狀況之下，思考自己身為藝術家的存在。之所以會開始思考這件事，是受到山中貞雄在戰時病逝，以及雜誌上所發表的

山中戰地日誌所觸動。這些從小津的戰地日誌和回國之後的發言可以看出來。在戰場上的體悟以及他身為導演的行動計畫，對「戰後期」前半的小津電影帶來很大的影響。

回國後原本計畫的首部作品《茶泡飯之味》遇上審查問題，小津只好撤回這個企畫，改拍《戶田家兄妹》，其中若反映出小津個人的戰爭體驗，也就是他在沒有觸及戰爭體認之下，拍攝了《戶田家兄妹》。《戶田家兄妹》以私小說味道拍攝，出現許多明星，是小津首部大賣座的作品。儘管電影本身並不值得太高評價，但是跟《父親在世時》同樣都形成了戰後作品的框架，就此意義來看依然是重要的作品。

《戶田家兄妹》之後小津放棄了美式以劇情和動作構成的電影，也是一個重要現象。在此同時，他導入了新的框架。他將自年輕時閱讀的小說世界搬進電影中，也就是由自己來當「私」小說家、創作電影。這就是《戶田家兄妹》的意義。

《父親在世時》在內容上是自《戶田家兄妹》完成私小說化後，又進一步導入集體意識、附加其上的作品。《父親在世時》出現了明顯的戰爭影響。另外《父親在世時》中父親

❶ 譯注：相對於低地舊市區，指稱位處高地的新興住宅區。

的人生觀、與孩子的關係，還有承擔責任的方式，都成為戰後小津電影的基礎。《父親在世時》可說是此時期的代表作，而且對「戰後期」前半的小津電影也有很大的影響。如果沒有《父親在世時》，小津的戰後電影可能跟現在我們看到的作品完全不同。這部電影的影響就是如此龐大。

小津拍完這部電影後，在一九四三年六月奉軍令到新加坡拍攝國策電影，經過終戰後約七個月的戰俘生活，在一九四六年二月回國。現在還可以看到他在中國戰線寫的日記，不過新加坡時代除了筆記之外什麼也沒留下。可能是在敗戰之前都處理掉了吧。另外在新加坡的日子可能因為跟軍方關係較遠，對於軍方或者對於日本，都表現出質疑、挖苦的態度。

以下簡單整理小津在戰爭期的成果：

①場所的轉換，也就是脫離舊市區（《淑女忘記了什麼》）。

②採用私小說式的方法（《戶田家兄妹》）。

③導入集體意識（《父親在世時》）。

這些對小津這個個人主義者來說，都是很大的變革。另外附帶一提，小津從這個時期開

1　山手電影 《淑女忘記了什麼》

始明確地想創作理念性的電影，企圖將自己的意見和思想化為電影。

小津說過，他很想拍一部戰爭電影，實際上也寫了劇本，可是他想拍的並非所謂國策電影。他到底有多認真想拍，也是一個疑問。同時小津也說過「真正的戰爭文學，要等到這次事變結束的五年、甚至十年之後吧」，這或許也可以套用在電影上。[1] 戰後的《風中的母雞》以及紀子三部曲，正是小津心目中的戰爭電影。

《淑女忘記了什麼》（一九三七）描述一個富裕上流家庭的故事，是一部劉別謙喜劇。

以前小津也曾經在一九三〇年拍過劉別謙風的《結婚學入門》，在這個階段還很難說他已經完全脫離美式以劇情和動作構成的電影。但是應該可說已經脫離喜八系列的舊市區世界了。

【劇情簡介】

麴町的小宮博士（齋藤達雄）在大學教書，在妻子時子（栗島素美子）面前總是抬不起頭。悠閒富太太時子拜託其他一樣悠閒的太太朋友找家庭教師。這時候他們在大阪

的姪女節子（桑野通子）來訪。小宮請（大學裡的）助手岡田（佐野周二）當家庭教師。每個週末是小宮照例要去打高爾夫球的日子，他提不起興致，不過還是在時子要求下勉強去了。時子跟朋友約好要去歌舞伎座。

小宮跟朋友杉山相約在酒吧，要求他從高爾夫球場寄出明信片，決定不去打高爾夫球。這時節子出現，要求小宮帶她去高級日式餐廳看藝伎。小宮在餐廳喝多了，睡在岡田租屋處，岡田搭計程車送節子回家，但是女傭看見了岡田，時子知道大怒。隔天妻子要小宮責罵節子，他裝模作樣罵了兩句。

時子從杉山夫人口中聽說高爾夫球場下雨，但是小宮的明信片上卻寫著晴天，知道小宮說謊時子很生氣。小宮和節子逃到酒吧。節子看到小宮的懦弱很生氣，認為他應該對時子更強硬一點。時子等著小宮回家，對他大發脾氣。這時小宮突然打了時子一巴掌。之後小宮説明經過，對自己動手一事道歉。

時子反而因此開心，向朋友炫耀，並且跟丈夫重修舊好。節子跟岡田在咖啡廳裡依依不捨地道別。

以小津的電影來說，算不上太出色。出場人物太過類型化，節子的存在還有她的大阪腔

都沒有真實性，沒有太深刻的人性描述。不過這類電影在戰前戰後都不少，跟其他相比，這部片並不算糟。

筆者前面說過，小津戰前期後半的作品，喜八系列和《大學是個好地方》、《獨生子》等象徵著他的瓶頸。《淑女忘記了什麼》的地點很明顯地從江東區附近移到麴町，生活水準大幅提高。不過知識水準方面似乎還好，並沒有太突出。演員跟以前一樣，給人些許奇妙的感覺。但片子的風格確實比以前更加明朗。

電影的主題可以借小宮這句話來表達。

確實有人會在太太面前逞威風，但那樣不太好。應該讓太太有面子才對。

太太覺得自己能治得住先生，心情就會好，所以最好不要太干涉她。該怎麼說呢，對了，有時候該罵孩子的時候反而會誇獎不是嗎？就是這一套，反其道而行啊。

這些話的衝擊性並不大。硬要說的話，小津確實逐漸賦予出場人物明確的想法，但至少在這部電影中做得不太成功。比方說《彼岸花》（一九五八）中他讓主角說「人類就是矛盾的綜合體」。這正是《彼岸花》主角平山的重要主題，電影結構也以平山為核心。相較之下

小宮這些話顯得分量不足、徒似辯解，沒有太大的意義。

節子的存在

這部電影裡發展著兩組男女的故事，小宮跟妻子、岡田跟節子。同時節子也扮演著喜劇式推動劇情進展的角色，如同前述，這個角色也欠缺了些真實性。不過她這種類型的女性經常在小津電影中出現，而且每次出現都有所進化。《茶泡飯之味》（一九五二）裡的節子、《彼岸花》裡的幸子、《秋日和》（一九六〇）的百合子等。或許還可以加入《宗方姊妹》（一九五〇）裡的滿里子。

一個家庭中突然有外人闖入，在家中掀起波瀾，原本是極通俗的設計。一如往常，小津失敗了數次之後，終於在「戰後期」塑造出最貼合原本小津電影的人物形象。就結果來說，《淑女忘記了什麼》遠離了喜八世界（以及舊市區式的思考），或許也賦予了小津些許思想吧。

小津的下一個作品原本想拍類似《淑女忘記了什麼》的電影，片名叫《茶泡飯之味》，這是他從中國戰線回國後打算著手的第一部作品。原題為《老公去南京》。這個戰前版的《茶泡飯之味》最終因為沒通過審查，小津放棄製作。他表示，審查官給的意見是：「值得賀喜的出征之日，吃什麼茶泡飯！」[2] 一九五二年他重拾當時的劇本，拍了戰後版《茶泡飯之

味》。根據推測，一般可能會認為因為故事描述的是悠閒富裕階級所以審查官才不認同。不過從小津的邏輯看來，似乎不是如此。

《淑女忘記了什麼》裡令我有些好奇的是小宮家起居室的場景。攝影機從起居室前的房間拍攝，讓起居室顯得侷促。起居室另一邊是牆壁（或者紙門），所以起居室看起來就像個洞窟。一般來說，可能會讓起居室的另一邊是玻璃門，或者看得見外面（庭院）的風景。這樣說來，小宮的書房感覺也像個洞穴。可能從設計段階開始就已決定只拍攝一部分吧。小津的電影裡不管在這之前或者之後，都再也沒有出現過這種拍法。另外，片末有岡田跟節子在咖啡廳約會的場景，這時的拍攝方式就像是在示範如何跨越動作軸一樣，莫名給人彆扭奇妙的印象。

脫離舊市區

前文提到，《淑女忘記了什麼》的意義在於脫離了低地舊市區。小津在一九三六年因為父親過世，跟母親一起從深川搬到高輪。不過內容的改變並不是因為如此。

戰後回應採訪時，小津曾經這麼回答：

問：導演戰前用充滿了愛情在描繪工廠的瓦斯儲槽、野地的薺菜，還有住在這附近的人們，不過戰後這些東西盡數從畫面中消失。看不到當時飯田蝶子飾演的媽媽還有可愛的淘氣小鬼，不禁讓我們有點失落──這一點您怎麼看？

答：我這麼說可能不太好，但是我對住在這些地方的人，已經不再像以前那樣懷著感情了。以前那裡的人沒這麼冷漠，總是會想著在自家門前種種牽牛花，讓環境更漂亮些等等，可是最近大家都亂丟垃圾，生活水準變差了，總之我再也不像以前，能看到那麼多可愛的一面了。3

無論是上述引用或者其他部分，小津的回答都不太明確。提問者確實直接了當地發問，但小津的回答卻讓人摸不著頭緒。唯一可以確定的是，他已經不會再回到舊市區的世界。實際上舊市區的喜八系列已經在戰前期告終。對小津來說，這個時候如果回到喜八系列的世界，就意味著他只是平凡的導演，無法達到小津的目的，不能讓電影跟小說一樣被認同是一門藝術。

不過另一方面，舊市區是小津生長的地方，也是成為他首部作品《懺悔之刃》及喜八系列故事舞臺的重要元素，不管是他個人、或者身為電影導演，這都像是他的原鄉。要揮別這

裡，象徵著自我否定，也代表要投身新世界。要了解小津和舊市區的關係，可以觀察同樣出身舊市區的小說家谷崎潤一郎和芥川龍之介，獲得些許線索。

谷崎潤一郎如同前述，在小田原事件之後主要住在橫濱（據說生活方式主要為西式），關東大地震後他遷居關西。這段期間可以解釋為邁向變化的過程，住在關西後他寫《痴人之愛》，之後醉心於日式、關西式的事物。但另一方面，谷崎潤一郎又在《幼少時代》中以自由流暢的文章描述他孩提時代的舊市區風景。看了這部作品不得不感受到谷崎潤一郎對舊市區的情感。谷崎潤一郎對日式、關西式事物的傾心，很明顯是出於意志，與其說關乎日常，更是一種形而上學式的喜愛。也就是說，他所關注的是歷史上的、理念上的日本。

至於芥川龍之介的舊市區則更加深刻。谷崎潤一郎有著龐大的自我，在他家道中落的中學之後，在伯父和朋友的援助下度過中學到大學的時光，除了幼年時代以外，這並不是一段美好愉快的回憶，藉著關東大地震這個機會，或許可以相對簡單地離開舊市區。但芥川龍之介的狀況有些不同。他自幼跟母親分開，被養父母和姨母帶大，對舊市區和隅田川的情感始終比別人更深厚。另外他也是地方上的秀才，走上一高、東大這條菁英路線，不管是身為小說家或是個人，他自傲於自己是個個人主義式的近代主義者。但他深愛的舊市區卻是反近代的巢穴，最後終於走到家族和親戚都（在經濟上）來依賴他的結果。他無法像谷崎潤一郎那

樣斷然斬斷這種兩難局面，也無法降下自己身為近代主義者的旗幟。結果可能因此導致精神和體力消耗殆盡、以致自殺。也或者詩性短篇小說這種構想本身，要長久寫下去本來就有勉強之處。

當然，要突破這種困境確實有方法。比方說像永井荷風（或者里見弴）這樣成為劇作家，選擇優先現實生活，但芥川龍之介的自尊太高、不容許他這麼做。他的自我還沒有大到能拋棄家人親戚而生。他也還欠缺像老師夏目漱石一樣堅韌推動自己的思想的能力。到頭來，他完全無法改變。

小津跟谷崎潤一郎一樣揮別了舊市區，然後展開了電影導演小津安二郎的嶄新冒險。這等於是自絕後路。總之，小津的戰前期可能受到了芥川龍之介的影響，舊市區和心理是他們之間的共通點。不過小津告別了舊市區。至於他對舊市區的情感，在戰後期也以類似喜八系列的電影，偶爾出現。

小津和劉別謙的戲劇空間

之前的文中隨意地用了「劉別謙式」這樣的形容，在此筆者想針對這個詞彙略加推敲。

小津和恩斯特‧劉別謙都沒有創作出類似能劇、歌舞伎，還是新派電影或古裝劇那種戲

劇性高的電影（《晚春》、《麥秋》算是例外，這一點之後再詳述）。但話雖如此，恩斯特‧劉別謙的背景來自戲劇和輕歌劇，具有一定的戲劇性。恩斯特‧劉別謙的特長跟輕歌劇一樣，將主題放在夫婦之間的愛情和反彈（外遇），但是在這之前的前提是倫理觀，也就是作為遊戲規則的倫理觀。

輕歌劇中出場人物的行為就像在跟這個規則嬉戲般，藉此取悅觀眾。無論遵從或者違抗這個規則，出場人物都受到束縛。但劉別謙的電影也有像《破碎搖籃曲》（一九三二）、《街角的商店》（*The Shop Around the Corner*，一九四〇）、《生死攸關》（*To Be or Not to Be*，一九四二）、《穿皮裘的女子》（*That Lady in Ermine*，一九四八）等，沒有放太多比重在戀愛上的作品，似也無法斷言。

劉別謙式的小津電影《淑女忘記了什麼》、《茶泡飯之味》講的是夫妻之間的故事，在小津電影中稱不上特別出色，但這類電影在戰後半成為主流。小津關切的原本就不在夫妻關係、而在於親子關係。小津似乎以恩斯特‧劉別謙為一個目標，花了很長的時間將其整合到小津系統當中。這跟他吸收志賀直哉和里見弴等人的特色一樣。

對小津來說，從恩斯特‧劉別謙所吸收最重要的一點可能就是所謂的恩斯特‧劉別謙戲劇空間，位於規則和自我主義之間的人際關係距離感吧。小津花了很長時間將其改變為自己

可以接受的形態，並統一到小津調當中。在小津戰後期後半的作品中也可以感受到這些影響。

2　小津的戰爭體驗

小津也是深受戰爭及敗戰強烈影響的藝術家之一。不過他的戰爭體驗並非戰場有多麼艱辛、或者戰爭有多麼荒謬，既非對軍部的直接批判，也不是直接的戰爭責任。小津個人或許有很多感想，但是身為藝術家的他，從戰爭中所獲得的是體悟，讓他反思電影導演應是什麼樣的存在。根據這樣的體悟，他立定了自己的目標，這成為了戰後小津電影的指針，或者可以說他的功課（負債）。

小津之所以加深了體悟，是因為受到山中貞雄戰時病逝後發表的《戰地日誌》所觸發。

而比起《戰地日誌》的內容，山中貞雄在戰場也依然心繫電影的熱情更加打動他。

赴新加坡之前的小津，對日本和軍方有著茫然的信賴。但這可能是出於市民的義務，他沒有表露過半句不滿，參與了中國戰線的戰事。他在戰場上讚美袍澤、讚美軍方。在中國戰線時，小津的心情與軍方同聲一氣。至少在他回日本重執導演筒之前都是如此。當然，小津當時已經是一流導演，也有一定的影響力，會因應、顧慮如何面對軍方和輿論自是當然。就

算不考慮這個層面，他依然對軍隊有深厚的信賴（一體感）。我想這並非出於政治或者思想上的認同，而是對行動與共的同袍產生的信賴。但反過來看，他第一次收到徵兵令時或參加訓練時，似乎沒有太認真參加。

小津安二郎的戰地日誌

「戰爭期」的特徵在於其變化，而變化的核心，還是在於中國的體驗。小津跟山中貞雄在戰場重逢還有山中的戰時病逝，以及之後發表的山中貞雄《戰地日誌》，都給小津很大的衝擊。這也促使他重新看待自己身為藝術家的人生觀和思考方式。此時的思考可說形塑了戰後的小津。

小津發派到的是處理毒氣瓦斯的部隊，因為隊裡有輕戰車和卡車，也需要負責補給和修補道路，跟一般的戰鬥部隊稍微有些不同。儘管如此，根據紀錄，他還是數度在廣大的中國行軍，也參加過修水河總攻擊，確實曾經與死亡相隔一線。

在這樣的生活當中，他依然可以接收從日本寄來的郵件，取得週刊、小說、食物、藥品等等。小津在戰場上依然閱讀許多小說，他特別寫道，志賀直哉的《暗夜行路》後篇和谷崎潤一郎的《源氏物語》以及里見弴的《鶴龜》等作品讓他很感動（這一點容後再敘）。即使

是現在，要閱讀《暗夜行路》後篇和《源氏物語》也絕非易事，他在嚴酷環境能閱讀，究竟是出於興趣？天份？還是異常心理？實在難以捉摸。在戰場上的日記現在還留下的只有一九三九年前半部分（從一九三八年十二月二〇日開始）。

小津當時已經是知名的松竹導演，也有記者來採訪他，但是軍方的立場或許也不能給他特別待遇吧。不過當時只有部隊長和小津可以攜帶徠卡相機，有空檔時還可以去見朋友。其中他與山中貞雄的交流特別值得一提。前面提過，山中是小津在藝術領域中的小兄弟，也是他的好友、好玩伴。關於山中收到徵兵令時的狀況，他的友人評論家岸松雄寫道：

昭和十二年八月二十五日，山中和我們正在PCL（東寶的前身）製片廠的草地上閒聊，這時收到了紅紙。山中始終擔心著這一天的到來，他頓時滿臉鐵青，想要給嘴上叼的香菸點火，手卻抖個不停。

這時瀧澤英輔、柳井隆雄和我陪同他一起到小津安二郎位於高輪的家裡告假。小津安二郎剛好在跟池田忠雄、柳井隆雄一起在討論下一部作品《父親在世時》的劇本。我們馬上撥開桌上的原稿，打開啤酒開喝。那是場惆悵的餞別宴。院子一角的雁來紅在夕陽照射下燒得火紅。

山中瞥了那花一眼，喃喃說道：

「津哥，你花養得真好呢。」

或許是已經預感到自己的死亡，山中垂頭喪氣地進入京都伏見連隊，一個暴雨之日，在前進座夥伴們目送之下，從神戶埠頭前往戰地。4

小津很重視跟心愛好友的來往，從未忘記過前文所提的情景。對小津來說，這個事件和雁來紅（又稱葉雞頭）的回憶永難忘懷。戰後的作品裡提及戰死的家人和好友，想必山中也是其中之一，葉雞頭成為小津偏愛的花，也曾經出現在電影中。他在戰場跟山中見面、山中病逝，之後雜誌上發表的山中《戰地日誌》帶給戰場上的小津很大的衝擊。

小津回國後曾經提到當時跟山中見面的情景。

我在戰地拜訪山中貞雄時，山中留著落腮鬍笑著走出來，突然對我說：「津哥（小津安二郎氏的暱稱）啊，戰爭真是嚇人呢。」我在中央公論上看到山中的遺稿之前，在戰場上從沒想過電影的事，看了之後才覺得自己這樣不行。

總之，我跟山中在那邊見面時，他還是很熱心地想著電影。5

接著我們來看看他應是受到山中貞雄《戰地日誌》觸發而寫、註記著禁止公開的日記

（也就是戰地日誌）。小津的《戰地日誌》刊載於《諸君！》上（二〇〇五年一月號）。

山中之死對小津而言是個沉重的事實。這不僅是一位友人在戰時病逝，他親眼看到這位

同業即使在戰場上也沒有失去對電影的熱情。亡友的熱情驅動了小津。在情勢緊繃的戰場

上，這個事實讓小津不得不再次重新面對自己。

小津的戰地日誌始於這段文字。

假如　我　戰死了　我堅決反對　公開或轉載本日記內容。　請別讓我　成為新聞

業的　殘兵敗將。6

這段文章顯示了藝術家觀點跟軍國主義思考的扞格，儘管死後，他也擔心這些文字會公

諸於世。其實不寫當然是最安全的，但是在山中貞雄的刺激之下，他不得不寫。反過來說，

他或許也有某種程度的心理準備。小津在寫任何東西或者做出任何發言時，其實都有一定的

想法，因此往後也不太會輕易改變。前述文章中也可以感覺到他的某種焦燥。這些日記的內

容對戰後的小津帶來了很大的影響。

日記的內容主要有：

①對火野葦平的不滿。

②對谷崎潤一郎、里見弴的讚美。

③志賀直哉的話。

④備忘筆記以及電影靈感。

④較不相關，在此暫且不管，以下將介紹①、②、③項。

火野葦平是彼時的當紅作家，他的小說《麥子與士兵》（一九三八）、《土壤與士兵》（同）、《花朵與士兵》（一九三九）都成為暢銷書。《土壤與士兵》更在一九三九年由田坂具隆翻拍成電影。

小津對於《麥子與士兵》給予相當肯定，但對於《土壤與士兵》卻給了不留情面的意見。

對於《土壤與士兵》我實在不以為然。（……）這幾乎可說是火野葦平對他的夥伴、他的上官等等提交的總花式業績報告書。真正的士兵更為複雜。假如懷抱太深刻的心理

層面包袱，將會無法割捨、無法清算，一直懷抱到最後一刻。就算是自以為早已清算的男人，真正面臨最後的一刻，也會再三反覆。應該要更著力描寫這心理的深度，還有捨棄這深度變得單純的經過。在我的部隊裡沒有像土壤與士兵裡出現的那種單純士兵。我認為，軍隊之美在於無法拋棄深刻的心理包袱，但並不拘泥於此，不知不覺中融入統一單純的行動。假如要寫，希望能夠強調這一點。

（……）

書裡還說到，軍隊的行動是由受軍規規範、具備軍人精神的人格所執行。一點也沒錯。但所謂軍規、軍人精神，並非北村（小松）所想的那麼遙不可及。軍隊有行動，那麼當然需要有軍規。士兵必須遵守軍規行動，但是士兵不只限於受過軍規教育的士兵。有預備軍、後備軍、有未受教育的士兵，有父母、有孩子、有妻子，金錢狀況、家庭背景、社會地位各自不同，這些人正是老百姓，是老百姓的集結。這些老百姓被動員後一夕之間成了士兵。軍人精神和軍規在等著他們。在這裡有一大段心理躍升。老百姓在一夕之間被要求有軍人般的行動。（……）不能不忽視這種跳躍。這種躍升如影隨形。當士兵得以不在意這樣的跳躍而行動時，便產生了軍隊之美。[7]

也就是說，一般市民的生活是公民社會的生活、小市民電影的世界。在這當中的主角是自我。生活在其間的人工作的目的基本上是為了讓個人的幸福極大化。

不過只要踏出一步隸屬於軍隊，那就是國家自我的世界，士兵奪走了「個人」這個外在身分。在這當中存在著很大的落差。屬於個人的自己，和集團一分子的自己之間的落差。假如只屬於其中一邊，那至少在理論上不會有問題。可以像基本教義派一樣把自己百分之百交給集團，反倒輕鬆，這就成了恐怖主義者，不是正常人會有的選擇。相反地，如果是百分之百的個人主義，那麼個人主義的作家已經以身告訴我們，如此生活會有多麼艱難。實際上一個人必須兼有個人意識和集體意識，否則難以存在。現實中的個人或許總是像個醉漢般、搖搖晃晃。小津所說的「當士兵得以不在意這樣的跳躍而行動時，便產生了軍隊之美」，只是裝腔作勢，其實他並沒有獲得任何結論，但是從戰後的電影也可以理解，小津的意識永遠在關注這裡、總在思考這個問題。

關於②，小津這麼寫道：

對於坐在內地燈光下喝著茶，對《土壤與士兵》作者所送上的無上喝采，只不過是

來自大後方的恭維。

這一點想必火野葦平也覺得空虛，也是讓我對大後方難忍憤懣之因。而就在這亂象之間，谷崎潤一郎寫好了《源氏物語》，里見弴也奮筆疾書寫下《鶴龜》。這不知讓我有多開心。

前所未有的非常時期，舉國面臨存亡之際。文學自當以文學具備的全副能力值此裏助國策。由此觀之，或也有人認為鶴龜等等只是與時局完全無關的閒人膚淺遊戲之作。

但是比起一百篇《麥子與士兵》或者一千篇《土壤與士兵》，還不如一篇《鶴龜》更讓我開心，現在身處難以期望生還之前線的我，不免如此認為。8

在這裡，身為個人的小津表示，支持著前線的是與戰爭沒有任何關聯的藝術。

藝術本身是一種集體意識。不過「國家─軍隊─士兵」和「藝術─藝術家」則完全不同。前者是一種赤裸的、蠻力的、壓迫的集體意識，相較之下後者則是個人面對過去藝術的意識。藝術家受到「藝術」這種人類的遺產的幫助，同時也企圖再附加些什麼。藉此，得以與人類的永恆同一化。簡單地說，可以推動人類的文化史。小津彷彿帶著自己應該成為人類

文化史上留名的藝術家這份覺悟，做出這樣的宣言。

小津在一九五○年曾經說出這麼一段話。這很明顯地只是重複他在戰時獲得的體悟。他的語氣就像平常一樣，愛開玩笑，不過說的卻是很有哲學性的體悟。

我不認為進入一九五○年後，就會有什麼特別新的事物出現。能恆久不變的東西，才能永保新意，街頭處處可見的長裙云云之流行，只不過是一種現象。9

小津將自己的觀點置於日本藝術史之上，其根源便來自在戰場上獲得的體悟。自己雖然以公民社會一員的身分在活動，但是換個角度看，自己也是正在從事藝術活動的歷史之一部分。「能恆久不變的東西，才能永保新意」這句話也用在《宗方姊妹》裡。另外，小津確實也對裙子的長短（例如評論家的發言等等）格外關切。

關於③，很多人都知道，小津自年輕時起就看志賀直哉的小說，在跟他有了個人交流之後也依然很尊敬志賀直哉。小津再次遇見（認識）志賀直哉的小說，似乎是在中國戰線時。他在戰場上看了《暗夜行路》後篇，在一九三九年五月九日的日記裡記載：「傍晚起到安義修路。兩三日前起開始讀《暗夜行路》。前篇已是第二次，後篇是第一次，內容實在精彩讓

我深受觸動。已經數年沒有這種體驗。實在感動。」以小津來說，這是至高無上的讚美。

讓我們再回到小津的戰地日誌，一九三九年《文藝春秋》二月號所載的茶谷半次郎〈志賀直哉素描〉中提到，戰地日誌裡抄下了志賀直哉的文字。以下引用幾段志賀直哉的文字：

現在的評論家所認為的小說內容，跟我所認為的內容似乎不同。他們似乎將材料認為是內容。而我覺得任何東西都有可能是材料。例如西鶴的小說，其實根本沒什麼大不了的材料，但西鶴的小說當然不是「沒什麼大不了」。我所謂的內容就是指這個。

——總之，我認為有套路的文章是散文中的旁門左道。

我之前讀了阿蘭（Emile-Auguste Chartier）這個人的散文論，阿蘭認為走進套路的文章並非純粹的散文，這一點我也有同感。——假如發現寫出套路，我就不會再寫下去。

只要內容好，文章如何都無所謂，這在我看來是不成立的。因為文章本身也塑造了一種藝術。10

這段內容相當有趣，也有些地方很類似戰後的小津電影。

比方說，提出一種崇高的思考之後，接下來馬上再拉回低俗的事件。除了志賀風格的電影之外，小津在停頓手法、用語等許多方面都習自里見弴，他的哲學性和態度應該是從志賀直哉身上學到的。某種潔癖也是小津的註冊商標，這一點彷彿也跟志賀直哉有共通之處。

另外在這個時期值得注意的，是他從中國戰線回國後的發言。

我已經不想再拍充滿懷疑精神的東西了。從戰爭中回來後好像產生了肯定的精神。

有種想發自丹田大喊「現在在那裡的就是那個對吧！」的心情。[11]

抱著灰暗的心情是拍不出戰爭片的。說得抽象一些，帶著否定的精神是無法承受的戰爭。必須要肯定一切，由此展現人的強韌。哭哭啼啼可無法面對生死交關的戰爭。這需要勇氣，需要就算被打倒也要重新站起來的氣魄。電影需要提供救贖。這麼看來，比起別人，我自己最有可能對我過去的作品再次進行嚴格的批判。比方說《獨生子》和《我出生了，但……》這些電影，幾乎都還未完成。我覺得那是跟現在完全不同的另一個小津安二郎導演所拍的電影。我得從那裡再往前進一步才行。人類不見得一定需要「我出生了，但……」這

種感慨。我們必須對人生在世這件事心懷感謝。對於自己活在這個世界上的事實有自信、感到人生價值。我們得變得堅強、保有遠大的願望。否則將無法克服這段人生。[12]

他還說過這樣的話：

大家或許覺得小津安二郎這傢伙回來之後應該會拍些奇怪的片子，我在戰場上確實吃了點苦，多少有點改變，不過我決定不拍陰暗的片子了。就算同樣拍陰暗的片子，也要在其中找到光明，我希望在悲壯的本質中加進光明。在戰場上只存在於肯定精神下的現實主義，我在這裡看到的是事物的真實樣貌。今後我將以電影再重新檢視這些。[13]

經常有人認為，這段引用是小津刻意以昂揚興致解釋日本軍部的方針，或者單純是對軍部的口惠，但似乎不該這麼看。小津絕不是輕率作出這些發言。小津的發言總是經過深思熟慮。實際上他回國後，以及戰後時期，儘管花了很長的時間，卻真的慢慢實踐了這番話。

他想藉由這些話告訴觀眾小津的世界觀：就算人生虛幻艱苦，這個社會的現實令人難以接受，也不要以寫實的方法描述，相反地，（儘管以現實為前提）應該去看光明面。這並不

是否定現實。畢竟如果重回戰前期後半的喜八系列世界，不僅無法跳脫出悲觀，這對小津來

說也顯然沒有前景。在戰後他數度以不同方式講述一樣的理念。

比方說一九四九年他這段發言，篇幅有點長，引用如下：

每當我面對攝影機時，腦中想到最根本的事，就是希望透過攝影機深刻思考、找回

人類原有的豐富愛情……戰後或許風俗、心理等等所謂的「戰後派（après-guerre）」都

跟以往不同，但總有些流動在底層的東西，說人性或許太過抽象，不如說是一股人性溫

暖吧，我總是在想，如何才能把這些更透徹地表現在畫面上，也希望能夠付諸實行。

泥中之蓮……泥是現實，蓮也是現實。而泥水髒污、蓮花美麗。但這樣的蓮花卻扎

根在泥中……我覺得描寫泥中蓮藕來襯寫蓮花也是一種方法。不過相反地，當然也能描

寫蓮花來凸顯泥土和蓮藕。

戰後的社會不潔、混亂、骯髒。我討厭這樣的環境。但這也是現實。也有些生命在

這當中含蓄、美麗、潔淨地綻放。這也是現實。假如不同時關照這兩者，就稱不上是創

作者。兩種描繪的方法各有千秋，就如同我剛剛泥中之蓮的比喻……。

不過這種時候如果謳歌美麗情懷的世界，馬上就會給冠上懷古、停滯落伍等。像這

樣只具備單一的眼光，確實是戰後的風俗，但並非只有這種風俗才是唯一的真實。《晚春》、《風中的母雞》還有之前的《長屋紳士錄》我這些片子背後，都有前面說的理念作為後盾……。[14]

比較他戰時的發言和戰後的發言，可以發現儘管表達方法不同，但是說的其實是相同內容。也就是說，小津在戰後依然沒有改變他的想法。但我並不認為戰時的發言是小津在戰時的錯亂狀態中所說。而小津依然是個緩慢的思想家、實踐者，他的實現需要一段時間。這的確是小津風格，他一方面期望拍出積極正面的電影，卻又為了處理戰時的課題而艱苦奮戰。

而小津在戰後依然不斷地被批評「懷古、停滯落伍」。

新加坡

回國後國內的管制漸漸嚴厲，太平洋戰爭開始時已經不是能好好拍電影的狀態了。此時，小津跟小津組的工作人員奉軍令在一九四三年六月到新加坡拍攝國策電影。一開始他準備了劇本《遙遠的父母之國》，卻無法實現。當時新加坡的環境也已經不適合拍電影。接著他又企劃拍攝印度獨立運動的紀錄片 On to Delhi，同樣因為戰況惡化而中止。結果他有一年

左右無事可做，早上讀書、下午打網球，晚上則看片從英美接收的電影。看似優雅，但那樣的狀況下顯然無法好好享受。

後來小津關於在新加坡迎接敗戰一事這麼寫道：

我還記得的是，眼看敗戰的氣氛愈來愈濃，軍人等高層紛紛揚言，一旦戰敗就要切腹。我可不想切腹，但也不能一個人苟活。於是我心想，不如弄些德國製的安眠藥佛羅拿（Veronal），將這摻和在酒裡喝下，醺陶陶地死，豈不很有我的風格。沒想到真正敗戰後，那些叫囂著要切腹的軍人認敗的樣子實在精彩。相當乾脆，二話不說地認敗。[15]

看似開玩笑的這段話，其實描述著一段極為緊張的時間。而且還挖苦了軍人一番。這時他跟中國戰線時期不同，站在一個極高的位置，得以擁有宏觀的視角。而且他還有大把時間。我們不知道這段期間小津在想些什麼。連小津身邊的人似乎也都摸不透他的想法。

從戰後的第一部電影《長屋紳士錄》（一九四七）反過來推測，小津當時確實相當帶著懷疑精神。並不是虛無，應該說是懷疑精神。在上面那段引用中，他應該很想對軍部和政治家說：「你之前不是這麼說的吧。」

新藤兼人曾經從小津的新加坡團隊成員、編劇齋藤良輔口中聽說：

> 齋藤好像知道小津安二郎導演都在畫畫打發時間。等到真的無事可做，齋藤才真心認為，真不能小看這個人。16

小津說過，自己再也沒有比這時期看更多電影了，戰後也曾經提起這段時間看過的電影。當時還會玩銀座遊戲（一一舉出銀座的店家名稱）、畫畫。說個題外話，新藤也寫道（這也是他的一種炫耀）齋藤為了帶小津到當地賣春店去費了多大的工夫。17

戰敗後，小津他們進了收容所度過七個月的戰俘時間。這段時間他們在橡膠園幹活，攝影隊各自取了俳號，開始寫連歌。❷另外小津的位置（僅容一人睡覺的大小）也裝飾成小津調。第一艘回國船來時，以抽籤決定乘船者。小津抽中了，卻讓給其他夥伴。他好像一開始就是這個打算。

關於小津在新加坡做了些什麼，只有一份具體資料，那就是〈文學備忘錄 小津安二郎〉（《文學界》二○○五年二月號）。內容是古典文學、能劇等的筆記，可以想像要寫下這些筆記一定相當花時間。

接下來試稍加整理小津的戰地日誌。但戰地日誌本身的寫法並沒有太講邏輯，以下僅是筆者自己的整理分析。另外，③雖非屬戰地日誌的範圍，由於也是關於戰爭的反應，特附加於此。

①個人與集團意識之對立與志賀式的心理描寫

一般人從軍後遵從軍紀（出現心理上的跳躍）。這需要一段複雜的心理過程，也需要詳加說明。小津將此心理說明與志賀直哉的《暗夜行路》後篇相連結。

②藝術的優越性

藝術也是一種集體意識。小津應該是選擇了站在藝術這邊，也就是將自己放在日本藝術史上。從他不被流行左右就可以清楚看出這一點。另外也不需要因為社會陰暗，就一定得拍寫實晦暗的電影，也可以（在不模糊陰暗面的前提下）拍出正面積極。

③日本的敗戰

日本的敗戰當然對許多知識分子（無論他們是否對戰爭抱持批判態度）帶來毀滅性的打

❷
編按：日本傳統詩的形式之一，特徵為集體即興創作，兩人以上彼此唱和與銜接詩歌。

擊。對小津來說，山中等人在中國戰死、病死的袍澤就是戰爭的象徵。身為藝術家、電影導演，小津對這些人有所虧欠。同時他也覺得必須讓受到打擊、在毀滅感中掙扎的日本人奮起振作（這個段落說的是戰時的事，提到戰敗影響順序上稍早，但因為跟戰爭有關，姑且放在這裡）。

從戰後的小津電影看來，①集體意識和個人意識的對立成為戰後小津電影的主題。志賀直哉的影響主要在於《風中的母雞》、《東京暮色》，③主要在《風中的母雞》、紀子三部曲中處理。小津持續以藝術家的立場，維持著②。

3 私小說式電影《戶田家兄妹》

話題再回到小津從中國戰線回國後。出征前他製作了《淑女忘記了什麼》，回國後如同前述完成了《茶泡飯之味》的劇本（以下稱原《茶泡飯之味》），卻因為審查受到質疑放棄了拍攝。之後他所製作的是《戶田家兄妹》（一九四一）。

出征前的作品《淑女忘記了什麼》和出征後的原《茶泡飯之味》，儘管中間夾了一段戰

學電影。

爭體驗，卻沒有太大改變。兩者都是劉別謙式的都會喜劇。由此如何發展到《戶田家兄妹》？我們不得而知。當然，也必須考慮到審查當局。

不過原《茶泡飯之味》跟《戶田家兄妹》之間的距離似乎不小。而且不管是原《茶泡飯之味》或者《戶田家兄妹》，都幾乎沒有反映出在中國的直接戰爭經驗。《戶田家兄妹》裡所反映出的是戰地軍隊對國內的熱情。這究竟是對軍部審查的因應對策，還是真心如此，目前也不清楚。其中特別引人注意的是與文學的靠近、而且還是往私小說式靠近。當然，我們只能想像，小津在戰地裡思考了電影的文學製作技法，但是回國的第一部作品依然用原有的方法寫了原《茶泡飯之味》劇本。不過因為無法拍成電影，遂大膽決定實踐在戰地中構思的文

【劇情簡介】

在財政界具有一定影響力的戶田家家長戶田道太郎慶祝六十大壽，孩子們為了祝壽齊聚一堂，包括長女寡婦千鶴（吉川滿子）和她的孩子良吉、長男進一郎（齋藤達雄）和妻子和子（三宅邦子）以及女兒光子、次男昌二郎（佐分利信）、次女綾子（坪內美子）還有丈夫雨宮（近衛敏明），以及三女節子（高峰三枝子）。餐會後回家的進太郎突

然痛苦掙扎、就此過世。不過昌二郎到大阪去釣魚，沒能見到最後一面。

整理遺產時，發現父親的負債意外地多，賣了房子之後才好不容易還清負債。母親（葛城文子）和節子決定住在長男家。而昌二郎為了追求新天地，遠赴天津。長男家母親和節子動不動就跟和子起衝突，個性溫和的母親總是忍讓。兩人終於離開長男家、前往長女家。不過在這裡一樣跟長女處不來，只好帶著女傭搬到鵠沼的就別了。

父親一週年忌日時眾人再次聚集。席間從天津回來的昌二郎知道母親和節子離開長男、長女家，譴責兄妹，要他們離開。

昌二郎在鵠沼別墅勸母親跟節子到天津來，還說要介紹節子結婚對象。同時節子也想撮合昌二郎跟朋友時子。

《戶田家兄妹》就完成度來說還不算高，可是以小津的電影來說是罕見有好人也有壞人（或許有些誇張了）的世界，並不夠洗練。關於審查的問題他也提到「凡事安全為要」[18]，不得已地採取了最安全保險的方法。在這當中他採取了一些實驗性的手法。最後對小津來說，成為一部具有指標性意義的作品。因為他將私小說式構造帶入電影中，同時也集結了當時的明星，創造了小津的首部賣座電影。

私小說式構造

這部電影從首映當時開始，就傳出這不是《戶田家兄妹》，應該是《小津家的兄妹》的聲音。（小津）安二郎和（戶田）昌二郎確實很像，兩人都是次男。大家也都知道小津家父親已經過世、母親跟兄嫂不合，結果兄嫂離開了小津家，小津成為實質上的家長。但是小津家跟電影不同的是，母親跟兄嫂兩人個性都很強硬。在NHK的小津專輯《電影導演 小津安二郎──描繪日本的家庭──》（二○○四）中，小津哥哥的次女喜代子曾說，《戶田家兄妹》裡中長男的媳婦（跟小津家的媳婦比起來）確實很相似，但母親可沒有像電影裡那麼逆來順受溫和，這部分應該是小津的特別偏袒。連小津姪女都認為這無疑講的是小津家的故事，實在有趣。

實際上《戶田家兄妹》跟小津家確有許多差異。小津家的母親不曾輪流跟孩子住，兄弟之間好像也不吵架。儘管如此，大家還是會直覺認為電影講的是小津和小津。

姑且不管是否影射，光看這部電影的劇情，也很明顯地可以看出小津賦予昌二郎強烈的主觀。也就是說小津讓自己的分身成為主角。當然，在座談會也有人點出，這部片（的概念）似乎也取材於美國電影《明日之歌》（Make Way for Tomorrow）。不過基本上還是以昌二郎（小津安二郎）的主觀為中心，然後擷取里見淳的小說《安城家的兄弟》等私小說概念。

這樣的框架讓小津得以創作出更加理念性的電影。因為他可以讓自己的分身成為主角，發展出私小說式的故事。

但問題在於，電影本身的理念稱不上出色。所謂理念，也只有「男人平常沉默無所謂，但緊要關頭就得有所作為」這極通俗的理念，連接到前半段昌二郎的放浪不羈，還有他在後半餐會上的怒氣爆發。電影中特別是長女，身為親生女兒還如此冷漠，也是引出昌二郎怒氣的原因。昌二郎的怒氣或許顯示了從戰地歸來的小津心中的困惑。

無論如何，不管電影或電影最後表現如何，能夠以私小說式框架製作電影，對小津來說都是革命性的改變。這也代表著小津脫離了美式以劇情和動作構成的電影。

《戶田家兄妹》座談會

電影首映後舉辦了一場名為「檢討《戶田家兄妹》」的座談會。製作者方有小津安二郎、池田忠雄參加，另外還有電影導演溝口健二、內田吐夢，評論家津村秀夫、南部圭之助以及里見弴出席。討論內容相當有意思。

小津在會中說道：

里見弴在座談會中點出下列問題：

《鶴龜》屬於不同類型。

面。小津在戰地讀後盛讚的《鶴龜》也是一部浪漫、具有舊市區小品風情的作品，跟《安城家兄弟》屬於不同類型。

戲劇相通的部分，小津也很尊敬他這些特質。里見弴很尊敬泉鏡花，可以看出他浪漫的一面。

有島家，或許必須先認真面對明治這個時代。里見弴的文風更接近江戶的話藝，同時也有跟

我並不喜歡《安城家兄弟》。我覺得里見弴對自己太好，太自以為是。假如認真要探討有島武郎和畫家有島生馬、白樺派朋友的討論以及里見弴的婚姻，他跟

《安城家的兄弟》雖然改了名字，不過基本上是一部書寫里見弴家族有島家故事的私小說，大致本於事實。有島武郎和畫家有島生馬、白樺派朋友的討論以及里見弴的婚姻，他跟當時一流藝伎交往等等，都寫在書裡。

用了您的點子。[19]

那就是《安城家兄弟》。前面所提的地方是《帽子》，玉露借自《甘辛世界》，另外還有很多。我沒想到里見弴先生會看這部電影……謝謝您……標題《戶田家兄妹》這也是借

這部電影裡有許多部分擅自借用自里見弴先生的作品，而且借用方法還相當拙劣，

參加家族會議的昌二郎，只因為朋友打了一通電話來就離開，似乎有點輕浮。20

他還提到：

在餐廳裡的那場戲，次女的丈夫問之後來的妻子要吃什麼，按了鈴。接著女傭來到走廊、打開紙門，我覺得這段戲不需要。只需要按鈴就夠了。另外，從大阪回來的昌二郎放了行李，只拿著高帽就到了其他房間。我心想這是為什麼，結果他戴在哭著的妹妹頭上。哈哈，原來是為了這個而準備的啊……我想這段也不太需要吧……。21

確實是相當中肯的意見，這並非整體性的批判，也不是本質性的批判，但是對電影來說都是相當重要的意見。尤其是帽子的部分，只能說完全沒有意義。就算讓高峰三枝子戴了高帽，也一點都不顯得漂亮或可愛。一點也不懂為什麼需要這場戲。類似這種帽子的用法後來在《那夜的妻子》也出現過。小津的習慣是只要想嘗試，就算沒有效果，他也會再次嘗試。有時甚至會反覆兩三次。對里見弴的這些意見，小津半開玩笑地回答：「看來如果大家都跟里見弴先生有同感，我就當不了導演了。」22

Q的意見

這場座談會中最重要的，就屬津村秀夫的意見。他在朝日新聞賞以Q為名寫影評。戰前他對小津不怎麼友善，對小津來說是個想敬而遠之的人物。這場座談會他本來也預計途中離席，想講的話講完後就走人。而且他幾乎跟所有參加者都處於對立狀態。里見弴僅點出了導演手法上的問題，但幾乎不在意思想上、理念的問題，相較之下，津村秀夫則從不一樣的角度闡述了意見。

津村秀夫的意見並不好懂，也有點重複，但大致可分為兩個部分。一是倫理問題，孩子們在父親死後表現得相當自我本位，開始輕視母親，這一點應該予以批判才對。昌二郎在一週年忌日餐席間的態度很突兀，昌二郎在這之前也未曾照顧過父母親，他自己也有責任。關於這些小津並沒有特別反應。

另外一個部分是電影欠缺現實性。比方說父親一死女兒們就出現反抗表現。從現實面來推測，母親的權威應該遠比女兒強。在法事之後席間昌二郎爆發怒氣，可是母親什麼也沒說，以及長男悄悄離開，這些也都很不符合現實、令人無法接受。對此，小津以及池田表示，雖然構想了幾場說明這些場景的戲，但後來還是以減少場數為優先。我認為津村的意見切中要點。欠缺現實性是因為小津採取理念性的電影製作方法，所以無法在理念和現實之間

取得平衡。

最後還有一個問題，主角昌二郎到底是什麼樣的人物？小津一方面反映出小津自己的家族還有出征中對大後方的不滿，另一方面也兼具個性淘氣骨子裡卻穩重負責的雙面性。如果考慮審查制度，讓昌二郎採取那樣的行動確實是安全之策。假如真是出於這樣的目的，那看起來相當成功。因為當時的評論家們無不以曖昧迂迴的方式讚美著昌二郎。可能已經承受著有形無形的壓力。

這裡我們再次說明何謂「私小說化」。跟過去的電影有多不同，這充其量只是程度的差異。不過小津和主角的距離確實更近，小津電影也更容易反映出小津的想法，結果讓每個出場人物（雖然在《戶田家兄妹》中稍顯輕佻）更有個性。

小說跟電影有明顯的不同，電影要具備主觀性本就不容易。儘管如此，小津還是在自己的電影裡擁有了一處據守的堡壘，比方說跟《獨生子》中的兒子或者《淑女忘記了什麼》裡的博士等相比，個性鮮明了不少。但是在《戶田家兄妹》中儘管就結果來說沒有那麼成功，至少他已經做好了私小說式電影的準備。之後不僅是主角，就連其他出場人物中也可一窺小津的風貌。《父親在世時》中小津大致屬於父親這一邊，偶爾也屬於孩子那一邊；《晚春》裡他大概屬於父親這邊，不過主角是女兒，在女兒當中也有一部分的小津⋯《彼岸花》和

《秋刀魚之味》中都是以父親為主角，尤其後者更是相當典型的私小說電影。

在這裡我想提一下出場人物的名字。紀子三部曲中戰死的兄弟和丈夫都用了「昌」或者

「省」字。《麥秋》裡紀子戰死的哥哥叫省二，《東京物語》裡紀子戰死的丈夫叫昌二。也就

是說，繼承《戶田家兄妹》中昌二郎的都是戰死者。《戶田家兄妹》裡的昌二郎去了天津，

《父親在世時》中的兒子良平甲種合格，唱起軍歌「海行兮」，注定要上戰場。

戰後（或者現在）的觀眾欣賞《戶田家兄妹》時或許會想，去了天津後那一家人後來如

何？天津有歐美各國的租界。假如在當地被徵召入伍，戰後可能會被蘇聯強行帶到天寒地凍

的西伯利亞，強制進行長達數年、死者無數的勞動工作。他的母親跟妹妹是否平安回國了

呢？小津不太可能對這些事毫不關心。

4 「戰爭期」的傑作 《父親在世時》

下一部作品《父親在世時》是小津在戰爭期之前的代表傑作，拍攝時間從一九四一年十

月到十二月，當時距離小津從戰場上回國已經過了約兩年。《戶田家兄妹》是將戰場上的想

法暫懸他處，而《父親在世時》則開始將戰場上的思索融入了作品中。

《父親在世時》跟《戶田家兄妹》一樣採用了主觀的私小說式構造，賦予片中的父親強烈主觀。主角是退休教師父親（堀川），他認為將兒子培養為（對國家社會）有用的人是自己的義務，也為此犧牲自己的人生、以達目的。他對這件事沒有一絲猶豫。要將他視為軍國主義式的父親，還是明治以來的國家式近代主義者，或許會出現不同的意見。可能也有人認為父親心裡有著古代武士的人格。

在我看來，小津似乎並非將父親視為國家主義者或軍國主義者，而是一個明治的國家式近代主義者。對於通過軍部審查來說或許是有效的手法。不過小津依然是個個人主義者，他並沒有變成一個集體主義者。當然，身為個人主義者的小津確實也在個人當中感受到了集體意識的存在。這種集體意識對於眼前存在的每個個體，進行了積極和消極的驅動。

小津在戰前期拍了美式以劇情和動作構成的電影。不過就在他感到瓶頸時，被派到中國戰線，如同前述，他在戰場上確認了集體意識的存在，也加深了自己作為藝術家的體悟。堀川也是小津基於這些經驗所創作出的人物。跟過去的主角不同之處在於他對集體意識的態度。戰前期中的主角只需要考慮自己和家人。也就是一種在公民社會範圍內的電影，所謂的小市民電影。不過小津在戰場上所思考的是對日本人（及其子孫）的責任感。小津這種想法必然會讓他意識到個人和集團的矛盾問題。這個問題也延續到戰後的小津電影，尤其是紀子

三部曲當中。

《父親在世時》是小津終戰前最後一部電影。之後小津奉軍方之令前往新加坡，當時已經進入太平洋戰爭，國內的審查日漸嚴格，開始進行極端的思想管制。同時連攝影用的膠卷都不容易取得，電影公司不得不遵從軍部的意向。

【劇情簡介】

堀川周平（笠智眾）是金澤一所中學的老師，跟兒子良平（少年時期津田晴彥、青年時代佐野周二）兩人一起生活。一年堀川帶學生到關東地方旅行，住在箱根那天學生因船隻翻覆意外過世。堀川為負起責任，不顧周圍的勸阻辭去教職。

兩人回到堀川的故鄉信州上田，堀川在公所上班，良平上中學後開始在外賃屋而居。堀川到租屋處探訪良平，帶他去吃飯，並且告訴他自己要去東京找工作，希望能供良平上大學。

時光飛逝，良平升上仙台的高中，並考上了大學，在大學的推薦下開始在秋田縣的學校工作。另一方面堀川則在東京工作，他在棋會所巧遇中學時代的同事平田老師，話舊憶往。

一天，堀川跟良平約在鹽原的溫泉，度過兩天泡溫泉、釣魚的時光。晚餐時良平説想辭去教職，到東京跟父親一起生活。不過堀川卻訓誡他「不管任何工作，只要承接了，就要當作是自己的天職」，良平也聽勸繼續執教。

堀川中學時代的學生來到他上班的公司看他，説希望他來參加同學會，他跟平田一起出席，度過愉快的時間。回家後發現良平來了，堀川想介紹平田的女兒富美子給良平。不過隔天堀川突然病倒住院，就這樣過世了。

前往青森的電車中，結了婚的良平和富美子正在討論他們的將來。

其實《父親在世時》的劇本在小津出征之前就已經完成，但因為小津出征而未能拍攝（這份劇本以下稱之為原《父親在世時》）。拍成電影的《父親在世時》改寫了部分原《父親在世時》的內容。到底改了哪些部分，可以顯示出小津在從軍時關注重點的變化。這些變化的要因可能是小津整理在戰地日誌中的想法，對劇本帶來了影響。田中真澄認為，其中最大的變化在於父親的形象。

關於父親到東京之後的改變，他這麼說：

原《父親在世時》中兒子因為找不到工作，所以寄居父親（郊外的）家，現在的《父

賞的谷崎潤一郎和里見弴，或者也可說很類似服從軍規的士兵。

父親深信一種信念，遠離了公民社會式的自我主義世界，這一點很類似小津在戰地日誌中讚

民電影旗手的小津，創造了一個父親形象作為集團意識的體現者。電影《父親在世時》中的

立場。這變換是一種集團意識的體認，對小津來說等於實質上、思想上的大跳躍。身為小市

體主義，那麼這樣的認識恐怕並不正確。戰爭確實是導火線，但小津在戰後也依然沒有改變

動性的重新認識」代表什麼，他並沒有明說，但如果是指戰爭影響帶來的流向，或者採納集

如前者處於「戰前期」的脈絡中，那麼後者就是基於一種全新的概念。田中真澄所謂「對主

如同田中真澄所說，原《父親在世時》跟後來的《父親在世時》之間有很大的差異。假

驗對主動性的重新認識，同時可能也跟當時距離現實中小津父親死亡的時間不同有關。[23]

在世時》中的父親則宛如舊時武士，更被理想化，這除了體現出小津安二郎因為戰爭體

二郎作品的延伸，依然是個「軟弱的父親」（原預計由齋藤達雄演出），但現在的《父親

心中不滿）安慰焦急兒子。（……）整體說來原《父親在世時》裡的父親像是以往小津安

所能的這一幕，在原《父親在世時》裡的設定其實是父子一起去公眾澡堂，父親（儘管

親在世時》中知名場景，也就是在溫泉旅館中父親訓誡兒子應該將工作視為天職、竭盡

這確實如田中真澄所言，經過了理想化，但這也可以說是小津始於《戶田家兄妹》根據理念來創作之實踐。電影《父親在世時》因為蘊含理念，因此成為一個美麗的故事，但另一方面也因為理念而令人覺得彆扭。站在寫實主義的觀點看來，大學畢業的成人要跟父親一起生活，聽來不免讓人有點側目，實際上也不太可能。佐野周二變成一個突然出現、總是笑嘻嘻的大叔（實際上笠智眾和佐野周二只差八歲）。不過如果兒子討厭父親，那麼這個故事本身就無法成立。以父親來說，也不太可能從來不曾遭遇障礙、不曾感覺迷惘。

兒子要跟父親一起生活這件事本身，很可能是個人自我主義的象徵，被定義為對父親的國家式近代主義或者集體意識的對抗。

小津在「一起生活」這個念頭上放置的奇妙力點，正是他電影的祕密。比方說在《長屋紳士錄》中，迷路的孩子被當成狗一樣對待；《風中的母雞》裡妻子從樓梯上被推下、像昆蟲一樣痛苦掙扎；《晚春》裡女兒對父親異常的執著；《東京物語》裡媳婦反覆說著「這太狡猾了。」這些地方也都藏著小津創作的祕密。

不過在電影《父親在世時》中，父親從出場的那一瞬間起，比起個人意識就更偏向集體意識，在這裡並沒有描寫他的心理。說得好聽，我們可以說他省略了心理的描寫。這反而讓電影變得單純，卻給人深刻印象。

電影《父親在世時》的個性比《獨生子》更好懂。《獨生子》中母親賣了房子、賣了田地，工作供兒子上大學。不過母親一到兒子家卻發現她的投資幾乎血本無歸。為什麼用投資這兩個字，因為兒子到東京上大學是想要有一番作為。也就是出於一己的私慾，完全並沒有為了國家、為了日本人這種概念。而電影《父親在世時》了的父親追求的並非一己私慾，他希望兒子成為對國家有貢獻的人。原《父親在世時》反而比較接近《獨生子》的世界。原《父親在世時》跟電影《父親在世時》之間的差距，正是小津想要表現的重點。

小津在這個時期靠著《淑女忘記了什麼》脫離了舊市區，再以《戶田家兄妹》一作達到私小說化，在《父親在世時》中導入了集體意識等概念。而這些路線支撐著「戰後期」前半的小津電影。這條路線一直延續到《晚春》，不了解《晚春》中上述背景的論者，只會將《晚春》評為空存美麗外殼的電影。就算無法從邏輯上去了解，只要有深厚的感性理解力，就不會將《晚春》誤解為僅僅是中產階級家族的美麗故事了。

前面已經說過，電影《父親在世時》的重點在於堀川的強烈責任感，這份責任感讓父子故事感動人心。小津賦予了堀川責任感強、有潔癖等等小津偏好的個性。他為了負起學生意外身亡的責任而辭職，也不惜犧牲想跟兒子一起生活的希望，只為了讓兒子上大學，把自己的一切都投注在培養兒子成為有用的人上。這種責任感是小津導入集體意識後所發生的，至

於說到這是針對什麼的責任，是對國家（社會），說得極端一些，也是對人類的永恆。

《父親在世時》的結構和內容

小津電影片中的時間多半跨距數月。只有《獨生子》和《父親在世時》等是少數例外。

《父親在世時》中時間的流動如下：

① 因為意外而辭去教職返鄉，讓孩子上中學在外賃屋而居。

② 透過堀川跟同事的對話，知道良平上了大學。

③ 堀川轉職到東京，故事開始。這時良平已經在秋田的學校工作。

① 當中的日常描寫、教室、旅行、在湖邊的意外等一連串段落雖然只有短短十分鐘左右，卻處理得相當流暢，同時也是相當必要的段落。修學旅行中出現了佛像的鏡頭，但這裡要強調的並非佛教的意象，更是山路的感覺，或許是一種死亡的預感。堀川負起責任辭掉教師之職。小津賦予堀川責任感和潔癖。堀川回到出生的故鄉上田，寄宿在寺院。

在上田郊區有一段父子對話的情景：

良平：「爸是出生在那間房子的嗎？」

堀川：「是啊。」

良平：「那裡現在也是你家？」

堀川：「不，現在已經不是了，剛剛不是去掃墓了嗎，你媽墓旁邊是祖父的墓，你祖父賣了那間屋子，供我去上學。」

良平：「祖父以前賣和服啊？」

堀川：「不，他是教漢學的老師。每天從這裡到城中教書……那邊後院很寬闊，有顆大柿子樹。」

這段對話解釋了堀川的背景。他父親（良平的祖父）是武士也是漢學家（祖父和父親跟兒子之間的年齡差距好像有些奇怪）。堀川應該從祖父身上接受了武士風格、公私分明的教育吧。同時也透過教育，更加深了他的社會責任感。這種令人印象深刻的場景另外還有不少，電影本身彷彿就是由這些留下濃烈印象的場景所構成。另一方面，卻也極力避免描寫如同戰地日誌中所出現的心理。

堀川讓良平來到住處，順便告訴他自己即將要到東京，父子兩人要相隔兩地；堀川到租

屋處帶良平出去吃飯。這些都是小津念中學時父親對他所做的事。據說當時父親會帶小津去吃飯、自己在一旁喝酒。電影裡父親告訴兒子，為了讓他上大學，自己要一個人搬到東京去。這對年紀還小的兒子來說，是很難受的體驗。

還有釣魚的場面也令人印象深刻。在上田的寺院時，父子一起去河邊釣魚。兩人同時往右邊揮釣竿、往左邊甩，然後再把釣竿往右邊揮。父子倆一起做這些動作，因為實在太相似，彷彿和聲般的動作不僅讓人留下強烈印象，也有些不可思議。聽說這樣的安排並沒有什麼特別意義。這種動作的同調後來在溫泉場景中出現過，在《浮草物語》裡也曾經出現。

②的處理有如一段小插曲。

③是故事核心，就時間上來說占了整體的三分之二。其中在溫泉裡特別是說教的部分更是主要重心。兒子對父親說，想辭掉教職搬到東京跟父親一起生活。這段對話之所以重要是因為兒子說出了自己的慾望。

父親告訴他：

　爸當然也想跟你一起生活，但是這跟工作是兩回事。不管任何工作，只要承接了，就要當作是自己的天職，人都有自己該守的本分，得竭盡所能盡好本分才行。

……不能夾雜私情……不能任性。必須放下自我。

如果替小津往好的方向解釋，他或許踩了煞車，沒真正把話說盡。要是把他真正想說的話拍進電影中，可能過不了審查這一關（或者可能引發更嚴重的問題），所以小津妥協了。

有趣的是，我們之後還可以聽到同樣是笠智眾以同樣語氣說教的內容。

結婚之後可能不會一開始就覺得幸福啊。一結婚馬上就能變得幸福，這種想法才奇怪。幸福不是等來的，是要靠自己去開創的。結婚不等於幸福——一對新夫妻一起慢慢打造出新的人生，這才是幸福。

這是《晚春》裡的父親訓誡想跟他一起生活的女兒的場面。《父親在世時》和《晚春》兩部電影有很深的關聯。聽到這些話的女性不知會做何感想？結婚就好像要上戰場一樣悲壯。這表示小津的想法在戰後依然沒有改變，並不純然是屈於軍部或輿論。

小津想說的是，光靠個人主義無法驅動這個世界，也必須要留一些空間給集體意識。也就是從絕對的（或者該說順從趨勢的）個人主義轉換到相對的個人主義，這麼聽來似乎有點

教條味道。

同學會的場景叫人不敢恭維，看不出他到底想表達什麼。與其加入同學會這場戲，還不如增加良平跟富美子對話的場景。否則讓人覺得他們結婚得太突然。田中真澄曾說：「看電影會覺得他跟富美子的婚事來得唐突，不過在原劇本中這對父子跟平田先生一家曾經一起去健行」，我想這還比較符合常識。[24]另外在堀川過世時說：「不……不要難過……我沒什麼遺憾」，這也有點令人難以信服。說不定是想將重點放在「不要難過」。這部分或許也有些太過強調理念。

現在我們能看到的《父親在世時》被剪掉了兩段。戰後重新上映時因為考量占領軍的審查，剪掉了同學會上笠智眾吟詩，還有最後一幕軍歌「海行兮」的段落。吟詩據說是「戰後重新上映時松竹考慮到占領軍的審查而剪，「海行兮」應該也一樣。據說已經找到還留有吟詩段落的《父親在世時》膠卷，但我還沒有看過。

溝口健二的戰爭期

接下來我想舉小津友人溝口健二的例子，思考戰爭期出現的電影。出現戰爭的影響應該是從《殘菊物語》（一九三九）左右開始。溝口健二跟其他許多電影導演一樣，向來過著與

政治無緣的生活，他從來不曾主動、有意識地創作左翼電影或者右翼作品。

《殘菊物語》是溝口健二巔峰作品之一，他賦予了女主角阿德奇妙的功能，讓這個傳統故事變得不可思議。

【劇情簡介】

菊之助（花柳章太郎）成為叔父第五代菊五郎（河原崎權十郎）的養子，周圍的人百般吹捧，稱讚他的技藝。不過菊之助對自己的技藝卻沒有信心。他有個年紀相差甚遠的弟弟，弟弟的奶媽阿德（森赫子）明確地指出他的缺點，深受菊之助信賴。不過謠言傳了出去，阿德因此被革職。

菊之助一氣之下離家寄身大阪的多見藏，跟來到大阪的阿德一起生活。不過菊之助的表演風評極差，多見藏猝死後，他無奈只得四處巡演。歷經漫長辛苦的巡演生涯後，阿德知道菊五郎的劇團要來大阪，約定自己願意退讓，只求讓菊之助登上舞臺。菊之助的表演大有進步，讓劇團相當驚訝。不過前往東京的列車上卻看不到阿德的身影。菊之助的劇團再次來到大阪公演，菊五郎對菊之助，快去找你老婆，他依言來找阿德，但是她已經性命垂危。阿德要菊之助別管自己，快點乘上謝客的遊船。在阿德嚥下最後一口

氣時，菊之助正英姿煥發地站在船上。

這實在是一部不可思議的電影。基本情節是這個時期常見的藝道故事，故事的意義也很通俗。不過除了攝影機的長鏡頭之外，還有格外長的舞臺場景等等，嘗試了各種運鏡。這些手法都相當戲劇性，也有許多令人想起舞臺劇的場景。阿德和菊之助一邊走路一邊說話的場景，就像走在舞臺上一樣。運鏡方式彷彿讓觀眾就像是坐在最前排仰頭看舞臺。小津電影的運鏡經常受到注目，不過跟這部電影中溝口健二的運鏡相比，顯得老實多了。另外，這部電影的音效也相當精彩，小販叫賣聲本身就是一種藝術。一點也不遜於小津在《獨生子》或《東京暮色》中的表現。

其中最讓人驚豔的就是阿德這個角色。阿德雖然是女主角，但是不僅拍到臉部的鏡頭極少（燈光放暗），她的說話方式也很特別，這似乎顯示著阿德的存在意義。這代表了一種匿名性、捨身幫助男人的女神般存在。在《殘菊物語》中以影像來塑造阿德神聖的形象。《摺紙鶴的阿千》裡的阿千雖是犧牲者，可是阿德雖然因為巡演的辛苦而生病，但不盡然是犧牲者，她可以說是帶著達成使命的滿足感離開了舞臺。

溝口健二不用特寫、連胸景也不用。他幾乎都以長鏡頭拍攝，所以很難看清楚演員的

臉。而且還因為燈光的關係，讓阿德的長相更看不清。

最後遊船的場景相當震撼。從低角度捕捉著重複同樣動作、同樣吶喊聲的船夫。他已經展現出一個正統繼承人、演員的分量，同時讓觀眾獲得解放，迎向未來。

菊之助沒有顯現任何表情，就像個人偶般，不停重複一樣的動作。他已經展現出一個正統繼承人、演員的分量，同時讓觀眾獲得解放，迎向未來。

《元祿忠臣藏（前篇、後篇）》

對於肯定《殘菊物語》的人而言，要理解《元祿忠臣藏》（前篇一九四一／後篇一九四二）並不容易。如同各位所知，從以前到現在拍了無數部忠臣藏的電影。不過這部《元祿忠臣藏》因出自這個時期的溝口健二之手，所以別具意義。

終戰後被占領軍接收後這部片禁止上映。再次上映要等到一九六〇年代後半。25 當時占領軍的審查官們考慮什麼而做出了禁演處置呢？或許只是想隱藏掉自己無法理解的東西吧。

這部電影投注了一般電影五倍左右的預算，打造了跟江戶城松之走廊一樣大小的布景。原作是真山青果依照史實所寫。另外片中刺殺場景也被剪掉了。儘管如此還是可以明確知道溝口健二這是溝口健二版的忠臣藏。

可見溝口健二的認真不比尋常。

在新派框架中拍電影的溝口健二向來把焦點放在社會經濟弱勢者身上。這不代表他不重

視個人，而是因為這些二人被社會共同性排除在外，因此賭上性命激進尋求轉圜。出場人物強大的共同性首先讓我們受到震撼，除了捨身意識，幾乎沒有其他。龐大的共同性正是戲劇手法的泉源。這正是溝口健二的舞臺。但是，溝口健二的手法原就偏向情緒性、戲劇性，在哲學上、邏輯上認識論等方面並沒有進化。但他卻運用戲劇的手法，拍出了出色的電影。

話題再回到《元祿忠臣藏》，這是溝口健二罕見描寫男人、武士的故事。淺野家主公之死讓他們走頭無路。大石內藏助猶豫要重振家門，還是基於武士的道德取下吉良上野介的首級，一發現沒有重振的可能，他選擇了後者。無論如何，他們都沉浸在武士道德的世界中，沒有個人主義式的念頭。或者說他們是出於自己的意志選擇了武士的道德。在這當中每個人的存在、膽量，還有合理性都將受到考驗。

這時讓我們想起森鷗外的《阿部一族》。鷗外的想法很清楚，他借弘一右衛門這麼說：

一是明知殉死如犬而切腹，一是離開熊本當個浪人，此外別無選擇。但我終究是我。好。武士跟妾不同，無須因為不受主人寵愛就失去立場。26

阿部一族奮戰的對象是集體意識，集體意識永遠在變動，難以捉摸，同時也很強大。

「武士跟妾不同」是鷗外自己的論據。溝口健二《元祿忠臣藏》中的武士應該屬於基本教義派。或者這是經常活在生命交關場面的《阿部一族》武士，跟在較和平的世界成長的《元祿忠臣藏》武士之間的差異？熊谷久虎的《阿部一族》（一九三八）基本上講的也是同樣一件事。但我們並不清楚熊谷怎麼看鷗外的論據。

如上可知，戰爭中的集體主義作為一種集體意識，也給電影導演們帶來莫大影響，但這不見得等同於軍國主義。而小津將這樣的影響帶到戰後。不過溝口健二並沒有在終戰後一系列的現代電影中反映出集體意識。但他的傑作歷史電影中卻留有這樣的痕跡。只不過那與其說是集體意識，或許更該說是一種戲劇性。

第4章 「戰後期」前半

日本戰敗後，小津自新加坡返回日本；當時他的母親正在他妹妹婚後居住的野田町避難，於是他也落腳此處。眾所皆知，此時的東京可謂一片焦土。人們住在臨時搭建的簡陋小屋，為了餬口而進行黑市交易，前往鄉村用僅存的財產向農家購買糧食。若只靠配給的食物，很可能會餓死。占領軍的吉普車在街上穿梭，娼妓隨處可見。小津必定與其他知識分子一樣，抱有強烈的危機感。他擔憂的不單單是糧食不足或道德低落等現象，更包括日本人與日本文化的存亡。

小津在「戰爭期」出現了巨大的改變。他的眼前有個非解決不可的課題──那就是與戰爭做個了結。這個課題就好比小津所背負的債務，倘若不清償，他便無法前進。具體而言，

也就是將他在戰地的體悟反映在電影裡。他必須找回日本人因戰敗而失去的驕傲，同時撫慰戰死沙場的夥伴們在天之靈。然而小津卻遲疑了。不，或許應該說他感到混亂。在經歷這個危機的過程中，他可能會強烈地懷疑自我。

小津在戰後最先嘗試的，就是喜八系列《長屋紳士錄》。儘管這部作品確實具有小津的風格，但似乎沒有呈現戰後的展望，而是直接跳回了「戰前期」的世界。

接下來的作品是《風中的母雞》。或許他自認這部作品已經準備充分，堪稱自信之作，然而以結果而言，只能說他仍處於一團混亂的狀態。雖是以戰爭為題、帶有志賀色彩的作品，卻彷彿回到了戰前的小津。正如大部分的評價，《風中的母雞》是一部失敗作；而導致失敗的原因，是他試圖一次解決各種問題。小津曾說《風中的母雞》並非對未來有助益的「有用的失敗」，但也絕非毫無意義的失敗作。[1] 若沒有充分理解這部電影，將難以理解其後的紀子三部曲。

因為《風中的母雞》的失敗，小津邀請野田高梧一同創作劇本，並將《父親在世時》的路線稍作修正，創造出紀子三部曲。針對戰敗這個課題的處理，至此幾乎已臻完備。紀子三部曲獲得高度評價，確立了小津巨匠的地位。他的課題只剩下創作一部具有志賀風格的電影，而這個課題也在他拍出《東京暮色》（姑且不論結果）後獲得解決。

1 耐人尋味的《長屋紳士錄》

《長屋紳士錄》（一九四七）是小津一九四六年二月自新加坡返國後的首部作品。這部作品在他回國約一年後，也就是一九四七年三月開拍。在〈小津安二郎‧作品自評〉中，他對《長屋紳士錄》的說明如下。

我才剛回國，還疲累不堪，公司就一直催促我趕快開拍。我花了十二天就完成了一部劇本呢。我平常寫劇本都這麼快嗎？不，就這麼一次而已，下一部不可能寫得這麼快。我在新加坡看的外國電影，大概是我有生之年看過最多的，所以好像有人認為我會因此而有些改變，但《長屋紳士錄》卻和我以前的作品如出一轍。他們想必認為「這家伙還真是頑固」吧。2

小津在〈作品自評〉中所言多為半開玩笑，因此不能盡信，但他準備不周應是事實。對於帶著重要課題從新加坡返國的小津來說，一年的時間看來不足以讓他好好準備下一部作

品，因此他想當然爾會使用既有的材料，也就是戰前的喜八系列作品模式。以結果而言，這成為了小津的電影作品中相當耐人尋味的一齣。《長屋紳士錄》並不只是一部有趣的電影，站在可以清楚看出小津的疑心與辛辣諷刺的角度，也很有意思。除此之外，這部作品裡還包括許多只有在戰後才可能看見的場景，這一點也很特殊。鮮少有電影拍出戰爭甫結束時滿目瘡痍，在ＧＨＱ❶管轄之下的東京樣貌。

【劇情簡介】

築地附近的舊市區，有一處在戰火中倖存的長屋。屋主為吉（河村黎吉）是一名飾品工匠，房客田代（笠智眾）是一名占卜師。某天，田代帶了一個和雙親走散的孩子幸平（青木放屁）回來，而為吉要他把孩子帶去找阿種（飯田蝶子）。

阿種心不甘情不願地收留了孩子，但因為孩子尿床，阿種對為吉表示強烈的不滿。

於是為吉找來了喜八（坂本武），三人抽籤決定由誰帶孩子回到當初走失的地點——茅崎，把孩子送回家。最後是阿種抽中，必須帶孩子前往茅崎（其實是為吉動手腳，讓大家以為是阿種抽中）。阿種在茅崎遍尋不著孩子的父親，猶豫著要不要丟下孩子，自己回來。

孩子再次尿床，於是離家出走。已經漸漸習慣孩子在身邊的阿種心如焚地四處尋找孩子，卻沒有找到。入夜後，她才在田代當初發現孩子的地方找到孩子，將他帶回。自此阿種開始疼愛孩子，帶他去動物園、和他合照，孩子也漸漸對阿種產生感情。就在這時，孩子的父親突然出現，向阿種道謝後便將孩子帶走。阿種難掩心中的寂寥。

小津戰後的第一部作品《長屋紳士錄》採用了過去經常在電影、戲劇中看見的老掉牙劇本，也就是以小孩為主題的人情劇，也是戰爭中長屋居民的故事。然而這部作品裡有許多可疑人物。為吉雖是工匠，但現在卻從事黑市交易，他的女兒怎麼看都像是妓女，田代也是個可疑的占卜師。話雖如此，每個人骨子裡都不壞，就像一般的長屋居民；然而他們卻也沒有善意地試圖幫助孩子。他們互相推諉照顧孩子的責任；為吉為了把孩子推給阿種，甚至在抽籤時耍手段。孩子簡直被視為小狗或物品一般。

有些評論家相信，住在長屋的窮人全都待人親和、總是互相扶持，不過小津卻認為事實並沒有那麼溫馨，人永遠都可能對立。話說回來，阿種為什麼要對孩子如此大發雷霆呢？小

津是在譴責他們的egoism（利己主義！）。這些把孩子當成動物看待的人，自己才是低等動物吧；日本人到底怎麼了。

這部電影之所以成為人情劇，是因為小津一如過往，完全避開了他無法消化的議題，再加上時間有限，因此他能做的，就是使用「戰前期」的方法論，簡單地拍出一部作品。可以想見，小津回國後，工作之所以停擺了莫約一年，正是因為他消化不了戰爭對他帶來的影響，進而無法孕育出自己對電影的未來展望。所以《長屋紳士錄》並不是他真正的作品，而是在公司要求下盡可能用最簡單的方式製作出來的電影。不過一如往常地，這點也造就了作品本身的成功。

這個時期充斥著討好占領軍的電影（亦即所謂的「概念電影（idea picture）」。請參照四方田犬彥編《電影導演 溝口健二》），諸如黑澤明的《我於青春無悔》（一九四六）、《美好星期日》（一九四七）、吉村公三郎的《安城家的舞會》（一九四七）、木下惠介的《大曾根家的早晨》（一九四六）等。當時占領軍對電影的規範與審查極為嚴格，「概念電影」的確是最保險的選擇。GHQ對舊電影也會進行審查，剪掉他們認為不適切的部分。這一點在《父親在世時》也曾提及。而針對新電影的事前審查更是徹底，例如劇本必須事先翻譯，交給GHQ；許多電影因此被迫改編。

以結果而言，不如黑澤和木下一般年輕有才氣、在戰前已被譽為一流導演的溝口健二與成瀨巳喜男，只能拍出索然無味的電影，評價一落千丈。小津選擇拍攝喜八系列作品，或許可說是小津獨到的真知灼見。

這部電影裡出現許多占領軍不樂見的畫面，比如受戰火摧殘後的廢墟以及與父母失散的流浪兒等。這些畫面可解讀為隱含著某些訊息。當時的電影並沒有因為戰後的東京滿目瘡痍而收錄許多廢墟的畫面，事實上在占領軍的審查下，電影中不僅沒有廢墟的影像，似乎就連口頭上提到也不被允許。

電影的最後一幕，是以紀錄片手法拍攝的東京街頭景象。畫面裡一名小學生年紀的流浪兒正在抽菸的鏡頭，令人震驚無比。儘管小津表示這些孩子都是臨時演員3，但實際情況想必也相去不遠。當時日本四處可見大量的流浪兒，他們遭到人們的嫌惡，只能靠乞討或撿食物來填飽肚子，過著像流浪狗一般的困苦生活。這部電影上映後的隔年，小津的盟友清水宏也拍了一部以流浪兒為題的《蜂巢的小孩》（一九四八），自此流浪兒才成為受人關注的社會問題。

小津想傳達的想法，還包括了對長屋居民的責難。相較於聚焦於個人的《心血來潮》和《東京之宿》，這部作品加入了檢視社會的角度，可以看出小津對社會與個人的疑慮。對小津

而言，如此明顯地表露出疑慮是相當罕見的。小津在戰爭期意識到自己具有某種社會責任。

然而當思想性、社會性的基礎因為戰敗而崩塌，必須重新建構的時候，小津卻只從外側用諷刺的眼光看著住在長屋裡的人們。

電影中，阿種將柿子串起風乾，沒想到中間的柿子被人偷走了。阿種認為應該是孩子偷吃的，所以狠狠罵了孩子一頓。但孩子堅決否認。這時為吉出現，表示是他吃掉的，於是阿種為了自己懷疑孩子，而向孩子道歉。這是個相當奇妙的橋段。為吉的發言一如往常地啟人疑竇，畢竟偷走柿子的或許是路人也說不定，但小津表示為吉的說法是正確的。[4]

在這部作品中，笠智眾展現了他的諧星長才。在鄰組❷常會上表演餘興節目的橋段（看圖說唱），可說是小津所有作品中最歡樂的場景之一。他裝出憨傻的聲音，配合念歌的節奏，不時舉起右手。阿種則配合笠智眾舉起右手的時機，用筷子敲打，模仿鼓聲。雖然只是這樣的場景，卻非常有趣。念歌時所使用的獨特曲調是「杜鵑鳥」。這是小津獨步全球的詼諧風格。

當時曾有一場以《長屋紳士錄》為主題的座談會，小津所景仰的志賀直哉也出席了；由此可推斷兩人最遲在昭和二十二年的四月相見。

2 小津安二郎的戰爭電影 《風中的母雞》與紀子三部曲

《晚春》證明了小津已從戰爭中重新站起，確立他在戰後的巨匠地位，同時也是小津電影中公認最美的一部。在《晚春》與其後的《麥秋》與《東京物語》中，皆由原節子飾演紀子這名女性，因此有「紀子三部曲」之稱。此外後面也會提到，以主題而言，將其稱之為「紀子三部曲」也十分恰當。《晚春》重新構築了「戰爭期」以來的問題意識與方法論，是一部極具戰略意義的作品。這部作品呈現出日本特色，畫面優美；此為小津的意圖，但他的意圖並不僅止於此。不過在討論《晚春》之前，我們必須先探討《風中的母雞》的失敗之處。

(1) 《風中的母雞》

《風中的母雞》（一九四八）是小津的力作，相較於急就章的《長屋紳士錄》，《風中的母雞》在思想上也應該更能反映出小津在中國戰線所獲得的體認（並非在軍隊中的經驗）。

❷ 譯注：日本在二次大戰後實施的地方社區組織制度。

小津對戰後那些讚揚民主主義的正向電影不屑一顧，他製作電影的核心意義，反而是自己的課題，也就是追尋在戰爭中得到的體認與課題。小津在「戰爭期」認知到自己必須以電影的歷史（日本的藝術史）作為基礎來創作電影。儘管他認為就算戰敗也沒有必要改變自己的電影風格，但現實中日本早已幾近瓦解。

的確，我們很難將《風中的母雞》視為一部成功的作品，但它確實是小津的力作，至今仍能感受它的分量。小津在〈作品自評〉中提到：「作品當中一定會有失敗作，但只要是對自己有益的失敗，就沒關係。不過這部《母雞》似乎並不是太好的失敗作呢。」[5]許多評論家接受了這番話，但它絕非毫無意義的失敗作。

況且這部電影在當時電影旬報十大佳片中名列第七。一九四八年度的十大佳片中，還包括了黑澤明的《酩酊天使》[3]、溝口健二的《夜晚的女人們》以及清水宏的《蜂巢的小孩》等，可知《風中的母雞》評價並不低。順帶一提，溝口健二的《夜晚的女人們》是他時裝劇作品中的特殊之作，片中露骨地描繪當時娼妓的生活，是一部深具衝擊性的電影。《夜晚的女人們》由田中絹代主演，她賣力地演出娼妓。另一方面，田中絹代在《風中的母雞》中則演出為了生病的兒子而賣春一夜的女性。以當時人們的經濟狀況和精神狀況來看，這種事情似乎並不罕見。

姑且不論作品成功或失敗，小津的創作意圖是相當清楚的。有別於黑澤和木下，小津徹底執著於過去，也就是戰爭。執著於過去，就等同於執著於自己的心情。小津的目的是為茫然自失的日本人帶來勇氣，更進一步透過電影實踐他在戰場上獲得的體認。《風中的母雞》的主題是促成日本人與自身的和解，以及帶入志賀作品中的心理分析。這部作品之所以失敗，是因為他想同時處理這兩個主題。

小津在戰爭期運用集體意識，拍攝了《父親在世時》這部令人印象深刻的作品，但《風中的母雞》卻再度回到戰前期那種小市民電影的世界。日本電影在戰後跳脫了以往軍國主義式的集體主義、精神主義，一口氣邁向自由化，蛻變為當代電影。而《風中的母雞》則宛如回到了戰前的摩登電影，或模仿美國電影的狀態。

由於就連小津本人都感到錯亂，因此《風中的母雞》讓人有種彷彿回到舊市區世界的感覺。然而，為了確立以小津在戰爭期的體驗為基礎的路線，《風中的母雞》的失敗或許是有其必要的。正因這個契機，《晚春》的世界才得以開展。在《晚春》裡，小津表面上只是訴說一個美麗的故事，實際上則透過將兩種印象重疊的方式，祈禱日本能夠重生。許多評論家

❸ 譯注：又譯《泥醉天使》。

在當時（至少在邏輯上）恐怕並未理解小津。他們把戰爭中的集體意識以及精神意義一概視為惡，將戰後美國的民主主義全部視為善。他們會做出這樣的判斷也許無可厚非，但小津並不打算放棄他在戰地獲得的（思想上的）體認。

《風中的母雞》另一個必須討論的問題，就是作品中的志賀色彩。

對小津來說，所謂「帶有志賀色彩」，幾乎意味著《暗夜行路》後篇的世界。如前所述，他第一次讀《暗夜行路》的後篇，是在戰場上。在《暗夜行路》前篇中，主角謙作得知自己是祖父和母親所生，大感衝擊。故事後半，他搬到京都，與直子結婚，過了一段平靜的生活，但好景不常，他的長子不久便因病過世。在謙作赴朝鮮的期間，直子和表哥鑄下大錯。謙作發現後，儘管理解那不是直子的錯，卻始終無法原諒她。最後謙作前往大山，並經歷了某種神祕的體驗。

小津所感興趣並直接帶進電影的元素，僅限於出軌與其後的心理。在《風中的母雞》裡，取自《暗夜行路》的只有妻子所犯的錯，以及丈夫因為無法原諒而痛苦不堪的心理。至於志賀直哉作品中其他的特徵，例如與大自然的交流等等，則遭到無視，以表示《風中的母雞》並非只是單純模仿《暗夜行路》。但這部電影顯然受到志賀直哉的影響，正可謂帶有志賀色彩的作品。

【劇情簡介】

二次大戰結束後，雨宮時子（田中絹代）帶著年幼的兒子浩，等待丈夫修一（佐野周二）從戰場回來。時子為了生活，把所有家當都賣光。某次浩突然生病，醫院要求她先支付醫藥費。走投無路的時子為了籌錢，只好賣春一夜。

不久，修一回來了。時子不經意地說出自己為了籌措醫藥費而賣春的事，修一雖然能理解，但卻無法原諒時子。

修一回到職場後，他的主管佐竹（笠智眾）也一直勸他原諒。修一造訪時子賣春的旅社，見到了妓女房子（文谷千代子）。她因為父親重病而不得不一肩扛起家計。修一對她深感同情，因此答應替她介紹工作。即使如此，他還是無法原諒時子，最後在住處和時子起爭執，時子從樓梯上滾落。時子拖著受傷的腳乞求修一原諒，最後修一原諒了時子，兩人決定重新開始。

電影的第一幕，是江東區某個瓦斯槽（戰前小津的註冊商標）附近的一處住宅。或許是幸運躲過了戰火的侵襲，這一帶有讓人回到戰前的感覺。而且時子的房東是喜八。這部電影具有強烈的意圖，主題是「原諒」或「和解」。但它所代表的意義卻並不簡單，可能至少包

括兩種意涵。一種是故事中所呈現的「丈夫對妻子」的原諒，另一種則是對「戰後疲憊不堪、流離失所的日本人」的原諒（和解）。

假如這部電影的主旨是丈夫對妻子的原諒，那麼小津呈現的，就是志賀直哉《暗夜行路》後篇中，面對不貞的妻子，儘管能理解但卻無法原諒的心理。修一在電影的尾聲原諒了時子，故事就此結束。從這個角度看來，這是一個公民社會性的故事，只不過故事背景是戰爭時期，時子遭受的對待太過苛刻罷了。在《暗夜行路》後篇中，有一幕謙作將準備搭上火車的妻子推落月台的場景，正好對應了電影中修一將妻子推下階梯的場景。

但如前所述，志賀直哉是個超級自我中心主義者，《暗夜行路》的主角時任謙作和作者志賀直哉一樣，永遠只在乎自己的心情。也就是說，他理智上明知妻子應該獲得原諒，但情感上卻做不到，因此不知該如何自處。小津當初應該和志賀直哉一樣，想描繪修一的心理，卻遇到一個巨大的瓶頸。就算用攝影機拍出修一表情扭曲的臉孔，也無法呈現他的心理狀態，甚或可說回到了戰前的無聲世界。故事劇情本身是直線發展，簡單易懂，這一點也回到了戰前的小津。假如只看這一點，或許也可以說小津只是把《暗夜行路》的主題帶到戰前小津的世界裡而已。而他究竟是成功還是失敗，就是另一個問題了。

不過這部作品中出現了小津電影中前所未見的強暴鏡頭以及妻子自樓梯滾落的場景，這

種異樣的感覺已經偏離了《暗夜行路》的主題。時子並不是單純從樓梯上滾落，滾落後遍體鱗傷的她試圖站起來的模樣，讓人聯想到垂死的昆蟲（志賀直哉經常聚焦於昆蟲）。小津為什麼必須用這麼極端的方式呈現時子身心俱疲的狀態呢？

佐藤忠男曾做出以下評論。

這部電影透過廢墟布景等道具重現了當時荒廢的風俗產業，比任何作品更深入探討戰敗的問題。電影中點出日本人因為戰敗失去了什麼。當然，戰爭摧毀了許多生命和房屋，但小津安二郎並未觸及這些。小津安二郎所描繪的是日本人喪失的純潔。[6]

換言之，小津所描繪的（試圖描繪的）是日本人失去的某種抽象的東西。「日本人喪失的純潔」是佐藤忠男一貫的記者式誇張筆法，不過更進一步思考，日本人的確必須找回某種「什麼」。

佐藤還這麼說：

重要的是，戰敗後的那些日本電影中，可曾有其他作品抱著如此深切的沉痛，描繪

出我們對失去的那些所感到的苦澀和悲嘆？7

佐藤忠男是批評小津的先鋒之一，但他偏向批評戰前的小津，意見常與筆者相左。然而我想特別提出他針對《風中的母雞》的這段評論。筆者相信當時的觀眾應該也有與佐藤同樣的感受，觀眾在時子身上看見了當時日本人的象徵：她為了籌措孩子的醫藥費而僅僅賣春一夜，但丈夫卻不原諒她。她受到丈夫冷漠的對待，甚至反常地有強暴鏡頭，又從樓梯上滾落，呈現出垂死昆蟲似的肢體動作，那姿態儼如飽受戰火摧殘的日本。這部電影與當時日本人的心情產生了共鳴。

這部電影除了意味著夫妻之間的和解，也同時意味著日本人與自己的和解（重新出發）。而這部作品失敗的原因，正是將兩者並列呈現。夫妻之間的和解乃是個人問題，但日本人的心情卻是超越了個人的集體問題，兩者無法藉由單一方法同時解決。修一原諒時子是個人的公民社會性問題，但整體日本人的和解（重新出發）卻是集體意識的問題，即使修一願意原諒也沒有意義。小津在這兩個面向都失敗了──在公民社會層面沒有成功刻劃修一的心理，在集體意識層面也沒有成功讓日本人得到寬恕（或得到重新出發的機會）。事實上，原為軍人的修一根本沒有資格評論整體日本人。但儘管如此，《風中的母雞》（直至今日）仍

具有撼動觀眾的強大訴求力。

這部電影裡的確殘留著文學氣息，但是卻十分混亂。儘管勉強維持著私小說的結構，《父親在世時》的精神卻不復存在，運鏡手法也回到了戰前。以戰前的個人主義（小市民電影）來處理戰爭問題，不可能說明修一的心理，因此導致這部電影的失敗。所謂帶有志賀色彩的電影，只會具有私小說的性質，只能呈現單一、直線的樣貌。但另一方面，這部電影中確實蘊藏著溫熱的情感。小津堅韌、頑固又執著，他與戰爭經驗之間的戰鬥，延續到了下一個階段。

電影前半段呈現時子的日常生活，鏡頭跟著時子，拍出她逐一變賣家當的貧困生活。她和朋友秋子一起懷念戰前美好時光的場景，是很棒的一幕。這個橋段讓人想起《東京之宿》及《獨生子》中一片原野畫面的抒情表現。

後半段修一返家，但他那悠哉的態度令人不解。與其說從戰場上回來，他更像是個剛結束長期出差的上班族。而且筆者不認為他有立場指責妻子的不貞，當下他的心理狀態和經濟狀態應該也不允許他這麼做。《暗夜行路》是私小說，但《風中的母雞》卻欠缺了修一應具備的主觀角度，在電影裡只成為一種模糊的存在。聽見時子不經意說出自己賣春的事，修一面對這個事實而深感苦惱的心情，這也是這部電影被認為帶感到受傷。後半段主要描述修一面對這個事實而深感苦惱的心情，這也是這部電影被認為帶

有志賀色彩的主因。即使如此，修一在上班的時候看起來似乎也沒有那麼苦惱。

修一造訪時子賣春的旅社，見到了名叫房子的妓女。他雖然情緒複雜，但這部分似乎並未交代清楚。修一前往海邊，之後房子也來了，我想整部電影中最棒的一幕，就是這段修一和妓女房子在海邊談話的場景。房子的徹悟，似乎療癒了修一煩亂的心。此段的緩慢步調運用得宜，且同樣與《東京之宿》及《獨生子》中一片原野畫面的抒情表現有共通之處。

電影最後，修一和時子起了爭執，時子從樓上滾落。她想站起來卻無法起身，肢體動作彷彿垂死的昆蟲。小津的電影裡經常出現暴力的場景，而這一幕可謂最為暴力、激烈。修一見狀後趕緊試圖追上，但此時房東出現，因此他沒有去追時子，而回到了二樓。最後一個場景的步調較快，修一原諒時子，兩人相擁。這一幕就像在看古老的無聲電影。

每年八月和十二月，電視上照例會播放戰爭電影。筆者對戰後的戰爭電影沒有興趣，不過有時可以看到戰前的戰爭電影，我認為這有趣多了。但是筆者認為這個時期應該播映田中絹代的《夜晚的女人們》或《風中的母雞》（當然不限於此），因為這些其實也是戰爭電影。

田中絹代

田中絹代（一九〇九～一九七七）生於下關市，家中小孩共有四男四女，她是么女。母

親靖的娘家是下關的大地主，經營船運行，父親則是這間船運行的總管。一九一二年父親過

世後，家裡的生意就開始走下坡，一九一五年破產，搬到大阪。她自幼學習琵琶，搬到大阪

後依然繼續學習，並加入琵琶少女歌劇，登上舞臺。但也因此輟學，未完成小學的學業。

一九二四年琵琶少女歌劇解散後，她進入松竹下加茂製片廠，以野村芳亭的《元祿女》招

牌女星，演出多部青春片與島津保次郎、小津安二郎、五所平之助等的作品。一九二七年與

清水宏結婚，兩年後離婚，此後終身單身。

一九三一年演出由五所平之助執導的日本第一部有聲電影《夫人與老婆》。一九三八年

主演由野村浩將執導的戰前賣座片《愛染桂》，成為名符其實的巨星。一九四〇年首次演出

溝口健二的作品《浪花女》。

戰後又陸續演出溝口健二的多部作品，包括《女性的勝利》（一九四六）、《歌麿身邊的

五個女人》（同上）、《女星須磨子之戀》（一九四七）、《夜晚的女人們》（一九四八）、《我

的愛在燃燒》（一九四九）、《阿遊小姐》（一九五一）、《武藏野夫人》（同上）等，但除了

《夜晚的女人們》外，皆為泛泛之作。她亦演出成瀨巳喜男的作品，如《銀座化妝》（一九五

一）、《母親》（一九五二）、《流浪記》（一九五六）等，顯示她舉足輕重。上述皆為小市民

電影，與溝口健二的電影不同，她可以盡情發揮演技。至於小津的電影，她在戰後演出了《風中的母雞》、《宗方姊妹》及《彼岸花》。

戰後陸續演出溝口健二的代表作，一九五二年演出《西鶴一代女》、一九五三年演出《雨月物語》、《山椒大夫》。這時她已是日本電影界最具代表性的女星。一九五三年起嘗試擔任導演，共執導了六部電影。當時演而優則導的明星愈來愈多，而田中絹代展現出不輸一流導演的功力。

進入一九六○年代後，溝口健二、小津安二郎、成瀨巳喜男皆已離世，電影成為夕陽產業，田中絹代露臉的機會逐漸變少；此外她也為了照顧生病的哥哥而推掉工作。松竹的電影導演小林正樹是田中絹代的親戚，在她晚年時期相當照顧她；在田中絹代的喪禮上，喪主由小林正樹擔任，治喪委員會長則是城戶四郎。她與山田五十鈴並稱日本電影界最具代表性的女星。

(2)紀子三部曲 《晚春》

小津透過《晚春》（一九四九）確立了他在戰後的巨匠地位。平常對小津多所批評的評論家，也不得不予以好評。不過他們仍免不了雞蛋裡挑骨頭。

例如清水千代太曾這麼說：

小津安二郎的執導技巧果然傑出，敘事平穩，且濃淡有致，歲月的歷練為他增添光芒。實可謂優異的技術。執導能力到了這種地步，已經無可挑剔。對於小津安二郎近來接近完美的作品，我不會吝惜讚賞。這些作品出色、精彩、令人驚艷。 8

這真的是讚譽嗎？「實可謂優異的技術」、「我不會吝惜讚賞」等發言，難道不是意味著他其實並不想誇讚嗎？問題在於清水千代太幾乎是靠直覺評論，《晚春》的絕大部分內容，他其實並未理解。《晚春》確實不是一部簡單的電影，要求當時的人們在《晚春》甫推出時就完全理解它，是相當困難的。遺憾的是，即使在《晚春》完成後經過六十五年以上的今天，當初那種直覺式的評論依然存在。當然，當時也有熱情的小津支持者，只不過他們也沒有更深入地分析《晚春》。

小津這位導演創作的電影極具理念性，《晚春》也並非單純描繪（呈現）父女關係，只是因為有必要，才讓父女登場的。假如這看起來很自然，那就表示小津作為導演的功力深厚。事實上，《晚春》並不只是美麗、乾淨、簡潔，更是一部經過精心策劃、充滿戰略性的

電影。日本傳統風景、寺院、能劇以及聚集在那裡的人們——這些背景都是《晚春》在戰略上所需的元素，而非描繪中產階級的生活。和能劇一樣，那裡不斷重演著生與死的故事。小津的電影並不只是美的電影，不可以被電影裡的美所欺騙了。

其實《晚春》繼承了許多《父親在世時》的元素，同時也是抱有與《風中的母雞》相同目標的電影。接下來筆者將試著盡量有邏輯地說明《晚春》，但即使如此，仍對《風中的母雞》與《晚春》之間的距離感到訝異。

【劇情簡介】

甫邁入老年的曾宮周吉（笠智眾）是住在鎌倉的東大經濟學教授，與獨生女紀子（原節子）相依為命。紀子在戰爭期間變得體弱多病，但現在總算逐漸恢復健康，過著平靜的日子。

在紀子的姑姑田口雅（杉村春子）將紀子介紹給三輪秋子（三宅邦子）之後，劇情便急轉直下。雅一直勸說紀子去相親，但紀子以無人照顧父親為由拒絕，於是雅向她透露秋子與周吉即將結婚的消息。

一天，紀子和父親的助理服部（宇佐美淳）去海邊騎腳踏車兜風。晚上紀子將這件

事告訴周吉後，由於雅之前已經勸過周吉好好思考紀子的終身大事，因此周吉問紀子對服部的印象如何。然而服部已經有婚約了。

周吉和紀子一起去欣賞能劇時，紀子看見秋子和周吉打招呼，想到他們兩人即將結婚而感到不安。紀子的心情變差，又和摯友北川彩（月丘夢路）吵架。在周吉的勸說下，紀子的相親已開始安排。紀子問周吉是否真的要和秋子結婚，周吉頷首。紀子為此苦惱，於是去找彩，思考該如何經濟獨立。

最後，紀子接受了相親，父女兩人前往京都最後一次旅行。紀子在旅途中表明自己想和父親一同生活，不想結婚，但周吉對她說教，表示年輕人應該擁有自己的未來，於是紀子決定結婚。

結婚當天，紀子打扮得非常美麗，離開了家。周吉和彩一起去餐廳，坦承自己說要結婚只是謊言，讓彩很高興。周吉回家後，獨自削著蘋果，垂下了頭。

小津經過《風中的母雞》的失敗後，做出了許多檢討。首先，他和野田高梧共同創作劇本；促成此事的原因，是野田高梧在看過《風中的母雞》之後主動表示願意協助。他是小津的老同事，戰前是松竹浦田大船的編劇部部長，除了藝術電影外，也曾參與許多商業性電影

的製作。此外，他也因撰寫戰前相當賣座的《愛染桂》劇本而聞名，一九五〇年擔任日本劇本作家協會的首任會長。

野田高梧生於一八九三年，比小津年長十歲以上，但他和小津從新人導演時代就結識，小津也很尊敬野田高梧。他很了解藝術電影，人品敦厚，更重要的是他酒量很好。小津安二郎、野田高梧、清水宏等人之後頻繁地與志賀直哉、里見弴等小說家、畫家交流，他們本來就擁有追求藝術的強烈志向。筆者認為或許是因為野田高梧的加入，小津電影的小市民電影架構變得穩固，為小津的電影帶來穩定性。在那之前，與小津共同創作劇本的人就彷彿小津的部下，決定權都握在小津手中。相較之下，小津安二郎和野田高梧的地位平等，因為能互相討論而變得更為開放。

不過，筆者不認為小津會認可自己不喜歡的劇本。想必他們一定花了很長的時間慢慢進行，避免決定性的衝突。小津的劇本具有短篇的特質，一旦把時間拉長，就很容易出現前半段與後半段內容不連貫的傾向。野田高梧加入後，最大的改變就是劇本的架構變得更緊實了吧。看起來起承轉合清楚，人物的性格刻劃也變得鮮明。

小津安二郎之後所有作品的劇本，都是與野田高梧合著的，不過哪些部分是出自於小津自身的變化（進步），哪些部分又是因為野田高梧加入所帶來的效果，縱然可以推測，實際

上卻不得而知。筆者所能斷言的，就只有野田高梧加入後，劇本的架構變得更緊實，以及小津絕對不會做自己不接受的事。接下來提到劇本時，假如沒有特別註明，都是將小津安二郎與野田高梧視為一體來討論；目前幾乎無法在個別場合中得知兩人想法的差異。

另一方面，演員也同樣出現了變化。戰前常常出現在小津電影裡的飯田蝶子、吉川滿子、坂本武、齋藤達雄等人消失，取而代之的是劇場出身的中村伸郎、杉村春子（兩人皆隸屬文學座劇團）、三島雅夫、東山千榮子、東野英治郎（三人皆隸屬俳優座劇團）。從戰前到戰後都受到小津青睞的主角等級演員，只剩下笠智眾和佐分利信；而女星則加入了原節子、淡島千景、月丘夢路（後兩人為寶塚出身）。

《晚春》的系譜

《晚春》在戰略意義上也與《風中的母雞》大相逕庭。一言以蔽之，就是回到了《父親在世時》的路線。儘管《父親在世時》和《晚春》之間夾著大戰結束這個重大事件，《晚春》仍有許多地方與《父親在世時》相似。小津對於做出新嘗試非常慎重，可是一旦採用了，就不會捨棄；此處也承襲了他的這種態度。

下表整理出兩部作品的關係。

	《父親在世時》	《晚春》
1	父親犧牲自己，讓兒子上大學	父親犧牲自己，讓女兒結婚
2	兒子想和父親一起生活	女兒想和父親一起生活
3	兒子表示想辭去教職與父親同住	女兒表示即使結婚也想與父親同住
4	父親說服兒子，讓他繼續執教	父親說服女兒，讓她同意結婚
5	父親要求兒子出征，為國盡力	父親要求女兒結婚成家
6	父親對自己扮演的角色沒有疑慮	父親對自己扮演的角色沒有疑慮，但卻預告了不幸

在《父親在世時》中，兒子已經長大成人卻仍想與父親一起生活，是一件極為異常的事。然而一旦將兒子改為女兒，人們就沒有什麼疑慮。《父親在世時》的父親雖然不是軍國主義者，但卻依循著從明治時代以來的富國強兵、近代化方針，將兒子送進大學。這可謂某種對集體意識的認同。同樣地，《晚春》中的父親要求女兒結婚，亦是一種對集體意識的認同。站在個人的立場，女兒想和父親共同生活，這對父親來說也比較方便。既然如此，女兒其實沒有理由一定要結婚。

另一方面，這部作品中承襲《風中的母雞》的部分，則是電影的主題。小津讓女兒紀子扮演一個特殊的角色——父親以自己也要結婚為由，強逼她結婚，使她感到迷惘，因為她好不容易才擺脫戰爭的影響，享受著平靜的生活。對她來說，結婚破壞了她原有的生活，她必須重新經營感情和生活。她將徬徨失所，但卻不得不接受。小津賦予她一種不願妥協的個性，她無法原諒父親再婚。

大部分的女性對於結婚或許不像紀子那麼固執（紀子應該也想結婚，而且貌似對相親對象也頗有好感），只是每一位女性的潛意識裡都可能存在著這樣的想法。這一點正宛如人民受到徵召後，在人民的一般常識與軍令之間搖擺不定的心情。

紀子必須克服某種落差。正因為接受了犧牲（死亡），結婚——也就是重生——便具有重大意義，值得人們的祝福。這正是小津沒能透過《風中的母雞》讓因戰爭而傷痕累累的日本人與自身達成的和解（重新出發），也是日本人繼續前進時不可或缺的要素。關於這一點，《晚春》和《風中的母雞》並無二致。簡單講，《晚春》承襲了《父親在世時》的方法論，同時達成了《風中的母雞》所追求的目標。

在探討小津透過《晚春》達成的種種時，可以用小津戰前的電影和《晚春》做比較。請見下表。

	戰前作品	《晚春》
1	小市民電影	蘊含集體意識，與小市民電影稍有差異
2	劇情單純，單方面呈現	情節式，多層次呈現
3	演技較自然	演技較呆板，形式化，戲劇效果
4	步調慢	同上
5	以小津獨特的方式運鏡	同上。但增加許多大自然的空鏡頭及和室場景
6	自初期開始任用的演員	任用電影明星與劇場演員
7	主要為江東區一帶	鎌倉
8	類似美國電影	受能劇影響（利用能劇）
9	小津主導的劇本	與野田高梧共著
10	單一主題	民族性（文化人類學）主題

使將表中的戰前直接置換為《風中的母雞》，應該也適用；因為小津在《風中的母雞》裡的

這些變化並非為了改變而改變，是為了實現小津所追求的目標才更動了電影的結構。即

自我意識太強，整體而言回到了戰前的型態。《風中的母雞》正是一部如此激烈的電影，不過如前所述，《晚春》承襲了它的主題。

小津在《晚春》裡將《父親在世時》中的「父子關係」改為「父女關係」，並將「把兒子培養成一個對社會有貢獻的人」改成「讓女兒結婚」。《父親在世時》中的父親象徵著整個國家的近代化，相對於此，《晚春》中的父親則是文化人類學式的想法，亦即世代交替是必須進行的，而那是父母親的責任。

此外，《晚春》也繼承了始於《戶田家兄妹》的私小說化，父親的主觀性很強，女兒的主觀性也很強，從兩人身上可看見小津的影子。父親希望女兒結婚的決心，是這個故事的出發點。小津把在《風中的母雞》失敗的嘗試——也就是日本人的和解（重新出發）——當作一種隱喻，悄悄地置入這個故事裡。觀眾打從心底祝福下定決心結婚的紀子，這份祝福正是《晚春》的另一個主題。

父親勸女兒結婚，是出自於某種義務感，也是對集體意識的認同。但是這麼一來父親就必須獨居，這對他個人而言並不是一件好事。另一方面，對女兒個人而言，結婚等於破壞了她原本和父親共度的平靜而幸福的生活。而（對於父親結婚一事）強烈的憤怒超出了她個人的框架，迫使她走向對集體意識的認同。她所象徵的是一個接受了精神上的死亡之後重生的

故事。小津拍出女兒強烈的憤怒，以此提升戲劇效果；例如女兒在確認父親是否有意再婚時，說：「真的嗎？……是真的嗎？」的那一幕。另外，她去朋友家和朋友吵架的場景，也能讓觀眾感受到她的迷惘。這種手法，與《麥秋》中即將結婚的紀子在離家當晚獨自哭泣的場景，以及《東京物語》中紀子反覆說：「這太狡猾了。」的場景有異曲同工之妙。

不過這類呈現並不代表小津不再是個人主義者。小津仍舊是個人主義，只是除了這種手法之外，他再也找不出其他能為經歷過幾近崩毀的日本人打氣的方式了。同樣地，為了悼念死去的夥伴們，在《麥秋》中也必須安排展現集體意識的效果。在《東京物語》之後，這樣的效果便不再出現。

小津和野田高梧的優異之處，就是在小市民電影的框架下，融入能劇的表演方式；使用小市民電影的架構，同時採取戲劇手法。總而言之，他們的作品確確實實已經偏離了小市民電影。如果採用這樣的方法論，現實中的演員愈渺小，或者愈形式化，集體意識就愈龐大。

小津並沒有明確地提出，而是悄悄地將它融入小市民電影中。

這部電影打從開頭就是一連串漫長的日常生活描寫，內容包括在寺院舉辦的茶會等日本傳統習俗（這些是日本傳統事物代表著歷史性的觀點或永久性）。不過基本上都在描述曾宮家的日常生活。這顯示出整個電影的架構，同時昭告這是一齣小市民電影。小津他們的策略，

就是希望觀眾這麼認為。然而從看能劇的橋段開始，這部電影便逐漸脫離小市民電影的架

構，成為訴說劇中人物意志的故事，進入一個嶄新的領域。

而作為轉換契機的能劇，對《晚春》而言是否具有特殊的意義呢？或是小津只是單純利

用了能劇呢？又或者，倘若撇除美感不談，那麼將能劇改為小津電影中不時出現的棒球或自

行車賽，是否也無妨呢？

與能劇《杜若》的關係

為了探討《晚春》中能劇的意義，筆者想先進行若干說明，同時推敲小津的意圖。

從小津拍電影的手法來看，很難想像他使用能劇是毫無意義的。這完全是出自於我的想

像——小津會不會是在和志賀直哉與里見弴討論《晚春》的企畫時，從他們那裡獲得了某種

靈感？事實上，當初決定任用原節子的聚會中（可能是一場酒席），志賀直哉也在場；志賀

直哉的神話小說很可能成為他們談論的話題之一。

能劇充滿娛樂性，內容既深且廣。而這種由中世❹天才演員集大成的古典戲劇，甚至比

❹ 譯注：指日本的鎌倉時代與室町時代。

現代的前衛戲劇更加前衛。請恕我稍稍離題，我想在此說明一下能劇《杜若》的背景。

過去曾有一說認為《杜若》是世阿彌的作品，但從內容看來，目前普遍認同作者應為金春禪竹。有些版本會加上「戀之舞」這個副標題；所謂的副標題，只會在與一般演出稍微不同時才會加上。不過，若要說《杜若》給人的印象是否為一齣愛情劇，答案應該是否定的。

三苫佳子認為，身為世阿彌女婿的金春禪竹「繼承其岳父的思想，不僅將之引用於著作中，更廣納儒教、神道等教義與歌論❺，畢生致力於追尋其獨到的能樂論」。9

此外，禪竹的作品具有下列特徵。

提到禪竹的風格，一般可舉出以下幾點：「泛幽玄❻說」──無論是妖怪或死者等各種角色，都能因演員的心態而呈現出具有幽玄美感的演技；「抽象概念」──沒有明確的劇情發展，而是彷彿整體覆蓋著一層神秘的面紗；「環狀架構」──故事沒有完結，劇中出現的靈魂回到原本狀態。在禪竹的作品中，確實可以看見許多模稜兩可、難以理解的部分，不過長久以來人們都將這些視為禪竹特有的美學。10

接下來介紹能劇《杜若》。《杜若》源自《伊勢物語》，也就是在原業平的故事。傳說原

業平離開京都，前往東方諸國的途中，在三河的八橋（當時確實有八座橋）看見杜若盛開。當時他所創作的

於是他取日文「杜若」的五個假名作為詩句的句首，詠嘆旅行的心情。當時他所創作的

和歌是：

> 長年陪伴身旁的妻子，宛如已穿慣的唐衣；將其留在京都，獨自踏上遙遠的旅程，不禁深感寂寞。❼

此外還有一個故事。

業平年輕時有一戀人高子，業平經常鑽過高子房裡牆上的洞去找她。高子的兄長們對此事相當憤怒，於是監視著洞口。再也不能去找高子的業平，竟然把高子強行帶走私奔，但最終還是被逮住了。高子後來成為天皇的妃子，人稱二条后。

《杜若》就是根據上述軼事創作的，故事大綱如下。

❺ 譯注：關於和歌的理論與評論。

❻ 譯注：日本中世文學、藝術的美感之一，表示一種難以言喻、深切但隱晦的餘韻之美。

❼ 譯注：原文為「からころも きつつなれにし つましあれば はるばるきぬる たびをしぞおもふ」。

【劇情簡介】

一名僧侶在三河的八橋上欣賞杜若時，有名女子（上半場主角）出現，告訴他這正是業平詠嘆的杜若。女子表示可以讓僧侶借住一宿，於是僧侶前往女子的住處。這時，女子穿戴著高子與業平的遺物出現，表明自己其實是杜若精（下半場主角）。女子說業平是來自寂光淨土的「歌舞菩薩」，業平只是他的化身，他將拯救包括草木在內的眾生.；此外，業平也是「陰陽之神」。天亮後，杜若精便消失無蹤。

一般認為女主角具有雙重形象，杜若精就是高子（也有一說認為高子或杜若精其實就是在原業平。如此一來便是三重形象）。在能劇中，靈魂通常會在旅僧的祈禱之下成佛，但在《杜若》中，旅僧並未積極採取任何行動。

在討論《杜若》與《晚春》的關係時，最應受注目的就是以下的看法。天野文雄的論述如下。在此，他將高子稱為二条后。

在《杜若》中，表、裡兩個世界（也可說是兩個故事或兩個大綱）同時進行，這無疑是本劇的特色。（……）一個是旅僧與杜若精（＝二条后）所在的現實世界（世界

（二条后）。換言之，也就是用雙重形象來看待高子這一點。小津把這個手法運用在《晚

傳書都無關。兩者的關聯，其實是「世界A」和「世界B」，以及相當於兩者交點的高子

《杜若》和《晚春》的關聯，與天台本覺思想、《伊勢物語》的古注或日本中世的和歌祕

条后相連了。[11]

「世界B」中，故事裡的一名女性（代表）正是二条后，因此A、B兩個世界便藉由二

非單純打發時間的休閒活動）。另外，「世界A」的主角雖是杜若精（二条后），但在

業平」形象（其背景為類似和歌陀羅尼論的觀點，亦即將和歌視為一種佛陀的真言，而

B」的支柱，則是人們透過《伊勢物語》古注與中世和歌祕傳書所窺見的「中世日本的

本中世文化整體影響深遠的天台本覺思想（認為世間萬物皆有佛性的思想），而「世界

「世界B」裡得以成佛。「世界A」的支柱，應可視為一般認為對包括能劇在內的日

內，許多女人因為與業平共度春宵而得到渡化。所以在「世界B」裡提到包括二条后，在

是在追憶二条后──透露自己也受到渡化；而在「世界A」裡草木得以成佛，在

界A」裡，描繪杜若精（＝二条后）透過告訴旅僧業平作為菩薩的渡世行為──同時也

A），另一個則是杜若精（＝二条后）所訴說的故事的世界（世界B）。換言之，在「世

春》。在《晚春》裡，「世界A」是小市民電影的世界，「世界B」則是集體意識中的女性，而位在交點的則是紀子。另外在《晚春》中，只能說「世界B」緊緊依附著「世界A」。

小津對《杜若》的背景瞭解有多深，不得而知。目前能確定的，只有笠智眾曾說過小津喜歡能劇。[12]另外，在〈文學備忘錄　小津安二郎〉中，可以看見小津記錄了觀阿彌、世阿彌等的系譜、能劇用語，以及多部能劇的大綱並加以研究。從小津一貫的方法論來看，他不可能在尚未理解的狀態下就使用這個手法。他應該對《杜若》的背景進行了某種程度的研究才是。而且筆者認為小津將《杜若》的雙重形象運用在《晚春》中，的確是事實。下面筆者將舉出幾個理由來論證。

小津把盼望日本重生的心願寄託在《風中的母雞》，但時子只是個平凡的個體，小津沒能成功讓她代表日本人的精神。但在《晚春》中，他成功地使用了雙重形象。假如他沒有賦予紀子如同高子一般的雙重形象，便無法完成《風中的母雞》的課題。在《晚春》之後，《麥秋》又更進一步探討此問題。

此外，不同於副標題「戀之舞」帶給人的印象，《杜若》的劇情本來就和戀愛沒有太深的關係。從金春禪竹的風格看來，戀愛元素也只能說是次要的。儘管《晚春》中沒有戀愛元素，但紀子對父親深切的愛，或許也可以稱為某種愛戀；不過這也僅是次要的。如前所述，

這樣的安排正如同《父親在世時》的兒子想和父親一起生活，是一種劇本上的策略。

倘若觀眾認為《晚春》是一部描寫紀子戀父情節的電影，那只能怪小津的策略錯誤與他身為導演的能力不足了。筆者認為不需要否定紀子的戀父情節，以紀子個人而言，她應該是希望維持現狀的。但是紀子相信父親即將再婚，再加上被父親說服，於是下定決心結婚。

「世界B」的故事則有些不同，我們必須將它理解為身為女神（同時代表著日本人）的紀子之死與重生的故事。正因如此，這部電影才得以帶領遭受戰敗打擊、咬牙過著悲慘生活的日本人重獲新生。

或許很少有人注意到，小津安排紀子在京都的旅社中穿著杜若的浴衣。顯然小津並非單純只將紀子視為一名現代女性，更暗示著她是杜若精。小津電影畫面中的一切，一向都有其意圖，以文學的角度來看，也只能如此解釋。小津在沒有告知觀眾的狀態下，偷偷在小市民電影裡置入了神話的架構。儘管這是某種戲劇的手法，但在電影中，也不會明白地說出來。關於這一點，即使不舉能劇為例，光看一些戲劇元素較強的電影——例如卡爾‧德萊葉（Carl Dreyer）的作品——也能窺知一二。在能劇中，演員必須在極度受限的環境下，以自己與觀眾共同擁有的知識作為前提，與觀眾共享一種超出觀眾實際所見景象的形而上學概念。《晚春》的演

在一般的戲劇表演中，愈重視集體意識，演技就愈受限。動作也變得不自然。

員之所以演技生硬，正是因為小津在電影中悄悄置入了戲劇元素的關係。

此外，讓原節子這樣的演員來飾演紀子，更是替這部作品增色不少。紀子因為戰爭生活困苦而病倒，也因此遲遲沒有結婚，但最後病情好轉，和父親過著幸福的生活（原節子也在同一時期和紀子一樣曾遠赴農村採買食糧，也經歷過疾病）。這時她的姑姑要替她介紹對象，但她卻以要照顧父親為由而拒絕。之後父親用自己的再婚當作藉口，催促她結婚。從這時候開始，紀子的心情就突然變得很差，表情就像由小面（年輕女性面具）變成了般若（女鬼面具）。紀子的婚事絕非草率，她是經過了仔細的思考、掙扎後，在父親的催促下，才總算下定決心的。

實際上，在當時相親結婚還是主流，因此儘管有些女性的感受和紀子一樣，但勢必也有一些女性抱著積極的態度。不過在潛意識中，所有的女性都可能擁有與紀子相同的感受。換言之，她們經歷了精神上的死亡、重生，又踏出新的一步（小津刻意營造出這樣的效果）。

觀眾打從心底為此事喝采，這是（日本）重生的故事，小津祈禱日本人在戰爭中疲憊不堪、幾近崩潰的心能夠重獲新生。

為了描寫日本的重生，小津不得不考慮現存的集體意識。小津在《風中的母雞》呈現出夫妻間的和解（重新出發），卻因太過拘泥於拍出帶有志賀色彩的作品，而無法使其成為國

民間的和解（重新出發）。在《晚春》中，他則採用不同的形式祈願日本的重生。隱藏在他下一部作品《麥秋》背後的主題，是個人的自我與集體意識的對立，在這個前提下，相對於個人主義的集體意識只能說是一種文化人類學（民族學）上的觀點。從某方面來說，這也算是承襲了《晚春》的主題。

小津和野田高梧的策略可謂幾近完美。小津電影裡的空鏡頭從戰前就很多，不過在《晚春》裡更是選擇了自然景色、山景、海景等。此外，住宅內部的場景也不少。從茶會、京都各處的寺院到婚禮的服裝，都充滿了日本傳統的雅趣。電影的第一個鏡頭是山景，接著帶到車站、圓覺寺、茶會，呈現出充滿日本風味的景色，接著突然聊起小孩的褲子（這令人聯想到志賀直哉的「假如發現寫出套路，我就不會再寫下去」）。

當然，這種日本傳統雅趣是一種策略，可能象徵著永恆不變的事物。另一方面，小津在片頭放了一段冗長的電車鏡頭，鉅細靡遺地描寫劇中人物的日常生活，強迫觀眾接受這是一部小市民電影，是一部講述日常的電影。片尾的海浪鏡頭也如日本文化一般暗示著永恆，同時解放觀眾的心情。

《晚春》的細節

從《晚春》開始，小津的劇本都是與野田高梧共筆完成，或許是受到這個影響，從片頭到出現結婚的話題、故事開始進入高潮，片中花了很長的時間淡淡地描寫曾宮家的日常生活；不過在這之中其實隱藏了許多要素（伏筆）。例如在充滿日本風味的寺院裡舉行的茶會，以及在通勤的場景中的電車畫面中，都夾雜了一些父女的對話，顯示出緊密的親子關係。這些畫面都是流動的。

紀子說父親一位再婚的友人「骯髒」。當然，這也埋下她對父親與秋子結婚一事感到嫌惡的伏筆。在片中出現結婚話題後，紀子收起了個人特質，而展現出女性特質，同時尋求經濟獨立。至於紀子為什麼改變了想法，片中並無說明，也就是交由觀眾自行想像。假如他試圖（像《風中的母雞》一樣）說明這一點，這部作品或許也會失敗。

劇中人物去欣賞能劇的場景也很有名。先不論《杜若》的內容，周吉在看能劇時，向被紀子認為是他結婚對象的三輪秋子打招呼，秋子也對他點頭示意。紀子見狀，也向秋子打招呼。紀子露出黯淡的表情，看看父親，又看看秋子，接著低下了頭。雖然沒有任何說明，但這一幕的意義非常明顯。小津不用言語說明，而是透過緩慢的步調讓觀眾想像紀子的內心世界，也就是拍出一場內心戲。在這之後的橋段也很棒。能劇繼續演出（可以聽見歌謠聲），

然而畫面卻帶到一棵大樹，下一個畫面則是兩人走在路上的情景。能劇的餘韻、風、紀子內心的不安、父親的不自然……全都在沒有言語說明的狀態下呈現。

故事的高潮是這對父女前往京都旅行時，在旅館裡的對話。紀子雖然答應了結婚，但卻還沒真正接受婚姻。紀子身為一名現代女性，認為滿足個人利益（也就是做自己想做的事）比較重要，也是理所當然的。而父親對她（老掉牙）說教的內容，其實不太合邏輯，也不夠明確。

這個嘛，就算結婚，可能也不會打從一開始就幸福啦。以為只要結婚就會立刻得到幸福的這種想法，反而才不對。幸福不會在那裡等著你，而是要你自己去創造的。幸福並不是結婚這件事本身──一對新婚夫婦攜手慢慢打造出新的人生，才是幸福啊。

結婚不一定意味著幸福，但只要努力，說不定就能獲得幸福……這實在算不上正面的意見，反而比較接近某種義務感，就像《父親在世時》中，父親對想休學和他一起住的兒子所說的話。戰前的小津更強調個人主義，與這時的差異極大，而這正是他在「戰爭期」學到的。也許父親並不是想用道理來說服她，而是想盡自己的責任。

這部作品中最有名的一幕，就是兩人在京都旅館被窩裡對話的場景中，拍攝水壺空鏡頭。紀子對父親說話說到一半，發現父親已經睡著了，於是不再說話，開始陷入沉思。這時，畫面便切換至著名的花瓶鏡頭。如前所述，這就如同文章裡的逗號，具有停頓的功能。

在寫文章時，逗號的用法也大有學問。在這裡，花瓶並沒有具體代表著什麼，而是承襲了志賀直哉的方法論，也就是「不走入套路」。這只是小津單方面地壓抑著不要讓情緒高漲，也就是在控制觀眾的意識。

片中並沒有拍出婚禮，最重要的結婚對象也沒有出現，但觀眾卻打從心底對紀子結婚感到喜悅。這不僅是對紀子個人的祝福，也是對準備從毀滅中重新出發的日本人的祝福；觀眾得到了解放，迎向未來。然而小津真的解決了戰爭問題嗎？《晚春》是對於從徹底的毀滅中，或說從負面狀態中重新出發的祝福，然而他並沒有認為問題已經解決。個人意識與集體意識之間的對立，一直延續到《麥秋》。

有一幕，父親回到了個人身分。在京都的庭園（龍安寺的方丈前庭），他和朋友小野寺談話的內容是這樣的。

嗯……如果要生小孩，還是生男孩比較好，生女孩太無聊了──好不容易把她養

大，又得把她嫁出去……。

（……）

她不嫁人我也擔心，等她真要嫁人了，又覺得很沒意思……。

《晚春》還有一個著名的畫面，就是最後一幕，父親獨自低頭削著蘋果的畫面。認為他睡著了的說法根本不用討論。根據笠智眾的說法，當初小津本來要他大哭，但笠智眾回答：「導演，我做不到。」小津也沒有強迫他。於是這一幕就變成「垂頭喪氣」了。[13] 當然，與其說他是在哭泣，倒不如說是黯然神傷。筆者認為在他削完蘋果之後，將視線稍微揚起就結束的手法極為出色。

另外，紀子和父親的助手服部的關係，則有點難以理解。服部似乎對紀子有意思，他已經有婚約了，還約紀子去聽音樂會。另一方面，紀子則是對他完全沒有意思。筆者總覺得飾演服部的宇佐美淳是一個失敗的選角。兩人一起騎腳踏車兜風的場景也很有名；他們聊到「吃醋」的話題，紀子說：「因為我每次切醃蘿蔔都切不斷嘛。」按照一般的解釋，這單純是紀子表示自己是「醋罈子」，同時也為自己和父親的關係埋下伏筆。紀子和服部之間就算有進一步發展也不奇怪（或許有吧），但關於這一點片中並沒有交代。之後她和服部的對話裡

也出現了醜蘿蔔,但依舊令人費解。

原節子與笠智眾

原節子(一九二〇～二〇一五)出生於橫濱,一九三五年就讀女子學校期間,在姊夫熊谷久虎導演的引薦之下進入日活多摩川製片廠,就此踏入電影界。據說介紹她工作是因為她家有些經濟問題,不過筆者總會想像,應該是熊谷久虎身為導演的本能促使他這麼做的吧。熊谷既是原節子的親戚,同時也終身扮演著類似導師的角色。

當時原節子還只是個不知世事的少女,突然被帶到片場,似乎頗感困惑。她的個性內向,在片場交到的朋友寥寥無幾。她並沒有想出名,然而一旦站在攝影機前,毫無經驗的她卻能令人留下深刻的印象。畢竟她是個美女,儘管個性內向,卻有一種堅持。

一九三六年,她演出山中貞雄的《河內山宗俊》,山中似乎也注意到了原節子。一九三七年,她主演了德國導演阿諾德‧芬克(Arnold Fanck,被譽為山岳電影的巨匠)執導的《新樂土》。這部電影原本是由阿諾德‧芬克與伊丹萬作導演合拍,但因為兩人不合而分為德國版與日本版。從這部電影開始,原節子一口氣躋身電影明星之列。這時原節子才十六歲,在電影裡看起來卻很成熟。據說電影上映後,在德方的邀請下,她和姊夫熊谷及川喜多長政

夫妻一同遠赴德國，在各地受到熱烈歡迎。

當然，這部電影的背後（尤其是德方）藏有政治力量。據說在德國的首映會上，希特勒、戈培爾、戈林等人都出席了。原節子一行人後來又前往法國、英國、美國，與各地的電影人見面，繞了地球一圈才返回日本。這個經驗似乎對原節子影響深遠。人們認為在美國成功的日本演員，在日本不見得會成功；不僅如此，她甚至遭到強烈的抨擊。戰後田中絹代也曾一度飽受批評。在那些抨擊當中，可能也包括「原節子長得很漂亮，但只是個漂亮的花瓶」吧。

回國後，原節子和熊谷按照先前的規劃，進入東寶。在這個時期，她演出了許多島津保次郎的作品。隨著戰爭的接近，國家開始拍攝政治宣傳電影，原節子也在許多政治宣傳電影中演出。她在熊谷久虎的《上海陸戰隊》（一九三九）中飾演一名抗日的中國女性，多少有些不自然。另一方面，她在同為熊谷久虎執導的《指導物語》（一九四一）中飾演一名平凡女性，倒是令人留下了不錯的印象。這些政治宣傳電影鮮少以女性為主軸。

戰爭結束後，一切都改變了。據說在這個時期，她甚至來到福島一帶採買物資，扛著沉重的物資回家，身體還因此受傷（《晚春》似乎納入了這段插曲）。在工作方面，她演出了黑澤明的《我於青春無悔》（一九四六）、吉村公三郎的《安城家的舞會》（一九四七）、木下

惠介的《小姐乾杯！》（一九四九），而評價最高的是今井正的《青色山脈》、《青色山脈續集》（兩者皆一九四九）；上述每一部都是令占領軍滿意的「概念電影」。唯一能確定的，就是相較於《我於青春無悔》、《安城家的舞會》等片中強勢的女性，原節子還是比較適合個性內向的角色。

而她演出《晚春》也是在這個時期。小津想必早已透過電影認識了原節子，在《晚春》開拍前的會議中（志賀直哉也在場），小津就決定使用原節子，劇本也是以此為前提而撰寫。小津屢次稱讚原節子的演技，說她之所以被批評演技差，都是導演的問題。[14]

原節子那「永遠的少女」形象，透過小津的紀子三部曲逐漸定型。她在紀子三部曲中呈現的，是一名平凡卻深具精神意義（女性特質）的現代女性。能夠詮釋如此深厚精神意義的演員，也只有原節子了。例如高峰秀子更具有現代感，她身為一個「人」的特質，比身為一名女性的特質還要強烈。原節子所承擔的另一個責任，就是小津本身的主觀（也就是某部分代替小津說話）。或許原節子自己也察覺了這一點。

在紀子三部曲之後，她又演出了小津的爭議作《東京暮色》。對原節子來說，這正是她演技發揮得最淋漓盡致的一部作品。其後，因為年齡的關係，她在小津電影裡只飾演母親，或是有點怪異的配角。但即使如此，他仍然賦予原節子的角色一種不妥協的個性。對小津而

言，原節子也是一個特別的演員。

一九六二年，原節子演出稻垣浩導演的《忠臣藏　花之卷‧雪之卷》之後，便退出了演藝圈。與其說是宣布退出演藝圈，倒不如說是單純因為沒有電影可演也說不定。實質上的退出，逐漸成為徹底的退出，她斷絕了和世間的所有聯繫。或許她認為小津死了之後，就再也沒有適合自己演出的電影了吧。而且她是小津的招牌演員，更是幾乎已成為傳說的演員，其他導演也很難用她吧。

原節子個性率直，不拘小節，喜歡看書、喜歡啤酒；聽說她只要一喝酒，話就會變多。另一方面，她也充滿知性、有自己的堅持，同時不喜歡人。身為一名演員，她除了想提升自己之外，似乎也始終有種不自然的感覺。或許她和小津各自不妥協的個性影響著彼此。

原節子的傳記帶給人一股難以言喻的難過與悲傷，相對地，笠智眾的散文《小津安二郎老師的回憶》讀起來卻宛如在聽脫口秀一樣有趣。也許是因為這部散文是笠智眾在過世前兩年，以口述方式完成的關係。

笠智眾的兒子表示，笠智眾的妻子花觀曾任職於松竹的劇本部門，因此認識了笠智眾，而她一直以來都依照當時的習慣，稱呼小津為「津哥」（隨著小津的地位愈來愈高，她便改口稱小津為「小津老師」，但小津應該不想被稱為老師吧）；不過笠智眾則只稱呼他「小津

老師」。笠智眾和小津只差一歲，但他秉持著明治人的風骨，自始至終都將小津視為恩師。

笠智眾（一九〇四～一九九三）出生於熊本縣一間淨土真宗的佛寺，是家裡的次男。他在當地的中學畢業之後便來到東京，進入東洋大學印度哲學科就讀。一九二五年成為松竹蒲田製片廠演員研究所第一期的學生，展開演員生涯。有很長一段時間，他都只演出一些小角色；據說也因為這樣，他有時會幫忙小津組的工作人員。

從小津的第二部作品《青年之夢》開始，除了《淑女忘記了什麼》以外，之後所有的作品笠智眾都有參與演出。在「戰前期」，他演出的幾乎都是跑龍套的小角色；就像看希區考克的電影時，可以在電影裡找到他本人一樣，在看小津早期的電影時，找出年輕時的笠智眾也為觀眾提供了一份樂趣。

笠智眾是在《獨生子》（一九三六）中飾演老師之後才正式走紅，他的演技受到小津的肯定，於是被拔擢演出《父親在世時》中的父親角色。從這個時候開始，笠智眾在小津電影裡的地位似乎就決定了。他演出的大部分是老人角色（到了「戰後期」後半，他的實際年齡也追上了劇中人物），和原節子一樣，大多扮演表達小津主觀意識的角色，最具決定性的一部就是《晚春》。笠智眾在諸多作品裡扮演「小津代理人」，代表作包括《父親在世時》、《晚春》以及《秋刀魚之味》。

一九四〇年左右起，他也在清水宏的電影裡擔任幾乎等同主角的角色；透過這些作品，我們可以看見他演出符合實際年紀的青年。他也經常在政治宣傳電影裡飾演軍人。戰後，笠智眾成為一流的演員，演出許多電影。

笠智眾同時也擁有喜劇演員的才華，他在小津的《長屋紳士錄》、《彼岸花》，以及木下惠介的《卡門回家》等作品中，都扮演憨傻的角色。小津死後，他大多演出配角，最有名的角色是《男人真命苦》系列的「御前樣」。

他不只一次提到，自己能成為一個獨當一面的演員，全都要感謝小津。此外他也提到，在拍小津的電影時，演員不需要自己思考，只要聽從小津的指示就好，所以反而很輕鬆。然而實際上，據說到了戰後，笠智眾在小津面前演戲還是會緊張得發抖。15 演員和導演的關係，或許有部分是旁人所無法理解的。

的確，就像笠智眾自己所說，他是個笨拙、不善言詞又憨直的演員。但那是明治時代出生的人特有的憨厚，小津就是喜歡笠智眾的這一點。

成瀨巳喜男《山之音》

成瀨巳喜男的傑作之一《山之音》（一九五四）和《晚春》一樣使用了原節子，受到

《晚春》極深的影響。小津和成瀨巳喜男在當助理導演之前就是朋友，同時也是堅持小市民電影的競爭對手。雖然他們幾乎沒有公開承認互相受到對方影響（但小津曾稱讚過《浮雲》），但他們應該都很關心對方。

相較之下受到影響比較明顯的，就是上述兩部作品。這兩部電影的主角都是原節子，小津和成瀨巳喜男都可以稱為小市民電影的導演，但相較於小津置入了集體意識，拍出規模較大的小市民電影，成瀨巳喜男則從未離開個人電影的範疇。製作出最高水準小市民電影的，與其說是小津，倒不如說是成瀨巳喜男。

但是《晚春》和《山之音》都以戰爭為背景，如果不考慮戰敗這個狀況，就很難成立。

此外，這也是成瀨巳喜男難得著墨於心理的電影。

【劇情簡介】

尾形真吾（山村聰）是某間公司的專務，他與妻子保子（長岡輝子）、和他任職同一間公司的長子修一（上原謙）及其妻菊子（原節子）一起住在鎌倉。修一每天都在外面喝酒到深夜才回家，在外面有女人，夫妻感情很差。真吾則很疼愛菊子，菊子也很仰賴真吾。

大正文學的嚴謹度相比，不得不說隨著時間的經過，文學的格局變得愈來愈小了。雖然《山

上。老實說，與夏目漱石、森鷗外等明治文學，以及志賀直哉、谷崎潤一郎、芥川龍之介等

川端康成的《山之音》在一九四九年到一九五四年之間，各章分別發表在不同的雜誌

回信州。

不久後，回娘家的菊子約真吾在公園碰面，表示她決定要離婚。真吾也考慮帶妻子

娘家了。

肚子裡的孩子並不是修一的，並默默收下了真吾給他的錢。真吾回到家後，發現菊子回

商量，就自己偷偷墮了胎。真吾下定決心去見絹子，得知絹子懷孕了，但是絹子卻說她

彌谷津子）。但他還沒下定決心見絹子。真吾發現菊子身體不舒服，才得知她沒有找人

婦，也就是丈夫戰死的寡婦絹子（角梨枝子）的消息，而去見了她的同居人池田（丹阿

趁著修一出遠門，真吾在祕書谷崎英子（杉葉子）的牽線下，為了打探修一的情

回來。

於是再度離家出走，隨後捎來消息，表示自己在真吾的老家長野。真吾要修一去把她接

某天，真吾的女兒房子（中北千枝子）帶著孩子回來。房子很氣真吾真吾只疼愛菊子，

之音》是一部不錯的小說，但運用抒情手法讓一切變得曖昧不明，又讓人認為這就是日本的特色，也很傷腦筋。這種半吊子的態度實在應該批評。

回到正題，川端的《山之音》是主角真吾的故事，以他的視角撰寫而成。山之音象徵的是他的年老，而他的年老正是讓故事前進的要素之一（只是結果曖昧不清）。故事的時間軸很短，年輕時，真吾本想和妻子的美女姊姊結婚，但最後卻和外貌遠不及她的妹妹結了婚。年老後的現在，他從媳婦菊子身上看見了妻子已故姊姊的影子。另一方面，妻子普通的外表則遺傳給了女兒房子母女。真吾那略為荒謬的一生，與整個故事有著密不可分的關係。

這部小說以戰爭（體驗過戰爭的世代在精神上的混亂）為背景。換言之，故事裡存在著兩個主題，一個是真吾的人生和年老的故事，另一個則是身為戰前日本人的真吾（當然具有日本傳統）與體驗過戰爭的修一（儘管無法從戰爭帶來的精神問題中重新振作，但遠比父親有邏輯）兩人之間的衝突。

站在這個角度，我們可以找出川端和小津作為戰後知識分子的共通點。在經歷過戰爭所導致的精神創傷之後，某種重新檢視與重新定義是有其必要的。然而川端和小津電影中具有代表性的日本傳統，其實截然不同。說得極端一點，小津創作的是一種理念性的電影，而川端則是為了將「年老」這個主題融入故事，而寫出了一部複雜且模糊的小說。

成瀬巳喜男的《山之音》重新檢視了原作的架構。他採取的構圖是將真吾和菊子置於故事的核心，再搭配上修一。如此一來，菊子便比川端的《山之音》還要人性化，故事也成為菊子的故事。川端的《山之音》中描述，菊子因為修一在外頭有女人而在性方面成熟（筆者覺得非常奇怪。但川端只有點出這個事實，沒有說明原因），最後菊子也沒有離婚。看來在原作裡，菊子是一個欠缺真實性的存在。

原作裡的修一比在電影裡更富知性；在電影裡，他扮演的是一個討人厭的角色。另一方面，他與情婦的共同點，就是精神上飽受戰爭的摧殘。上原把那種討人厭的模樣演得維妙維肖。川端將主題之一「山之音」，也就是真吾的年老以及個人史的問題列為次要。透過上述整理，可以得知電影版的《山之音》以戰爭為背景，主題是真吾和菊子的關係，最後收斂為菊子的故事；因此，我們可以說成瀬巳喜男成功構築了一個不輸小說的藝術電影世界。

在某種意義上，由於成瀬巳喜男將作品放進小市民電影的框架內，因此貼近了《晚春》的世界；透過採用原節子，又再更靠近《晚春》了。然而愈是貼近，小津和成瀬巳喜男的差異就愈明顯。小津把原節子打造成一名現代女性，再加上宛如巫女的背景，也就是賦予她雙重形象；而成瀬巳喜男卻明顯只將她當作一個個體，且代表著「性」。例如有一幕是爛醉如泥的丈夫叫喚她，而她露出一臉嫌惡的表情（丈夫向她求歡。如果是現代的女性，說不定會

揍丈夫一拳），以及她用毛巾按著流鼻血的臉，抬頭望向真吾的場景等，這些或許都是只有原節子才能呈現的演技。原節子很美，同時也充滿了女性特質。而不同於原作的是，她自己決定要離婚，因為有精神潔癖的她沒辦法原諒丈夫的行為（但原作中不知為何原諒了）。與《晚春》、《麥秋》一樣，尾形家逐漸走向毀滅；這樣的結局似乎比較適切。川端把菊子視為一種代表著「性」的存在，而抹煞了她的獨特性（個人主義的自我）。

在這兩部電影中，原節子皆扮演深具精神意義的角色，而且都很成功。看見原節子在片中的表現，可以明顯感受這部作品確實受到《晚春》的影響。成瀨巳喜男的電影中，原節子參與演出的包括《飯》、《山之音》、《驟雨》、《女兒·妻子·母親》等，但除了《山之音》外，成瀨巳喜男便沒有讓原節子扮演這種極富精神意義的角色；在其他作品裡，原節子演出的都是平凡的主婦。至於小津，在《東京物語》之後，原節子也回到了極為普通的角色。事實上，原節子將演技發揮得最淋漓盡致的作品，就是《晚春》和《山之音》。

如前所述，小津和成瀨巳喜男在小市民電影中成長，戰後兩人同樣持續運用小市民電影的框架，但兩者的方法論與認知皆不同。他們兩人最接近的作品，當屬《晚春》、《東京暮色》、《山之音》、《浮雲》了。

(3) 紀子三部曲 《麥秋》

《麥秋》（一九五一）繼承《晚春》，在同樣的框架下構思而成，處理了當初沒能放進《晚春》的主題，與《晚春》同為精心策劃的作品。但《麥秋》和《晚春》仍是不同的，或者應該說兩者不同的地方也很多。在小津電影中，《麥秋》或許是最難理解，且最具思想性的一部。小津常提到輪迴或無常，但那其實應該命名為文化人類學（民族學）式的嘗試。人類經過世世代代的繁衍，形成了一種永恆，然而有時永恆會與個人產生對立。

戰爭的經驗令小津不得不思考集體意識的存在。那是人類理想的樣貌，支持著個人，同時也壓迫著個人。小津認為個體對於維持人類的永恆具有某種責任，另一方面，身為個人主義者的小津對集體意識是有所抗拒的。這兩者之間的衝突正是《麥秋》真正的主題，同時小津也將對陣亡者的悼念寄託於其中。

以結果而言，《麥秋》是一部有些悲觀的電影。集體意識跨越世代的存在，意味著人類的永恆，只要尊敬這一點，個人有限的一生便顯得無關緊要。這個角度的悲觀與小津本質上的悲觀，似乎在最深層的部分產生了共鳴。

【劇情簡介】

間宮紀子（原節子）和父親周吉（菅井一郎）、母親志茂（東山千榮子）、哥哥康一（笠智眾）、嫂嫂史子（三宅邦子）與他們的兩個兒子一起住在鎌倉。父親是退休植物學家，哥哥是醫師，在東京的醫院上班。紀子是二十七歲的上班族，對家中經濟也有貢獻。

父親的哥哥茂吉（高堂國典）來家裡作客。茂吉和他們一家人度過了幾天，認為周吉和志茂不能一直打擾年輕人，所以勸他們搬來大和。另一方面，紀子公司的主管佐竹（佐野周二）則幫她安排相親，家人們也表示贊成。秋田的醫院請康一派遣醫師過去，於是他推薦屬下醫師謙吉（二本柳寬）前往。謙吉的妻子過世，和母親民（杉村春子）一起養育一個年幼的女兒。他和紀子在戰地陣亡的哥哥省二是朋友，住在他們家附近，而且兩家人都彼此認識。

謙吉即將前往秋田，康一和紀子請謙吉吃飯。這時，謙吉把省二寫的一封信（信裡附有一株麥穗）交給紀子。隔天紀子送餞別禮給民的時候，民間紀子能不能和謙吉結婚，紀子答應了。這件事在間宮家引起了一陣騷動，最後家人接受了，於是紀子前往秋田，父母搬去大和，大家舉辦一場簡單的宴會，一起合照。

周吉和志茂在大和看見舉行婚禮的一行人走過麥田，感慨萬千。

或許是因為《晚春》的成功帶給小津勇氣，《麥秋》的構想非常大膽。

小津曾這麼說。

總之，我減少了戲劇性的部分，呈現出的內容餘韻慢慢沉澱，形成某種哀愁，而這正是令人在看完這部電影之後回味無窮的東西——所以我開始嘗試，心想如果可以拍出這樣的作品就好了。

（……）

也就是說，我並不是在電影裡演了一齣熱鬧的戲，而是只讓觀眾看到七分或八分，而看不見的地方，是不是就會變成哀愁呢？這就是我的目的。16

另外他也曾這麼說：

我想描寫的是比故事本身更深層的「輪迴」，或是「無常」。17

小津的發言很難直接理解。這些到最後都成為小津的輪迴、小津的無常、小津的哀愁；

我想沒有必要回歸日本藝術史去一一觸碰。筆者用「文化人類學式」或「民族學式」這種比較籠統的奇怪說法，來取代小津的這些概念。當然小津並不是學者，或許在他的思路當中，就是使用了輪迴或無常等詞彙吧。這些詞彙太偏向佛教，所以還是避開比較保險。

基本上《麥秋》具有公民社會（小市民電影的世界）與集體意識的多層結構，也就是《晚春》中的「A世界」和「B世界」。他試圖同時描繪一個肉眼可見的日常生活以及另一個世界。最關鍵的是紀子，其次則是父親的角色。《麥秋》的新嘗試就是更具策略性，小津試圖使用輪迴和無常的概念來說明他的目的。

曾經採訪過小津的記者，將小津的話整理如下。

小津安二郎說，這個企圖太不實際了。我覺得劇本寫得很好，我有信心《麥秋》一定可以拿到今年的劇本獎。可是劇本雖好，導演卻不好。我每天晚上都暗自煩惱著「明天要拍成什麼感覺呢」。這個工作我已經做了二十年，《麥秋》是我第一次這樣。他說夜裡獨自煩惱明天該怎麼導，不是騙人的，是真的很苦惱。我本來以為小津安二郎應該更屬害才對呀。[18]

筆者相信小津應該真的很煩惱。他想挑戰一個新領域。電影一開始和《晚春》一樣描寫日常生活的情景，但事先預告伯父會來；也和《晚春》一樣，在片頭的日常生活場景中，設定了小市民電影的框架。康一、史子和紀子一起去接爺爺之前，有一個用餐的場景，小津在這裡不著痕跡地展現出紀子身為一個現代女性的想法。

大和的爺爺來訪之後，真正的故事才開始。他來訪的目的是要勸周吉和志茂去大和，這個目的貫穿了整部電影。故事依序呈現紀子的相親話題、民、周吉和志茂談論省二的場景、謙吉調職的事、紀子和謙吉談論省二的場景，以及紀子決定結婚的事。此外，還有孩子們生氣離家出走，以及紀子的主管與朋友等支線故事。從另一個角度來看，可以把內容分為庶民的日常以及與爺爺和省二相關的非日常，但是非日常的世界呈現出來的只有極少部分。此外，也可將劇中人物分成周吉、紀子、省二及其他人物。

故事內容很嚴謹，筆者認為值得注意的包括以下幾點。

① 茂吉扮演的角色。
② 父親的沉默。
③ 戰死沙場的哥哥留下的信件以及紀子的婚姻。

④大和的麥田。

不過上述幾點都只在背景中呈現，表面上仍在小市民電影的框架裡。

茂吉的角色及大和

茂吉的目的究竟是什麼呢？康一說「他是一位很厲害的老爺爺呢」。

他對周吉和志茂夫妻說：

茂吉：「──你們應該找個機會來大和看看。」

周吉：「好，我會去。等紀子完成終身大事⋯⋯」

茂吉：「嗯？嗯，你們來比較好啦。志茂也是。大和很好喔，是個很棒的地方。──你們不要一直打擾年輕人的生活啦──」

既然他說的是「找機會」，一般應該是理解為邀請對方「來作客」的意思才對，然而他的下一句話卻很明顯在暗示著「長住」，周吉應該也聽出來了。所謂「很棒的地方」就更難

解讀了，是否應該理解成日本人精神上的故鄉呢？也就是說，這句話也可以解釋成「回歸日本人（深厚的）的精神世界」。這段對話也帶出了間宮家的未來，也就是紀子結婚之後，一家人就會分散。就公民社會的角度而言，這一家人將面臨失去紀子這份收入的問題。另外，周吉接受了爺爺的意見，也就是「不能一直打擾年輕人」。

關於這個大和的爺爺，周吉稱他為哥哥（劇本上寫著他是周吉的哥哥），因此他就相當於康一和紀子的伯父，而站在孩子的立場，叫他「爺爺」也不是不行，但就是很怪。而且他重聽，旁人（尤其是孩子）所說的話他究竟有沒有聽見，也不得而知；他已經脫離了一般人的框架。而且他不是稱呼「奈良」，而是「大和」，聽起來彷彿別有用意。

負責讓劇情繼續下去的，無論在《晚春》或《麥秋》裡，都是杉村春子飾演的角色。不過在《麥秋》裡，還有一個在別的層次負責相同任務的人，那就是茂吉。他建議周吉夫婦搬去大和，其實就是告訴他們「世代應該交替」。

田中真澄說「讓人聯想到柳田國男的《祖先的故事》」[19]從電影看來感覺的確很像，但兩者其實並不相同。那是一種早於佛教、神道教，認為萬物有靈（animistic）的生死觀。這種世界觀認為死後的世界就在人間附近，死者會回到人間。《祖先的故事》認為，（在古時候的日本）本家的主人祭祀祖先，是權利也是義務。死亡就像去隔壁村子一樣，在祭祀的日

子，死者便會從死後的世界回家；一家之主必須懷著敬意迎接死者。

請容我離題一下，柳田國男的《祖先的故事》，是在昭和二〇年四月至五月撰寫完成的。當時戰爭的結果已經大致底定，人們也考慮戰爭結束後的狀況，開始進行各種準備。[20] 他認為民俗學是一種學問，盡力維持作為學問的客觀性。然而另一方面，他也認為不能忘記日本自古以來的傳統風俗。當然，想必他也顧慮到許許多多在國內外戰場上死去的人們。換言之，賦予死者一個適切的場所，就等於是賦予存活的失敗者們一種集體意識的背景（整理）。

也許他眼看戰敗就在眼前，所以開始進行思想上的準備也說不定──這確實是柳田的風格。

會創造祖先的，只有活著的人，這個想法也只在人類之間流傳。但是從這層意義看來，小津也許認為祖先的確存在，也可以理解必須好好對待死者的想法。田中真澄表達的是：小津也許認為大和就是柳田所謂「祖先居住的地方（死者居住的地方）」。這是有可能的，也有必要探討，不過絕對不是小津單純把柳田的「祖先居住的地方」放進劇本裡這麼簡單。

另一方面，小津是個人主義者的么弟，在主義上他並沒有挪用柳田國男的世界。即使小津等人真的意識到柳田國男的《祖先的故事》，我們也必須視為那只是藝術家運用了這個創作上的概念罷了。這與哀悼戰死沙場者的心情有著緊密的連結。只要看小津在戰後期後半的作品，就能明白他採用的既不是佛教、也不是神道教、更不是柳田國男的觀點。他用這種方

式去理解那有時會與個人對立的集體意識，而那同時也是為了撫慰死去的戰友們所需的一種舞臺裝置。無論如何，我們必須解讀為：小津在得到了某種靈感後，將它重新組織並加以利用。然而不得不利用集體意識來悼念陣亡者這件事，也和身為個人主義者的小津自身的信念多少有一些衝突。

到頭來，大和既不是天堂，也不是地獄，但也許能成為某種（比喻性的）神的國度，也可能正是死後的世界。死者聚集於此，新生命也將誕生，而身為現代人的周吉並沒有辦法理解。所謂神的國度，是一種相對於個人的集體意識，倘若少了它，個人便無法生存。而大和的麥田，是小津對我們傳遞的訊息，要我們不能忘記陣亡者；同時麥田也是新生命誕生的場所。周吉所說的話，或許是以個人的身分，抗議整體人類拋下個人（也就是周吉的自我）不顧，逕自不斷前進吧。這兩者（自我與集體意識）很明顯互相矛盾，周吉正是因為這種矛盾而苦惱。

周吉在大和時這麼說：

志茂：「……這段時間以來……發生了好多事喔……」

周吉：「嗯……大家雖然都分散了……不過，唉，我們已經算好的了……」

周吉：「嗯……人的欲望是無止盡的呢……」

志茂：「是啊……不過，我真的很幸福……」

周吉：「嗯。」

他們兩人很可能並不是在講同一件事。但是為什麼要在大和做出這種彷彿自己和家人的人生都已經結束似的感嘆呢？這段對話應該是一種反話，他們兩人只是想說服自己。也就是說，他們是有不滿的。畫面上的兩人看起來並不滿足，感覺像是在某處流浪一般。就算不是提出異議，至少也對它有疑慮。周吉雖然沉默以對，但是並沒有接受，宛如在打一場不可能贏的仗。相對地，紀子與她戰死沙場的哥哥都貫徹了自我，最後身為爺爺的茂吉，看起來就像周吉夫婦的嚮導，或是神明或祖先。話雖如此，小津他們所注重的並不是古代史學家所說的縱向關係，而是橫向關係，這一點非常耐人尋味。

來說，小津也許是對《麥秋》的原理，也就是世代交替提出了異議。更進一步

父親的沉默

前面已談過關於父親周吉的一些特色，事實上在《麥秋》裡，父親這個角色所代表的意

義與以往的作品有些不同。基本上和《父親在世時》、《晚春》及《秋刀魚之味》處於相同的定位，只是《麥秋》並沒有在表面上顯現出來。說得更簡單一點，父親明明是思想上、觀念上的主角，但電影裡的他卻表現得像是無關緊要的配角。或許被選為飾演父親的並不是笠智眾、也不是佐分利信，而是菅井一郎，就是因為他能演出安靜又不引人注目的父親吧。佐分利信從戰前就是大明星，笠智眾在《晚春》裡的演出令人印象深刻；菅井一郎雖然也從戰前就是資深演員，但演出的主要都是配角，演技也爐火純青。

這名父親的想法，大概就只有在國立博物館的前庭說「現在應該是我們家最好的時候了吧……」，以及在大和說「大家雖然都分散了……不過，唉，我們已經算好的了……」的時候多少有所表明吧。這是小津獨特的說反話手法，周吉並非自暴自棄地對現狀感到滿足，而是明顯對現狀抱有不滿。周吉雖然是個只會說「嗯——」的低調角色，但就像《晚春》等作品當中的父親角色一樣，他在某種意義上代表著小津。看來菅井一郎只說「嗯——」似乎吃虧了。

紀子突然說要和謙吉結婚，她的母親和兄嫂都強烈地責備她。不過，母親對相親對象年紀比她大太多也有話講，對謙吉有小孩這一點也有話講。然而周吉卻只說了「嗯——」。這是一種事實上的肯定，也是一種對世代交替的肯定。只是假如他真的打從心底祝福紀子，應

該會說「恭喜」才對，但他卻沒說。

對周吉來說，接受世代交替並不容易。周吉是退休大學教授，直到現在都還在雜誌上投稿論文；他的一個兒子死於戰爭。他應該也和小津一樣，多多少少算是個人主義者，當然也想做自己想做的事。然而他也強烈地認為，為了完成世代交替，自己必須抽身。另外還有經濟上的問題。這兩個想法在他的心中宛如漩渦般不停交纏。

周吉在博物館的發言，只不過是說反話而已。身為一個人，死亡意味著這個人一切的終結，除此之外無他。然而對於全體人類而言，個人的死亡微不足道，世界還是會繼續運轉。考慮到全人類，老年人退場是再自然也不過的事。周吉的沉默，或許就代表他在這兩個極端中搖擺不定。

在紀子決定結婚之後，有一幕是周吉在平交道等著電車通過。這代表一家人即將分道揚鑣，換言之，也就是周吉夫婦搬去大和，實現世代交替，同時他們的人生（象徵性的）也結束了。

陣亡的哥哥留下的信以及紀子的婚事

在這部電影中，最令人驚訝的就是紀子的婚事。沒有任何理由，只是被阿姨（民）問道

「妳要不要和我兒子結婚?」她就接受了。不只是觀眾,就連間宮家的人也都大感驚訝。假如這個突如其來的結婚宣言沒有說服力,那麼這部電影的價值就會降低。然而這裡其實埋有伏線,也就是紀子和謙吉在咖啡廳裡等康一來,準備替謙吉餞行的場景。

謙吉:「時間過得好快喔⋯⋯」

紀子:「對啊——雖然我以前常跟省哥吵架,但我其實很喜歡省哥⋯⋯」

謙吉:「啊,我有一封省二寄來的信喔。那是在徐州會戰的時候,他透過軍中郵務系統寄來的,裡面還放著一株麥穗呢。」

紀子:「——?」

謙吉:「因為當時我正好在讀《麥子與士兵》⋯⋯」

紀子:「那封信可以給我嗎?」

謙吉:「好啊,可以給妳。我本來就想給妳啦⋯⋯」

於是紀子便拿到了戰死沙場的省二所寫的信。

省二這個名字和《戶田家兄妹》裡的昌二郎很像。昌二郎或省二在小津電影裡感覺上都

是遠赴戰場（或是陣亡）的人。總而言之，也許紀子拿到了陣亡的哥哥所寫的信之後，感受到了他（想結婚）的意圖吧。對紀子來說，等於是替她拼上了決定結婚的最後一塊拼圖，也是這個故事的最後一塊拼圖，一家人為此即將分道揚鑣。但仔細想想，對謙吉而言，紀子是他好朋友的妹妹，又是從小就認識的對象，他們兩人結婚其實並不令人意外。

紀子被設定成類似女巫的角色，能夠體察死者的心情並與其交流。當然，另一方面她也主張女性的權利，是個能把想法有點傳統的哥哥駁倒的現代女性。也因為如此，紀子承受了許多無謂的苦。這是原節子所演出的紀子這個人物的共同點。

這封信裡附的麥穗，具有一種暗示意義。《麥秋》的關鍵字就是「麥」，或是「麥穗」。

在電影的最後一幕，又再次出現了麥田。麥穗象徵著小津經歷過的戰場（這個見解，田中真澄在《小津安二郎電影讀本》的〈麥秋〉章節中已說明）。這封信在文學上的意義很明顯是陣亡的哥哥寄給妹妹的信，內容大概是「妳就和我最要好的朋友結婚吧」。另一個出現麥子的地方是最後一幕的麥田，如前所述，這象徵著無數戰死沙場的靈魂。

小津從《戶田家兄妹》以來，就徹底改變了戰前期的風格。在這個過程中，他勢必受到戰爭的影響。不同於政治上的戰爭責任，帶給他影響的，是那些戰死、病死的夥伴，以及因為戰敗而被迫站在絕望懸崖邊的日本人。小津只能在這些地方盡他身為藝術家的責任。他在

《晚春》裡期望日本能夠重生，而在《麥秋》裡，他更進一步對陣亡者傳達「我們並沒有忘記你們」的訊息。只不過那必須是一種帶有條件的複雜訊息。

民把紀子答應結婚的事告訴謙吉的場景，簡直就像對口相聲一樣。

民　：「欸，我跟你說，我已經去跟紀子小姐講了！我已經對她說了！她說她願意來呢！」

謙吉：「來哪裡——！」

民　：「來我們家啊！」

謙吉：「來我們家？」

民　：「來我們家幹嘛！」

謙吉：「什麼幹嘛！是來找你的！她是來當你的新娘子的！」

民　：「新娘子？」

謙吉：「對啊，這不是很令人高興嗎！真是太好了……」

民　：「………」

謙吉：「來哪裡——」、「來我們家幹嘛？」、「新娘子？」——這段對話相當有節奏感。不過謙

吉的態度有點勉強。假如是更晚期的小津，我想應該會把這段拍得更有趣吧。或許是劇本寫得太勉強，結果在這裡顯現出來了吧。應該事前多提示一些有關於謙吉的資訊才對。

紀子說：「我不太相信到了四十歲還一個人遊手好閒的人，我反而覺得有小孩的人比較可靠呢。」這是聽到原節子忽然說「大概也只有喪妻又帶著孩子的人願意和我結婚吧」之後，小津和野田高梧一如往常地將它改編一下，加進電影裡的臺詞。[21]

康一和孩子們

當時就有許多人指出康一的個性太過極端。其中一個原因是，這個角色原本是考慮由山村聰演出，假如真的找了他，表現出來的感覺或許就會更柔和。笠智眾的確有些勉強，他講起話來就像個憤怒的軍人。事實上他可能真的曾經當過軍醫。他的想法乍看之下似乎頗合理，但卻缺乏執行力，從這個角度來看，則讓人聯想到《彼岸花》的主角。紀子對這個有點像暴君的哥哥多所批評。在電影開頭眾人坐在小客廳吃飯的場景，以及康一罵孩子之後的場景，紀子都對他做出激烈的批判。

戰前小津電影裡的小孩，平常總是任性得讓父母傷透腦筋，接著突然生病，使父母慌張失措且為金錢煩惱。在《麥秋》裡，孩子們任性的模樣和戰前一樣，令人回想起小津戰前的

作品。可是《麥秋》的孩子們並沒有生病，而是對父母不買鐵軌模型給他們而離家出走。最後大人在車站前的椅子上發現飢腸轆轆的孩子。在《早安》裡，孩子則是要求父母買電視，不買的話就離家出走，而且連飯桶都帶著走。兩者都是哥哥囂張跋扈，把年幼的弟弟當作嘍囉來使喚，弟弟則是不管什麼都模仿哥哥。在這裡，小津也是用類似的型態以及相對於此的例外來組織成笑點。小津電影中的孩子總是脫序而奔放。

相較於《晚春》令人心情豁然開朗的的結局，《麥秋》的結局則帶有些許悲觀主義。在大和的場景之前，是紀子蜷著身子哭泣的畫面。接著鏡頭移到大和，最後是周吉發出「嗯——」的一聲。夫妻兩人看起來並不幸福，而是陷入深深的感慨。畫面中先是麥田和後方的舊房子，最後用長鏡頭緩緩移到麥田和後方的山，麥子在風中搖曳。《晚春》中最後一幕的海浪象徵著永恆，將觀眾帶往那個方向。相對於此，《麥秋》那種否定的感覺一直到最後都沒有消失。

假如是好萊塢電影，最後一幕可能會放進一對新婚夫妻、小女孩以及剛出生的小嬰兒吧。然而《麥秋》的最後一幕，就像是在展現這部電影的性質。在此同時，只有善解人意的紀子替苦惱的父母擔心。

這部電影最大的意義，除了對因戰爭而死的人們傳達「我們不會忘記你們」的訊息外，

同時也呈現出個人主義者（也就是現代人）的難處。

(4) 紀子三部曲《東京物語》

《東京物語》（一九五三）是紀子三部曲的最後一部作品，也是公認的小津代表作；然而筆者並不認同《東京物語》是小津的代表作。概略而言，紀子三部曲討論的主題確實相同，但每一部作品都極為獨特。

相較於前兩部作品皆跳脫了小市民電影的範疇，充滿了策略性，《東京物語》可說是紀子三部曲的出口，又回到了小市民電影的框架內。此外，相較於前兩部作品皆有些玄妙，《東京物語》則是一個平凡的故事，同時也有一部分回到戰前的小津。《東京物語》的故事主軸和《戶田家兄妹》一樣，都是父母造訪孩子家，卻留下不愉快的回憶。可是紀子的存在將這部作品和《晚春》、《麥秋》連結起來，表示《東京物語》並不單純是《戶田家兄妹》的重製作品而已。

不過一九五二年一月，大船製片廠的事務所本館遭到祝融之災，小津的導演室以及許多資料都被燒毀了。同年五月，小津搬到鎌倉與母親同住，這也是他最後的住所。因為搬到鎌倉的關係，他結交了許多鎌倉的文化界朋友，不只是電影相關人士，包括小說家、畫家、實

業家等，也都有來往。

【劇情簡介】

周吉（笠智眾）與富（東山千榮子）夫婦，和他們擔任教師的小女兒京子（香川京子）一同住在尾道。他們夫妻認為以後可能沒機會了，所以決定去東京探望孩子們。首先他們前往長男幸一（山村聰）開在郊區的醫院。兄弟姊妹們齊聚一堂，幸一的妻子文子（三宅邦子）和孩子們也很歡迎他們，但因為突然有急診病患，因此沒辦法帶他們去玩。接著他們到長女志茂（杉村春子）經營的美容院去，但他們也很忙，志茂的丈夫庫造（中村伸郎）也沒辦法帶他們出去玩。志茂拜託死於戰場的次男——昌二的遺孀紀子（原節子）帶他們遊東京。紀子請了假，帶公公婆婆搭上了東京的觀光巴士。最後紀子帶他們回到自己的公寓，請他們吃飯；他們很自然地聊到了戰死的次男，也就是紀子的丈夫昌二。

志茂和幸一商量，決定送父母去熱海玩。但是在旅館住宿的團體客人直到半夜都喧鬧不休，他們便臨時取消行程，返回東京。富住在紀子的公寓，一方面感謝紀子的親切，一方面也勸她再婚。周吉去拜訪在尾道認識的朋友，和沼田（東野英治郎）喝得爛

醉，回到志茂的美容院，令志茂勃然大怒。

夫婦回尾道的途中，富忽然身體不適，於是前往三男敬三在大阪的租屋處休息，之後才回尾道。孰料富後來陷入病危，幸一、志茂、敬三和紀子都趕赴尾道。

富沒有恢復意識，就這樣過世了。幸一、志茂、敬三在喪禮結束後便回東京，只有紀子決定留下來一段時間。京子責怪哥哥姊姊的自私，但紀子告訴她大人就是這樣的。紀子出發回東京的那一天，周吉也勸紀子結婚。但紀子卻說自己很狡猾，同時哭了出來。周吉把富的錶送給紀子作為感謝。紀子也回到東京，周吉則回到沒有富的日常生活。

小津曾針對《東京物語》表示：「我想透過父母和子女的生長，描寫日本的家族制度是如何崩壞的。這是我的電影中通俗劇傾向最強的一部。」22 所謂通俗劇（melodrama），通常指男女之間的情愛劇，不過小津則將它當作「通俗」的意思使用。而就是這份「通俗」，讓《東京物語》成了最受歡迎的一部電影。小津賦予幸一和志茂通俗的個性，強調志茂──也就是杉村春子喜劇的、實際的一面。同時，他又在另一個極端擺上周吉、紀子和京子，凸顯出雙方的相對性，也就是非常接近戰前所謂以劇情和動作構成的電影。小津透過這樣的手法，為這部電影帶來故事上的趣味性以及單純性。

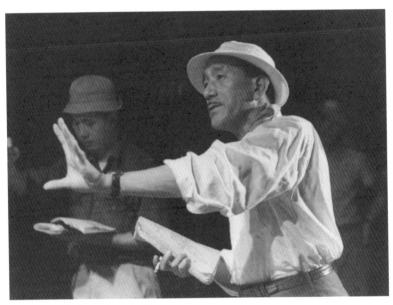

《東京物語》（1953）的布景。
　照片提供：松竹

《東京物語》完成的一九五三年，是朝鮮戰爭休戰的那一年。在休戰的幾年前開始，朝鮮特需便促進日本經濟持續發展。有一說認為，從昭和初期到朝鮮戰爭這段期間，雖然中間夾著戰爭，但日本庶民的生活其實沒有太大的改變。不過在那之後，庶民生活也逐漸邁向近代化。

若從小津的電影史來看，在《東京物語》之前的電影，包括《晚春》、《宗方姊妹》、《麥秋》、《茶泡飯之味》等，由於屬於戰後時期，人們雖然貧困，但主角卻過著中等的生活，也就是他們有足夠的錢生活，還可以發展興趣。相對地，在《東京物語》裡的生活，則是執業醫師和美容院等等；要說他們是中產階級也沒有錯，然而實際上他們卻為了生活而忙碌不堪，也稱不上經濟無虞，看起來沒有多餘的心力去思考夢想和希望。從這一點看來，《東京物語》也讓人聯想到戰前的小津。一般認為片中的醫院和美容院應該位在被煙囪包圍的江東區一帶，而這裡也是《獨生子》和喜八系列設定的場所。觀眾會覺得《東京物語》和小津戰前的作品一樣，是一部架構相對單純、以劇情和動作構成的電影，也不足為奇。藉由讓幸一、志茂、敬三、紀子與京子對立，採用善與惡（這麼說可能有點誇張了）的架構，大概就是這部電影屬於通俗劇的根據吧。

也就是說，《東京物語》（某種程度上）是一部包含了戰前的小津電影、喜八系列等舊市

區故事的作品。事實上小津也認為世界已經改變了，這或許是進化後的戰後版喜八。另一方面，紀子的存在讓《東京物語》和《晚春》與《麥秋》的世界互相連結。電影裡的紀子雖然比較低調，但是以概念而言，卻是一個重要的存在。

紀子在《晚春》和《麥秋》裡扮演類似巫女的角色。在《東京物語》中，那主類似巫女的精神意義被視為紀子個人的問題，整部作品並不玄妙。即使如此，她對亡夫的愛意及對公婆婆的態度，仍令人不禁想起《晚春》和《麥秋》的精神意義。隨著時間的經過，當她想從戰爭當中重新站起的時候，這樣的立場令她為難。而能夠理解紀子的人，就如同紀子三部曲的其他作品，只有父親而已。這種親子關係正反映出小津的觀念。

另外，小津的靈感可能來自恩斯特・劉別謙的《我殺的人》❽中，幾位喪子的父親表示感嘆與憤慨的一幕。說得更白一點，《東京物語》：

① 整體而言是一個圍繞著父母與孩子的家庭故事，含有打鬧喜劇的元素，近似戰前的舊市區電影（喜八系列），以劇情和動作為主。

❽ 譯注：原名 *The Man I Killed*，後更名為 *Broken Lullaby*。

②父親和紀子承繼了《晚春》和《麥秋》中的父女精神。

③父親朋友的橋段，靈感來自恩斯特·劉別謙的《我殺的人》。

將這三點綜合成小津的風格，就成了《東京物語》的形式。以量而言，最多的元素是從戰前繼承的喜八系列世界，也因此造就了一部單純又易懂的電影。即使如此，這部電影的核心仍是父親與紀子。

幸一與志茂

電影的核心，是一對夫婦來到東京造訪孩子們的故事。這裡的主角是幸一和志茂。在當時，就算是醫師，經濟狀況也未必寬裕；經營美容院的志茂也一樣。然而小津對他們卻毫不留情。志茂這個角色本來就充滿喜劇元素，所以從某方面而言或許也是理所當然。讓故事往前推進的契機，大多由杉村春子所飾演的角色來提供。例如在《晚春》裡，她建議紀子去相親；在《麥秋》裡，她則是試探性地問紀子要不要和自己的兒子結婚；在《東京暮色》裡，她替秋子安排相親，並在閒聊當中提到自己去見了姊妹的母親。不過在《彼岸花》之後，她似乎就沒有再扮演這樣的角色。

總而言之，她在《東京物語》裡也發揮詼諧逗趣的功力，讓觀眾捧腹大笑。她總是個沒完，太過實際，又以自我為中心，不會看場合，遊走於常識和非常識之間。這種態度雖然好笑，但她其實相當惹人厭；儘管如此，她卻又不是個壞人——我想小津營造出了這種巧妙的平衡。

周吉夫婦有一段對話是這樣的。

富　：「女孩子嫁人之後就完了。」

周吉：「幸一也變了啊。那孩子以前也很乖呢。」

富　：「對啊。」

周吉：「可是，孩子長大總是會變嘛。志茂小時候也是個乖巧的孩子啊。」

當然，為了凸顯出紀子的個性，小津刻意把幸一和志茂描寫成壞人，也是事實。志茂看來總是任意使喚紀子，而且經常說些自私的話。在母親喪禮的橋段，她說想要母親的遺物，於是拿走一條夏天的和服腰帶，接著就和幸一與敬三一起回東京了。她的行為的確很實際，但也欠缺考慮。

父親和朋友爛醉如泥地回到志茂的美容院時，就連志茂也忍不住發了脾氣；但觀眾說不定大呼過癮。這裡有點打鬧喜劇的感覺，很像小津戰前的作品。

至於幸一，儘管他不如志茂那麼極端，但大致都會贊成志茂的意見，看起來個性難以捉摸。在《宗方姊妹》中，山村聰演出的也是這種個性不鮮明的角色。

在下述橋段後，小津依例用反話來作結。

富　：「是啊，我們算是很幸福了。」

周吉：「對啊，我們已經算幸福了。」

富　：「當然算好啊，好得多了。我們很幸福呢。」

周吉：「不可能凡事都順父母的心啊……。──比上不足，我們已經算好的了。」

《麥秋》裡的反話，觀眾一聽就能感受到事實並非如此，但在《東京物語》裡卻沒有那麼明顯，只傳達出「無可奈何」的語意。從這個角度看來，《東京物語》在思想上比《麥秋》薄弱許多。

紀子的故事

紀子在公司上班，片中也稍微介紹了她的日常生活；她在幸一家被志茂呼來喚去，一直是配角。她第一個引人注目的場景，就是富留宿在紀子公寓時，要她去結婚，忘了昌二；這時紀子瞬間露出不悅的神情。這種演技是原節子的獨擅勝場。之所以露出不悅的神情，是因為她早有自己的想法，無論想不想再婚，她都不願被人碰觸到傷痛。

在尾道的喪禮結束，紀子準備回東京的那天，她和京子的對話如下。場景是京子對紀子訴說她對自私的哥哥姊姊的不滿。

京子：「不，媽媽才剛走，就馬上說要遺物，我一想到媽媽的心情，就覺得好難過。就算是外人也不會這麼冷血吧。我認為親子關係不應該是這樣的。」

紀子：「可是啊，京子，我在和妳差不多大的時候，也有和妳一樣的想法。但小孩長大之後，不是本來就會慢慢離開父母身邊嗎。（……）每個人都會漸漸把自己的生活放在第一位喔。」

京子：「是嗎。可是我不想變成那樣。如果是那樣的話，親子關係豈不是太無聊了。」

紀子：「對啊。可是我想大家都會慢慢變成那樣吧。」

京子：「那姊姊妳也會變成那樣嗎？」

紀子：「是啊，雖然我也不想，但應該還是會吧。」

京子：「這世界真討厭……」

紀子：「對啊，充滿了討厭的事……」

在回到小市民電影框架的《東京物語》裡，即使是原節子，也無計可施。站在個人的立場，她只能嘆息。在這一幕裡，她像姊姊一樣對京子說教，但在接下來的場景裡，又換成周吉對紀子說教。

而她自己則是說了下面這段話，向父親坦承自己的苦惱。

「我覺得自己不能再這樣下去了。我有時會在半夜突然想到，要是再繼續一個人獨自生活，到底會變成怎樣呢？一天接著一天平淡地過去，我覺得非常寂寞。總覺得自己內心的某個角落好像在等待著什麼。──其實我很狡猾。」

紀子究竟想說什麼呢？紀子仍然心繫戰死沙場的昌二，這是一種連結到戰爭的意識，也

就是一直注視著過去。《東京物語》以對比的方式描寫屬於過去的父母、父母的朋友與紀子，以及屬於現在的志茂、幸一與孩子們。正因為紀子與過去有所連結，所以帶有深層的精神意義，心中藏著苦惱。紀子存在於這部電影裡的意義，正是為了繼承這樣的苦惱。

「其實我很狡猾」這句話的意思，是指整個世界和自己都必須前進，但若忘記亡夫，就等於是背叛了他。若說我們可以在紀子身上看見小津的影子，也就是假設紀子代替小津發聲，便可以解讀為這其實是他對遺忘陣亡戰友的強烈罪惡感（在NHK的特別節目《電影導演 小津的60年──描繪日本的家庭──》中，山田太一也提出過一樣的意見）。然而小津卻對陣亡者說了再見。這固然令他心痛，同時也很狡猾，但現在或許是應該前進的時候了。如果把

「狡猾」當作紀子的話來解讀，會有些不自然。

周吉再次勸紀子再婚。這當然是考慮到她的幸福，另一方面應該也是在表達「忘記陣亡者也沒關係，這是無可奈何的」。這句話可以理解為小津本人所說的話，而「不，妳不狡猾」這句話，與其說是無可奈何，倒不如說含有更積極的意義。時間不會等人，不要被過去所束縛，再婚、生小孩，打造一個新的家庭──這在《晚春》、《麥秋》裡，也都是父親的主張；只不過父親都被拋下。

這一幕是《東京物語》裡最重要的一幕，重要到倘若少了這一幕，《東京物語》就無法

成立。據說小津和野田高梧曾討論過這一幕，但實際狀況則不得而知。以小津本身而言，自此在他的電影裡再也沒有出現陣亡的兄弟或丈夫，「紀子」這個角色也不再出現。也就是說，他再也沒有拍攝玄妙的電影。小津的戰爭電影，就在《東京物語》告終。這就是《東京物語》的目的之一。

周吉的故事

如前所述，周吉和紀子一同擔任紀子三部曲的收尾者。但是他不同於《晚春》及《麥秋》的父親，在思想上的主張比較弱。前者是出自使命感而要求女兒結婚，後者則是透過保持沉默來表達抗議。相較之下，《東京物語》的父親比較弱勢，一直沉溺在過去，例外的只有他催促紀子早點結婚這點。或者應該說他想把未來託付給年輕世代。他大概也對紀子說了「要忘記過去，不要跟不上時代潮流」這種話吧。

在此或許也應該對周吉的朋友做一點說明。和朋友相關的場景，在沼田（東野英治郎）精湛演技的發揮下，一般認為都是喜劇橋段，但其實不然。他們三人原本都是市政府的幹部，沼田是警察署長，服部任職於軍事科，周吉則是市政府的教育科長；這些經歷在片中都曾斷斷續續地被提到。也就是說，他們與發動戰爭絕對脫不了關係。他們的兒子都去從軍，

其中大部分都戰死沙場。這和恩斯特·劉別謙的《我殺的人》十分相似。這部電影裡演到第一次世界大戰後，德國某個村子裡的大人物們聚在一起，你一言我一語地談論自己兒子的死。其中一名父親說：「我們家有兩個。」這是該電影中最具衝擊性的一幕。同樣地，服部也在片中感嘆：「如果能有一個生還就好了。」儘管小津故意讓他把這句話反過來說，讓意思比較委婉，但這同樣是具有衝擊性的一幕。《東京物語》熬過了戰爭所帶來的荒廢，預告著即將邁進一個新的時代。可是在某種意義上，這也意味著必須割捨過去。開創新時代的人（並不是戰前住在舊市區的人們），雖然多少也要看品行，但原則上是戰後版的舊市區居民，也就是幸一、志茂與敬三等人。朝鮮特需帶來的經濟復甦❾，改變了庶民的生活；這也意味著父親和紀子向陣亡者的靈魂道別。

在幸一與志茂之後擔任小津電影主角的人，並不像在《東京物語》裡那麼粗神經，也沒有那麼不親切，成功地化身為受薪階級出現。另外（或許跟年齡也有關係），原節子出現的次數也變少了。也就是說，小津電影除了「紀子三部曲」之外，全都回到原本的小市民電影

❾ 編按：一九五〇年韓戰爆發，在朝鮮半島作戰的美軍需要日本為其生產軍需物資，此一龐大需求促使日本工業生產加速發展及經濟振興。

框架之內。透過紀子三部曲發展的集體意識，被視為個人意識的多樣化，在《彼岸花》之後創造了豐富的世界。但是「戰爭期」留給小津的功課還有一項，那就是完成具有志賀電影色彩的電影。

3 「戰後期」前半的旁系電影

在這裡，筆者想介紹兩部小津的戰後電影中評價相對比較低的作品。平心而論，這兩部作品並不算差.；它們評價相對較低的理由非常明顯。《宗方姊妹》是在《晚春》和《麥秋》之間拍攝完成，而《茶泡飯之味》則是在《麥秋》和《東京物語》之間拍攝完成的，要兼顧所有的電影，的確有其難度。假如說紀子三部曲是這個時期的主要作品，那麼《宗方姊妹》和《茶泡飯之味》便可稱之為旁系作品。

具體而言，《宗方姊妹》是戰後的小津電影中（實質上）唯一的原著電影，縱使算不上失敗，但這一點也導致了這部作品的內容不夠精鍊。另外，如前所述，《茶泡飯之味》是小津從中國戰線回國之後企劃的第一部作品，然而卻因為思想檢查的關係而放棄將它拍成電影。《茶泡飯之味》就是把當時的劇本重寫之後完成的。由於它偏向喜劇，是一部很有趣的

作品，但要在戰後讓「戰爭期」的劇本復活，似乎太過勉強了。

(1)《宗方姊妹》

《宗方姊妹》（一九五〇）不是在松竹拍攝，而是新東寶邀請小津拍攝的電影；對小津來說，這是他第一部在松竹以外的製片公司拍攝的電影。新東寶是一群對東寶的勞資糾紛感到厭煩的演員（包括大河內傳次郎、長谷川一夫、入江隆子、山田五十鈴、藤田進、黑川彌太郎、原節子、高峰秀子、山根壽子、花井蘭子等人）在一九四七年創立的。據說東寶爭議在當時不只派出了警視廳預備隊，就連美軍的戰車和戰鬥機都動員了，只差戰艦沒來而已。這暫且擱置不談，總之新東寶的經營狀況也不太順利，因此邀請了知名的小津，以大佛次郎在朝日新聞上連載的小說《宗方姊妹》為原作，找來許多知名演員，希望這部電影叫好又叫座（順帶一提，新東寶在一九六一年倒閉）。

正因如此，小津不能修改原作，也不能更換演員。平常小津從構思、撰寫劇本的階段開始，就已經鎖定特定的演員了；但是在拍攝《宗方姊妹》時，小津能掌控的卻只有劇本和導演。小津之所以堅持自己寫劇本，就是因為使用原作會花上更多時間。也就是說，將自己的理念加入原作裡是極為困難的；考慮到這種難度，從劇本開始創作反而比較實際。這也許就

是小津、野田高梧、志賀直哉這群人共同的想法之一。

另外，《宗方姊妹》的原作是在報紙上連載的風俗小說❿，架構雖然有趣，但大佛次郎本身似乎並沒有處理好。所謂的架構是：父親住在滿洲四十年，是滿洲政府人員，姊姊的丈夫亮助大學畢業後也立刻前往滿洲，懷抱著熱情參與都市計畫。即使如此，姊姊仍在日本成長，接受日本教育，但妹妹滿里子卻是在滿洲這個遠離日本文化的地方成長，又因為戰敗而失去了一切，最後回到日本。亮助因為戰敗歸國後，人格似乎也崩潰了。父親儘管也極為失落，但他很關心女兒們的未來，也很在乎日本文化。宏與真下賴子在法國留學時相識，一直保持婚外情的關係。這部小說裡牽扯了各種文化以及失落感。

這種小說很容易成為風俗小說，不可能是探討問題的小說。但是這個架構本身對小津來說並非毫無關聯。《戶田家兄妹》中，昌二郎把媽媽和妹妹帶去天津；而在《東京暮色》中，喜久子和山崎也私奔到滿洲；《暗夜行路》的阿榮也在滿洲流浪。話雖如此，小津和大佛即使面對相同的問題，感受也不盡相同。

【劇情簡介】

現在住在京都的宗方忠親（笠智眾）身懷重病，命在旦夕。他的女兒節子（田中絹

代）和滿里子（高峰秀子）從東京來京都探視父親。這時，滿里子湊巧遇見了前來探望父親的田代宏（上原謙）。滿里子到神戶拜訪宏，告訴他自己看了姊姊的日記，調侃宏。原來節子和宏曾經論及婚嫁。這時，宏在留學法國結識的朋友真下賴子（高杉早苗）也來找宏，滿里子對她很反感。

忠親詢問節子在酒吧的工作狀況如何，這才得知節子的丈夫亮助（山村聰）一直找不到工作，夫妻感情不睦。忠親很擔心，告訴她可以把東京的房子賣掉。節子回到東京之後，得知酒吧老闆想把店賣掉。宏來到節子的酒吧，竭盡所能幫忙，讓酒吧能繼續經營下去。

節子責怪滿里子每天晚歸，滿里子反罵節子的思想太老舊，節子反駁：「沒有變舊就是新。」滿里子再次前往京都，向父親尋求建議：忠親告訴她，只要順著自己的意思去做就好。於是滿里子去找宏，問他為什麼沒有和節子結婚，同時拜託他和自己結婚，可是宏沒有答應。

節子和亮助起了衝突，亮助數度動手打節子，讓節子下定決心離婚，並且把酒吧關

⓾ 譯注：描寫世態、人情、風俗的小說。

起來。當晚亮助一回到家就突然倒下身亡。節子再次前往京都與宏碰面，向他告別。

從上述的小說架構而言，原作和電影都不算太成功，原作停留在風俗小說的層次。無論如何，在根據原作撰寫劇本時，必須大幅縮減內容，同時融入自己的理念，結果導致劇本幾乎完全無視原作中有關滿洲的設定。正因如此，滿里子變成了一個思慮不周的現代女孩，亮助則因為找不到工作而顯得陰沉，又因為看了節子的日記而莫名嫉妒妻子。剩下的就是忠親和節子的父女關係了。

事實上，《宗方姊妹》全片都沿用了《晚春》的「父女」框架，沒有沿用的只有《晚春》中玄妙的雙重形象；不只是父女關係，田中絹代說話的口吻簡直與原節子如出一轍。另外，空鏡頭與一貫的日本傳統元素，也完全是《晚春》的世界。假如《宗方姊妹》並不是單純的通俗劇，那全都應該歸功於田中絹代演技的品質，或說品格。假如要給這部作品一個善意的評價，或許可以說以結果而言，這是田中絹代在小津心目中的理想模樣。小津在《彼岸花》中也要求田中絹代展現有品格的演技，也許這就是田中絹代在小津心目中的理想模樣。

最失敗的一點，大概就是把滿里子（意義正是「滿洲的孩子」）變成一個喜劇角色了。

這部電影的原作雖是風俗小說，但絕不是喜劇。小津隨隨便便地勉強套用了《淑女忘記了什麼》的喜劇框架。至少應該把滿里子當作一個成熟的大人，對她表達敬意並認可她才對。在電影中遭到無視的她，有一段痛苦的回憶：她在戰敗之後的滿洲過著一聽見卡車的聲音就害怕的生活，好不容易才回到祖國。田代和真下賴子的關係也模糊不清，不知道他們究竟在想些什麼。筆者認為小津沒有把這些人物刻畫清楚，也是失敗的原因之一。例如真下賴子這個角色，或許根本就沒有必要存在。

請恕筆者離題。當時田中絹代遭到日本媒體的猛烈批判。這是因為她在一九四九年底以日美親善使節的身分赴美，隔年一月回國，但是在下飛機的時候，她戴著墨鏡，還對人們拋飛吻，於是媒體開始強力地批評她。據說理由是她「美國化」了。而且她回國後的第一部作品本來應該是《宗方姊妹》，但最後卻先演出了木下惠介的《結婚戒指》，也就是軋戲的狀態，使得小津心生不滿。[23] 小津不和田中絹代說話，田中絹代也從此自稱小津組的「落榜生」。

作為小津電影的演員，我是一個落榜生。但這也是沒有辦法的。不只如此，有的時候我甚至非常痛恨小津安二郎老師，甚至想過再也不要演出他的戲、也不要和他有任何往來了。[24]

然而「小津因為田中絹代先演出木下惠介的電影，惹小津生氣，因此欺負田中絹代」這種讓媒體見獵心喜的說法，幾乎沒有可信度。只不過田中絹代受到猛烈的批判而感到困擾，似乎是真的。小津看見了像是變了一個人似的田中絹代，甚是困惑。小津曾說：「從美國回來之後的絹代，連情緒和耐性都變了。」[25]

小津拚命想把已經改變的田中絹代塞進自己的印象裡，雖然某種程度上算是成功了，但卻似乎在田中絹代心裡留下了陰影。小津一如往常竭盡所能地做了努力，但是另一方面，就像高峰秀子所寫的：「她歷經了數不清的測試，當時才二十六歲的我不知該怎麼安慰她，只是心痛得不得了。」[26]

在那之後，小津為了讓田中絹代執導的《明月高掛》（一九五五）成功而付出了莫大的努力，也讓她演出《彼岸花》，更預定演出《白蘿蔔與紅蘿蔔》（但因小津去世而沒有拍成）。更重要的是，如果小津真的討厭田中，應該不會跟她碰面才對。而田中絹代也能理解小津真正的想法，繼續和他往來；在鎌倉的文化圈中，他們一直都是朋友。

只不過在小津風格的導演下，演員必須完全融入角色，全力以赴；這種方法可能不適合田中絹代。即使如此，小津在《彼岸花》中再次採用了她，就表示他應該感受到田中絹代身為一個大明星的魅力，只是田中絹代還是比較適合溝口健二。

順帶一提，田中絹代在上述散文中還這麼說。

溝口健二、小津安二郎、成瀨巳喜男這三位導演，不只讓我成為一名演員，更把我培育成一名導演。如果他們三位都還健在的話，今天的日本電影一定會發展得更蓬勃。

我對此感到遺憾至極。[27]

身為代表日本電影史的女明星，同時也是電影導演的田中絹代，果然擔憂著日本電影的未來。

(2)《茶泡飯之味》

《茶泡飯之味》（一九五二）也必須歸類為旁系電影；雖是在戰爭期間拍攝的，《茶泡飯之味》仍是一部遠遠勝於《宗方姊妹》的有趣作品。小津在這段期間有很大的進步。儘管他修改了在戰爭期間完成的劇本，但潛藏其中的理念──男人只要在緊要關頭派上用場就好──並沒有太大的改變。這部作品實際上應是「戰爭期」，只是表面上屬於戰後的作品。

若將它視為某種喜劇片，便能理解其實這部片並不算糟。

【劇情簡介】

佐竹茂吉（佐分利信）是一間貿易公司的主管，其妻妙子（木暮實千代）的父親是實業家，從小生長在富裕的環境中，至今仍接受娘家經濟上的援助。妙子計畫和朋友雨宮彩（淡島千景）一起去修善寺，於是對茂吉謊稱她的姪女山內節子（津島惠子）在修善寺生病了。沒想到就在這時節子突然來訪，妙子慌了手腳，趕緊改稱是她的朋友高子（上原葉子）生病。妙子在修善寺看見一條又大又笨的鯉魚，便調侃說茂吉就像牠一樣。

節子被安排去相親，地點在歌舞伎座，但節子卻逃到茂吉家。當時茂吉正準備和他一位陣亡戰友的弟弟，也是他的保證人岡田登（鶴田浩二）出門看自行車競輪賽。茂吉說服了節子，將她送去歌舞伎座後，便前往競輪賽場。但節子還是跑去找他們，最後三人晚上一起去打小鋼珠。

回家後，妙子要求茂吉好好罵節子一頓，這時節子也回來了，三人一起去玩的事情曝光。妙子勃然大怒，說茂吉把味噌湯淋在飯上吃是很沒水準的事，後來又獨自跑去關西玩。在這段期間，茂吉接到任務，必須去烏拉圭出差。他的同事和朋友都到羽田機場為他送行，但是妙子卻沒來。當晚，茂吉要搭的班機突然故障，他只好回家。當時已經在家的妙子原諒了他，兩人一起吃茶泡飯。

妙子對彩和節子她們說茂吉是多麼可靠，令這些朋友張口結舌。另一方面，節子和

岡田也發展出情愫。

這是在《淑女忘記了什麼》之後，第一部以住在都會區的上流階層（或許應該說中流階層的上層比較正確）為主角的作品。不過丈夫出身於相當低階層的家庭，也許是被妙子身為企業家的父親看上，讓他和女兒結婚，從此才出人頭地的吧。這是一個出生有錢人家的任性妻子與個性認真、謹慎卻不夠高尚（也不想變得高尚）的丈夫之間悲喜交織的故事，劇中人物還有姪女、岡田以及妙子的朋友們。

姪女節子讓人聯想到《淑女忘記了什麼》裡的節子，不過這部片裡的節子更為真實。妙子的朋友群，則讓人回想起「戰後期」後半作品中的三人組。另一個新元素是岡田（鶴田浩二）這個角色。《淑女忘記了什麼》裡的岡田（名字怎麼都一樣！）個性不太鮮明，相較之下，這部戲裡的岡田，亦即《彼岸花》、《秋日和》、《秋刀魚之味》等作品中主角的朋友，則是邊吃拉麵邊講述這些富有哲理的話。

針對節子不想相親一事。

岡田：「──不過，節子小姐為什麼要逃避相親呢？」

節子：「因為我不喜歡啊。那種事情好封建喔。」

（……）

岡田：「可是重點在人不是嗎？只要對方好就好啦。」

節子：「可是我完全沒感覺啊。」

岡田：「感覺是之後才會慢慢湧現的。如果是我，我會先觀察一下吧，如果對方不錯的話，我就會立刻愛上對方吧。」

節子：「呵呵呵，你真單純。」

岡田：「單純一點不是很好嗎？我是簡單主義者。」

節子：「我才不要呢。好像狗還是貓似的。」

岡田：「可是啊，節子小姐，雖然妳自己在那裡把事情想得很複雜，但是在神明的眼中，其實都一樣啦。」

下。

雖說這是一部喜劇片所以無妨，但是妙子為什麼如此輕易改變態度，實在令人難以理跟這些年輕世代相比，茂吉確實有些落伍，簡直和《淑女忘記了什麼》的教授不相上

解。既然她原本那麼討厭相親，若沒有什麼特殊理由，應該不會改變才對。而茂吉的態度或許也該稍微改變一下。這個主題似乎延續到了《彼岸花》。小津沒有捨棄任何主題，到了「戰後期」後半，這種電影甚至更為洗練，逐漸成為主流。笠智眾扮演茂吉的戰友（屬下），同樣非常有趣。他在飾演配角時總能發揮喜劇長才。

透過這部電影，可以想像小津等人在戰爭期構思劇本並寫下草稿的過程中，似乎就已經想定了演員的演技、動作以及運鏡方式，因此要配合時代進行修正並不容易。這種現象在戰後期後半的《早安》也看得見。

4　「戰後期」的上班族系列 《早春》

在一九五三年的《東京物語》之後，經過兩年的空白，小津再度著手拍攝的作品就是《早春》。在這段空窗期，小津和松竹的導演合約到期，成為自由之身。不過在那之後他又和松竹簽下了每年在松竹拍一部電影的合約，所以實際上並沒有太大的改變。此外，他也替日本電影導演協會企劃了一部由田中絹代執導的《明月高掛》，並花了很多時間與根據「五社協定」所組成的「五社管理委員會」協調演員出借事宜。

所謂的「五社協定」，就是松竹、東寶、大映、新東寶、東映等五間製片公司為了禁止互相挖角明星而立的協定，同時也禁止出借明星；這是用來對抗經常挖角明星的新興製片公司日活的策略。雖然這個協定並未徹底實施，但對於導演來說仍然相當不方便。小津指定田中絹代執導，由小津和野田高梧一同修改小津與齋藤良輔合著的原創劇本。不僅如此，就連與演員的交涉，似乎也因為五社協定而變得非常困難。小津連與贊助商交涉的工作都承攬了下來，如此一來，隔了這麼久才開拍下一部作品，也是理所當然的。

順帶一提，如前所述，田中絹代執導的作品共有六部，作為導演的實力也足以躋身一流導演之列。一九五五年，小津取代溝口健二就任日本電影導演協會理事長。《早春》的劇本就是從一九五五年初開始規劃的。《早春》是《東京物語》的下一部作品，此時紀子三部曲已經告終，小津後新挑選的主題，就是現代上班族的故事。這部作品夾在《東京物語》和倍受爭議的《東京暮色》之間，或許比較不顯眼；而事實上它也的確是一部樸實而低調的電影。然而即使現在回頭去看，《早春》仍是一部佳作，堪稱《彼岸花》之後首屈一指的小津電影。

這部電影的靈感來自野田高梧以前認識的一群上班族朋友，小津有時也會參加他們的健行活動。這部電影探討的是受薪階級社會，當時日本的經濟因為朝鮮特需而總算恢復到戰前

的水準，但距離高度成長期還有一段時間。從一九五五年至一九七三年，中間經過因為一九六四年舉辦奧運而進行的都市建設，日本經濟每年都有一○％左右的成長。因此小津電影裡的貧困也逐漸消失，開始出現電視機、洗衣機、轎車等物品。

《早春》裡的年輕上班族還沒有足夠的經濟能力，無法擺脫經濟上的問題。但《早春》並不是一部風俗電影。在現實生活中，應該也有許多充滿活力並懷抱著理想的上班族。電影有一個快樂的結局，然而整體而言卻彷彿加了一點悲觀來調味。

這部電影並沒有鎖定某個焦點，在某種意義上小津敞開了心胸，看起來他只決定劇中人物以及團體的基本性格，便讓他們自由發揮。換言之，小津和劇中人物之間是有距離的，小津的主觀並沒有反映在任何一個角色上。若說多多少少反映出小津主觀的角色，大概就是笠智眾等公司裡的前輩了吧。

【劇情簡介】

杉山正二（池部良）和昌子（淡島千景）夫妻住在蒲田。正二的公司位在丸之內，他每天都和幾位同事一起通勤。他們夫妻不幸喪子，夫妻感情陷入了倦怠期，正二在家總是悶悶不樂。正二和一起通勤的同事去野餐，和態度積極的金子千代（岸惠子）變

熟，最後發生了婚外情。

正二的同事三浦因病請假，聽說情況不甚樂觀。正二曾以探望三浦為由徹夜未歸，而當他真的去探病的隔天，三浦便過世了。另外，正二有次參加了戰友的聚會，把一個爛醉如泥的朋友帶回家，忘記隔天是他們孩子的忌日，令昌子失望透頂。

和正二一起通勤的同事察覺了正二和千代的關係，要求千代停止，但她始終矢口否認。另一方面，千代前往正二家，對昌子說她想見正二。正二和千代一起外出，但正二的態度卻非常冷淡。之後昌子在正二的襯衫上看見口紅印，確定他外遇了，於是離家出走，暫住在朋友的公寓。

昌子的母親北川茂（浦邊粂子）希望她趕快回家，但昌子卻不理會。正二被公司詢問要不要調職到岡山的工廠去，他決定接受。正二在家整理行李時，千代來到家裡，問正二為什麼不告訴她調職的事，還打了正二一巴掌。正二向千代道歉，但千代就這麼離開了。平常一起通勤的同事幫他開了一場餞別會，千代也出席了，大家一起唱著驪歌與他道別。在前往岡山的途中，正二遇見了前輩小野寺喜一（笠智眾），前輩要他趕快修復和昌子之間的關係。

到了工廠後，他過著每天往返租屋處和工廠的生活。昌子有一天收到小野寺寄來的

信，在小野寺的鼓勵之下，昌子也搬來正二的租屋處，兩人決定重新開始。

整體而言，本作已經跳脫了紀子三部曲裡來自戰爭的直接影響（以及隨之而來的戲劇化手法），回到小市民電影。小津在戰地日誌中寫到的具有志賀色彩、強調內心的電影，直到下一部作品《東京暮色》才實現。然而這部作品並非只是單純回到小市民電影，更具有實驗性質。

關於《早春》，小津曾這麼說。

目前為止，我的電影手法都是「韻文」，但這次我嘗試了以「散文」方式來創作。

我不排練就直接拍攝，也請演員們發揮自然不造作的演技。當然，我並沒有忘記作為基礎的韻文。28

另外他也曾這麼說。岸是岸松雄（評論家・導演）。

岸：在本次作品裡，青年們走的路頗迂迴曲折，這是你讓他們追尋的一種美感嗎？

小津：那是因為我讓每個角色自由發揮。我從沒要求過他們應該怎麼做，或不能怎麼做。我們設定人物，而那些人物自由發揮，雖然狀況可能不盡理想，但我就是讓他們盡情發揮。29

從這些發言可以得知，小津以製作《早春》為前提，排除了（強烈的）主觀要素，拉開製作人和劇中人物的距離，同時較為平等地對待每一個劇中人物。實際上，身為主角的正二並沒有什麼存在感，相對地，昌子以及她的母親則占了很大部分的篇幅。整部電影都沒發生什麼大事，即使有婚外情事件，也都處理得很平淡，所以觀眾並沒有受到太大的震撼。這並不是因為小津的能量不足，也不是因為他猶豫不決所導致的結果，無論成功或失敗，這都是早已決定的。

紀子三部曲比較主觀，而且富有戲劇效果；相較之下，《早春》則是比較偏向散文的感覺。這部電影乍看之下像是回到了戰前的上班族系列，但影片中除了時代的差異之外，也有技法上的不同。事實上，小津是個非常擅長控制導演、劇本家和演員之間距離的能手。

正二與昌子的夫妻關係

關於正二，我們所知道的並不多。他大學畢業後上了戰場，後來和昌子戀愛結婚，但不幸喪子，婚姻生活漸漸地變得單調無趣。他對工作也沒有什麼熱情，也沒有積極地想出人頭地，但是也不打算辭職。他和千代（金魚）發生關係之後，便經常說謊，使得昌子開始起疑，最後離家出走。

奇怪的是，正二雖然和千代發生關係，看起來卻沒有很投入，也沒有變得比較幸福。或許他們兩人碰面的次數比觀眾看到的還要多，但我們知道的只有他和千代的關係愈來愈差。以往池部良在電影中呈現的演技大多激烈，簡直可以稱呼他為動作明星；但他在本片中的確內斂許多，沒有超出小市民電影的框架。只不過他的心理觀眾究竟能體會多少，則無從得知。總覺得他的演技多少有點隱晦。

反而是昌子的言語和動作，清楚地表達了她的憤怒。淡島千景並不像高峰秀子那麼具有現代特質，演技也沒有原節子精湛，也沒有岸惠子那麼性感的外表。換言之，儘管她沒有獨特的個人魅力，卻相對地是個能夠隨著導演的不同而改變戲路的演員。隨著故事的推進，她的存在感也愈來愈明顯。或許這一點正是她的特色。

在這部電影中，昌子的母親（浦邊粂子）扮演一個非常有趣的角色。雖然對別人沒有影

響力，但卻展現出一種獨特的存在感，取悅觀眾。

正二為了尋找離家出走的昌子，來到母親經營的關東煮店。

正二回去之後，茂和兒子幸一的對話如下。

茂：「他們為什麼又吵架了？」

幸一：「應該有很多原因吧。畢竟杉山是個好男人嘛。」

茂：「是因為吃醋所以吵架嗎？」

幸一：「唉，差不多啦──你爸爸更誇張呢。我嫁到你們家的那天晚上，他就和朋友一起去吉原呢。」

茂：「那媽妳怎麼辦？」

幸一：「沒有怎麼辦啊，我以為就是這麼一回事嘛……沒辦法，女人一生都沒有家啊。」

茂：「呸，妳這種想法太古板了啦，媽。這樣會讓人討厭的。」

幸一：「就算古板，人都是一樣的啦。大家都一樣啦。」

「人都是一樣的啦」這句臺詞，讓人想起《東京之女》裡的話語。

最後的結論是這樣的。

幸一：「媽，妳的襯裙掉下來了。」

茂　：「我知道啦。你這孩子真討厭，幹嘛注意這種奇怪的地方。」

光是這一段就能充分展現出茂的性格，非常成功。在這裡，小津依舊承襲了他一貫的「見好就收」的手法。

一起通勤的同事與千代

這部電影的主軸之一，就是在通勤時互相認識的一群人。他們每天搭車通勤的時候都會打照面，於是自然而然地聚集在車站內賣牛奶的小舖，或是到某個人家去打麻將，有時還會一起去健行。這個團體的核心人物是田邊（須賀不二男）、野村（田中春男）、青木（高橋貞二）及本田久子（山本和子）等小津電影裡的常客。在牛奶小舖談論正二和千代八卦的，是野村和本田久子；在加油站（停車場）說千代謠言的，則是野村和青木。這裡似乎是青木工作的地方。千代打從一開始就總是被這些男人調侃，是個有點無法融入團體的角色。

岸惠子飾演的金子千代一開始就被批評「裝模作樣」，還被取了「金魚」的綽號。這個綽號的意思是「無論用煮的或用烤的，都不能吃」，可知她的個性就是被設定成如此。她的感覺就像戰前的岡田嘉子，總之似乎是個多情的女性。小津把岸惠子培養成專演這種角色的演員，小津下一部作品《東京暮色》裡的不良少女角色，原本也計畫由岸惠子來演出。正因如此，當岸惠子和法國人結婚，前往法國的時候，小津彷彿大受打擊。小津原本對她充滿了期待。

無論如何，正二和千代的關係並沒有直接呈現在我們面前，而是透過朋友之間的對話，讓人隱約得知。我們看見他們兩人共度一宿，但兩人的關係進展到什麼程度、見過幾次面，則不得而知。我們能掌握的就只有朋友的證詞，以及他們刻意在電車裡避開彼此，並一同前往某處而已。小津十分大膽地省略了許多細節。

那群朋友並不喜歡（或嫉妒）這兩個人的關係。他們想舉行「拷問批判大會」，事實上也真的對千代做出了嚴厲的批判（因為正二沒有來）。然而千代卻氣憤地徹底否認。從這裡開始，他們的行為已經超出了好朋友的界線。

在這部電影當中，正二最後前往岡山，在他的餞別會上一切都回到了常軌。但是在《東京暮色》裡，朋友們很明顯地變成了壞人。千代去找正在準備搬家的正二，依照慣例，小津

式的炸彈果然在此引爆。但後來鏡頭跳到正二的餞別會，千代爽朗地對正二說了再見。千代在這段期間的內心變化並沒有交代清楚。小津勢必刻意挑選了要省略的地方，但多少仍令人驚訝。在日後的小津電影中，由年輕女星扮演個性激烈或引人注目的角色，就變成了一種固定手法。

正二在公司裡是個不太起眼的平凡職員，也沒有什麼地方被人抱怨。他和同期進公司的同事感情很好，似乎屬於小野寺的那一派，但卻點彆扭的感覺。另一方面，因為生病而請假的三浦對於在丸之內工作感到驕傲，一直很想復職。河合早就辭掉公司的工作，現在經營酒店。這部分在強調受薪階級的生活是多麼「虛無」。

在這部電影中扮演主管的笠智眾，其實也扮演著父親的角色，他給了正二夫妻一些建議，讓他們有機會破鏡重圓。正二前往工廠時，在滋賀拜訪了小野寺，向他坦承妻子因為自己在外面有女人而離家出走的事情。

小野寺：「就是要經歷各種事，才會變成真正的夫妻啊。好啦，別讓媒人太擔心了。」

杉山 ：「⋯⋯⋯⋯」

小野寺：「唉，做錯就做錯了，你還是盡快讓太太過來吧。」

杉山　：「這……抱歉。」

這段臺詞和《晚春》裡父親的臺詞很類似，正是承繼了「紀子三部曲」的內容。小津不同於成瀨巳喜男，他沒有排除集體意識——雖然這麼說有點怪——而在道德上比較寬容。關於電影的結局（小津是一個很擅長收尾的導演），《早春》的結局是皆大歡喜的，在這部電影裡也很適合。或許是受到志賀直哉「電影最重要的是餘味」這句話的影響吧。我們可能不應該期待這部電影有和《晚春》或《麥秋》一樣的結尾。

淡島千景和寶塚

淡島千景（一九二四～二〇一二）出生於東京的商家，成蹊高等女學校畢業後，在一九三九年進入寶塚音樂，在一九四一年到一九五〇年以女角的身分活躍於舞臺。退出寶塚後，進入松竹製片廠，踏入電影界。在松竹演過小津安二郎、澀谷實、木下惠介等導演的電影，成為松竹的招牌女星。一九五六年之後無約在身，演出各製片公司的電影。後來又轉向劇場與電視圈發展。

她一生未婚，據說位在東京都的宅邸常有許多人進出。正如大部分知名女星一般，她在

金錢方面很隨性，據說有許多不是花在自己身上的非必要支出，在她過世時還有高額負債。

她演出了相當多新派的通俗劇，也因此打響了知名度。另一方面，她也演過少數優質電影，例如小津的《早春》、成瀨巳喜男的《鰯雲》（一九五八）、清水宏的《母親的模樣》（一九五九）等。另外，今井正的《濁流》（一九五三）或許也可列入。她的特色並不鮮明，比起新派那種情緒激昂的角色，她更適合飾演平凡女性。例如《鰯雲》中丈夫過世，獨自扶養兒子的母親，或是《母親的模樣》中帶著一個女兒再婚的母親等。比起誇張的演技，樸實的演出反而更能顯現出她的特色。小津在《茶泡飯之味》中，讓她合唱寶塚的主題曲〈菫花盛開時〉。

小津戰後使用的女星中，意外地有不少出身於寶塚。包括《晚春》的月丘夢路、《麥秋》、《茶泡飯之味》、《早春》的淡島千景、《彼岸花》、《東京暮色》的有馬稻子、《小早川家之秋》的新珠三千代等。小津總是有意識地想拍出讓觀眾開心的電影，因此他在自己能控制的範圍內，會毫不猶豫地盡量使用明星。當然，為了襯托這些明星，他也培養了許多演技優異的演員（小津組的演員）。這些出身寶塚的演員們都具有厚實的演員基礎，小津應該也比較容易用。

5 帶有志賀色彩的電影《東京暮色》

《東京暮色》（一九五七）是小津電影中屬於比較特殊的作品。這部作品特殊的地方在於，小津電影的劇中人物（乍看之下）總是充滿善意，為了生活而互相幫忙，劇情裡更帶有不少幽默、溫暖與體貼。而電影的名稱大多有「春」、「夏」、「秋」等文字，內容也多是該季節的故事。然而《東京暮色》的世界是一個下雪的冬季，也是一個冷漠自私的世界。人們無法從過去的束縛中逃離，執著於自我，完全不聽別人的意見。對小津執導的印象只有紀子三部曲的觀眾們，可能難以接受這部作品。事實上，在這部電影中溫暖的只有音樂而已。

不過《東京暮色》卻是小津電影中最富文學性的作品之一，同時也呈現出了大正時代個人主義小說家的邏輯結果（logical consequence）。小津在戰敗後拍攝了《風中的母雞》這部帶有志賀直哉色彩的電影，如前所述，這是一部失敗作。但小津並沒有放棄，他再度挑戰，製作了這部可說是個人主義者極限的傑作。只是很遺憾地，許多評論家明顯對《東京暮色》給予過低的評價。對那些評論家來說，這部電影已經超出他們對小津的定義，也就是「小津只不過是個拍攝漂亮（中產階級）電影的工匠罷了」，因此他們抹煞了這部電影的價值。

【劇情簡介】

杉山周吉（笠智眾）是某間銀行的稽核人員。有一天周吉回家後，發現長女孝子（原節子）帶著孩子回來，說她和丈夫沼田康雄（信欣三）有點問題，因此想回娘家住一段時間。周吉的妹妹竹內重子（杉村春子）到公司找他，說他的次女明子（有馬稻子）來向她借錢，但她拒絕了。

原來明子懷孕了。她前往不良少年聚集的公寓或麻將館，四處尋找孩子的父親，也就是還是學生的木村憲二（田浦正巳）。明子來到不良少年聚集的麻將館，見到了麻將館的女主人相島喜久子（山田五十鈴），對方問起她家裡的事，使她感到驚訝。回家後，明子問孝子，喜久子是不是她們的生母。

原來在明子小時候，周吉被調到首爾的分行，而他的部下山崎很照顧周吉的家人。但後來山崎和周吉的妻子喜久子日久生情，兩人私奔到滿洲。喜久子現在回到東京，和丈夫相島榮（中村伸郎）一起經營麻將館。

明子好不容易找到了憲二，他卻一再推託其詞，那種不負責任的態度讓明子氣憤不已。憲二說他還有事，所以跟明子約了晚上在咖啡廳碰面，明子在等他時遭到警察關切。周吉聽到這件事非常生氣，但孝子出面求情，事情才落幕。

孝子從姑姑重子那裡得知喜久子已經回到東京，目前在經營麻將館的事。孝子直接去找喜久子，拜託喜久子不要告訴明子她是兩人生母的事。另一方面，明子瞞著眾人，自己偷偷墮了胎。

明子得知孝子去麻將館找過喜久子，便逼問孝子事情的真相，孝子只好全盤托出。

明子很激動，詢問自己是否也不是父親的親生孩子。這時父親正好回家，她本想直接問父親，最後卻打消了念頭。

明子再次前往麻將館，質問喜久子自己到底是誰的孩子，並說自己不會生小孩，但如果有小孩的話，一定會好好疼愛他。之後，明子在中華料理店獨自喝悶酒，湊巧憲二出現了。明子勃然大怒，對憲二拳打腳踢，接著奪門而出，結果被電車撞死。

喜久子從孝子口中得知明子的死訊，於是接受丈夫先前的提議，決定搬去北海道。

喜久子拜訪杉山家，想在明子的靈前獻花，卻被孝子拒絕，她只好留下花便離開。當天晚上，喜久子在前往北海道的火車上期待著孝子來送行，但孝子沒有出現。

孝子為了孩子回到丈夫的身邊。周吉一如往常地準備去上班。

首先，在這部電影裡必須注意的是演員們的形象。紀子三部曲的世界已經結束，原節子

已經不是紀子，笠智眾也和紀子三部曲裡的父親形象截然不同。但由於這是一部小市民電

影，乍看之下或許並不覺得有太大的差異。父親是銀行的稽核人員，長女已婚，育有一子，

次女還在念書。可是劇情內容卻有著天壤之別。在紀子三部曲中，父親和女兒擁有某種共通

的精神意義，彼此互相理解。但是在《東京暮色》中，劇中人物都被過去囚禁，不肯面對他

人，也不肯面對自己，更別說面對真相。在下雪的寒冷冬季，乍看之下平凡的一家人，其實

正一步一步走向離散。

父親長年在銀行工作，現在雖然是稽核人員，但那其實是個閒職，幾乎沒有工作，因此

他從白天就一直玩小鋼珠。長女和丈夫感情不睦，於是帶著孩子回娘家。次女和不良少年鬼

混，結果懷孕了。這完全不同於紀子三部曲的世界，而是帶有志賀色彩的個人主義世界，也

是一個冰冷的寒冬世界。

不過筆者懷疑小津是否打從一開始就企圖營造出這種世界。如果依照時間的先後順序來

看小津的發言，會覺得他原本樂觀的期待漸漸出現意圖，最後轉變成對觀眾的不滿。

小津在拍攝《東京暮色》之前曾經這麼說：

一直以來，我都避免拍攝太過戲劇性的作品。我拍了許多用平淡無奇的內容堆疊起

來的電影，而這次的作品，應該是我在戰後第一部戲劇性的作品。我想用不逃避、認真面對演戲的方式來製作。故事的架構本身是一種通俗劇，不過會不會成為通俗劇，其實取決於演戲的演技的多寡。最近大家對「大船調」的批評相當嚴厲，但是正統的「大船調」就是這樣——這就是我拍這部電影的用意。30

而在《東京暮色》完成之後，小津曾經這麼說：

也許因為這是在即將開拍前的發言，所以小津也顯得比較樂觀。但是最後完成的電影，與「正統的大船調」實在相距甚遠。據說《東京暮色》在撰寫劇本的階段，小津和野田高梧曾有激烈的意見衝突，但他並沒有提到當初曾經發生這個問題。在十二月十三日每日新聞刊載這段話之前，小津的日記裡並沒有提及劇本完成的事，因此上述發言的時間點可能是在劇本完成之前。

這部作品和我以往的作品不同，內容相當戲劇化，但以我一貫的主題而言，我想傳達的是原（節子）所飾演的角色的主觀意見：「父母的愛對小孩的影響有多麼重要。」如此一來，便能凸顯出笠身為父母卻無法給予孩子關愛的悲哀。31

這是小津在電影上映之後的發言，語氣中充滿完成一件工作之後的輕鬆及自信。這段話大致上傳達了小津所思考的作品內容。然而這和觀眾看完電影後的感覺卻有所出入。與其說「父母的愛對小孩的影響有多麼重要」，倒不如說「欠缺父母關愛的孩子會有多麼扭曲」，還比較符合電影的內容。就算孝子回家，夫妻再繼續一起生活，也不可能好好相處；她的女兒也不可能得到父母的關愛，健全地成長。說這個女兒未來會走上和孝子一樣的人生，還比較有可能。

這不禁讓人覺得電影內容與小津原始計畫的差距，似乎已經超出了他的預期。故事不知道在哪個階段偏離了正統的「大船調」，又無可避免地必須偏向帶有志賀色彩的世界。也就是說，小津很可能在試圖接近他在戰地感受到的志賀文學，而這個嘗試超出了野田高梧所能容忍的範圍。

小津在一九六〇年回顧這部作品時曾說：

這部作品常被批評是一部描繪年輕女孩行為脫序的作品，但我其實反而是將重心放在舊世代，也就是笠先生的人生——被妻子拋棄的丈夫該如何生活下去——來製作的。年輕世代其實只是負責陪襯的角色，但一般人好像卻只把目光放在那些裝飾品身上。[32]

這個時候，小津可能明顯意識到了自己和觀眾及評論家之間的落差，對他們表示不滿。

相對於此，評論家則一如往常地表現出「小津安二郎到底在說什麼啊？」似的反應。他們認為只要看過這部電影，就可以知道父親明顯不是主角。

這部電影完成之後，評論家對於父親就有所不滿。評論家飯田心美認為電影裡並沒有仔細刻劃父親，作為一部「刻劃心境的電影」，與過去相較之下是失敗的，整部片的焦點放在孝子和周吉兩人身上。從題材來看明明是通俗劇，卻沒有將它當作通俗劇來拍攝，這正是失敗的原因。

讓人感受最深的是，這部電影在不必要的部分投注太多的心力，相對地，在必要的部分卻沒有著墨太多。整體看來，感覺不重要的部分卻留下滿滿餘韻，使得觀眾感到疲倦。這應該就是這部作品最大的缺點。

筆者可以感受到作者在這部作品裡似乎太貪心了。這部作品最大的目標，正如小津本身說過的，就是要成為一部健全的家庭劇，以展現出「大船調」的傳統。這部電影以闡明人生是非曲直的道德感貫穿全劇，透過在一個庶民家庭裡發生的事件，喚起現代人的良知與反省。這是一個了不起的主題，將它視為重視生活規律的小津安二郎的工作，

筆者是偏向贊成的，但是這個主題的呈現方式以及故事的進行方式，卻不夠周密。首先，故事的核心人物究竟是姊姊孝子還是父親周吉，筆者無法確定。

作者也許是想透過母親的過失、孝子夫妻的不睦、明子的死，以及周吉眼中的人生百態描繪出自己的意圖，並融入作者一流的詠嘆，然而這部作品卻不如《東京物語》那麼明快。一半是家庭悲劇，一半卻是詠嘆。相信這是因為整部作品的焦點放在孝子和周吉兩個人身上，形成雙重焦點所導致的結果。33

（……）

讀了這段飯田心美針對小津發言所做的批評，可以得知一般觀眾和評論家的意見與小津的意圖完全沒有交集。這一點小津也有責任。他說要拍一部「正統的大船調」，但是卻用了原節子和笠智眾，會讓人產生誤解也是理所當然的。許多評論家在《晚春》的階段，就已經跟不上小津了；到了《東京暮色》，這些評論家更是不知道該怎麼思考才好。《東京暮色》在形式上採用小市民電影的框架，但內容卻不是「大船調」（小市民電影），也不是討論道德問題的電影，而是帶有志賀色彩的電影。

小津是不是再次在志賀色彩的電影上跌倒了呢？的確，小津想傳達的意圖並沒有在電影

中直接展現出來，但另一方面，包括飯田心美在內的評論家，幾乎完全沒跟上小津（的邏輯和認知）。想得知小津的意圖，其實有許多線索。要得知《東京暮色》的意圖，我們必須留意小津在某場座談會上的發言。

（關於明子）她的個性和姊姊不同，從小就隱約抱有疑問：「我真的是爸爸的親生孩子嗎？」父親（笠智眾）更是深深懷疑。妻子的背叛，使他成為一個冷漠的父親。34

小津說：「父親對次女的出生懷有疑問。」既然如此，我們便可看見一種截然不同的面向。或許正因父親懷疑次女可能是妻子和外遇對象所生，所以反而比較偏心次女。在這個思維下，父親和長女的對話就變得有意義了。「爸爸覺得自己已經很疼那孩子了。不，有時候甚至還擔心妳會不會覺得不公平呢。」當然他也可能只是單純比較疼次女而已，但是這個父親看起來不像是那種會偏心的人。因此我們可以推測，父親正因為心裡有疑惑，所以才不禁特別關注、疼愛次女。

電影裡，不知為何次女會突然說：「我到底是誰的孩子？」這句話相當突兀，與劇情很不搭。不過如同小津所說，原因其實在於父親心中的疑惑，我們可以推測明子隱約（下意

識）感受到了父親的疑慮。

當然，從喜久子否認的這一點看來，次女應該也是這對夫妻的孩子。但假如考慮到小津的意圖，這可能具有更深層的意義。就像小津所說的，父親的心理可能才是問題的癥結所在。至少只要假設父親懷有疑慮，就有其他的可能性產生。如小津所言，這其實是周吉和喜久子的故事。從另一個角度來看，這也是一部描繪三名女性為過去所苦的心理的作品。

話雖如此，這部電影最有可看性的部分與上述觀點並沒有衝突，仍是原節子和山田五十鈴這兩大女明星的對手戲，這點可謂毋庸置疑。光看電影，其實很難同意小津所謂父親的心理才是重點的說法。這部作品裡刻劃父親的手法，並不如同樣有個沉默寡言父親登場的《麥秋》那麼成功。

與《暗夜行路》的關聯

將《東京暮色》稱為具有志賀色彩的電影是否適切？《東京暮色》和《暗夜行路》又有什麼樣的關聯？筆者認為《東京暮色》很明顯就是具有志賀色彩的電影，只不過那並不是「志賀直哉的電影」或「由志賀直哉的小說翻拍成的電影」，充其量只是「帶有志賀直哉色彩的電影」。同時，《東京暮色》也跳脫了志賀直哉的方法論。原本小津就對《暗夜行路》的方

法論及心理上的逼迫手法很感興趣，因此小津並沒有針對《暗夜行路》的出口（主角謙作的出口），也就是與大自然的融合表達任何意見，在電影裡也沒有一絲類似的痕跡。小津所感興趣的依舊是心理層面。

小津已在《風中的母雞》碰觸過志賀色彩的主題，而他有幾個問題。經過了《風中的母雞》的拍攝經驗，他已經整理好《東京暮色》要繼承的元素以及不繼承的元素。因此有些人認為，既然從志賀色彩的主題中繼承的元素不多，就代表不能將這部作品稱為具有志賀色彩的電影，似乎也不無道理。不過即使如此，筆者仍然認為這是具有志賀色彩的電影，有幾個原因。

小津的目的，就是將他在戰場上讀的《暗夜行路》後篇的內容（主角的心理）融入自己的電影裡，而《風中的母雞》失敗的主因，就是因為太靠近志賀直哉。因此筆者認為在《東京暮色》中，他盡量只挑選重要的元素置入電影，而且必須用電影的手法呈現。於是《東京暮色》成為了一部充滿志賀直哉的色彩，同時經過小津與志賀直哉在觀念上的角力後，跳脫了志賀直哉影響的作品。

志賀直哉曾說：「我在《暗夜行路》裡描寫的，與其說是外在事件的發展，倒不如說是主角因為事件而起伏的心情。」[35]請容筆者再次說明，《暗夜行路》上集的主題是：主角謙二

是祖父和母親生下的孩子，而他本人並不知情，後來從哥哥口中得知這個事實，於是非常苦惱。而下集的主題是：他的妻子不小心出軌，主角儘管能理解責任不在妻子，卻因為無法原諒她而再次陷入苦惱。當然，這些都是主角無能為力的問題。

《東京暮色》裡的事件已成事實，也就是母親的離家出走，拋給全家人一個大問題。母親回到東京後，故事才有了新的發展。換言之，無論是小津的作品或志賀直哉的作品，問題的癥結都在過去，而劇中人物受到餘波影響，各自展現出複雜的反應。問題在家人。謙二雖然是個只在乎自己心情的自我主義者，但他同時也飽為自我所苦；《東京暮色》的主角也一樣。

即使如此，小津和志賀直哉仍有許多不同。小津在《東京暮色》裡沒有採納的志賀色彩元素，就是私小說的框架。《暗夜行路》的故事主軸是「我」，也就是謙二的（心理陰影）自我。這部作品吸引小津的，想必就是這種心理上的轉變。小津已經在《風中的母雞》裡嘗試聚焦在一名主角的心理上，成果卻並不理想。而他在《東京暮色》中所採用的，則是安排多個主角，並在他們身上植入強烈的自我意識。《暗夜行路》那種以自我為中心的發展方式，在《東京暮色》裡必然會成為主角之間自我意識的爭執。因此《東京暮色》可謂半跳脫了《暗夜行路》的私小說世界。

即使如此，這個故事的主角仍是因為過去發生的事實而痛苦糾結的自我主義者（們）。

小津賦予每個主角鮮明的個性，讓他們獨立（某種意義上超出了編劇的預期），自由行動，從具有志賀色彩的私小說故事，蛻變為每個主角的個人主義彼此對立的故事。不，應該說已經踏上了蛻變之路。這一點，或許讓執著於（用帶有志賀直哉色彩的方式）描寫心理的小津獲得了解放。取而代之的是，小津專注於刻劃人物的個性，而這也更符合電影的呈現手法。

小津和劇中人物之間的距離感與《早春》相同，而不同於紀子三部曲中賦予特定人物強烈主觀（這比較偏向私小說）的方式。

據說野田高梧反對小津再次拍攝帶有志賀直哉色彩的故事，兩人曾為此有過一番爭執。

站在野田高梧的立場，他可能無法理解小津為什麼要重蹈覆轍？這種灰暗的故事根本不可能（在市場上）成功。然而小津卻不會因為一兩次的失敗而受挫。

以結果而言，評論家對這部作品的評價很低，小津也承認了失敗，從此再也沒拍攝這種灰暗的電影。但小津對自己的作品的評價，其實也包括了票房及評論家的意見，所以無法輕易區分到底哪裡失敗、哪裡成功。但筆者認為這是一部堪稱傑作的好電影，也是代表著小津某一面的電影。

在《東京暮色》之後，小津就離開了《暗夜行路》的世界。這意味著小津已將他視為目

標的志賀直哉的世界消化完畢，另外可能也多少受到《東京暮色》沒有獲得預期的評價，在電影旬報十大佳片排行榜掉到第十九名的影響。不過在現實生活中，無論是作為父親的角色或哲學上的導師，小津對志賀直哉的尊敬終身未變。

故事的架構

《東京暮色》是冬天的故事，在心理層面也很冰冷。在紀子三部曲之後，《早春》又回到了單純的小市民電影。而《東京暮色》則是承繼了《風中的母雞》，（若單從電影內容來看）再次挑戰富志賀直哉色彩的文學性作品。

劇中的季節是飄雪的冬天，人們穿著厚重的大外套，彷彿在防衛著自我似地武裝自己。

周吉與笠智眾一直以來扮演的角色無異，但他的工作——稽核人員是（當時）的閒職，他甚至去打小鋼珠來消磨時間。作為一個銀行行員，他雖順利升遷了，但並沒有升到經營階層。

這部作品打從一開始，就讓人感覺不太像是小津的電影。劇中人物全都停滯在自我意識中，不打算告訴任何人自己的心情。

在一開始的酒店場景中，周吉聽到女婿沼田喝醉了，被學生送來的事，便露出不悅的表情。回家後，發現孝子帶著女兒回來，說要住上一陣子。下一幕，便從妹妹重子口中得知明

子向她借錢的事。周吉和沼田碰面，印象非常差，大受打擊。他對孝子說了之後，孝子卻不想好好談。這時明子回家，周吉問她為什麼要向重子借錢，但明子卻顧左右而言他，而周吉也沒有追問下去。

等埋下各種伏筆之後，才開始介紹身為故事核心人物之一的明子。《東京暮色》的故事情節非常複雜，而且幾乎都是隱藏在背後的故事，只能透過劇中人物間的對話來掌握。筆者將這些內容整理如下。

① 戰前周吉、喜久子和山崎的故事。

② 之後的喜久子的故事。

③ 兩人分開之後周吉的故事。

④ 長子一雄之死。

⑤ 孝子結婚。

⑥ 明子懷孕、憲二和不良少年的故事。

⑦ 明子之死與喜久子赴北海道。

在電影裡以現在式敘述的是⑥和⑦，其他都只有在臺詞裡提到。

順著電影的情節順序來看，一開始的主角是周吉，接著談到孝子的故事，接下來的一大段都是有關明子的故事。喜久子在這當中出場。明子死後，故事就以喜久子和孝子為主軸進行，最後又回到周吉身上。每一個場景裡出現的人物（除了周吉之外）主觀性都很強，各自將故事拉走。

另一方面，對小津來說最切中要害的批評，大概就是身為主角的周吉刻劃得不夠深入了。根據前面引用的小津發言，他對觀眾被劇中的年輕角色吸引，沒有注意上一個世代感到不滿。的確，將父親設為主角，實在不太成功。

不過小津已經在《麥秋》中嘗試過同樣的方法，雖然不太明顯，卻非常不成功。儘管《東京暮色》的父親沒有太多戲份，但這並不表示他不重要。或許應該說這部電影的主角是周吉和喜久子夫婦，這是他們兩人的故事。

這部電影的出發點是喜久子的背叛，而喜久子和周吉並沒有脫離這件事所帶來的影響。周吉也對明子的身世抱有疑慮。周吉說：「唉呀，養育小孩就是這麼難啊。」這句話聽起來像是試圖把自己的意見一般化，含糊帶過。如小津所言，周吉是個冷漠的人；換言之，他有些地方是不願意接受別人意見的。在《麥秋》和《秋刀魚之味》裡的父

根據小津的見解，

親，即使勉強自己，也坦誠地面對了女兒；然而《東京暮色》的劇中人物卻全是拒絕接受他人意見的自我主義者。

直到最後，周吉和明子或孝子都沒有好好談過。而問題的癥結在女兒身上，不管周吉問她們什麼，她們都含糊帶過，連視線都不願和他對上。如果明子願意說清楚，周吉說不定就能明白原因，可是周吉始終不知道明子的疑問，也不知道她墮胎的事。如果周吉更積極地關心她，說不定狀況就會有所改變。他總是沒有做好該做的事，沒有追問到底，看起來不甚嚴謹。《晚春》和《麥秋》裡的父親都擁有一種堅定的社會責任感，然而《東京暮色》的父親卻是個冷漠的自我主義者。周吉在好幾幕裡陷入長考，但我們無從得知他在想些什麼。如果要採用這種手法，或許有必要在劇情裡多交代一些有關周吉的故事。

最後一幕也有些令人費解。生活恢復正常後，周吉究竟抱著什麼樣的心情去上那個可有可無的班呢？還是失去了兩個孩子（長男和次女），他已經心碎了呢？又或者他真的是一個自我中心又冷酷無情的人？

明子、孝子與喜久子的故事

前面已經提到明子懷疑自己可能不是父親的親生孩子。明子為什麼會和不良少年混在一

起，甚至還懷了孕，我們不得而知。看她的模樣，實在不像會和不良少年鬼混的女孩子。

話雖如此，明子的行動簡直就像叛逆期的少女。她在一種沒有任何人能幫助她、沒有任何人能跟她商量的狀況下，一路橫衝直撞。她唯一停下來的，大概只有在拉麵店一個人喝悶酒的時候。不過由於憲二也來到店裡，於是她又再次奔跑，最後衝向電車。

關於孝子的個性，小津曾說她有自己的堅持。[36]事實上甚至可以用頑固來形容。她徹頭徹尾不原諒喜久子，但那不願面對真相的態度又和父親如出一轍。此外，當明子惹麻煩的時候，她會介入明子和父親之間，替明子說話。然而這反而阻礙了明子面對真相、試圖回到正途。到頭來沒有一個人真心在乎其他人，每個人都不願接受別人的意見。明子死後，孝子也沒有原諒喜久子，始終被過去束縛。或許她雖說明子很可憐，但其實真正想說的是自己很可憐。她說她要為了小孩回家，重新來過。但是他們的夫妻關係已經跌到谷底，令人不得不感嘆，在父母感情不睦的家中成長的孩子也很辛苦。如此一來豈不是複製了家庭崩壞嗎？

這部電影中最值得一看的，便是原節子和山田五十鈴的對手戲。這麼說對小津很抱歉，但是觀眾必定不由自主地將目光集中在這個部分。個性乾脆的山田五十鈴、在這部電影裡充滿負面意義上的女性特質的原節子，以及飾演不良少女的有馬稻子和其他演員們，無論是演技或個性都很有意思。

觀眾對喜久子的認識，都是透過重子和孝子的對話而來的。喜久子和山崎應該是去了滿洲，山崎被（蘇聯）拘留在黑龍江，在那裡就過世了。喜久子在海蘭泡（黑龍江旁位於蘇聯境內的城市）得知這個消息後，被（不知名人士）帶往納霍德卡，並在納霍德卡認識了現在的丈夫。我們能知道的只有這些。她應該是冒著生命危險，費盡苦心才返回日本的吧。現在的觀眾或許很難體會那種辛苦，但當時的觀眾應該更能感同身受。

喜久子的個性非常有意思。儘管她為自己拋下孩子和男人私奔一事道歉，但她判斷事情的態度則像是一碼歸一碼；這和孝子的個性正好形成對比。而且山田五十鈴演出了一種認真可靠的形象，讓人難以想像喜久子真的拋下孩子和男人私奔。事實上，知道明子懷孕後，認真想說服她的就是喜久子，只是明子不接受。

喜久子在上野車站搭上前往北海道的火車，期待著孝子來送行。也因為如此，她的丈夫要她喝酒，對她說「不用等了，她不會來了」，她還是一副心不在焉的樣子。真不愧是山田五十鈴，具有強烈的存在感。

至於明子的不良少年朋友，應是以《早春》的朋友為藍本設計的。不過《東京暮色》的不良少年朋友，作用是交代明子和憲二的交往，他們稱呼明子「不良妹」。此外，小津還讓他們用小西的語氣（小西是當時知名棒球球評，以獨特的口吻大受歡迎。不良少年們就是模

仿他的口吻）來說明兩人交往的經過。這很明顯已經太過火了。若說這群不良少年只是單純

附屬的角色，那麼他們的戲份也太重了。或許應該多加一些有關他們的故事。

如前所述，這是一部冷冽寒冬的電影，在許多場景裡都強調酷寒。然而電影配樂卻反而

是輕快的音樂，刻意壓低音量，不讓音樂影響到內容。但是在明子自殺前的中華料理店的場

景中，則巧妙地使用了沖繩的音樂。

《東京暮色》毋庸置疑是一部傑作。站在小津電影史的角度，這部作品融入了所有應該

融入的元素，讓志賀直哉的影響就此結束，並透過多個主要角色的意志與彼此之間的關係來

展開這個故事。《東京暮色》在某種意義上是大正時代的個人主義文學家心目中最理想的模

樣。小津在紀子三部曲中讓每個父親都富有責任感，相較之下，《東京暮色》的意義便顯而

易見。小津故意把大正時代個人主義文學家心目中最理想的模樣拍成電影，並體認到已經無

法再突破了。

成瀨巳喜男 《浮雲》

接下來筆者想探討《東京暮色》和成瀨巳喜男的《浮雲》（一九五五）之間的關聯。平

常不太誇獎別人電影的小津，罕見地稱讚了成瀨巳喜男的《浮雲》。小津在一九五五年二月九日的日記裡寫到他和野田高梧、笠智眾三人一起去看《浮雲》，「我對《浮雲》深感欽佩」，這可謂小津最高的讚美，而小津在其他場合也對《浮雲》讚譽有加。那一年小津已經拍完了《早春》，因此如果說小津受到《浮雲》什麼影響，那麼應該會最先反映在《東京暮色》中。

《浮雲》是成瀨巳喜男公認的傑作，筆者也贊同這是一部傑作，但我不認為這是成瀨巳喜男最傑出的作品。《山之音》（一九五四）和《晚菊》（同上）也是傑作。在這個時期，成瀨巳喜男把焦點放在劇中人物的自我。不同於小津，成瀨巳喜男對社會問題和道德既不感興趣，也不曾利用。成瀨巳喜男的自我中心世界探討的純粹是個人的問題，是一個沒有出口的世界。他在戰後（幾乎是晚年）的傑作，包括《�daiun雲》、《情迷意亂》、《亂雲》等，皆為自我主義展現到極致的哀愁抒情世界。

《浮雲》描寫一個矯揉造作、自我中心又風流的男子富岡兼吉（森雅之）與幸田雪子（高峰秀子）從戰爭期間到戰後始終割捨不掉的孽緣。富岡雖然充滿知性，卻自我中心且自虐，且個性風流又隨便，據說森雅之在答應演出這個角色之前猶豫了很久。不過最後結果很成功，自此森雅之便經常在成瀨巳喜男的電影裡演出自我中心的爛男人。相對於馬切洛·馬

斯楚安尼（Marcello Mastroianni）演出的爛男人莫名討人喜愛，森雅之演出的爛男人則是陰險又灰暗。

以結論而言，小津可能是看見老友奮發向上而受到刺激吧。比較《東京暮色》和《浮雲》，便能看見這兩部電影的特徵，十分有趣。小津把他在紀子三部曲裡討論的集體意識問題暫時擱在一旁，描繪出帶有志賀哲哉色彩的自我中心世界；成瀨巳喜男完全不理會社會問題，漸漸只將重點放在個人的自我主義上。貫徹個人主義這一點，正是《東京暮色》和《浮雲》共同的基礎；不過兩者探討的手法則有所不同。《浮雲》是一個屬於個人的故事，以性關係為主軸；相對地，《東京暮色》中的性關係只是過去的事實，很謹慎地被排除在現在式的故事之外，因此形成個人與家庭的故事。

不過，《東京暮色》裡出現的「珍珍軒」這間中華料理店，和成瀨巳喜男在蒲田時代經常獨自去喝酒的店同名；小津更是安排成瀨巳喜男常用的配角藤原釜足演出這間店的老闆，這看來也像是小津對成瀨巳喜男的致敬。

小津和成瀨巳喜男在同一年推出這種以個人自我主義為題材的電影，或許正代表在一九五〇年代，日本電影已經趨近於一流的小說。一九六〇年代以後電影產業急速衰退，而小說的世界（從明治時代以來長期低迷）也彷彿不落人後似地急速衰退。

山田五十鈴

山田五十鈴（一九一七〜二〇一二）與田中絹代齊名，是日本電影最具代表性的知名女星。她的父親是新派演員（女形）山田九州男，母親是藝妓。由於過去飾演花形的父親逐漸沒落，家中陷入經濟困難，母親打算把山田五十鈴也培養為藝妓，所以從小就讓她學常磐津、清元⑪等。因為經濟貧困的關係，全家人搬到東京，但狀況依舊沒有改善。九州男再次四處巡演，母女遇上關東大地震，後來回到京都，成為清元師父的內弟子⑫。她們母女得到了藝名，以教導藝妓清元維生。最後山田五十鈴連小學都沒念完。

一九三〇年，山田五十鈴透過父親朋友的介紹，進入了日活。她破例得到了高額的準備金五千日圓與月薪五〇日圓。山田五十鈴這個藝名，就是在這個時候取的。她在日活與大河內傳次郎和片岡千惠藏演對手戲，博得人氣。一九三四年加入第一電影，主演溝口健二的傑作《浪華悲歌》（一九三六）、《祇園姊妹》（同），確立了知名女星的地位。一九三八年進入東映，在成瀨巳喜男的《鶴八鶴次郎》（一九三八）等作品中和長谷川一夫共同演出，一九四二年和長谷川一同設立新演技座，跨足劇場。

戰後一九四七年參與新東寶的設立。當時她和已有妻兒的電影導演衣笠貞之助發生關係，開始同居。受到衣笠的影響，她在思想上偏左翼。然而當東寶開始進行赤色整肅時，山

田五十鈴似乎認為衣笠為了保身而有所行動，因此對衣笠貞之助心灰意冷。一九五〇年與身為共產黨員的民藝演員加藤嘉因為合演而相識，進而結婚。婚後不久，山田五十鈴就成為日本電影演劇工會的會員，演出多部探討社會問題的獨立製片電影，包括《女子獨行大地》（一九五三），以及以原子彈轟炸為題材的電影《廣島》（同）。

一九五〇年代參加許多電影的演出，其中又以成瀨巳喜男的《流浪記》（一九五六）、黑澤明的《蜘蛛巢城》（一九五七）、小津的《東京暮色》等，同時獲得許多獎項。一九六〇年代以後，她的演出以劇場為主，也演出不少電視連續劇。一九九三年獲得文化功勞獎，二〇〇〇年成為第一個獲得文化勳章的女星。

山田五十鈴在《浪華悲歌》與《祇園姊妹》兩部作品裡的表現固然出色，不過她也演出了成瀨巳喜男的《流浪記》與《漂流的夜》（一九六〇）；假如說高峰秀子演活了銀座酒吧的媽媽桑，那麼山田五十鈴則演活了舊時花柳界（快要凋零）的娼妓。另一方面，她在小津的《東京暮色》中飾演一個很難詮釋的角色，讓觀眾看見她內心的堅強。

❶ 譯注：江戶淨瑠璃的門派。
❷ 譯注：住在師父家中學習的弟子。

山田五十鈴讓人聯想到岡田嘉子，她的戀愛經驗豐富，結了四次婚，全都以離婚告終，此外還有兩次同居經驗（她跟第一任丈夫所生的孩子是瑳峨三智子，離婚後由前夫扶養，日後也成了演員）。也許對她而言，演藝事業是她心中的第一順位，丈夫則排在第二以後。此外，妻子的收入遠遠高於丈夫，可能也是一個問題。當然她年幼時生活貧困、雙親不睦，或許也對她造成了影響。她從一九八〇年開始便長期住在帝國飯店，直到二〇〇二年身體狀況不佳，才停止劇場表演。

第5章 「戰後期」後半

《東京暮色》之後，小津的電影變得比以往更加平易近人。他在「戰後期」前半重要時刻的作品並不算太光明正向。

到了戰後期後半，他總算一掃陰霾，完成了許多歡樂的喜劇作品。或許這就是眾多評論家對這個時期的小津電影評價較低的原因。例如《彼岸花》，就被揶揄為「美女明星的日常舉止大全」。但那只不過是電影的其中一面，以結果來說，小津在戰地對自己提出的課題，已透過《東京暮色》解決。小津終於從戰爭中得到解放，恢復自由，並透過《彼岸花》開啟了新的路線。只不過我們無法確定小津是否對此有自覺。

定——再也不要拍灰暗的電影，在此時終於實現。他在「戰後期」前半重要時刻的作品並不算太光明正向。

《彼岸花》之後，小津又拍了路線不同於《彼岸花》的《早安》和《浮草》。說不定小津自己對《彼岸花》的評價也很低，因此才得以拍出《早安》與《浮草》這樣的作品。而為了再次確認新路線，《秋日和》也有其存在的必要。

《彼岸花》絕對不是小津的力作，因此它既有趣又從容。現在回頭看《彼岸花》，可以發現它對小津而言是一個全新的出發點，同時也是小津成熟期的起點。小津在這個時期的目標，是呈現出從各種面向探討的意識。每個人作為一個個體，都擁有各種不穩定、經常變動的意識，所謂「個人」只不過如此。這樣的「個人」在社會中之所以能維持一貫的行為，靠的不只是個人的意志，還包括常識、道德等集體意識；在小津的作品裡，集體意識正是某種社會責任。小津在《彼岸花》裡深入探討了這種關於意識的問題，這也成為當時小津電影的主要架構。

小津在這個時期也有一些非主流的作品，亦即戰後後半的旁系電影，包括《早安》以及重製作品《浮草》。以結果而言，《小早川家之秋》融入了《浮草》的一部分。《小早川家之秋》和《秋刀魚之味》皆是描寫人生的傑作；此時多以人生與死亡作為題材的小津，彷彿預知自己的死期將至。

在拍攝《彼岸花》的一九五八年，《東京物語》在倫敦電影節上獲得第一屆薩瑟蘭獎

（The Sutherland Award），小津也獲頒紫綬褒章。隔年，小津成為首度獲得藝術院獎的電影從業人員；一九六二年獲選為藝術院會員。在某種意義上，他可能已經超越了志賀直哉和里見弴。電影從此受到大眾認可，成為與小說同等的藝術。小津變得比年輕時更樂意參加社交活動，除了電影圈的人之外，也會接觸小說家、畫家，甚至企業家。小津和他們交友（也就是一起喝酒）的機會也變多了。

小津約莫在搬到鎌倉的時候，提出了「小丑精神」的概念。他的製作人，也就是里見弴的兒子山內靜夫曾說：「從這個時期開始，小津導演常和鎌倉一帶的文人來往，並開始提出『小丑精神』，在酒席上跳舞。家父一喝酒就會做一些蠢事，小津導演可能也因此想成為小丑了吧。」[1] 事實上里見弴和厚田雄春（知名的小津安二郎專屬攝影師，也是小津在片場的好夥伴）等人在酒席上都很會表演，小津可能也受到他們的影響。或許是因為戰爭時期的功課已經完成，所以他獲得了解放，卻同時也失去了目標。

生性害羞的小津變得善於交際，應是一件好事，但筆者認為他骨子裡仍是孤獨的。就像前面提到的，撤除寫劇本和拍片的時候，他把深夜的時間用來讀書，所以每天都睡到下午才起床；吃完早餐、喝了酒之後，又繼續午睡，接著（雖然並非每天）再出門喝酒，回家後便一直讀書到深夜——這就是他的日常作息。撰寫劇本的時候，他更是連續好幾個月都窩在家

裡，天天和野田高梧一起喝酒。小津在戰後的某個時期開始喝酒，全身酒氣地來到片場。吃午餐的時候也配酒，到了傍晚便開始焦躁不安。雖然不是酒精中毒，但他的一生與酒密不可分。現代人五十歲之後正是工作能力最強的時期，但小津在五十五歲左右就突然變得衰老。儘管外在看起來風光，但小津是孤獨的。

1 凸顯個人意識的《彼岸花》

《彼岸花》（一九五八）中有從大映請來的知名美女明星山本富士子，並集合了有馬稻子、久我美子、桑野美雪等年輕女星，不過小津必須在大映拍攝一部電影作為交換條件──就是之後的《浮草》。順帶一提，公司認為，既然難得請到了山本富士子，就拍成彩色片吧！於是《彼岸花》便成為小津的第一部彩色電影。小津雖推託說拍成彩色片是公司的決定（並非他主動提出的）[2]，不過他自己也知道現在已經是彩色電影的時代，這正好是個機會。

根據攝影師厚田雄春的說法，在拍完《東京物語》之後，小津就覺得未來很可能會拍彩色電影，因此已經開始研究。[3] 小津研究色彩後，選擇了愛克發彩色膠卷；從此小津的電影全數採用愛克發彩色膠卷。

《彼岸花》的原作表面上掛的是里見弴的名字，但實際上則是由里見弴、野田高梧與小津安二郎先討論並決定基本架構及劇中人物的個性後，再以此為基礎，由里見弴撰寫小說、野田高梧與小津撰寫劇本。雖然不確定能不能說里見弴是原作者，不過刻意讓他當原作者，是小津他們打從年輕時的習慣。據推測可能是金錢上的問題（雖然聽起來很像混黑道，但總之就是做面子給大哥的意思）以及道義上的問題吧。4

【劇情簡介】

平山渉（佐分利信）是某間公司的常務董事，他和妻子清子（田中絹代）一同出席中學時代好友河合（中村伸郎）女兒的婚禮。之後，平山、河合、堀江一同來到居酒屋喝酒。席間談到了平山女兒的婚事，以及沒有出席婚禮的三上（笠智眾）的女兒。

不久後，三上到平山的公司找平山。三上表示他的女兒文子離家出走，和人同居，現在在酒吧工作，希望平山能去看看她。接著平山每次去京都都會固定投宿的旅館老闆娘佐佐木（浪花千榮子）也來拜訪他。佐佐木說自己是來做健康檢查的，但她真正的目的其實是想找機會讓她的女兒幸子（山本富士子）和醫師相親。到了星期日，幸子來訪，說自己才不會上母親的當，並準備回京都。

一天，谷口（佐田啟二）到平山的公司找他，表示他想和平山的長女節子（有馬稻子）結婚。平山沒有立刻回答，一回家就質問節子。原來他也幫節子安排了相親。節子反駁：「自己的幸福不是應該自己決定嗎？」平山更生氣，命令節子不准去上班，也不准踏出家門一步。

平山去找文子，也見到了她的同居人。沒想到他們看起來出乎意料地腳踏實地。

幸子打電話到平山公司，說有事想找他商量。平山前往旅館，幸子表示她想和自己喜歡的人結婚，卻遭到母親反對。平山說，如果對方是個老老實實的人，當然可以和他結婚。幸子此時才坦承，想結婚的不是自己，而是節子，並立刻打電話到平山家，說平山已經答應節子結婚。平山回家後心不甘情不願地答應了節子的婚事，可是他不願意出席婚禮，並把籌備婚禮的事全交給河合處理。直到婚禮的前一晚，他才總算答應出席。

在蒲郡舉辦的同學會結束後，平山在回家路上繞到京都的旅館拜訪佐佐木。幸子硬是說服他去看看已搬到廣島的節子夫妻，於是平山搭上了前往廣島的電車。

這是一部節奏輕快的喜劇，又有許多美女演員，特別是從大映請來了山本富士子，而且又是小津的第一部彩色電影作品，很明顯期待這部片賣座。小津不負眾望，拍出了一部讓每

個人都喜歡的電影。這部作品在當年的電影旬報十大佳片裡排名第三，也是小津電影史上的重要作品之一。這是因為小津在這部作品裡整合了過去的各種手法，踏入了新的階段──戰後期後半。戰後期前半較具實驗性質，戲劇性稍強，有點偏離小市民電影；相對地，在《彼岸花》之後的後半，雖有重製作品，但感覺又回到了小市民電影的軌道上。

《彼岸花》整體的氛圍很像《茶泡飯之味》（一九五二）。劇中人物和小津的關係就像《早春》（一九五六）一樣彼此拉開距離，但身為主角的平山，與其說具有自己的主觀意識，倒不如說是小津賦予他一個想法之後，就不再特別關注他了。因此劇中人物都自由地行動，尤其是平山等人。這部作品是小市民電影，而小市民電影最常見的題材，就是女兒的婚事。

小津他們雖然說對故事沒有興趣，但這個故事卻十分複雜。主線故事是節子的婚事，支線故事則是幸子的婚事，另外還有三上女兒的故事，也就是呈現了三對親子的關係（如果再加上河合的女兒，就變成四對）。

平山家似乎是個家教甚嚴的家庭，女兒們對父母相當尊敬，尤其是節子。她們稱呼父母為「父親大人」、「母親大人」，母親絕對不允許女兒們責怪父親。平山對家人相對比較保守，但是卻提供她們生活無虞的環境。電影的核心是平山，平山的行為和想法是一切的重心。就像小津所說，他自身的想法總是反映在片中與他同年紀的主角身上，以這部電影而言

就相當於平山。[5]

筆者在《麥秋》的章節提到小津的作品裡總是有父親的系譜。一方面是主觀性很強的父親，也就是反映小津自身想法的父親，主要由笠智眾（在《麥秋》裡是菅井一郎）擔綱演出；《晚春》與《麥秋》裡的父親是大學教授和擔任稽核人員的上班族。另一方面，在《茶泡飯之味》、《彼岸花》、《秋日和》裡的父親（或是相當於父親角色的人物）則是由佐分利信飾演的父親角色通常是熟諳人情世故的生意人，有時是專務，有時是常務。在《彼岸花》裡，一開始節子就被父親安排了相親；他對家人和在工作上確實都非常細心。《晚春》和《秋刀魚之味》裡笠智眾所扮演的父親，則是利用女兒，並不那麼積極地安排女兒結婚，直到被人提醒才突然察覺。

平山的想法

小津賦予了平山一個想法。簡而言之，就是「人是矛盾的總和」這句話；而這也是他的課題。他對幸子的婚事陳述了三個意見：

①假如每個女孩子到了適婚年齡就得結婚，豈不是很無趣嗎？

②只要能對自己負責，結婚又何妨。

③妳就是應該結婚啊。不用管媽媽啦。

聽完這些意見，就算不是幸子，也會想說：「叔叔，你說的話好奇怪喔。」①是站在男性立場的意見，②是站在個人立場的意見，③則是站在父親立場的意見。

這三個意見都是平山的真心話，並不是當下胡謅的場面話。人本來就會因為立場的不同而擁有不同的意見，這絲毫不足為奇。人本身就是一種相對性的存在，每個人都是由多種不同的（有時是矛盾的）想法所建構而成，我們只能臨機應變，在每一個當下做出綜合性的判斷。只是無論如何，都構不成節子和谷口不該結婚的理由。

那麼平山為什麼反對谷口和節子結婚呢？平山對清子說：「妳真好，都不用煩惱。」儘管像小孩子一樣鬧脾氣，但對於女兒的幸福，無論對方是誰，他都認真地試圖負起社會責任。

此外，相較於平山彆扭的態度，清子的個性也很有趣。她具有日本傳統女性特質，個性很實際，恪守日本傳統文化，討厭衝突，總是盡力打圓場。另一方面，平山則是在追求一種理想的姿態，傾向尊重集體意識。

片中有兩個平山和清子起爭執的橋段。一個是在蘆之湖湖畔討論戰爭時，另一個則是在家中吵架。

前者是清子提到戰爭時，全家人一起躲進防空洞的事。

清子：「（……）當時我們一家大小四個人，不是在一片漆黑中想著『如果要死，也要全家死在一起』嗎？」

平山：「嗯，對啊。」

清子：「我討厭戰爭，可是有時候反而會懷念那個時光呢。你不會嗎？」

平山：「沒耶。我最討厭那個時候了。又沒有物資，又有一大堆沒用的人在那作威作福。」

另一個場景，是平山上了幸子的當，不得不答應節子的婚事時，清子顯得很開心，但平山卻很不高興，胡鬧著說自己不出席婚禮。

平山：「我不要。我才不出席。」

清子：「是嗎？好，那我也不出席。」

平山：「妳可以去啊。妳不是很高興嗎？」

清子：「不，我不出席。」

平山：「隨妳便。」

清子：「他們兩人應該會自己想辦法吧。」

平山：「他們能想什麼辦法？」

清子：「我怎麼知道。」

平山：「妳贊成他們結婚，卻又什麼都不管，這樣不是很不負責任嗎？反正妳講話總是不負責任，只是當場隨便講講而已。妳都不管以後會怎樣，只要當場好就好。但很多事不是這樣的啊。」

平山對女兒結婚的程序很不高興，鬧脾氣說他不出席婚禮，但另一方面又認為既然要舉辦婚禮，就應該符合社會規範。個人的憤怒和社會規範事實上是互相矛盾的。他對清子說：「那社會規範要怎麼辦？」這麼一來，平山的立場便顯得奇怪且矛盾。可是清子也並非真的不想出席婚禮，只是想刺激平山，希望他能出席而已。然而兩人的討論已經離題。

清子：「要這麼說的話，孩子的爸你也⋯⋯」

平山：「怎麼？——妳說我怎樣啊？」

清子：「沒有，沒什麼。」

平山：「喂，妳說說看啊。」

清子：「沒什麼啦。」

平山：「妳有話就直說啊。」

接著兩人就開戰了。清子本來準備離開房間，忽然轉過身來反擊：「孩子的爸，你這個人啊⋯⋯」只不過清子很擅長「沒有，沒什麼」這招，在蘆之湖的場景也說了「沒什麼」，導致對話無法再繼續下去。不過，假如真的沒什麼，一開始就不用說出來啊⋯⋯。

不過在這一幕，她卻明顯地反擊了。清子本打算離開客廳，卻突然像浮世繪的「回眸美人」一樣半轉過身。不曉得田中絹代究竟轉了幾次，才拍好這個鏡頭。總而言之她轉向平山，開始反擊。

清子：「孩子的爸，你這個人啊，不管什麼事情，只要不合自己的意就會不高興。」

平山：「妳說什麼？」

清子：「難道不是嗎？你一直都這樣啊。這次節子的事也一樣，你說的話全都自相矛盾不是嗎？」

平山：「矛盾？」

清子：「對啊。你不是常對久子說，只要節子交了男朋友，你就不會擔心了嗎？如果是真的，那你現在反對他們結婚，自己不覺得很奇怪嗎？」

接下來，平山便強辯：「這種矛盾每個人都有。只有神才沒有矛盾。人生本來就充滿了矛盾。」平山說的或許沒錯，不過人只有一個肉體，最終仍必須做出綜合性的判斷。平山自己的態度也是搖擺不定的。這場爭論（夫妻吵架）因為久子回家而劃下休止符，話題改為「為什麼讓節子出門？」最後平山離開房間，清子再次轉開她原本在聽的廣播。清子並不像平山那麼在意這件事，又或者是她相信平山已經屈服了。後來平山又回到房裡，要求她把廣播關掉。

從這部電影開始，中學時代的壞朋友便有很多戲份。在《彼岸花》裡是中村伸郎、北龍二和笠智眾。高橋貞二是當時很受歡迎的年輕演員，參與了許多電影的演出，只不過和《彼

岸花》不同的是，他也可以演出認真嚴肅的角色。小津在《早春》和《彼岸花》中，幾乎都讓他扮演喜劇角色，不免令人覺得稍嫌過火。

《彼岸花》是一部將焦點放在個人意識上的劃時代作品，亦是一部很棒的喜劇。儘管某位評論家說平山是個笨男人，但那是不了解人性的人才會提出的批評。

佐分利信

說到小津電影，最有名的演員固然是笠智眾和原節子，但佐分利信其實也不能忽略。佐分利信擔任主角的作品包括《戶田家兄妹》、《茶泡飯之味》、《彼岸花》以及《秋日和》，絕不輸笠智眾。笠智眾飾演的角色大多代表小津的主觀，而佐分利信飾演的角色則和小津保持距離，在電影裡表現得比較自由。

佐分利信（一九〇九～一九八二）出生於北海道的礦工家庭，一九二三年來到東京，立志成為教師，並就讀夜間學校，卻沒能成功。他在北海道擔任小學代理老師，在一九二九年進入日本電影演員學校，立志成為導演。在朋友的推薦之下，一九三〇年進入了日活，成為演員。一九三二年與曾經合作的女星黑木忍結婚。一九三五年進入松竹，與上原謙、佐野周二合稱松竹三羽鳥，開始走紅。他演出了島津保次郎的《兄妹》（一九三九）、吉村公三郎的

《暖流》（同）、小津的《戶田家兄妹》等多部松竹製片廠的電影。

戰後一九五〇年代，除了當演員之外，佐分利信也開始跨足導演，總共執導了十四部電影。此外，他也參加了澀谷實的《自由學校》（一九五一）與《茶泡飯之味》等作品的演出。佐分利信以他木訥敦厚的演技著稱，小津在拍攝《茶泡飯之味》的時候曾說：「高明，他當上導演之後就更高明了。（……）瞇違這麼久再次合作，我對他敏銳的直覺深感佩服。他堪稱全日本數一數二的演員。」對他讚賞有加。6

一九六〇年代，他轉向電視圈發展，在許多電視節目中演出，也曾擔任導播。一九七〇年代演出《華麗一族》等大作電影。由於佐分利信並不是太高調的演員，就像外表一樣，很適合演出樸實木訥的角色。而他的私生活也並不鋪張，可說是名符其實的純樸之人。

2 「戰後期」後半的旁系電影

「戰後期」後半從《彼岸花》開始，小津的作品還包括《秋日和》、《小早川家之秋》與《秋刀魚之味》。然而仍有兩部電影完全無法納入這個範疇，那就是《早安》和《浮草》。

在《東京暮色》之後，小津他們就計畫要重拍戰前製作的《浮草物語》。實際上劇本已

(1)《早安》

　《早安》是一部相當成功的喜劇，同時也讓人想起戰前的小津。因為放屁的詠諧橋段本身就近似打鬧喜劇，新興住宅又宛如長屋一般，使人聯想到喜八系列或《長屋紳士錄》。強迫推銷的推銷員跟防止強迫推銷機器的銷售員其實是同黨，也是從戰前就有的笑話。兩者不同的是時代背景，劇中的孩子並不像戰前的孩子那麼窮困；除了食物，身上穿的衣服基本上也和現在沒什麼差別。孩子們的目標不是成為孩子王，而是希望父母買電視機。父母重視孩子的將來，讓他們學英文。雖然有退休制度，但經濟上來說相對穩定。

　小津曾針對《早安》這麼說：

經完成，角色也決定了。這部電影原本預計在新潟縣的大雪中拍攝，然而他們出外景的那一年正好是暖冬，沒有下雪，整個企畫因此延宕。也因為如此，才會開拍《彼岸花》以及接下來的《早安》。再加上大映很久以前就邀請小津（溝口健二生前也曾拜託他），《早安》也已經在一九五九年的上半年完成，因此一九五九年下半年在大映拍攝《浮草》，可謂天時地利皆已具備。這兩部電影的共通點，就是小津對過去的執著。重製的《浮草》自然不用說，就連《早安》也令人想起戰前的小津電影。

這個故事已經醞釀很久了。人們總是喜歡說些沒營養的話，當想要認真討論的時候，卻往往討論不起來——我一直很想拍一部這樣的電影。（……）事實上，當初構思的故事其實更需要思考，不過我的年紀也大了，又要考慮到票房的問題，所以把它改成一部能盡量讓所有觀眾大笑的電影。與其說是考慮票房，倒不如說是希望更多人看到吧。[7]

小津似乎在戰前就有了這部電影的構想，如此一來，便能理解內容為何如此老套。此外，小津所說的「希望能讓更多人看到」，應該就是他的真心話。不過《彼岸花》（以喜劇的角度而言）也十分有趣，到底有沒有必要特地拍一部宛如過去亡靈一樣的喜劇呢？或許小津是想拍一部能獲得大眾喜愛的喜劇吧。而小津之所以這麼想，也許是出自他的危機感。筆者在後面會提到，小津對當時的電影界抱有危機感，因此他可能覺得自己有一種喚回觀眾的社會責任。

《早安》並不是小津的主流作品，而屬於旁系電影；從這個角度來看，它並不是一部好電影。然而假如跳脫小津電影的範疇來評論《早安》，它確實是一部出色的喜劇。這種喜劇並不是每個人都拍得出來，不管看過幾次仍會捧腹大笑。

【劇情簡介】

東京郊外的新興住宅區，堤防邊建了一整排外觀相同的房子。林家住著父親敬太郎（笠智眾）、母親民子（三宅邦子）、民子的妹妹有田節子（久我美子）、長男實和次男勇等五人。住在這一帶的孩子們之間正流行一個「壓額頭就放屁」的奇妙遊戲，他們在上學放學的路上經常互相壓對方的額頭。一天，孩子們約好去丸山家看電視。丸山家的綠和明在酒吧工作，過著不同於一般人的生活，因此家長們都禁止孩子去丸山家看電視。

有個傳言在媽媽之間傳開：婦人會的小組長原口菊江（杉村春子）盜用了婦人會的會費。當時菊江家裡正好剛買新洗衣機。最後眾人發現真相是擔任會計的民子把錢交給菊江的母親（三好榮子），可是母親卻忘記交給菊江，事情於是落幕。

林家的孩子因為又去看電視而被罵，父親怒斥孩子不准頂嘴。但孩子反駁，大人不也都只會說一些毫無用處的話嗎？並下定決心不發一語。不管在家裡或在學校，孩子一句話都不講，也不向人打招呼。最後老師來家裡了解情況，結果孩子們帶著飯桶離家出走了。孩子們遲遲未歸，因此節子去找平常教孩子們英文的福井平一郎（佐田啟二），可是孩子們並不在他那裡。到了晚上，平一郎帶著孩子們回來，這時孩子們發現家裡擺著一台電視。隔天平一郎和節子在車站一如往常講些無意義的話，互相寒暄。

一般認為這部電影在某種意義上是《我出生了，但……》的重製作品，但仔細看過之後可以發現並非如此。片中的孩子們並沒有《我出生了，但……》的那種脫序的精力，也沒有權力鬥爭；沒有莫名其妙的父親，也沒有描繪父親的公司生活。孩子們因為某些行為被父親責罵便離家出走的橋段，與其說與《麥秋》很相似，倒不如說是將《麥秋》整個移植到了《早安》。

故事的主軸是孩子們的沉默。在《早安》這部作品裡，最有名的就是放屁的橋段，然而孩子們沉默以對這件事情，其實才是真正的重點；後續的各種發展都是從這裡展開的。而弟弟就像哥哥的跟班、弟弟總是想模仿哥哥，則是小津電影裡的常態。弟弟重複說著「I love you」的模樣相當可愛。也許是因為這一幕獲得觀眾好評，所以在《浮草》的舞臺劇裡也說了「I love you」。

電影中令人不得不注意的，是畫面中的垂直與水平線條。《早安》基本上是發生在傳統日式房屋裡的故事，因此大多採取仰角鏡頭，但一個人坐著、另一個人站著的畫面相當顯眼；這些場景讓人想起《東京合唱》。而且除了傳統的垂直線條外，有時也會出現水平的線條，例如玻璃門上的水平門框等。感覺上小津把以往的仰角鏡頭度變得稍微柔和一些。說不定他早在戰前就想到這種畫面，連拍攝手法都決定了。

將這部電影的故事往前推進的，還有另一個重要因素──那就是一群太太們的閒話家常。太太們聊的那些八卦都是惡質的謠傳，充滿了惡意。此外在小津電影中出現的三好榮子（扮演老產婆），則裝扮成彷彿會在鬼片出現的容貌，演出傻傻的模樣，引人發笑。她在《東京暮色》裡飾演婦產科醫師，展現讓人不知該如何反應的演技，或許可以用奇特來形容吧。

(2)《浮草》

這部電影屬於戰前的喜八系列之一，亦是《浮草物語》的重製版。小津大概對《浮草物語》有著強烈的感情吧。《浮草物語》是一部使用了老美國電影故事的人情劇。以舊市區為舞臺的人情劇正是最早影響小津，或說他最著迷的電影類型，因此他始終無法忘懷吧。他可能一直想找機會再拍一部人情劇。

小津在一九五八年上半年就已經完成《早安》，等於履行了他和松竹簽訂的「一年一片」合約，因此把下半年用來在大映拍攝《浮草》。演出這部戲的是大映的演員，包括中村鴈治郎、京町子、若尾文子等，攝影師則是知名的溝口健二、黑澤明專用攝影師宮川一夫。對小津來說，和這些人一起拍電影想必是非常幸福的。

【劇情簡介】

嵐駒十郎（中村鴈治郎）所率領的駒十郎劇團一行人，來到了睽違已久的南紀的小港都。駒十郎隨即去找在這個城市經營酒店的前女友阿芳（杉村春子）以及他們所生的小孩清（川口浩）。但是清一直以為駒十郎是伯父。劇團的演出因為連日下雨的關係，票房不佳；先前往下一個巡演地準備的人也沒有捎來任何消息。

駒十郎現在的情婦澄子（京町子）看到駒十郎常常出門，不禁感到可疑，便去詢問老團員，得知他果然是去找女人。澄子去阿芳開的酒店，和在那裡的駒十郎起了爭執，兩人在傾盆大雨中隔著馬路激烈大吵。駒十郎希望清好好念書，當一個普通人，不要當巡演藝人。

澄子的怒氣難平，於是拜託手下的小妹加代（若尾文子）去誘惑清。加代雖然確實去誘惑了清，但兩人漸漸彼此吸引。某一次兩人接吻時被駒十郎看見，駒十郎打了加代，加代坦承是澄子拜託她這麼做的，於是駒十郎也對澄子動粗。

劇團的經濟每況愈下，雪上加霜的是某名團員偷走了所有人的錢財，便消失無蹤。加代表示自己欺騙了他，不適合他，因此劇團面臨解散。另一方面，清和加代投宿旅館。加代表示無論是怎麼開始的都無所謂，他會拜託母親（讓兩人結婚）。清則表示無論是怎麼開始的都無所謂，他會拜託母親（讓兩人結婚）。

駒十郎到阿芳的店裡，在阿芳的勸說之下同意一家三口一起生活。這時清和加代回來了。駒十郎生氣地想打加代，卻被清推開。駒十郎將兩人託付給了阿芳，決定再次踏上旅程。

駒十郎在車站遇見了也在等火車的澄子，兩人言歸於好，決定攜手重振旗鼓。

《浮草》請來了中村鴈治郎，讓現代版的喜八成為可能。小津似乎很開心，因此打算讓他盡情發揮。《浮草物語》和《浮草》的差別雖然不大，但仍然必須修正默劇和有聲劇的差別，也必須修正時代背景。之外，劇團的成員扮演喜劇性的角色，其中一個團員捲款潛逃，成為劇團解散的原因。

即使如此，許多重點在細節處的動作和臺詞都一樣。《浮草物語》雖是默劇，卻是已經發展成熟的默劇，因此將默劇修正為有聲劇應該並沒有那麼難。另一方面，時代背景則被修改為戰後。事實上兩者都不是能讓人感覺到時代的電影，因此有種跨越時代的趣味。

《浮草物語》和《浮草》最大的不同，大概就是清的想法了。在《浮草物語》中，因為尚在戰爭中，清和加代的關係並沒有描寫得太深刻。但是《浮草》則詳細地描繪了兩人的關係，在小津電影中罕見的接吻鏡頭也出現了三次。清被迫表態，面對加代那番「我欺騙了

小津電影中大受歡迎的一部。

巧的電影。正因如此，小津請來了中村鴈治郎和京町子，在這部作品裡大展身手。而這也是

於在戰後一直拍攝理念性電影的小津來說，這部作品並非主流，甚至可說是一部展現導演技

就像筆者在原作《浮草物語》的段落裡提到的，《浮草》並不是理念性的電影。因此對

雨中吵架的橋段，另一個則是在空無一人的觀眾席上，對加代和澄子使用暴力的橋段。

然沒讓他發揮本行在劇中的舞臺上表現，但是卻在舞臺以外的戲中讓他盡情發揮：一個是在

下河原友雄向小津提出的建議。[9]另外，小津不同於以往，特地讓中村鴈治郎發揮演技。雖

治郎和京町子在雨中吵架的鏡頭，宮川表示是用一鏡到底的方式拍攝；而這就是宮川一夫和

很多，宮川也說，小津並不會執著於自己的方法，只要向他提議，他都會接受。例如中村鴈

時候，兩人只要有機會住在同一間旅館，必定會徹夜暢談。[8]小津似乎也從宮川身上學到了

這部電影的攝影師是宮川一夫，他雖然不喝酒，卻與小津十分意氣相投。據說在拍片的

係！欸，妳說啊！」要求加代答應結婚。接著兩人度過了一夜。

你、我不適合你」的頑固發言，他表示：「那一點都不重要！不管一開始怎麼樣，都沒有關

中村鴈治郎

中村鴈治郎（第二代，一九〇二～一九八三）出生於大阪，是「大阪第一花形」初代中村鴈治郎的次男。自小參與兒童歌舞伎演出，一九二四年回到大歌舞伎舞臺。據說當時女形較多。一九四一年襲名第四代中村翫雀，一九四七年襲名第二代中村鴈治郎。但因為關西歌舞伎發展的停滯以及與松竹不合的問題，一九五五年左右開始踏入電影、電視界。

除了有關歌舞伎的電影外，他也曾演出市川崑的《炎上》（一九五八）、《鍵》（一九五九），但仍以在小津的《浮草》、《小早川家之秋》以及成瀨巳喜男的《鰯雲》中的表現為佳。之後他重返歌舞伎界，大為活躍。據說他的興趣是打小鋼珠和賽馬。一九六七年獲選為「人間國寶」，一九七二年成為藝術院會員。他的長女是女星中村玉緒。

小津在一九三六年拍攝紀錄片《鏡獅子》後，就很仰慕尾上菊五郎（第六代，音羽屋）的人品和藝術風格。對小津來說，能夠使用像中村鴈治郎這樣的歌舞伎演員，實可謂得償所願。

3 《秋日和》與松竹新浪潮

《彼岸花》之後，小津接著拍了《早安》、《浮草》等內容迥異的電影，到了《秋日和》

（一九六○）才再次回歸《彼岸花》的路線。從戰後的某個時期開始，小津便開始屢次提出

他的豆腐理論——我是賣豆腐的，所以我只會做豆腐。無論再怎麼努力，頂多也只能做出雁

擬。[10]此外，他也曾說過自己已經爬到山的八合目❶了，不可能現在又回到山麓，從別條路

爬上山。[11]

小津很可能相當在意當時評論家對他的批判，所以早一步提出反駁。站在小津的立場，

只要適度對評論家做出一些回應，就能夠好好專心做自己的工作了。但那不是小津會做的

事。小津認為電影產業正在往錯誤的方向前進。筆者接下來也會說明，松竹一直大力推崇由

新進導演拍攝的電影，媒體也極力配合。小津對於開始走偏的電影產業抱有危機意識。

他在一九五八年的一次採訪中這麼說：

以前電影就算拍得不好，但只要有感情、有意趣，就能獲得觀眾喜愛；但現在卻是

索然無味的電影當道。與其說是本質改變，不如說是包裝隨著流行改變。只要內容沒有

改變，我認為還是採用符合內容的形式比較好。

❶ 編按：將一座山自山腳至山頂分成十階段，每一階段為一個「合目」。登山口稱「一合目」，山頂為「十合目」。

前幾天我去市區看電影，看見某製片公司的預告片。預告片裡有個儘管遮住了胸部，但短褲卻褪到肚臍附近的女子，以及在一旁跳舞的男子。男子一邊跳舞，一邊將女子拉到暗處，兩人坐在床上，下一個鏡頭就是他們在簾子後面接吻。兩人一邊接吻一邊跳舞……最近這種電影異常地多。

我當然不是在說同業的壞話，但如果我是家長，應該會要求我的孩子不要去看那種電影。用電影來賺錢當然是好事，但也應該取之有道，我希望他們更有道德感一點。去偷錢也是一種賺錢的方法，但一開始只是扒手，接著變成小偷，又在闖空門被發現時翻臉變成強盜，最後演變成持刀劫色，這輩子就完了。我希望每一間製片公司的老闆都仔細想想，至少應該拍出讓人帶著孩子一起看也不會臉紅的電影。[12]

這並非單純因為小津及他的電影都很保守。日本電影的觀眾進場人數最高紀錄是一九五八年的一一億二七〇〇萬人，然而到了一九六三年變成五億二一〇〇萬人，一九七〇年變成二億五四〇〇萬人，以一種難以置信的速度急遽減少。當然主因是電視普及休閒活動的多樣化，導致日本人漸漸不看電影，再加上電影公司的經營者和導演的無能、評論家沒有定見等因素，才招致這樣的結果。小津憑著他多年的經驗，感受到即將朝錯誤方向前進的電影產業

正處於一種危險的狀態。小津自己的電影也不是完全沒有性愛或暴力場景，但只要電影內容本身優秀，他也不必說出這種重話。

另一方面，評論家對小津的批判也愈來愈激烈。評論家經常批評這個時期的小津電影「美是美，但是沒有內容」或「喪失了以前的寫實主義精神」。

譬如北川冬彥曾這麼說：

小津安二郎在《風中的母雞》之前，似乎還有心製作貼近現實而迫切的電影，但是在那之後，他就像是盤腿坐在地上一樣，即使評論家對於作為一個真實主義者的小津安二郎充滿期待，他仍對這些評論充耳不聞，悠然地繼續拓展自己的世界。

最近他甚至表示「世界上有一個像我這種跟不上時代的導演也不錯。酒愈陳愈香」，對自己的方向充滿信心。他很晚才開始拍有聲電影，又不向寬螢幕靠攏，始終堅持使用標準版的彩色膠卷。戰前他不知是不喜歡使用明星，還是有所顧忌，又或者是對方不願配合，總之一直使用二流演員，卻拍出了多部令評論家折服的傑出作品，然而大約從《宗方姊妹》開始，他便開始大量使用明星，努力迎合大眾的口味。經過上述《風中的母雞》時期的問題之後，他使用明星，製作出極為自然、不過於濃烈、不會引發爭

論的作品。這種傾向的高峰是《晚春》，但是到了《彼岸花》，他又開始盤腿而坐，拍出充滿娛樂性，讓每個人都能享受一夕之歡的作品。（……）

總而言之，那是一個洋溢著現實社會中不存在的善意，令人安心的世界。至少在看這部電影的時候，透過小津安二郎、野田高梧的日常步調，每個人都能放心地邊笑邊看。13

這段評論，某種意義上代表著當時評論家的主流意見。如前所述，大約從《晚春》開始，許多評論家就已經跟不上小津的腳步。戰後的小津早已遠遠超越了這些評論家。沒有一個電影導演比小津更正視戰爭。認為只要將戰地的慘狀或社會問題拍成電影，社會就會改變的人，才是不切實際的浪漫主義者。最終能夠改變世界的，只有深刻的思想和理念。毫不掩飾的現實主義或許可以為觀眾帶來震撼，但並不是帶給觀眾震撼的電影就是好電影，具有震撼性的電影也並不等於富有思想性，而只不過是單純具有震撼性的電影。

北川所說的「不會引發爭論的作品。這種傾向的高峰是《晚春》」這句話，在筆者看來恰恰清楚顯示出他在《晚春》的時候，就已經無法理解小津了。小津的目標是希望自己的作品存在於永恆之中，也就是盡可能在人類藝術史上留下足跡；為此他所做的，就是努力讓電

影和小說一樣成為一種公認的藝術。套句小津的比喻：每年流行的裙長都不一樣這種事，完

全構不成問題。小津一直意識著這一點，這也是他的戰場。

說得白一點，對於小津多所批判的評論家，大概只看得懂以劇情和動作構成的電影吧。

這件事和評論家的政治立場毫無關聯，這些評論家比較適合看得懂以劇情和動作構成的電影吧。

小津在這個時期想拍一些娛樂性質的電影，固然也是事實，但那些作品並非單純的娛樂，而

是同樣包含了小津的理念和認知；倘若不能理解這一點，就會說出像北川冬彥一樣的意見。

正如同在一部優秀的小說裡，讀者和作者之間存在著對彼此的揣測；理解小津的電影，就等

於在進行這種揣測。

松竹新浪潮

在這段期間裡，出現了一群有「松竹新浪潮」之稱的新進導演，包括大島渚、田村孟、

篠田正浩、吉田喜重等。尤其是大島渚執導的第三部作品《青春殘酷物語》（一九六〇）相

當賣座，嚐到甜頭的松竹便開始有計畫地起用這些新進導演。也就是說，為了擺脫經營上的

困境，松竹大張旗鼓地採用這些評價未定的新進導演。

小津年輕時不符合社會期待，淨是拍一些不會賣座的電影，儘管得到評論家的讚賞，在

製片公司內部的評價卻不高──這是他本人也承認的事實。起初小津對於這些年輕導演的嘗試是抱著期待的，但漸漸變得帶有批判性。我們可以從他在一九五二年的發言中看出他的憂慮。這是他在評論電影導演朋友內田吐夢時所說的：「吐夢拍了許多優秀的作品，但筆者認為在他進行改變走向的『實驗』過程中，他的作品變得太過概念性，一點也不有趣。」

內田吐夢在一九四一年因為和日活不合而前往滿洲，加入滿洲電影協會。戰爭結束後，他見證了當時滿洲電影協會理事長甘粕正彥的自盡。戰敗後他無法回國，在中國滯留到一九五四年。除了內田之外，也有許多電影人如熊谷久虎一般，在思想方面有問題，戰後跨不過心中的坎。筆者認為小津其實是想對新進導演傳達這件事，但是在當時的狀況下，他們無法理解小津的意思。

松竹新浪潮的導演們在經驗不足的狀態下，用他們本人都無法理解的純粹政治思想作為題材；又因為經驗不足的關係，拍出的電影水準勢必不夠，可想而知票房當然也不佳。最後，除了在松竹待了六年左右的篠田正浩之外，其他的人全都早早離開松竹。篠田正浩畢業於早稻田大學，而吉田喜重、田村孟出身東京大學，大島渚出身京都大學，全是菁英分子。假如松竹認為東大或京大出身的人比較適合當電影導演，那就表示他們根本不懂電影導演這個職業。他們似乎忘記溝口健二和成瀨巳喜男這種全球數一數二的一流導演，學歷都只有小

學。現在回頭來看，和溝口健二、小津安二郎、成瀨巳喜男相較之下，這些年輕導演的作品

無論在內容、技術或思想方面都非常粗糙，一點也不有趣，充其量只是一時的流行罷了。

他們除了學歷以外還有很多共通點。他們雖然都戴著思想性的面具，實際上卻只有抒情

或情緒性的體質；與其說藝術性，不如說他們的特色是娛樂性。當然，他們的經驗也不足以

支撐他們拍出藝術電影，他們對文學也沒有特別有品味。小津實際上已經拍出了理念性的電

影，相對於此，儘管松竹新浪潮的導演始終幻想著自己的作品具有革命性，但他們終其一生

的作品，卻並沒有超出多少通俗劇的範圍。

當時的日本明明還有許多其他優秀的導演，為什麼筆者要特別提出這些松竹新浪潮的導

演呢？（很不幸地）這是因為在小津的晚年，他們不斷被吹捧，而被拿來和他們比較的，竟

是像小津這樣的名家。小津是日本電影導演協會的理事長，得過許多獎項，是日本實質上頂

尖的導演。小津認為自己對電影界未來的走向具有莫大的責任。

當時採訪小津的朝日新聞記者曾這麼說：

　「大船調」的作品走到盡頭，松竹出的奇招奏效了——以《青春殘酷物語》、《太陽的墳場》的大島渚為首，

路之際，松竹大船已經萎靡不振很久了。（……）然而在走投無

包括《無用之人》的吉田喜重與《乾涸之湖》的篠田正浩等一群各具特色的新人導演大獲好評，被譽為「日本的新浪潮」。可能也因為如此，最近公司裡的氣氛也變得比較輕鬆。宣傳課表示：「小津安二郎、澀谷實、木下惠介等三位巨匠每年各會製作一、兩部電影，加上目前的中堅導演以及『新浪潮』——這三者的組合，便是大船今後的風格。」

總而言之，松竹對外界聲稱「新浪潮」出現得正是時候，極力讚揚。15

以「這三者的組合」為核心製作電影，實在很像優等生會有的想法（簡直就像MBA的專題）。對這些剛成為導演的新人賦予高度期待之後，會有什麼結果呢？果然不出所料，他們一轉眼就消失了。多年來培育出無數傑出導演的松竹蒲田、松竹大船的傳統也就此告終。

依照城戶四郎過去所採用的方法，也就是讓新進導演暫時專心製作喜劇，說不定還比較好。

小津在關於《秋日和》的訪談中片斷地提到了他們，也討論了《秋日和》。在這段談話中，小津罕見地指責了評論家和年輕導演：

有些人認為電影必須具備社會性。只要描寫人，就一定會出現社會，但如果連題目都要求社會性，會不會太性急了呢？我的主題是「物哀」這種極具日本傳統的概念，既

然要描繪日本人，我覺得這樣就夠了。16

所謂電影，就是要描繪出一個人真正的個性。無論如何誇張地描寫一個人的行為，都無法完整呈現這個人真正的樣貌。就算拚了老命拍攝一個人的喜怒哀樂，也稱不上展現出他的心和情緒。有的人在悲傷時會笑，有的人會用哭來展現喜悅。簡單講，我打算在下一部電影裡，試著透過呈現出一個人的風格來做到這一點。17

如各位所知，這部電影的主題是親子之間的爭執和母女之間的糾葛。但就像我多次提到的，我不會在喜怒哀樂之中呈現它。就算劇中人物高興悲傷，那也只不過是表面，親子之間有更深、更穩定的連結，描繪出這一點，應該就能為整部作品營造出具有人性的風格。現在的電影明明沒什麼意義，卻以為只要勃然大怒、大聲叱喝或欣喜若狂，就能帶來感動。所謂的感情過剩，就是最近電影的傾向。感情過剩雖然可以說明劇情，卻無法成為一種展現。所以我的作品看起來也許沒有什麼特別大的起伏或戲劇張力，但這樣就夠了。我認為戲劇的有趣之處並不是過度的激動，戲劇的本質是打造出一個人格。18

年輕人都不看電影的。但是電影的題材應該包羅萬象，新的嘗試也都很有意義。只不過呢，人是一種自私的動物，只要在那些被稱為新浪潮的電影裡看見比自己壞的人，是不是就覺得世界上還有很多人比自己壞，而就此安心了呢？我雖然沒有孩子，但是我不想拍一部有壞人出現的電影。能讓觀眾相信人類的良善、喚起人們上進心的電影，還是有必要的吧。19

另外，被問到覺得年輕人的作品如何時，小津表示：

我很難有同感，因為那些主角都沒有愛。感覺就像是導演以為自己描寫的是人，實際上卻是在描寫細菌吧。20

透過這些引用，我們可以從小津的發言裡感受到類似困惑或憤怒的情緒。「以為自己描寫的是人，實際上卻是在描寫細菌吧」這句話，仔細想想，或許是一種含蓄的批評。實際上在被稱為新浪潮的作品中，主角大部分缺乏與社會的關聯性。遠離社會道德或許是件很酷的事，然而根據小津的說法，新浪潮電影是「明明沒什麼意義，卻以為只要勃然大怒、大聲吼

須製作能娛樂觀眾的電影，對評論家說些像是藉口一般的解釋。

更支持自己。小津對自己所做的事充滿自信，但是考慮到現實面，為了支撐電影產業，他必

小津在戰地體認到，在與自己毫無關聯的位置上持續創作的作家，遠比讚美戰爭的作家

及對電影產業帶來負面影響的一切。小津一直都關注著這一點。

然而在日本電影產業面臨危機的時候，必須極力避免以個人喜好為主題的電影不斷增加，以

松竹新浪潮的作品本身對小津來說，可能只是裙子的流行變短或變長這種等級的事吧。

並不了解他的評論家。

電影所可能導致的危險，而傷腦筋的是，松竹竟然還支持他們。此外，小津也被迫面對那些

對小津來說，問題在於年輕導演的想法太偏重於思想性的方法論，忽略了不斷製作這種

眾漸漸轉移到電視的同時，招致了電影產業內部的毀滅。

發言。21事實上，日本電影界確實已經開始製作「在竹筏上曬女人的內褲」這種電影，在觀

把女人的內褲曬在竹筏上的電影嗎？」（這是在揶揄《青春殘酷物語》）當然，這並不是公開

據說小津曾在松竹的導演會議上對公司的人說：「怎麼啦？難道松竹接下來也要拍那種

性，一直抱有幻想，以為自己的作品具有革命性與思想性。

喝或欣喜若狂，就能帶來感動」。不僅如此，他們明明沒有實力、沒有品格，卻充滿破壞

和》帶來什麼樣的影響，則很難說，且《秋日和》也稍嫌難以定位。

拍攝《秋日和》時的狀況絕不平穩，這一點從前面的引用也看得出來。然而這對《秋日

【劇情簡介】

間宮宗一（佐分利信）、田口秀三（中村伸郎）、平山精一郎（北龍二）是中學同學，他們在參加三輪的喪禮時相聚，也見到了三輪的妻子秋子（原節子）及女兒彩子（司葉子）。他們以前都曾追求過秋子，但最後秋子和三輪結婚了。他們對於秋子絲毫未減的美貌感慨萬千，同時擔心她女兒的婚事；秋子也拜託他們幫女兒介紹相親對象。

間宮幫秋子介紹了自己的下屬後藤庄太郎（佐田啟二），但是彩子卻推辭了。後來彩子透過同事牽線，開始和後藤約會；某天兩人在咖啡廳裡巧遇間宮。間宮建議彩子和後藤結婚，但彩子說她不能丟下秋子，自己結婚。

為了讓彩子結婚，間宮便策劃讓秋子也結婚，於是（半開玩笑地）建議喪妻的平山與秋子結婚，平山也漸漸地認真考慮了起來。間宮把彩子約出來，暗示她秋子可能也會結婚，勸她結婚。

彩子回家後質問秋子，秋子一頭霧水，不知發生了什麼事。彩子找她的同事，也是

她最要好的朋友佐佐木百合子（岡田茉莉子）商量，卻被百合子罵小孩子氣，於是變得更頑固。百合子為了彩子和間宮等人碰面，要求說明，最後大家一致認同應該說服彩子結婚。

彩子總算接受，在和後藤結婚之前，與秋子去了一趟旅行。婚禮當晚，百合子來找秋子，約好以後也會來看她，便回家了，留秋子獨自佇立在原地。

這部電影的原作是里見弴，但據說就像《彼岸花》一樣，實際上是由里見弴、野田高梧、小津安二郎一起討論出基本的框架與劇中人物的個性，再由野田高梧和小津一起撰寫劇本（一部分使用了里見弴的短篇作品），最後再由里見弴撰寫小說。22

先不論這些。有關《秋日和》的意圖，小津曾這麼說：

用一部戲劇來表現出感情，是很簡單的。導演可以透過哭泣、大笑，把悲傷或高興的情緒傳達給觀眾。但這只是說明，其實無論如何訴諸感情，也無法呈現一個人的個性或風格。讓人感受到人生，而不是描寫充滿戲劇性的起伏──我一直以來都很努力呈現這樣的效果。23

另外，小津在拍攝完畢後，針對前述目標表達的感想是：「這方法很難。這次的成果只能算差強人意，還不算完美。」給予一定的評價。

《秋日和》回歸《彼岸花》的路線，亦可稱為續集；重要的是《秋日和》是如何承襲《彼岸花》。如果聚焦於在兩部作品中都有演出的佐分利信，那麼以文學上的意義而言，《秋日和》看起來的確像是《彼岸花》的續集。他在《秋日和》裡同樣是個適度的自我主義者，適度地享受人生、適度地遭到人生的背叛，最後活在混沌之中。或者也可以說，在他自己的標準裡，他只是一個普通人。他在《彼岸花》裡顯得混亂，但在《秋日和》裡，他則自始至終代替亡友扮演父親的角色，勸朋友的女兒結婚。

另一方面，《秋日和》用原節子和司葉子來取代《彼岸花》裡的母女，也就是浪花千榮子和山本富士子，帶給人截然不同的印象。原節子對小津來說果然很特別。當然在紀子三部曲之後她就不曾演出玄妙的角色，但即使如此，她仍和笠智眾同樣代表著小津的自我。在這部電影裡她同樣具有「精神潔癖」，彷彿與其他劇中角色站在不同的位階。有趣的是，直到現在，她在間宮等人的心目中仍是宛如女神般的存在。假如原節子在紀子三部曲扮演的是玄妙的角色，那麼在這部作品中的原節子，就是地方上的女神。間宮等人你一言我一語地稱讚秋子的美貌，平山甚至認真考慮和秋子再婚。

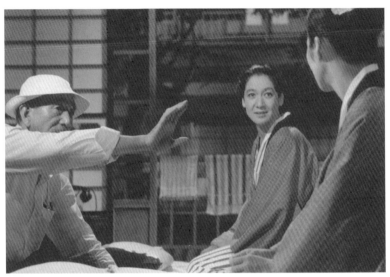

《秋日和》（1960）拍攝現場，小津正在指導旅館的場景。
右為原節子和司葉子。
照片提供：松竹

這一段劇情安排得相當巧妙，宛如地毯的花樣般錯綜複雜。然而若要論深度，便不得不

說它比《彼岸花》略遜一籌。《彼岸花》無論在主角身上或在故事裡，都出現強烈的衝突；

但在《秋日和》出現強烈衝突的只有彩子，因此全片缺乏緊張感。相對地，《秋日和》的喜

劇成分較多。

《秋日和》並不像小津所想的那麼成功，原因是原節子飾演的母親角色實在太平凡。比

較《獨生子》裡的母子、《父親在世時》的父子、《晚春》裡的父女，小津還是比較擅長刻劃

父女關係。《秋日和》裡的母女也沒有那麼好的效果。「學生時代的女神」作為喜劇元素可謂

相當成功，這對母女卻彷彿欠缺了一絲緊張感。

不過，若考慮到小津的目標——「讓人感受到人生，而不是描寫充滿戲劇性的起伏」，

他很可能是刻意降低劇中情節的意外性，也降低了母女之間的緊張感。說得更明白一點，他

描繪的或許是一個在故事核心不會有事件發生的世界。相較於松竹新浪潮的電影多以故事情

節和動作作為主軸，小津刻劃的也許是一個什麼都不會發生的世界。若是如此，那麼很可能是

年輕的松竹新浪潮導演及當時的評論家對小津帶來了一些刺激。

小津也曾針對《秋日和》做出以下的發言。

管看起來複雜，實際上也許根本沒什麼。這就是我在這部作品裡想傳達的。24

在這個世界上，就算是單純至極的事，大家也會集體把它變得複雜。人生的本質儘

這段話的意思並不是小津本人抱有這種想法，而是他賦予主角間宮這樣的想法。然而弔詭的是，讓彩子以為母親要再婚的是間宮，小津卻又讓間宮說：「不過大家老是喜歡把事情弄得很複雜耶，明明是很單純的事。」平山聽了這番話，便反駁：「（騙彩子說秋子要結婚，又讓平山考慮和秋子結婚，把事情弄得很複雜的）只有你們吧。」這段對話出現在彩子的婚禮結束後，三人組一起喝酒的場景。或許應該說，就算不做那些多餘的事，本該塵埃落定的事就是會塵埃落定吧。總覺得有點難以理解。

從喜劇的角度來看，間宮、田口、平山三人組主導了整個故事，而讓故事更像喜劇的則是百合子。岡田茉莉子是戰前演員岡田時彥的女兒，我想她對小津也有很多感情吧。小津讓她和父親一樣擔任喜劇性的角色，一個年輕女性把大人們耍得團團轉的劇情，在《淑女忘記了什麼》和《茶泡飯之味》中也曾出現，只是並不成功。或許就像俗語說的「第三次總會成功」吧。他們三人的個性都具有現代感，但岡田茉莉子則是在平凡中具有獨特的個性與主見。清秀的司葉子基本上算是成功，但她缺乏了《晚春》裡原節子那種精神意義上的深度。

當然，那是小津的責任。《晚春》的時代已經是過去式，就算端出相同的劇情，象徵的事物也不同。我想小津也意識到了這一點。實際上彩子看來也並沒有那麼煩惱，片中她這麼說。

彩子：「叔叔，我認為喜歡和結婚是兩回事。」

（……）

間宮：「妳是說妳不介意外遇？」

彩子：「我的想法才沒有那麼不正經。」

間宮：「喔，原來如此。真是失禮了——」

彩子：「我是說，我不認為世上會有和喜歡的人結婚這麼美好的事，但就算是這樣，也不代表那就不幸福。那樣也很快樂啊。世上大部分的事情都無法盡如人意，不是嗎？」

彩子的主張是不仰賴婚姻制度也無妨。在這個時間點，彩子的想法比較進步，而間宮比較保守。但現在再回頭看，狀況又有點不同。年輕人就算想結婚也苦無對象，過去相親的習慣已經式微，取而代之的是網路婚友聯誼業者日漸興盛。的確，在《秋日和》的時代，脫離

傳統習慣是一種進步，經濟成長也加速了這種趨勢。換言之，日本人漸漸偏向個人主義。但如果要說現在的日本人是否幸福，那倒未必。

《秋日和》裡雖然也有一些黃腔，卻是一部溫和又有趣的電影。只不過與「戰後期」後半的主要電影相較之下，這部作品還是稍嫌弱了一點。《秋日和》最值得誇讚的地方，或許就在於什麼都沒發生的日常生活中。小津的那番話──就算劇中人物高興悲傷，那也只不過是表面，親子之間有更深、更穩定的連結，描繪出這一點，應該就能為整部作品營造出具有人性的風格──在《秋日和》的母女之間並沒有那麼明顯，不過在下一部作品《小早川家之秋》的父女關係當中就非常成功。

4
圍繞著父親的享樂與死亡，交織各種觀點的 《小早川家之秋》

這部電影是小津一九六一年在東寶旗下的寶塚電影拍攝的。小津在松竹以外的製片公司所拍攝的作品，大部分都不在東京。《宗方姊妹》（新東寶）的舞臺之一是關西，《浮草》（大映）的舞臺在三重；而這部《小早川家之秋》則是發生在京都的故事。小津選擇上述地點作為故事舞臺，皆有其原因。《宗方姊妹》是因為原作早已決定，小津無從選擇。《浮草

的故事內容是主角流浪各地，所以不得不以地方城市作為舞臺。《小早川家之秋》是因為在寶塚電影拍攝，以關西作為舞臺也是理所當然的選擇。而且既然有中村鴈治郎參與演出，想必還是關西最適合。這個身為戰後喜八的歌舞伎演員在《浮草》中展現了誇張的演技，令人多少對小津的安排感到疑惑；但是在《小早川家之秋》中，他則和小津配合得非常好。

這一點也適用在《彼岸花》的浪花千榮子身上。《彼岸花》的浪花千榮子雖然有一絲輕浮，但《小早川家之秋》的浪花千榮子卻極為出色。她在一九〇七年出生於大阪府，八歲就當下女，也曾做過女服務生。十八歲時加入村田榮子的劇團，之後又進入東亞電影等擁有自家戲院的製片公司。一九三〇年加入松竹家庭劇，和澀谷天外結婚，同時也參加松竹新喜劇的演出，成為招牌女星。一九五一年因為丈夫出軌而退團，再度參與電影演出，從一九五〇年代到六〇年代前期演出多部電影。特別值得一提的是，她也演出了溝口健二的《祇園囃子》（獲得藍絲帶女配角獎）、《山椒大夫》及《近松物語》等作品。

《小早川家之秋》因為使用了中村鴈治郎和浪花千榮子，再加上含有喜八系列中常見的舊市區元素，可以看見其重視劇情與動作電影的一面，十分有趣。這也許是因為先拍攝了《彼岸花》的關係，彷彿結合了《浮草》的「戰前期」氛圍與小津最先進的代表作《彼岸花》的世界。此外，小津更帶入了「死亡」這個主題。

這部作品甚至讓人聯想到谷崎潤一郎，

可以合理推測他受到《萬字（卍）》、《鑰匙》、《夢浮橋》等作品的影響。當時谷崎潤一郎最

後的一部傑作《瘋癲老人日記》尚未公開發表（一九六一年十一月到隔年五月刊載於中央公

論）。谷崎潤一郎與小津皆多少承襲了自夏目漱石以來的問題意識，也就是近代個人主義者

該如何生存。

谷崎潤一郎遠比小津頑固（小津當然也十分頑固），但他是一個超級自我主義者，同時

也相當激進。谷崎潤一郎有一種獨特的方法論，也就是透過講述一個非現實的故事，（透過

與社會的對比）來凸顯個人存在的微小、悲傷與空虛；但小津則否。小津拍攝的電影遠比谷

崎潤一郎具有現實感。谷崎潤一郎與社會對立面，相對地小津則是充滿庶民特質。當然小津

並不是出自於無奈才這麼做（儘管有些地方勢必受限於電影這個媒介），而是小津和谷崎潤

一郎在認知上也有差距。即使如此，《小早川家之秋》的老人在說了「唉，一切都完了嗎，

都完了嗎？」之後就死了。這有點類似《瘋癲老人日記》裡老人最後的沉默。

由於這部戲屬於東寶系列，因此隱約帶有一絲成瀨作品的味道。成瀨巳喜男作品的作

品，都是描繪在地方城市逐漸沒落的商家一家人的故事。而且成瀨巳喜男作品的常客小林桂

樹出現在片中，這部電影看起來有成瀨的影子也是無可厚非。實際上這部電影裡有許多東寶

成瀨巳喜男的專屬演員參與演出，除了原節子之外，包括小林桂樹、司葉子、新珠三千代、山茶花究等。然而《小早川家之秋》是一個探討生與死的故事，與成瀨探討個人自我的故事不同；另外，成瀨的作品裡也不會出現宛如現代版喜八的中村鴈治郎。成瀨巳喜男的《鰯雲》裡的中村鴈治郎更具有現實感，同時瀰漫著一股無力感。

小津在這部電影裡，除了繼承過去的小津電影之外，又加入了新的主題，也就是個人的生與死。紀子三部曲呈現出文化人類學上的世代關係，相較之下，《小早川家之秋》呈現的則是個人的死亡。但核心主題仍富有小津電影的特色，故事在父親萬兵衛和女兒文子之間（無論有意或無意）的關係之中發展。這部電影與「戰後期」後半的主流作品《彼岸花》、《秋日和》、《秋刀魚之味》有些不同。以流程來說明，就是將《彼岸花》、《秋日和》系列與《浮草》結合之後，才有《小早川家之秋》。

《小早川家之秋》是小津單槍匹馬來到寶塚製作的電影，劇本由小津安二郎與野田高梧共同撰寫，但大部分的演員和劇組人員都是東寶的人（寶塚電影是東寶旗下的企業）。東寶為了小津準備了一流的劇組，攝影是負責黑澤作品的中井朝一，美術是下河原友雄（下河原是小津的朋友，也曾擔任《宗方姊妹》的美術）。但即使如此，小津似乎還是感受到不小的壓力。現在回頭看這部電影，感受最深的是黛敏郎的音樂。電影前半的音樂帶有幾分喜劇風

格，讓人覺得不太自然。；後半雖然有點奇妙，但應該勉強算符合主題。只是不免疑惑…《獨生子》和《東京暮色》中那種纖細的音樂跑到哪兒去了呢？是不是無法精準掌控呢？對於曾和多位年輕導演合作過的黛敏郎來說，小津的作品或許很難習慣吧。

單槍匹馬到寶塚拍電影，對小津來說也不失為一件好事。能夠在不同於平常的氣氛中拍攝，對他來說在各方面應該都是很好的刺激。在私人方面，根據他的日記，當時原節子和小津投宿在不同的旅館，而小津他們一群人會去原節子的旅館找她；小津也曾受中村鴈治郎、浪花千榮子（不只他們）之邀，一起去喝酒。當朋友來找他的時候，他們會去看寶塚歌劇。

此外，他和寶塚的女性們也有交流；六月十八日，壽美花代和天津乙女等人來找小津玩，眾人似乎度過了一段快樂的時光。小津在日記裡寫著「聚餐　盛會　酩酊」。[25]實際看他的日記，簡直無法判斷他究竟是去玩還是去工作。

【劇情簡介】

以釀酒為業的小早川家主人小早川萬兵衛（中村鴈治郎）已經把釀酒廠的經營權交給長女文子（新珠三千代）的丈夫久夫（小林桂樹），自己退休了，但他依然是全家的精神支柱。小早川家還有次女紀子（司葉子）以及已經過世的長男之妻秋子（原節子）。

他們在戰前事業成功，是一戶名門，然而現在事業走下坡，久夫甚至考慮賣掉釀酒廠。

就在這時，萬兵衛突然頻繁地外出，作業員覺得不對勁，於是跟蹤他，這才發現原來他去找以前的女人。對方名叫佐佐木恆（浪花千榮子），她和女兒百合子（團令子）一起經營一間旅館。百合子似乎是萬兵衛的女兒。文子得知萬兵衛去找從前的女人，便毫不留情地嘲諷父親，但萬兵衛卻一直裝傻。

萬兵衛亡妻的法事結束後，眾人在用餐時談論到要幫秋子和紀子安排相親。其實紀子已經有男朋友了。那一晚，萬兵衛病倒，命在旦夕，因此家人把親戚全找來了。沒想到隔天萬兵衛不顧眾人的擔憂，自己走去上廁所。

身體恢復健康後，萬兵衛又再找恆出去玩，晚上回到旅館時，在旅館突然倒下，就這樣死了。在萬兵衛喪禮的那一天，眾人齊聚一堂，火葬場的煙裊裊升起。骨灰罈率先過橋。紀子告訴秋子她要去找男朋友，秋子表示贊成。

小津的作品總是以某種型態互相連結。《小早川家之秋》的型態，就像是整合了《浮草》與《彼岸花》、《秋日和》的路線。換言之，小津一方面讓中村鴈治郎發揮演技，另一方面又採用《彼岸花》那種追尋個人意識的手法；更重要的是探討了人生與死亡。這部作品的劇情

也絕對不簡單。假如觀眾只看見小津刻意安排的喜劇橋段，便無法貼近這部電影的本質。

《秋日和》的特徵正是它平淡的故事；但是將這個平淡的故事化為探討生死的主題，也讓這部電影之後，它便成為了一部非常紮實的電影。另外，透過採用中村鴈治郎作為主角，也讓這部電影同時具備戰前喜八系列的那種單純。再更進一步討論，便能看見小津向來執著的主題，也就是父女之間的關係。而且父親的死近在眼前。飾演女兒的新珠三千代與這部電影相當契合，表現極佳。

新珠三千代曾經提到他和小津第一次見面的狀況。

在那之前，我曾在蓼科的別墅見過他（小津）。當時他還對野田（高梧）先生說：

「她長得很像野田高梧先生的女兒呢。」尋求野田先生的贊同。「會罵我的也只有那個女孩了。妳啊，不僅五官長得跟她很像，連氣質也很像喔。個性倔強又固執，真是一模一樣。」──我在想，他是不是從那個時候開始，就在思考我適合什麼樣的角色了呢。26

故事的開端是萬兵衛偶然遇見以前家業繁盛時曾經交往過的恆，於是經常去她經營的旅館找她。他的長女文子知道他的過去，也知道已故的母親為此痛苦不已，所以反彈很大。文

子動不動就冷言冷語地酸父親，不停與父親爭吵；另一方面，這對父女的連結卻很穩固。

最有趣的是父親提議在母親生前最喜歡的嵐山舉行她的法事這一幕，充滿了「小津風格」。文子聽聞這個提議，便對父親大肆嘲諷：「媽媽喜歡京都，爸爸也很喜歡京都呢──」、「京都是不是有什麼好東西啊？你最近好像很常去呢──」久夫看不下去，出面阻止，個性強悍的文子卻氣沖沖地說：「你給我閉嘴！」萬兵衛說他是去找一個老朋友討論店的事，文子回道：「好啊，你請便，爸爸──你就去拜託朋友啊。」同時把和服、腰帶和足袋扔向他。萬兵衛在心裡暗自竊喜，但沒有表現在臉上。因為現在他就可以正大光明地去京都了。既然女兒都這麼說了，他便假裝自己是出門去找老朋友。文子以為反正沒有給他錢包，他應該不會去太遠的地方，沒想到後來得知萬兵衛在路上向人借錢，還是去找了恆。

這一段儘管只是單純的父女吵架，但不僅有些不自然，更呈現出各種涵義。小津在《秋日和》想達成的目標──「就算劇中人物高興悲傷，那也只不過是表面，親子之間有更深、更穩定的連結，描繪出這一點，應該就能為整部作品營造出具有人性的風格」──似乎在此實現了。

在法事結束後，萬兵衛便真的去了嵐山。那一夜，萬兵衛倒下，親戚們也全都趕來；因為大家預期這是見他最後一面。但是隔天他竟然在家人和親戚面前，獨自搖搖晃晃地走到了

廁所，彷彿什麼事都沒發生。不只是家人和親戚，就連觀眾都嚇了一跳；然而這意味著萬兵衛的人生確實即將走到盡頭。

萬兵衛恢復健康後，便又想去京都。這一段插曲是他和孫子玩捉迷藏，趁著文子不注意，便換好衣服，前往度，家人當然會阻止他。於是他假裝和孫子玩捉迷藏，趁著文子不注意，便換好衣服，前往競輪賽場和恆碰面。恆說要回京都，但萬兵衛約她去大阪吃飯。這玩得過火的行程，招致了他當晚的死亡。

為什麼萬兵衛明明有生命危險，卻仍一心想玩呢？這也讓人想起谷崎潤一郎《鑰匙》的主角。他（明明已經重病在身）卻賭上性命和妻子進行奇妙的性行為。主角並不是認為性行為比生命重要，而是為了活下去而埋頭於性行為，結果招致了死亡。小津和谷崎潤一郎雙雙著眼於自然造訪個人的死亡。

《彼岸花》裡浪花千榮子與山本富士子的組合，在《小早川家之秋》裡改為浪花千榮子和團令子的組合，變得更滑稽。和《彼岸花》不同的是，恆出身花柳，價值觀與中產階級家庭多少有些出入，而小津則是利用這一點來營造笑點。

有一段談論女兒生父的對話是這樣的。

百合子：「欸，媽，那個人真的是我爸嗎？」

恆　　：「為什麼這麼問？」

百合子：「我剛剛突然想到，在我小的時候，不是有另外一個爸爸嗎？」

恆　　：「──？」

百合子：「那到底誰才是我真正的爸爸？」

恆　　：「印象中當時我也叫那個人『爸爸』呀。」

百合子：「是嗎？──或許是吧。」

恆　　：「是吧。」

百合子：「不管是誰都沒關係吧，只要妳覺得好就好了。」

恆　　：「原來連媽媽都不知道啊。──其實我也覺得不管誰是我真正的爸都沒關係，反正我生下來這件事已經是事實了。而且我也已經長這麼大了。」

百合子：「對啊對啊，妳說的沒錯。這樣想就好了。」

這段對話可以當作是小津的玩笑，也因為浪花千榮子精湛的演技，成為非常幽默的一幕。不過這一幕的意義不止如此，這可能也是小津對志賀直哉的小諷刺。《暗夜行路》的謙作在得知自己的父親其實是祖父時震驚無比，卻又說「這種事根本沒什麼」。小津在戰爭中

一直放在心上的志賀直哉，對小津來說非常重要，但在《東京暮色》之後，志賀對小津的電影來說再也不是巨大的阻礙。

秋子和紀子的婚事

原節子在《東京物語》之後，飾演的都是平凡女性。即使如此，她的個性依然固執，絕對不再婚的這一點也始終如一。這個特色，成了她與加東大介、森繁久彌之間的喜劇橋段。

但她的存在並未影響整部電影，頂多只能算支線故事。不過小津讓她說出這樣的臺詞。

我不懂現在年輕人在想什麼，但如果是不喝酒也不抽煙的人，反而很無聊不是嗎？

如果是我的話……我只是打比方，如果對方在婚前有一些不良行為，我其實不會在意，可是品性不好的人，我就絕對無法接受了。不良行為還能改，但品性是改不了的。

這些話假如出自小津口中，聽起來有點像是藉口，但由原節子說出來就很有說服力。在這部電影裡，原節子也是相當貼近小津的。

紀子的婚姻也沒有脫離支線故事的範疇。女兒的婚事是小津主要的題材，但在這部作品

裡並不明顯。紀子拒絕了相親，決定去找她的男朋友；她的商量對象秋子也贊成她這麼做。

而這個決定似乎也沒有在家人之間引起什麼問題。

作業員們，尤其是山茶花究，非常有趣。她是每間公司裡都可能有一、兩個的那種很善於安排流程的人，她覺得所有的事情都在自己的掌控之內，而且完全不疑有他。她絕不是主要角色，但活靈活現的個性，成為全劇的笑點。在這部電影裡最具象徵性的一幕，就是送葬隊伍的眾人穿著喪服，一同過橋的場景。畫面中的一群烏鴉顯得詭異。每一個人都會死，身為個人主義者的小津必須接受這一點，但小津卻把故事帶往紀子的婚事。

5 頂級傑作 《秋刀魚之味》

《秋刀魚之味》（一九六二）是小津最後一部作品，也是不枉成為最後一部作品的傑作。

這部作品和《小早川家之秋》一樣，以生與死作為主題。相對於《小早川家之秋》稍微偏向「死」，《秋刀魚之味》則是稍微偏向「生」，宛如嘗試著總括一生。「戰後期」後半的《彼岸花》、《秋日和》、《秋刀魚之味》等，都屬於某種受薪階級的故事，或者應該說高級受薪階級比較恰當。他們有許多共通點：故事圍繞著一群中學同學，彼此全家都認識；女兒們

到了適婚年齡，劇情以她們的婚事為主軸發展。

笠智眾飾演的父親是退伍軍人，是因為小津對戰爭有所執著的關係。但由於小津是陸軍的軍曹，將笠智眾設定為海軍精英，或許是因為他有必要站在一個比退伍軍曹更高的位置來看這個世界。

【劇情簡介】

平山周平（笠智眾）是一間公司的稽核人員，任職於川崎的工廠。他喪妻，長男幸一（佐田啟二）已經成家，和妻子秋子（岡田茉莉子）住在公寓。家裡還有在工作的長女路子（岩下志麻），平常負責打理家務。次男和夫（三上真一郎）則還在念書。

一天，平山的國中同學河合（中村伸郎）到公司找他，表示要幫路子安排相親。平山和河合約他們的另一個同學，也就是最近娶了年輕太太的堀江（北龍二）去吃飯。席間他們聊到中學時代的漢文老師──綽號叫「葫蘆」的佐久間清太郎（東野英治郎），決定邀請他來參加同學會。

葫蘆在同學會上酩酊大醉，平山和河合一起送他回家。他家是一間離市區有段距離的拉麵店，出來接他的是一名看起來有點怪異的中年女性，也就是葫蘆的女兒（杉村春

子）。這件事情在同學之間傳開，大家決定合資送一些慰問金給葫蘆，最後決定由住在附近的平山把慰問金送去。平山在前往葫蘆家的時候，在路上巧遇他以前在海軍的部下坂本（加東大介），坂本約他去酒吧喝酒。坂本總是要求媽媽桑（岸田今日子）播放軍艦行進曲。從酒吧回家後，發現幸一正在等著他。幸一是來借錢買冰箱的，但其實他的同事三浦（吉田輝雄）要把高爾夫球桿賣給他，所以他偷偷把買球桿的錢也加進去一起借。平山說酒吧的媽媽桑長得很像媽媽。星期日，路子帶著錢到幸一的公寓，正好三浦也來找他，秋子沒辦法，只好接受幸一買下高爾夫球桿。

葫蘆到平山的公司，感謝他上次的探望。平山和河合帶葫蘆去吃飯，結果他又喝得爛醉，說：「人生到頭來終究是孤獨的啊⋯⋯真是悲哀。」又說：「我啊，總是利用我女兒。」後悔沒有早一點把女兒嫁出去。平山被河合說服，決定勸路子結婚；但路子以家務為由拒絕了。平山知道路子好像喜歡三浦，便要幸一去探探口風，這才得知三浦已經有婚約在身了。路子聽見後，便答應相親。

婚禮當晚，平山在河合家喝酒。喝著喝著，他突然說要回家，結果又去了那間酒吧。深夜回家後，發現幸一夫妻正在等他。醉醺醺的平山哼著軍艦行進曲，在樓梯前忽然停下腳步，接著又去廚房喝水。

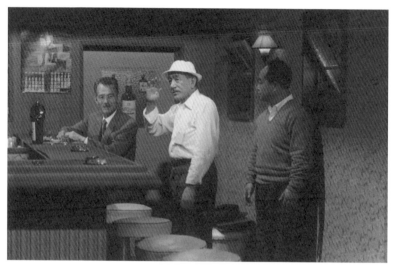

《秋刀魚之味》（1962）拍攝花絮，正在指導酒吧的場景。
左為笠智眾，右為加東大介。
照片提供：松竹

從《小早川家之秋》開始，小津似乎再次找回了力量。在《秋日和》中，小津和劇中人物保持距離，先不論是否成功，總之主軸是刻劃劇中人物的個性。這樣的成果雖然充滿娛樂性，但卻成為一部稍嫌表面、缺乏深度的作品。然而《秋刀魚之味》當中不但活用了個性的摹寫，更透過以貼近小津的笠智眾作為主角，營造出一個具有主觀意識的故事。

另一方面，從《小早川家之秋》開始的主題「生與死」，在《秋刀魚之味》中，與其說是設定為整個故事的主題，不如說是平山或葫蘆個人的主題。當然，由於他們是主角，因此某種程度上也可以算是整部電影的主題；兩者的共通點就是人生的稍縱即逝。片中舞臺仍然是一個生活無虞的平凡家庭，且符合小市民電影的框架。

劇中人物和小津一樣年紀較大，而故事內容仍是女兒的婚姻。主軸是平山家長女路子的婚事，另外加入長男夫婦和平山中學時代朋友們的故事。而相對於這個主題的，則是東野英治郎飾演的葫蘆。在形式上，葫蘆很後悔沒有把女兒嫁出去，平山正是看見他的狀況，才決定趕快讓路子結婚。

平山的故事

主線故事是安排女兒的婚事，不過平山在送慰問金給葫蘆的時候，遇見了他在當海軍時

的手下坂本。巧遇坂本這件事其實連結著最後一幕的軍艦行進曲，而酒吧的場景不只是有

趣，更融入了各種元素，設計得非常巧妙。

其一是對亡妻（女性）的思念，也就是平山說酒吧的媽媽桑很像妻子。後來他又說：

「仔細一看，其實一點都不像。」實際上也不可能像，但他也並非在開玩笑。另外，部下的出

現告訴觀眾他以前是驅逐艦的艦長。部下向他敬禮，他也下意識地回禮。擔任驅逐艦艦長的

那段時光，想必是他人生中某種意義上最充實的時光。只是具體而言究竟是什麼狀況，觀眾

只能靠想像了。不過，是否充實和那件事是否正確，並沒有直接的關聯。平山也說：「不

過，還好我們輸了，不是嗎？」這些元素都在最後一幕做了總結。

女兒婚禮結束後，三人照例一起去喝酒，平山卻突然說要回家。其實他是想再去酒吧。

平山去酒吧的原因當然是為了見媽媽桑，是他內心的寂寞促使他這麼做的。但這並不是為了

性，而是因為他在女兒結婚之後，同時感到寂寞和滿足，接著更進一步感受到一個邁向人生

終點的男性所擁有的失落與失望。在小津電影中，父親讓女兒出嫁這件事，是身為父親最重

要的社會責任；而完成這個責任，就表示父親年紀也到了一定的歲數。大概在一九六○年代

以後，結婚就慢慢變成個人的問題，父母比較不會干涉。到了現代，父母似乎已經完全放棄

插手子女的結婚問題了。

從酒吧回來之後的那一幕是壓軸好戲，但小津反而故意用比較內斂的方式呈現。長男夫婦向平山知會一聲之後便回家，次男則躺在被窩裡咕噥著要平山快睡。平山一邊哼著軍艦行進曲，一邊走進廚房喝水。就在這個時候，他突然僵住了。一般的解釋是，他大概是在凝視女兒空無一人的房間。但是從前面的劇情看來，他一個人去了酒吧，又哼著軍艦行進曲，既然如此，應該可以解釋為他將自己的人生做一個總結，而感到茫然吧。或許他以當海軍時的那種直挺挺的站姿，一瞬間回到過去了吧。他的表情很嚴肅。另一方面，兒子有節奏地喊著：「喂，爸，我要睡囉。」「喂，你也差不多該睡了吧？」則是試圖將我們帶回現實世界。

這裡沒有《晚春》最後一幕的感傷。

看起來小津他們是將各種意象加以堆疊，最後交由觀眾自行判斷。到了這裡，平山已經失去了主體性和具體性，成為一個面對年老的「人」，回顧著自己的過去。

筆者在這部作品裡也感受到谷崎潤一郎的氛圍。正如筆者在《小早川家之秋》的章節裡提到的，平山令人聯想到《瘋癲老人日記》裡的瘋癲老人。平山當然比瘋癲老人正常許多，但《瘋癲老人日記》是瘋癲老人的幻想世界，我們並不知道他的真實狀態。瘋癲老人的幻想並不是為了享受，而是為了生存，最後因為物理條件而突然結束。也就是說，他的軀體加快了邁向死亡的腳步。身為頑固的個人主義者，這個老人對集體意識毫無認同感，個體的死意

味著一切的結束，而他對此感到恐懼。

平山和小津一樣具有強烈的責任感，也能認同集體意識，因此不像瘋癲老人那麼激動。

然而在人生即將走到盡頭時，他們嚮往著女性（這是一種求生意志，不能將它視為老人不服老的行為），細細咀嚼著生命的虛無。儘管無從求證，但筆者認為小津最終貼近的是谷崎潤一郎。

孩子們

小津對長男夫婦的刻劃很有趣。小津經常說，刻劃妓女之類的角色很簡單，但是要描繪一個普通的女孩卻很難；這對夫婦就是一對典型的平凡夫婦。[27] 例如片中出現這樣的場景。幸一因為不能買高爾夫球桿而生氣，自暴自棄地躺著抽菸，不發一語。但是秋子卻不妥協，表現得若無其事。

秋子：「老公，你去轉一下時鐘啦。馬上就要停了喔。」

秋子：「你在鬧什麼彆扭啦。」

幸一：「……」

秋子：「什麼啦，怎麼跟小孩子一樣……你想買東西，就趕快想辦法得到愛買什麼就買什麼的能力啊。」

幸一：「…………」

秋子：「你無話可說嗎……」

秋子：「時鐘！」

（……）

秋子故意走到躺著的幸一身旁對他說，卻先看著幸一說：「你無話可說嗎……」緊接著就把視線轉向前方。這一段非常有趣。幸一這時的行為雖然像個無理取鬧的孩子，但他在公司當然是個非常照顧後輩的員工，在家裡也是一個負責任的長子。小津所刻劃的是一種具有幅度的人格，就像地毯的圖樣一般，每個人都是由各種不同的元素構成的。小津經常以此作為笑點。

岡田茉莉子是戰前經常在小津電影裡出現的岡田石彥之女，小津讓女兒像父親一樣，扮演喜劇角色。她在《秋日和》裡飾演的角色更逗趣，但在《秋刀魚之味》裡，明明就不是讓觀眾笑的橋段，卻讓人忍不住失笑，可見她非常融入該角色。回想起來，在《淑女忘記了什

麼》之後，年輕女性的選角似乎已經趨近完美。

小津在「戰後期」後半皆採以年輕女性為主角、資深演員為配角的做法。例如《彼岸花》的有馬稻子、《秋日和》的司葉子，以及《秋刀魚之味》的岩下志麻。有馬稻子多少帶有點陰沉的感覺，司葉子則給人比較剛硬的印象，岩下志麻也有一些剛強，但也有不服輸的一面，十分新鮮。小津原本預定拍攝的下一部作品，就是以岩下志麻的婚事作為主題的故事。原因之一可能是因為她是松竹的演員。最令人印象深刻的一幕，是她和三浦一起在車站月台等車的場景，路子完全沒有看三浦，但兩人卻開心地聊著天。後來才知道路子對三浦抱有好感。

葫蘆與三人組

東野英治郎在小津電影裡經常扮演所謂失敗者的角色。例如《東京物語》裡的醉漢、《早安》裡的退休上班族等。他本來是劇場人，一九三一年加入築地小劇場的無產階級演劇研究所。除了劇場，他也參加電影的演出。一九四〇年被檢舉違反治安維持法，之後獲釋，與小澤榮太郎、東山千榮子一起組成俳優座劇團。戰後主要演出電影，成為名配角。

他在《秋刀魚之味》裡扮演退休中學教師，某次受邀參加平山等人的同學會。他們看見

葫蘆憔悴的模樣嚇了一跳，葫蘆喝醉後脫序，讓同學們目瞪口呆。在《東京物語》裡也有相同的詼諧橋段。這時眾人得知學生時代大家憧憬的那個女孩至今未婚，這成為平山讓女兒結婚的契機。

葫蘆的任務並不止如此。小津讓他說出「人生到頭來終究是孤獨的啊……真是悲哀」這句臺詞，跳脫女兒結婚的話題，做了一個哲學性的總結。此時的葫蘆成為了這部電影裡另一個主角。他一開始充滿喜劇性，接著富有啟發性，最後變得充滿哲學性。平山在葫蘆的拉麵店巧遇了以前海軍的部下坂本。到這裡觀眾便可了解這三人過去的人生。平山在戰後透過朋友的介紹進入公司上班；坂本靠一己之力從商，生意興隆；葫蘆則是凋零落寞。這裡呈現出三人因為戰敗而分別走向不同的人生。

《秋日和》的三人組也再度出現。中村伸郎一如往常很喜歡諷刺人，大部分都是成功的生意人，不過也有些迷糊的地方。北龍二則有時是教授、有時是醫師，且他的故事總是圍繞著女人。在《秋日和》裡，他是個喪妻的鰥夫，想和秋子結婚；在《秋刀魚之味》裡，他飾演一名中年男子，娶了一個年紀可以當他女兒的年輕妻子，為她神魂顛倒，就算被調侃也很開心。

在路子婚禮當晚，堀江對平山說：「年輕的怎麼樣啊？年輕的。」勸他再婚。平山回

6 最後的小津

小津的母親朝枝在一九六二年的二月過世，享壽八十六歲。同年十一月，他完成了《秋刀魚之味》，同時首度以電影導演的身分獲選為藝術院會員。隔年，也就是一九六三年三月

電影協調地綜合了小津所有的元素，並完美地呈現，非常適合作為小津最後的作品。

《秋刀魚之味》的背景和目的與《晚春》、《麥秋》、《東京物語》不同，因此拿它們來比較並沒有什麼意義。然而如果硬要選出一部小津的代表作，我想推薦《秋刀魚之味》。這部

在始於《彼岸花》的戰後期後半，《秋刀魚之味》可謂居於頂點的作品；小津以《彼岸花》的個人意識為核心，並試圖刻劃劇中人物的個性。但他並沒有忽視劇情的重要性，故事安排得緊實且巧妙，打造一個既有趣又悲傷、短暫而豐富的世界。

答：「我說堀江啊，最近總覺得你看起來好髒耶。」接著平山就突然說他要回家，結果又去了他覺得媽媽桑長得很像亡妻的酒吧。這麼一來，他不是就和堀江沒兩樣嗎？當然他們兩人的個性也不同，一個很活潑，一個很冷靜。不過去酒吧這件事，表現的不只是平山對女性的思慕之情，同時也展現出他的孤獨。

二十七日，他住進築地的癌症中心，七月一日出院。一〇月再度住進東京醫科齒科大學附屬醫院，十二月十二日病逝。他與疾病奮戰的生活裡，無時無刻為疼痛所苦，相當艱辛。當時的醫院似乎並沒有像現代的疼痛照護。與小津如同親生父子般親近的佐田啟二夫妻，在他臨終的時候隨侍在側。佐田啟二也在隔年因交通事故身亡。

發生在新年宴會上的事件

一九六三年一月（可以說就在小津住院前夕），松竹大船導演會在鎌倉的高級日式餐廳舉辦了新年宴會。小津是頂尖導演，理所當然應坐在上座，但他卻坐在最下座的吉田喜重面前，開始喝酒。

吉田喜重這麼說：

酒過三巡之後，小津安二郎先生就在我前面的座位坐下，直到最後都沒有離開。那天小津安二郎先生醉得比平常還快，接下來的大約兩小時，他一直反覆訴說我和小津安二郎先生的電影有什麼不同之處，以及對小津安二郎先生來說，電影導演就像在橋下乞食拉客的娼婦——他一直堅持這麼比喻。

的確，我的電影和小津安二郎先生的電影有著天壤之別。那並不是因為我盡可能削除與我自身的肉體、與我所持有的一切相關之實質存在，將其加諸於可被客體化的自己身上，而是因為既然已經選擇無止盡地改變自己，我便早已失去了賣身所需的豐滿娼婦肉體。[28]

佐藤忠男在《小津安二郎的藝術》一書中也引用了這段話，而佐藤忠男代替吉田喜重做了以下的說明。

原則上，無論表演者的真實身分是誰，技藝，也就是技術，都能產出一種具有普遍性的美與價值。小津安二郎用乞討的娼妓來比喻自己的工作，是在表達自己的工作是一種技藝，無論自己的意願如何，都可以透過這個技藝來取悅客人；而他其實是在問吉田「這樣有何不可？」更進一步而言，也就是在對他說「你這小子連能用來取悅客人的技藝都沒有，還敢大放厥詞」。吉田注視著小津安二郎強健的肉體，感受到「這個人是有肉體的」，並發現自己「早已失去了賣身所需的豐滿娼婦肉體」，這比喻實在貼切。[29]

讀了這些文章，他們對小津的不了解令筆者感到無言。另一方面，筆者也從吉田喜重的文章裡感受到某種一九七○年代特有的奇妙感。為了保險起見，我想事先聲明：筆者生長在七○年代，絕非反七○年代者，但我也深知其缺陷。

佐藤在他的著作《小津安二郎的藝術》中，用一種很彆扭的方式誇讚《東京物語》。他大概是在小津死後，才發現全世界對小津的評價愈來愈高，因而感到困擾吧。佐藤是一個誠實的評論家，他從來不隱藏自己對小津的評價有多低。吉田喜重的那句「早已失去了賣身所需的豐滿娼婦肉體」，究竟哪裡貼切呢？那只是空洞、情緒化又聳動的無病呻吟罷了。能改變時代的從來不是高漲的情緒，也不是模稜兩可的認知，這些終究會消失。重要的是，唯有經過深思熟慮的想法以及透徹的認知——無論這些觀點保守或前衛——才能促使過去的思想與認知前進、才能促使你我前進。

吉田喜重是否達成了「極度自我否定的變革」呢？他引用的文章是在一九七○年發表的，也就是將近半個世紀前的事。時間有時很殘酷。很遺憾，他所謂的「極度自我否定」，看來已經不知蒸發到哪兒去了。如果現在還存在的話，筆者真想見識見識。

稍微離題一下：關於小津為什麼會對吉田喜重抱怨，筆者不認為真如他們所言，是因為吉田喜重在某本雜誌上批評小津安二郎的關係。小津很清楚自己和吉田喜重之間的距離。或

許他真的動怒了，但也僅止於此。畢竟在小津眼中，他就像自己的孫子一樣。小津在經驗上深知一個電影導演假如與特定思想的關係太過密切，是相當危險的；無論是為了吉田喜重或是為了整個電影界，都必須避免這種情形。

小津對電影界的動向抱有強烈的危機感，拍出受觀眾喜愛的電影，是每一個電影從業人員的宿命，而小津從戰前開始的目標，就是在接受這個宿命的狀況下拍出藝術電影。持續製作明顯不受觀眾喜愛的電影，很可能造成電影產業整體的衰退（實際上松竹新浪潮的電影正是日本電影界衰退的原因之一）。小津在酒席上說的話，在某種意義上也是小津留給吉田喜重的遺言。

小津住院的時候，吉田喜重和岡田茉莉子曾經去探望他，順便報告兩人結婚的喜訊。這時小津說：「電影是戲劇，不是意外。」據說在他們離去時，小津又重複說了兩次這句話。30

看吉田的電影，就可以知道這番話很有說服力。

電影有各種可能性，不知道是不是就像小津所說的，電影應該是一種戲劇。然而既然電影產業已經開始衰退，在小津眼中，像松竹新浪潮導演那樣拍攝一般觀眾不可能接受的電影，就等於是自尋死路。小津自詡為日本電影界的先驅，又具有日本電影導演協會理事長的責任，因此小津在宴會上所說的那番話，以及他在住院時對來探望他的客人所說的話，都應

該視為他的遺言。小津直到臨死前都是孤獨的。根據城戶四郎的說法，他去探病的時候，小津曾說：「電影還是家庭劇最好。」不愧是城戶四郎，他將那句話解讀為小津安二郎的遺言，看起來應是理解了他的意圖。

吉田喜重在一九九八年撰寫了一部名為《小津安二郎的反電影》的書，在書的最後也承認了「電影是戲劇，不是意外」這句話是小津安二郎的遺言。不僅如此，他更這麼補充。

就算是這樣，一個像小津安二郎先生那麼詼諧戲謔的人，真的會說出這種理所當然至極的話嗎？我實在不敢相信。31

無論吉田相信與否，小津對吉田喜重是出自善意，才留下遺言提醒他的。這難道還有其他解釋嗎？而且小津的擔憂竟然也成真了。

小津說中的不只是松竹新浪潮的導演們，就連對電影產業的憂心也成真了。日本電影之所以成為夕陽產業，固然是因為受到電視普及與經濟成長帶來的娛樂多樣化所影響，但另一個主因是電影公司經營者和電影導演的無能（應該加上評論家的無能吧）。一九五〇年代的日本電影黃金時代，到了六〇年代末期便已消失無蹤，可以說是從內部開始崩解。沒有人繼

承溝口健二、小津安二郎、成瀨巳喜男所創造的傳統，就連中生代的導演也拍不出好電影。

不只是經濟，彷彿連眾導演的情緒都跟著崩潰了。不知道松竹新浪潮的導演們對這個問題

（內部瓦解！）貢獻了多少，但果不其然，當時完全沒有學到教訓的媒體仍繼續吹捧松竹新

浪潮的導演。

隨著時間的經過，小津電影的評價不斷升高，完全沒有衰退的跡象。支持這個動向的不

只是電影從業人員，更包括一般觀眾。此外，仿效小津風格的電影也慢慢增加。不過就算偷

走了小津的技巧，例如緩慢的步調、固定鏡頭、仰角鏡頭等，也偷不走他的內容。小津終其

一生不斷充實自己的哲學知識，讓我們看見世上也存在著不以劇情或動作取勝的電影，構築

了宛如私小說一般豐富的小津電影。很遺憾，現在沒有一個導演有資格繼承溝口健二、小津

安二郎與成瀨巳喜男，未來（這不是開玩笑）數百年內，日本也許不會再出現這種等級的電

影導演了。

後記

為日本電影帶來最後一絲曙光的，是成瀨巳喜男。但是對他來說，一九六〇年代是一個難熬的時代。

他拍攝了《女人步上樓梯時》（一九六〇）、《漂流的夜》（同）、《秋之來臨》（同）等優秀作品，也拍了不少眾星雲集、類似親情倫理片的無趣作品。他也拍出了佳作《情迷意亂》（一九六四）以及最後一部、同時也是傑作的作品《亂雲》（一九六七）。在這兩部作品之間完成的《女人中的陌生人》（一九六六）與《肇事逃逸》（同），只能說是嘗試錯誤。

《亂雲》是成瀨巳喜男的遺作，開拍時成瀨巳喜男就已經抱病在身，拍攝過程中身體狀況更是每況愈下。他在《亂雲》完成的兩年後，也就是一九六九年過世。

【劇情簡介】

在商社工作的年輕人三島（加山雄三）在一場交通事故中撞死了已經決定赴美國任職的官僚江田。江田的妻子由美子（司葉子）無法原諒三島。

法官裁定這場車禍出於不可抗力因素，因此三島無罪，但必須每個月支付賠償金。

三島的未婚妻，也就是公司高層的女兒離他而去，他本人也被調到青森營業處。

另一方面，由美子墮掉了江田的孩子，想重新過自己的生活。由美子得知三島來到青森，便去見他，表示以後不需要賠償金，但再也不想見到他。一次，兩人在十和田湖的旅館巧遇，由美子因為喝醉而大罵三島，要他滾遠一點（結果三島被調到巴基斯坦的拉合爾）。

三島因為公事而投宿由美子工作的旅館，他質問由美子為什麼要用那種眼神看自己。隔天由美子把三島忘了帶走的香菸和打火機送還給他，這時才第一次對三島露出笑容。三島表示在離開青森之前想再看看十和田湖，請由美子當他的嚮導。兩人在十和田湖玩，但後來三島突然發高燒，兩人在由美子朋友的旅館投宿，由美子徹夜照顧三島。

三島在離開青森的前一天造訪由美子，傳達自己的愛意，卻被由美子拒絕。隔天由美子無法壓抑心中的情感，便去找三島。兩人在前往旅館的途中目擊了一場交通事故，他們

進入房間後，救護車也到了。兩人看見這一切之後，才徹悟他們不可能結婚。三島唱著民謠，向由美子告別。

三島離開青森那天，由美子佇立在湖畔，靜靜注視著湖面。

這部電影的劇情也屬於通俗劇，但它並非廉價的通俗劇，而是經過縝密思考後才構築、呈現出來的一部刻畫人性的戲劇。《亂雲》與《情迷意亂》同樣起用加山雄三，讓他演出認為「比起顧慮人際關係，更應該做自己覺得正確的事」的三島。而由美子也從當時的平凡家庭主婦漸漸成長。在一般的通俗劇中，主要題材通常是婚外情，不過在《亂雲》中，由美子和三島卻是因為一場交通事故而相識，而外遇的人則是由美子的嫂嫂。

三島的專情拯救了這部灰暗的電影，同時也吸引了由美子，卻又令她感到不安。電影前半段的舞臺是東京，成瀨巳喜男仔細地交代三島和由美子的故事。到了故事後半，舞臺變成青森，兩人的故事就此展開。由美子大概是在來到青森這個新環境，同時漸漸認識三島，想法才開始改變。她發現加害人也是人，若只責備他一個人是不公平的。但是兩人所受的傷比想像中還要深。這部電影的精彩之處並不是由美子心態上的轉變，而是深化。在東京的場景中，由美子因為突如其來的變故而責怪三島，另一方面，她雖然是個努力找到工作、試圖自

立自強的普通女性，但是到了故事後半，她的認知慢慢深化，展現出作為一個「人」的成長。然而身為人的成長並沒有為她帶來幸福。

原本徹底痛恨三島的由美子，在把香菸和打火機送還給三島時終於露出了笑容。此時她總算將三島視為一個與自己平等的人來對待。對由美子來說，帶三島遊十和田湖所代表的意義，就是為先前的失禮道歉，同時也有告別的意味。然而三島（在這個絕妙的時間點）突然發高燒，由美子只好帶他到朋友的旅館投宿，照顧他一整晚。三島在發高燒的時候，一邊夢囈，一邊伸出手⋯；由美子略帶猶豫地握住了他的手。這似乎象徵著由美子更進一步接受了他，但同時由美子也像個照顧孩子的母親。

在小小的旅館街，這件事變成了八卦，一轉眼就傳開了。由美子回到旅館後，嫂嫂一臉好奇地問她發生了什麼事。這件事的嫂嫂本來應該站在監護人的立場提醒由美子才對，但她本身就有外遇。這個人很好的嫂嫂，或許認為這種程度的自由是理所當然的。由美子毫不猶豫地說自己只是在照顧一個生病的朋友，而這個朋友就是三島。「由美子，妳和那個人發生關係了嗎？」面對嫂嫂的問題，她回答自己不可能和撞死江田的人發生那種關係。徹夜照顧對方這件事絕對已經超出了一般的友誼，但她卻不承認，所以嫂嫂感到一頭霧水，說不出話來。

在出發的前一天，三島來找由美子，向她表白，但由美子卻拒絕了。儘管由美子心中對

三島的感情愈來愈深，但叫自己不能這麼做的心情也日益強烈。由美子必定不斷反覆地把心自問。到了這個時候，她已經從原本憎恨三島的由美子，轉變為一名在現實中準備面對責任的女性。

在這一幕之後，片中對話就變得非常少。隔天出現了一對打情罵俏的情侶，由美子無法壓抑內心的激動。就在這時，十和田湖發生了殉情事件。由美子突然奔向向她表達愛意的那個人，但不知道是不是殉情事件刺激了她。總覺得那對情侶和殉情事件都有些多餘。

由美子去找三島，兩人坐上計程車前往旅館——這一幕也沒有任何說明。觀眾只看見兩人在三島的住處，由美子抬頭看著三島，下一幕就變成兩人坐在計程車上的場景。與其說是通俗劇，倒不如說很像懸疑劇，劇情犀利而節奏明快。兩人在車上的表情都非常僵硬。在那之後，兩人又目擊了車禍。抵達旅館時，他們看見的是一名被擔架抬上救護車的男性，以及大聲哭喊的女性。兩人最後還是放棄了。

最後一幕，三島在旅館說他會唱一首民謠，傳說聽到的人都會變得幸福，請妳也要幸福，接著便開始唱歌。由美子一邊聽歌，一邊低頭哭泣。三島（加山）的真誠在這裡表露無遺。

最後的畫面是坐在火車上的三島以及佇立在十和田湖畔的由美子。感覺上由美子自己思

考、自己行動，並且明白責任都在自己身上。即使失去了三島，也必須自己忍耐。這是一個寂寥的結局。或許由美子未來不會結婚，也不會離開十和田。觀眾只能和由美子一起凝視十和田湖。

由美子戰勝了憎恨這種感情，但即使如此，她仍無法從那場車禍中獲得解放。並非每個人都是自由的。小津電影中的司葉子雖是一名具有現代感的女性，卻有點過於消瘦（無論是精神上或肉體上）的印象。在《亂雲》（尤其是後半段）中，她則展現出豐富精湛的演技。

這部電影是成瀨巳喜男的遺作，且具有現代感，充滿了他特有的「無奈」，筆者認為這是成瀨電影的傑作。他最後描繪的是人類互相理解的困難與個人主義者最後抵達的終點，同時也讓我們不得不感受到這個時代的艱難。如果是小津的話，或許會採取更宏觀的角度來拍攝，不會讓人有這麼強烈的窮途末路感。總之在這部電影之後，小市民電影的歷史性任務就結束了。之後便降低好幾個層次，以電影或電視劇（肥皂劇）的姿態繼續存活。日本電影就這樣隨著傳統一起消失了。

關於日本電影的瓦解，筆者在前面已經說明過，基本上這個瓦解的狀態直到現在都還持續著。表面上或許有些恢復的徵兆，但其實不然。尤其是在藝術電影的領域更是如此。電影導演必須具備的不只是拍片技術，更必須擁有對「人」的深入認知。現在儘管有許多擁有拍

攝技巧的導演，卻幾乎沒有對「人」有深刻體認的導演。此外，能夠持續拍出高水準電影的導演更是少之又少。

日本電影界在溝口健二、小津安二郎、成瀨巳喜男以後，留下了什麼樣的成績呢？很遺憾，據我所知是屈指可數的。儘管稱不上達到小津他們的水準，能舉出的大概只有黑澤明的《亂》（一九八五）、《八月狂想曲》（一九九一）、小栗康平的《泥河》（一九八一）、北野武的早期作品《那年夏天，寧靜的海》（一九九一）、《菊次郎的夏天》（一九九九）等作品吧。

可嘆的是，一九三○年代好萊塢電影與一九五○年代日本電影的美好時代，已再不復返。

腳注

※田中真澄編《小津安二郎全發言（暫譯：小津安二郎發言全集）（1933-1945）》（泰流社，一九八七年）為「發言前」，田中真澄編《小津安二郎　戰後語錄集成（暫譯：小津安二郎　戰後語錄全集）》昭和二一（一九四六）年─昭和三八（一九六三）年》（FILM ART社，一九八九年）為「發言後」。

第I部　小津電影的主題和背景

第1章　小津安二郎與小津電影

1　佐藤忠男《完本　小津安二郎の芸術（暫譯：小津安二郎的藝術）》朝日文庫，二〇〇〇年，一三〇頁

2　同上，一二七頁

3　瑞奇（Donald Richie）《小津安二郎的美學　映画のなかの日本（暫譯：小津安二郎的電影美學）》山本喜久男譯・FILM ART社，一九九三年，二七二頁

4　佐藤忠男《完本　小津安二郎の芸術（暫譯：小津安二郎的藝術）》一二八頁

5　《小津安二郎・人と仕事》刊行會《小津安二郎・人と仕事（暫譯：小津安二郎・人與工作）》蠻友社，一九七二年，一二七頁

6　齋藤寅次郎《小津安二郎の芸術（暫譯：小津安二郎的藝術）》一三四頁

7　〈小津安二郎芸談（暫譯：小津安二郎談藝術）〉〈東京新聞〉昭和二七年一二月五日、一二日、一九日、二六日／發言後，一五八頁

8　《小津安二郎・人と仕事（暫譯：小津安二郎・人與工作）》一三〇頁

9　同上，一三五頁

10　佐藤忠男《完本　小津安二郎の芸術（暫譯：小津安二郎的藝術）》一五二頁

11　〈小津安二郎芸談（暫譯：小津安二郎談藝術）〉〈東京新聞〉昭和二七年一二月五日、一二日、一九日、二六日／發言後，一六〇頁

12　《小津安二郎・人と仕事（暫譯：小津安二郎・人與工作）》一四二頁

13　〈酒は古いほど味がよい（暫譯：酒愈陳愈香）〉〈電影旬報〉昭和三三年八月下旬號／發言後，三〇四頁

14　《小津安二郎・人と仕事（暫譯：小津安二郎・人與工作）》一三四頁

15　都築政昭《小津安二郎日記　無情とたわむれた巨匠（暫譯：小津安二郎日記　與無情嬉戲的巨匠）》講談社，一九九三年，參照三七八頁

第2章　小津安二郎與小說家

1　貴田庄《小津安二郎　文壇交遊録（暫譯：小津安二郎　文壇交遊録）》中公新書，二〇〇六年，四九頁

2　例：〈小津安二郎芸談（暫譯：小津安二郎談藝術）〉〈東京新聞〉昭和二七年一二月五日、一二日、一九日、二六日／發言後，一六三頁

3　《小津安二郎集成Ⅱ（暫譯：小津安二郎全集Ⅱ）》電影旬報社，一九九三年，一二頁

4　谷崎潤一郎《文章読本　完（暫譯：文章讀本　完）》中公文庫，一九七五年，一九二、一九九頁

5　同上，二二三頁

第3章　日本電影與溝口、小津、成瀨

1　上田學〈新派映画の時代　向島撮影所と映画《カチューシャ》（暫譯：新派電影的時代　向島製片廠與電影《髮箍》）〉 **WASEDA ONLINE**

2　《日本映画俳優全集・女優編（暫譯：日本電影明星全集・女星篇）》電影旬報社增刊 12.31 號，一九八〇年

3　城戶四郎《日本映画傳　映画製作者の記録（暫譯：日本電影傳　電影製作者的紀錄）》文藝春秋新社，一九五六年，三九頁

4　同上，三一～三七頁

5　例：《日本映画傳（暫譯：日本電影傳）》三五頁

6　《映画監督打明け話座談会（抄）（暫譯：電影導演知無不言座談會（節錄））》〈KING〉昭和九年四月號／發言前，二三二頁

7　別冊太陽《映画監督溝口健二（暫譯：電影導演溝口健二）》一九九八年，八三頁

8　《時代を超える溝口健二（暫譯：跨時代的溝口健二）》NHK，二○○六年播映

9　田中真澄・阿部嘉昭・木全公彥・丹野達彌編《映画読本　成瀬巳喜男　透きとおるメロドラマの波光》（暫譯：電影讀本　成瀬巳喜男　透明通俗劇的波光）》FILM ART社，一九九五年，七二頁

10　笠智眾《小津安二郎先生の思い出（暫譯：小津安二郎老師的回憶）》朝日文庫，二○○七年，一○二頁

11　《性格と表情（暫譯：性格與表情）》〈電影旬報〉昭和二三年一二月號／發言後，四一頁

12　同上／發言後，一四二頁

13　〈スター（暫譯：明星）〉第四號，昭和二二年六月一日／發言後，一八頁

第4章　小津安二郎的理論與技法

1　《映画と文学（暫譯：電影與文學）》〈電影春秋〉第六號，昭和二二年四月一五日／發言後，二九頁

2　〈春宵放談──映画芸術の特性をめぐって──（暫譯：春宵暢談──電影藝術的特性──）〉〈電影旬報〉昭和二五年四月上旬號／發言後，七九頁

3　〈麦秋のころの健康診断（暫譯：秋麥時節的健康診斷）〉〈毎日Graphic〉昭和二六年八月一〇日號／發言後，九九頁

4　〈沉黙を棄てる監督（暫譯：不再沉默的導演）〉〈都新聞〉昭和一一年四月二〇日晚報／發言前，八四頁

5　〈小津安二郎に映画と写真をきく（暫譯：傾聽小津安二郎的電影與照片）〉〈寫真文化〉昭和一六年五月號／發言前，二一二頁

6　同上／發言前，二一二頁

7　〈カラーは天どん、白黒はお茶漬けの味（暫譯：彩色是天丼、黑白是茶泡飯之味）〉〈Camera每日〉昭和二九年六月號／發言後，二一五頁

8　厚田雄春・蓮見重彥《小津安二郎物語（暫譯：小津安二郎物語）》筑摩書房，一九八九年，二二一頁

9　同上，二二二頁

10　《小津安二郎・人と仕事（暫譯：小津安二郎・人與工作）》三〇九頁

11 佐藤忠男《完本　小津安二郎の芸術（暫譯：小津安二郎的藝術）》六五頁

12 《映画の文法（暫譯：電影的文法）》〈月刊 Screen Stage〉第一號，昭和二二年六月二〇日號／發言後，三七頁

13 同上，三八頁

14 同上，三八頁

15 同上，三九頁

16 瑞奇（Donald Richie）《小津安二郎の美学　映画のなかの日本（暫譯：小津安二郎的電影美學）》一七九頁

17 《小津安二郎・人と仕事（暫譯：小津安二郎・人與工作）》一五三頁

18 笠智眾《小津安二郎先生の思い出》（暫譯：小津安二郎老師的回憶）一四二頁

19 例：高橋治《絢爛たる影絵―小津安二郎―（暫譯：絢爛的剪影―小津安二郎―）》文藝春秋社，一九八二年，五三頁

第Ⅱ部　小津電影各論

第1章　「戰前期」前半

1 內田岐三雄《小津安二郎集成（暫譯：小津安二郎全集）》電影旬報社編輯部，一九八九年，一七

二頁

2　〈小津安二郎・自作を語る（暫譯：小津安二郎作品自評）〉〈電影旬報〉昭和二七年六月上旬號／
發言後，一一九頁

3　北川冬彦《小津安二郎集成（暫譯：小津安二郎全集）》一七三頁

4　岡村章《小津安二郎集成（暫譯：小津安二郎全集）》一七四頁

5　〈小津安二郎・自作を語る（暫譯：小津安二郎作品自評）〉〈電影旬報〉昭和二七年六月上旬號／
發言後，一二〇頁

6　同上／發言後，一二〇頁

7　《小津安二郎集成（暫譯：小津安二郎全集）》一七五頁

8　FILM ART社編《小津安二郎を読む　古きものの美しい復　（暫譯：閲讀小津安二郎　古物的美
麗復權）》FILM ART社，一九八二年，五五頁

9　《私の少年時代（暫譯：我的少年時代）》牧書店收藏／佐藤忠男《完本　小津安二郎の芸術（暫
譯：小津安二郎的藝術）》一三九頁

10　〈小津安二郎・自作を語る（暫譯：小津安二郎作品自評）〉〈電影旬報〉昭和二七年六月上旬號／
發言後，一二二頁

11　同上／發言後，一二三頁

12　同上／發言後，一二七頁

13 同上／發言後，一二五頁

14 和田山滋《小津安二郎集成（暫譯：小津安二郎全集）》一八八頁

15 〈小津安二郎との一問一答（暫譯：與小津安二郎的一問一答）〉〈電影旬報〉昭和八年一月十一日號／發言前，一五頁

16 〈小津安二郎・自作を語る（暫譯：小津安二郎作品自評）〉〈電影旬報〉昭和二七年六月上旬號／發言後，一二三頁

17 〈酒は古いほど味がよい（暫譯：酒愈陳愈香）〉〈電影旬報〉昭和三三年八月下旬號，三〇三頁

18 佐佐木康《小津安二郎・人と仕事（暫譯：小津安二郎・人與工作）》一四〇頁

19 《映畫読本　清水宏（暫譯：電影讀本　清水宏）》二四頁

20 同上，三一頁

21 笠智眾《小津安二郎先生の思い出》（暫譯：小津安二郎老師的回憶）八〇頁

22 同上，五二頁

23 《小津安二郎新発見（暫譯：重新發現小津安二郎）》七一頁

24 〈春宵放談──映画芸術の特性をめぐって──(暫譯：春宵暢談──電影藝術的特性──)〉〈電影旬報〉昭和二五年四月上旬號／發言後，八〇頁

25 《小津安二郎　映畫読本（暫譯：小津安二郎　電影讀本）》五〇頁

26 〈小津安二郎との一問一答（暫譯：與小津安二郎的一問一答）〉〈電影旬報〉昭和八年一月一一日號／發言前，一六頁

27 佐藤忠男《完本　小津安二郎の芸術（暫譯：小津安二郎的藝術）》二七一頁

28 〈小津安二郎との一問一答（暫譯：與小津安二郎的一問一答）〉〈電影旬報〉昭和八年一月一一日號／發言前，一六頁

29 北川冬彦《小津安二郎集成（暫譯：小津安二郎全集）》一九二頁

第2章　「戰前期」後半

1 《小津安二郎・人と仕事（暫譯：小津安二郎・人與工作）》八頁

2 《小津安二郎と語る（暫譯：與小津安二郎的對談）》〈電影旬報〉昭和一五年一月一日號／發言前，一二六頁

3 〈小津安二郎のトーキー論（暫譯：小津安二郎的有聲電影論）〉〈電影旬報〉昭和九年一四月一日號／發言前，二九頁

4 〈小津安二郎／清水宏を囲んで映画放談（暫譯：與小津安二郎／清水宏暢談電影）〉〈明星〉昭和一〇年一一月下旬號、一二月上旬號／發言前，七四頁

5 〈小津安二郎と語る（暫譯：與小津安二郎的對談）〉〈電影旬報〉昭和一五年一月一日號／發言前，一二六頁

6　岡田嘉子《岡田嘉子（暫譯：岡田嘉子）》日本圖書中心，一九九九年，一三頁

7　同上，一六頁

8　今野勉〈岡田嘉子の失われた十年（暫譯：岡田嘉子失去的十年）〉〈中央公論〉一九九四年十二月號

9　同上

10　FILM ART社編《小津安二郎を読む》（暫譯：閱讀小津安二郎）一二一頁

發言後，一二六頁

11　〈小津安二郎・自作を語る（暫譯：小津安二郎作品自評）〉〈電影旬報〉昭和二七年六月上旬號／

12　FILM ART社編《小津安二郎を読む》（暫譯：閱讀小津安二郎）一二一頁

13　《OZU 小津安二郎映画読本【東京】そして【家族】》（暫譯：OZU 小津安二郎電影讀本 從【東京】到【家人】）》松竹股份有限公司影像版權部，一九九三年，五六頁

14　〈小津安二郎・自作を語る（暫譯：小津安二郎作品自評）〉〈電影旬報〉昭和二七年六月上旬號／

發言後，一二七頁

15　〈モダンな庶民もの（出来心）（暫譯：現代小市民電影（心血來潮））〉電影旬報社別冊《日本映画代表シナリオ全集3（暫譯：日本電影代表性劇本全集3）》昭和三三年五月五日／發言後，二八八頁

16　〈小津安二郎・自作を語る（暫譯：小津安二郎作品自評）〉〈電影旬報〉昭和二七年六月上旬號／發言後，一二七頁

第3章　「戰爭期」

1　《《禁公開》 小津安二郎　陣中日誌（暫譯：《禁止公開》 小津安二郎　戰地日誌）》〈諸君！〉二〇〇五年一月號，二一六頁

2　〈檢閱で怒られた《お茶漬け》（暫譯：因思想檢查而發怒的《茶泡飯》）〉〈東京新聞〉昭和二七年三月一二日／發言後，一一三頁

23　〈春宵放談─映画芸術の特性をめぐって─（暫譯：春宵暢談─電影藝術的特性─）〉〈電影旬報〉昭和二五年四月上旬號／發言後，八二頁

22　滋野辰彥，同上，二一〇頁

21　滋野辰彥《小津安二郎集成（暫譯：小津安二郎全集）》二〇九頁

20　〈小津安二郎・自作を語る（暫譯：小津安二郎作品自評）〉〈電影旬報〉昭和二七年六月上旬號／發言後，一二九頁

19　〈小津安二郎監督の《東京の宿》を語る（暫譯：談小津安二郎導演的《東京之宿》）〉〈時事新報〉昭和一〇年一〇月二三日、二四日／發言前，六九頁

18　佐藤忠男《完本　小津安二郎の芸術（暫譯：小津安二郎的藝術）》三〇八頁

17　〈小津安二郎のトーキー論（暫譯：小津安二郎的有聲電影論）〉〈電影旬報〉昭和九年一四月一日號／發言前，三〇頁

3　〈映画への愛情に生きて（暫譯：為了對電影的愛而活）〉〈電影新潮〉昭和二六年一一月號／發言後，一〇七頁

4　《小津安二郎・人と仕事（暫譯：小津安二郎・人與工作）》一七〇頁

5　〈田坂・小津両監督対談会（暫譯：田坂・小津兩導演對談會）〉〈東京朝日新聞〉昭和一四年八月一六日、一七日、一九日、二〇日、二三日晚報，發言前，一〇五頁

6　《禁公開》小津安二郎　陣中日誌（暫譯：《禁止公開》小津安二郎　戰地日誌）〉〈諸君！〉二〇〇五年一月號

7　同上

8　同上

9　〈僕は古いもので……／新しい年への提言（暫譯：因為我老了……／向新的一年提出建言）〉〈讀賣新聞〉昭和二五年一月一日／發言後，七六頁

10　《禁公開》小津安二郎　陣中日誌（暫譯：《禁止公開》小津安二郎　戰地日誌）〉〈諸君！〉二〇〇五年一月號

11　〈田坂・小津両監督対談会（暫譯：田坂・小津兩導演對談會）〉〈東京朝日新聞〉昭和一四年八月一六日、一七日、一九日、二〇日、二三日晚報，發言前，一〇六頁

12　〈さあ帰還第一作だ！／小津安二郎氏は語る（暫譯：啊，歸來第一作！／小津安二郎自述）〉〈All松竹〉昭和一五年二月號／發言前，一四二頁

13 《悲壯の根本に明るさを（暫譯：在悲壯本質中加入正面元素）》〈報知新聞〉昭和一四年七月三一日晚報／發言前，一〇三頁

14 《泥中の蓮を描きたい（暫譯：想描繪泥中的蓮花）》〈朝日藝能新聞〉昭和二四年一一月八日／發言後，六七頁

15 《酒と戰敗　あの日私はこうしていた！（暫譯：酒與戰敗　那天我在做這件事！）》〈電影旬報〉昭和三五年八月下旬號／發言後，三六〇頁

16 《小津安二郎・人と仕事（暫譯：小津安二郎・人與工作）》一八九頁

17 同上，一九〇頁

18 《帰還第一作に着手する／小津監督と一問一答／安全第一を願わざるを得ない！（暫譯：著手歸來第一作／與小津導演的一問一答／必須祈禱安全第一！）》〈都新聞〉昭和一五年九月七日／發言前，一六二頁

19 《戸田家の兄妹》検討（暫譯：檢討《戸田家兄妹》）〉〈新電影〉昭和十六年四月號／發言前，一九一頁

20 同上／發言前，一八七頁

21 同上／發言前，一八八頁

22 同上／發言前，一八八頁

23 《OZU　小津安二郎映畫読本（暫譯：OZU　小津安二郎電影讀本）》七六頁

24　同上，七六頁

25　四方田犬彥編《映画監督　溝口健二》（暫譯：電影導演　溝口健二），新曜社，一九九九年，一七九頁

26　森鷗外《阿部一族・舞姫（暫譯：阿部一族・舞姫）》新潮文庫，昭和四三年，一七〇頁

第4章 「戰後期」前半

1　《小津安二郎・自作を語る（暫譯：小津安二郎作品自評）》〈電影旬報〉昭和二七年六月上旬號／發言後，一三一頁

2　同上／發言後，一三一頁

3　《映画と文学（暫譯：電影與文學）》〈電影春秋〉第六號，昭和二二年四月一五日／發言後，二六頁

4　同上／發言後，三五頁

5　《小津安二郎・自作を語る（暫譯：小津安二郎作品自評）》〈電影旬報〉昭和二七年六月上旬號／發言後，一三一頁

6　佐藤忠男《完本　小津安二郎の芸術（暫譯：小津安二郎的藝術）》三九九頁

7　同上，四〇二頁

8　清水千代太《小津安二郎集成（暫譯：小津安二郎全集）》一六七頁

9　三苫佳子《金春禅竹の作品（暫譯：金春禪竹的作品）》、林和利編《能・狂言を学ぶ人のために

（暫譯：給學習能・狂言的人）》世界思想社，二〇一二年，一〇九頁

10　同上，一一〇頁

11　天野文雄《能苑逍遥（中）能という演劇を歩く（暫譯：能苑逍遙（中）探究名為能的戲劇）》大阪大學出版社，二〇〇九年，二九六頁

12　笠智眾《小津安二郎先生の思い出》（暫譯：小津安二郎老師的回憶）六二頁

13　同上，六四頁

14　例：〈原節子知性群をぬく（暫譯：原節子知性超群）〉《朝日藝能新聞》昭和二六年九月九日／發言後，一〇五頁

15　例：高峰秀子《わたしの渡世日記（暫譯：我的處世日記）》下，文春文庫，一九九八年，九一頁

16　〈映画への愛情に生きて（暫譯：為了對電影的愛而活）〉《電影新潮》昭和二六年一一月號／語錄後，一〇六頁

17　〈小津安二郎・自作を語る（暫譯：小津安二郎作品自評）〉《電影旬報》昭和二七年六月上旬號／發言後，一三三頁

18　〈小津安二郎に悩みあり（暫譯：小津安二郎的煩惱）〉《電影旬報》昭和二六年八月下旬號／語錄後，一〇三頁

19　《OZU　小津安二郎映畫読本（暫譯：OZU　小津安二郎電影讀本）》八六頁

20　柳田國男《新訂　先祖の話（暫譯：新訂　祖先的故事）》解說，石文社，二〇〇八年

32 〈映画の味・人生の味（暫譯：電影滋味・人生滋味）〉〈電影旬報〉昭和三五年一二月增刊號／發言後，三七九頁

33 飯田心美《小津安二郎集成（暫譯：小津安二郎全集）》二三六頁

34 《東京暮色》を見て（暫譯：我看《東京暮色》）〈每日新聞〉昭和三二年五月一日晚報／發言後，二七八頁

35 《創作余談（暫譯：創作閒談）》志賀直哉全集八卷，岩波書店，昭和四十九年，二一頁

36 《《東京暮色》を見て（暫譯：我看《東京暮色》）〉〈每日新聞〉昭和三二年五月一日晚報／發言後，二七九頁

第5章 「戰後期」後半

1 松竹編《小津安二郎新発見（暫譯：重新發現小津安二郎）》講談社，一九九三年，一二八頁

2 〈酒は古いほど味がよい（暫譯：酒愈陳愈香）〉〈電影旬報〉昭和三三年八月下旬號／發言後，三〇二頁

3 厚田雄春・蓮見重彥《小津安二郎物語（暫譯：小津安二郎物語）》二五九頁

4 〈今後も小説家と話し合って（暫譯：今後也與小說家對談）〉〈東京新聞〉昭和三三年一二月一三日晚報／發言後，三一二頁

5 〈酒は古いほど味がよい（暫譯：酒愈陳愈香）〉〈電影旬報〉昭和三三年八月下旬號／發言後，二

九七頁

6 〈僕はちっともこわくないよ（暫譯：我一點也不害怕）〉〈電影迷〉昭和二七年十月號／發言後，一五〇頁

7 〈映画の味・人生の味（暫譯：電影滋味・人生滋味）〉〈電影旬報〉昭和三五年一二月增刊號／發言後，三八〇頁

8 都築政昭《小津安二郎日記（暫譯：小津安二郎日記）》三四三頁

9 《小津安二郎・人と仕事（暫譯：小津安二郎・人與工作）》三一一頁

10 例…〈わたしのクセ（暫譯：我的壞習慣）〉〈讀賣 Graphic〉昭和三〇年六月號／發言後，二三七頁

11 〈酒は古いほど味がよい（暫譯：酒愈陳愈香）〉〈電影旬報〉昭和三三年八月下旬號／發言後，三〇四頁

12 〈映画界・小言幸兵衛（暫譯：電影界的小言幸兵衛）〉〈文藝春秋〉昭和三三年一一月號／發言後，三〇八頁

13 《小津安二郎集成（暫譯：小津安二郎全集）》二四八頁

14 〈カンのよい原（節子）と高峰（秀子）（暫譯：感覺敏銳的原（節子）與高峰（秀子））〉〈電影旬報〉昭和二七年一月二三日晚報／發言後，一一二頁

15 〈大船撮影所このごろ（暫譯：近期的大船製片廠）〉〈朝日新聞〉昭和三五年九月一三日晚報／發言後，三六四頁

16 〈一途に描く「ものの哀れ」〉（暫譯：一心描繪「物哀」）〉〈Sports Nippon〉昭和三五年七月十三日／發言後，三五九頁

17 〈大人の映画を〉（暫譯：拍大人的電影）〉〈電影旬報〉昭和三五年九月上旬號／發言後，三六一頁

18 同上／發言後，三六二頁

19 〈悪いやつの出る映画は作りたくない〉（暫譯：不想拍有壞人出現的電影）〉〈東京新聞〉昭和三五年九月六日晚報／發言後，三六四頁

20 〈大船撮影所このごろ〉（暫譯：近期的大船製片廠）〉〈朝日新聞〉昭和三五年九月十三日晚報／發言後，三六五頁

21 〈絢爛たる影絵〉（暫譯：絢爛的剪影）〉一四一頁

22 《秋日和》を語る〉（暫譯：談《秋日和》）〉〈每日新聞〉昭和三五年十一月十四日晚報／發言後，三七二頁

23 〈映画の味・人生の味〉（暫譯：電影滋味・人生滋味）〉〈電影旬報〉昭和三五年十一月十二月增刊號／發言後，三八一頁

24 同上／發言後，三八一頁

25 《全日記小津安二郎》（暫譯：小津安二郎全日記）〉七二六頁

26 《小津安二郎・人と仕事》（暫譯：小津安二郎・人與工作）〉二八〇頁

27 例…〈映画への愛情に生きて〉（暫譯：為了對電影的愛而活）〉〈電影新潮〉昭和二六年十一月號／

發言後，一〇八頁

28 吉田喜重〈自己否定の極みに変革を（暫譯：極度自我否定的變革）〉〈日本讀書新聞〉〉一九七〇

年一月一日號／佐藤忠男《完本　小津安二郎の芸術（暫譯：小津安二郎的藝術）》四九六頁

29 佐藤忠男《完本　小津安二郎の芸術（暫譯：小津安二郎的藝術）》四九八頁

30 吉田喜重《小津安二郎の反映画（暫譯：小津安二郎的反電影）》三〇頁

31 《小津安二郎・人と仕事（暫譯：小津安二郎・人與工作）》三〇頁

32 吉田喜重《小津安二郎の反映画（暫譯：小津安二郎的反電影）》岩波書店，一九九八年，三頁

吉田喜重《小津安二郎の反映画（暫譯：小津安二郎的反電影）》二九七頁

小津安二郎導演 作品一覽

※本表參考《重新發現小津安二郎》、《小津安二郎 DVD-BOX》製成。

※最末欄為劇本及膠卷現存狀況。

無記號：有劇本及膠卷 ○：有縮短版（10～15分鐘）之膠卷及劇本 △：僅存劇本

×：無膠卷及劇本

No	上映年份	作品名稱	片長（分）	製片廠	主要工作人員	主要演員	
1	1927	懺悔之刃	70	松竹蒲田	原作：小津安二郎 改編：野田高悟 攝影：青木勇	吾妻三郎、小川國松、河原侃二、野寺正一、渥美映子	×

7	6	5	4	3	2
1929	1928	1928	1928	1928	1928
寶山	肉體美	搬家的夫妻	南瓜	太太不見了	年輕人的夢
67	55	41	43	55	56
松竹蒲田	松竹蒲田	松竹蒲田	松竹蒲田	松竹蒲田	松竹蒲田
原作：小津安二郎 改編：伏見晃 攝影：茂原英雄	原作‧改編：伏見晃 攝影：茂原英雄	原作‧改編：伏見晃 潤飾：伏見晃 攝影：茂原英雄	原作：菊池一平 改編：北村小松 攝影：茂原英雄	原作：高野斧之助 改編：吉田百助 攝影：茂原英雄	原作‧改編：小津安二郎 攝影：茂原英雄
小林十九二、日夏百合繪、青山萬里子、岡本文子、飯田蝶子	齋藤達雄、飯田蝶子、木村健兒、大山健二	渡邊篤、吉川滿子、大國一郎、中濱一三、浪花友子	齋藤達雄、日夏百合繪、半田日出丸、小櫻葉子、坂本武	齋藤達雄、岡本文子、國島莊一、菅野七郎、坂本武	齋藤達雄、若葉信子、吉谷久雄、松井潤子、坂本武
×	×	×	×	×	×

13	12	11	10	9	8
1930	1929	1929	1929	1929	1929
結婚學入門	突貫小僧	上班族生活	我畢業了，但……	日式歡喜冤家	年輕的日子
71	38	57	70	77	103
松竹蒲田	松竹蒲田	松竹蒲田	松竹蒲田	松竹蒲田	松竹蒲田
原作：大隅俊雄 改編：野田高梧 攝影：茂原英雄	原作：野津忠二 改編：池田忠雄 攝影：野村昊	原作：小津安二郎 改編：野田高梧 攝影：茂原英雄	原作：清水宏 改編：荒牧芳郎 攝影：茂原英雄	原作・改編：野田高梧 攝影：茂原英雄	原作・改編：伏見晁 潤飾：小津安二郎 剪輯：茂原英雄
齋藤達雄、栗島澄子、奈良真養、岡本文子、高田稔	武、齋藤達雄、青木富夫、坂本	齋藤達雄、吉川滿子、小藤田正一、加藤精一、青木富夫	高田稔、田中絹代、鈴木歌子、大山健二、日守新一	渡邊篤、吉谷久雄、高松榮子、大國一郎、浪花友子	結城一郎、齋藤達雄、松井潤子、飯田蝶子、笠智眾
△	○	×	○	○	

19	18	17	16	15	14
1930	1930	1930	1930	1930	1930
大小姐	瞬間的幸運	愛神的怨靈	那夜的妻子	我落第了，但……	爽朗前行
135	74	27	65	64	96
松竹蒲田	松竹蒲田	松竹蒲田	松竹蒲田	松竹蒲田	松竹蒲田
原作・改編：北村小松　笑料編寫：伏見晁、詹姆士・　攝影：茂原英雄　槇	原作・改編：野田高梧　攝影：茂原英雄	原作・改編：野田高梧　攝影：茂原英雄	原作：奧斯卡・希斯科（Oscar Schisgall）翻譯・改編：野田高梧　攝影・剪輯：茂原英雄	原作：小津安二郎　改編・剪輯：伏見晁　攝影・剪輯：茂原英雄	原作：清水宏　改編・剪輯：池田忠雄　攝影・剪輯：茂原英雄
栗島澄子、岡田時彥、齋藤達雄、田中絹代、大國一郎	齋藤達雄、吉川滿子、青木富夫、市村美津子、關時男	齋藤達雄、星光、伊達里子、月田一郎	岡田時彥、八雲惠美子、市村美津子、山本冬鄉、齋藤達雄	齋藤達雄、二葉香、青木富夫、田中絹代、笠智眾	高田稔、川崎弘子、伊達里子、松園延子、坂本武
△	×	×			

24	23	22	21	20
1932	1932	1931	1931	1931
但…… 我出生了，	春隨婦人來	東京合唱	美人哀愁	淑女與髯
91	74	90	158	75
松竹蒲田	松竹蒲田	松竹蒲田	松竹蒲田	松竹蒲田
原作：詹姆士・槇 改編：伏見晁 攝影・剪輯：茂原英雄	原作：詹姆士・槇 改編：伏見晁、柳井隆雄 攝影：茂原英雄	原案：北村小松 改編：潤飾：野田高梧 攝影・剪輯：茂原英雄	原作：Henri de Régnier 改編：詹姆士・槇 攝影：茂原英雄	原作・改編：北村小松 笑料編寫：詹姆士・槇 攝影・剪輯：茂原英雄、栗林 實
齋藤達雄、吉川滿子、菅原秀雄、突貫小僧、坂本武	城多二郎、齋藤達雄、井上雪子、泉博子、坂本武	原秀雄、高峰秀子、齋藤達雄	岡田時彥、齋藤達雄、井上雪子、岡田宗太郎、吉川滿子	岡田時彥、川崎弘子、飯田蝶子、坂本武、齋藤達雄
岡田時彥、八雲惠美子、菅				
	△		△	

30	29	28	27	26	25
1934	1933	1933	1933	1932	1932
我們要愛母親	心血來潮	非常線之女	東京之女	何日再逢君	青春之夢今何在
73	100	100	47	78	85
松竹蒲田	松竹蒲田	松竹蒲田	松竹蒲田	松竹蒲田	松竹蒲田
原作：小宮周太郎 規劃結構：野田高梧 改編：池田忠雄 攝影：青木勇	原作：詹姆士・槙 改編：池田忠雄 攝影：杉本正二郎	原作：詹姆士・槙 改編：池田忠雄 攝影：茂原英雄	原作：艾倫斯特・修瓦茲❶ 改編：野田高梧 攝影：茂原英雄	改編：野田高梧 攝影：茂原英雄	原作・改編：野田高梧 攝影・剪輯：茂原英雄
岩田祐吉、吉川滿子、大日方傳、加藤清一、三井秀男	坂本武、伏見信子、大日方傳、飯田蝶子、突貫小僧	田中絹代、岡讓二、水久保澄子、三井秀男、逢初夢子	岡田嘉子、江川宇禮雄、田中絹代、奈良真養	岡山嘉子、岡讓二、奈良真養、川崎弘子、飯田蝶子	江川宇禮雄、田中絹代、齋藤達雄、武田春郎、水島亮太郎
				△	

❶ 譯注：此為小津虛構之人物。

35	34	33	32	31
1936	1936	1935	1935	1934
大學是個好地方	鏡獅子	東京之宿	溫室姑娘	浮草物語
86	24	80	67	86
松竹蒲田	國際文化振興會	松竹蒲田	松竹蒲田	松竹蒲田
原作：詹姆士・槙　改編：荒田正男　攝影：茂原英雄	（紀錄片）	原作：維扎特・莫尼（Without Money）　改編：池田忠雄、荒田正男　攝影・剪輯：茂原英雄	原作：式亭三右　改編：野田高梧、池田忠雄　攝影：茂原英雄	原作：詹姆士・槙　改編：池田忠雄　攝影・剪輯：茂原英雄
近衛敏明、笠智眾、小林十九二、大山健二、池部鶴彥		坂本武、突貫小僧、岡田嘉子、小嶋和子	飯田蝶子、田中絹代、坂本武、突貫小僧、竹內良一	坂本武、飯田蝶子、三井秀男、八雲理惠子、坪內美子
△			△	

42	41	40	39	38	37	36
1949	1948	1947	1942	1941	1937	1936
晚春	風中的母雞	長屋紳士錄	父親在世時	戶田家兄妹	淑女忘記了什麼	獨生子
108	84	71	87	105	71	83
松竹大船	松竹大船	松竹大船	松竹大船	松竹大船	松竹大船	松竹大船
原作：廣津和郎　劇本：野田高梧、小津安二郎　攝影：厚田雄春	劇本：齋藤良輔、小津安二郎　攝影：厚田雄春	劇本：池田忠雄、小津安二郎　攝影：厚田雄春	劇本：池田忠雄、柳井隆雄、小津安二郎　攝影：厚田雄春	劇本：池田忠雄、小津安二郎　攝影：厚田雄春	劇本：伏見晁、詹姆士・槙　攝影：茂原英雄、厚田雄春	原作：詹姆士・槙　改編：池田忠雄、荒田正男　攝影：杉本正次郎
笠智眾、原節子、月丘夢路、杉村春子、三宅邦子	佐野周二、田中絹代、村田知英子、笠智眾、坂本武	飯田蝶子、青木放屁、笠智眾、吉川滿子、河村黎吉	笠智眾、佐野周二、津田晴彥、佐分利信、坂本武	吉川滿子、齋藤達雄、三宅邦子、佐分利信、高峰三枝子	栗島澄子、齋藤達雄、桑野通子、佐野周二、坂本武	飯田蝶子、日守新一、葉山正雄、坪內美子、吉川滿子

50	49	48	47	46	45	44	43
1959	1958	1957	1956	1953	1952	1951	1950
早安	彼岸花	東京暮色	早春	東京物語	茶泡飯之味	麥秋	宗方姊妹
94	118	140	144	136	116	125	112
松竹大船	松竹大船	松竹大船	松竹大船	松竹大船	松竹大船	松竹大船	新東寶
劇本：野田高梧、小津安二郎 攝影：厚田雄春	原作：里見弴 劇本：野田高梧、小津安二郎 攝影：厚田雄春	原作： 劇本：野田高梧、小津安二郎 攝影：厚田雄春	劇本：野田高梧、小津安二郎 攝影：厚田雄春	劇本：野田高梧、小津安二郎 攝影：厚田雄春	劇本：野田高梧、小津安二郎 攝影：厚田雄春	劇本：野田高梧、小津安二郎 攝影：厚田雄春	原作：大佛次郎 劇本：野田高梧、小津安二郎 攝影：小原讓治
佐田啓二、三宅邦子、久我美子、杉村春子、笠智眾	佐分利信、田中絹代、山本富士子、有馬稻子、久我美子、佐田啓二	原節子、有馬稻子、笠智眾、山田五十鈴、高橋貞二	淡島千景、有馬稻子、笠智眾、池部良、高橋貞二、岸惠子	原節子、笠智眾、東山千景、池部良、高橋貞二	笠智眾、東山千榮子、原節子、杉村春子、山村聰	原節子、笠智眾、淡島千景、三宅邦子、菅井一郎	田中絹代、高峰秀子、上原謙、高杉早苗、笠智眾

54	53	52	51
1962	1961	1960	1959
秋刀魚之味	小早川家之秋	秋日和	浮草
113	103	128	119
松竹大船	寶塚映画	松竹大船	大映
劇本∶野田高梧、小津安二郎 攝影∶厚田雄春	劇本∶野田高梧、小津安二郎 攝影∶中井朝一	劇本∶野田高梧、小津安二郎 攝影∶厚田雄春 原作∶里見弴	劇本∶野田高梧、小津安二郎 攝影∶宮川一夫
岩下志麻、笠智眾、佐田啓二、岡田茉莉子、三上真一郎、東野英治郎	中村鴈治郎、原節子、司葉子、新珠三千代、小林桂樹	原節子、司葉子、岡田茉莉子、佐田啓二、佐分利信	中村鴈治郎、京町子、若尾文子、川口浩、杉村春子

參考文獻

此為主要參考文獻，唯小說僅列出文中有引用者。

【小津的著作與發言】

井上和夫編《小津安二郎全集（暫譯：小津安二郎全集）》上、下，新書館，二〇〇三年

小津安二郎著，田中真澄編《全日記小津安二郎（暫譯：小津安二郎全日記）》FILM ART社編，一九九三年

田中真澄編《小津安二郎全發言（暫譯：小津安二郎發言全集）》（1933-1945）》泰流社，一九八七年

田中真澄編《小津安二郎　戰後語錄集成（暫譯：小津安二郎戰後語錄全集）》昭和二二（一九四六）年—昭和三八（一九六三）年》FILM ART社，一九八九年

小津安二郎《禁公開》小津安二郎　陣中日誌（暫譯：《禁止公開》小津安二郎　戰地日誌）》《諸君！》

二〇〇五年一月號

貴田庄編〈文學覚書　小津安二郎（暫譯：文學備忘錄　小津安二郎）〉《文學界》二〇〇五年二月號

《小津安二郎　DVD-BOX》第一集～第四集，松竹，二〇〇三年

【小津的評論・資料】

〈小津安二郎・人與工作〉刊行會《小津安二郎・人と仕事（暫譯：小津安二郎・人與工作）》蠻友社，一九七二年

松竹編《小津安二郎新発見（暫譯：重新發現小津安二郎）》講談社，一九九三年

佐藤忠男《完本　小津安二郎の芸術（暫譯：小津安二郎的藝術）》朝日文庫，二〇〇〇年

FILM ART社編《小津安二郎を読む　古きもの美しい復権（暫譯：閱讀小津安二郎　古物的美麗復權原書名）》FILM ART社，一九八二年

《OZU　小津安二郎映画読本【東京】そして【家族】（暫譯：OZU　小津安二郎電影讀本　從【東京】到【家人】）》松竹股份有限公司影像版權部，一九九三年

瑞奇（Donald Richie）《小津安二郎の美学　映画のなかの日本（暫譯：小津安二郎的電影美學）》山本喜久男譯，FILM ART社，一九九三年

大衛・波德維爾（David Bordwell）《小津安二郎　映画の詩学（暫譯：小津安二郎　電影詩學）》杉山昭夫譯，青土社，二〇〇三年

蓮見重彥《監督 小津安二郎（暫譯：導演 小津安二郎）》筑摩書房，一九八三年

《小津安二郎集成（暫譯：小津安二郎全集）》電影旬報編輯部，一九八九年

《小津安二郎集成II（暫譯：小津安二郎全集II）》電影旬報社，一九九三年

保羅·許瑞德（Paul Schrader）《聖なる映画 小津/ブレッソン/ドライヤー（暫譯：神聖的電影 小津/布列松/德萊葉》山本喜久男譯，FILM ART社，一九八一年

高橋治《絢爛たる影絵—小津安二郎—（暫譯：絢爛的剪影—小津安二郎—）》文藝春秋社，一九八二年

永井健兒《小津安二郎に憑かれた男 美術監督·下河原久雄の生と死（暫譯：深受小津安二郎影響的藝術總監 下河原久雄的生與死》FILM ART社，一九九〇年

厚田雄春·蓮見重彥《小津安二郎物語（暫譯：小津安二郎物語）》筑摩書房，一九八九年

吉田喜重《小津安二郎の反映画（暫譯：小津安二郎的反電影）》岩波書店，一九九八年

田中真澄《小津安二郎周遊（暫譯：小津安二郎周遊）》文藝春秋，二〇〇三年

Noël Burch, To the Distant Observer: Form and Meaning in the Japanese Cinema, University of California Press, 1979

千葉伸夫《小津安二郎と20世紀（暫譯：小津安二郎與20世紀）》國書刊行會，二〇〇三年

都築政昭《小津安二郎日記 無情とたわむれた巨匠（暫譯：小津安二郎日記 與無情嬉戲的巨匠）》講談社，一九九三年

貴田庄《小津安二郎 文壇交遊録（暫譯：小津安二郎 文壇交遊録）》中公新書，二〇〇六年

《映画監督 小津の60年—日本の家族を描いて—》（暫譯：電影導演 小津的60年—描繪日本的家庭—）》NHK（播映），二〇〇四年

【其他電影相關資料】

田中真澄・木全公彦・佐藤武・佐藤千廣《映画読本 清水宏 即興するポエジー蘇る「超映画傳説」》（暫譯：電影讀本 清水宏 即興詩之復甦「超電影傳説」）》FILM ART社，一九九七年

佐相勉・西田宣善編《映画読本 溝口健二 情炎の果ての女たちよ 幻夢のリアリズム（暫譯：電影讀本 溝口健二 情慾盡頭的女人們 夢幻的現實主義）》FILM ART社，一九九七年

田中真澄・阿部嘉昭・木全公彦・丹野達彌編《映画読本 成瀬巳喜男 透きとおるメロドラマの波光よ（暫譯：電影讀本 成瀬巳喜男 透明通俗劇的波光）》FILM ART社，一九九五年

笠智眾《小津安二郎先生の思い出（暫譯：小津安二郎老師的回憶）》朝日文庫，二〇〇七年

古川薫《花も嵐も 女優・田中絹代の生涯（暫譯：起起伏伏 女優・田中絹代的一生）》文春文庫，二〇〇四年

千葉伸夫《原節子 傳説の女優（暫譯：原節子 傳奇女伶）》平凡社，二〇〇一年

Peter B. High《帝國の銀幕——十五年戰爭と日本映画（暫譯：帝國的銀幕——十五年戰爭與日本電影）》名古屋大學出版會，一九九五年

與那霸潤《帝國の残影 兵士・小津安二郎の昭和史（暫譯：帝國的殘影 士兵・小津安二郎的昭和

史》NTT出版，二〇一一年

城戶四郎《日本映画傳　映画製作者の記録（暫譯：日本電影傳　電影製作者的紀錄）》文藝春秋新社，一九五六年

高峰秀子《わたしの渡世日記（暫譯：我的處世日記）》上下，文春文庫，一九九八年

四方田犬彦編《映画監督　溝口健二（暫譯：電影導演　溝口健二）》新曜社，一九九九年

《日本映画俳優全集・女優編（暫譯：日本電影明星全集・女星篇）》電影旬報增刊號12.31號，一九八〇年

《日本映画俳優全集・男優編（暫譯：日本電影明星全集・男星篇）》電影旬報增刊號10.23號，一九七九年

岡田嘉子《岡田嘉子　悔いなき命を（暫譯：岡田嘉子　不悔的一生）》日本圖書中心，一九九九年

《沒後50年溝口健二特集　時代を超える溝口健二（暫譯：溝口健二逝世50週年特輯　跨越時代的溝口健二）》NHK（播映），二〇〇六年

【其他相關資料】

谷崎潤一郎《文章読本　完（暫譯：文章讀本　完）》中公文庫，一九七五年

林和利編《能・狂言を学ぶ人のために（暫譯：給學習能・狂言的人）》世界思想社，二〇一二年

天野文雄《能苑逍遥（中）能という演劇を歩く（暫譯：能苑逍遙（中）探究名為能的戲劇）》大阪大

學出版會，二〇〇九年

岩瀨章《「月給百円」のサラリーマン　戦前日本の「平和」な生活（暫譯：「月薪百圓」的上班族　二次大戰前日本「和平」的生活）》講談社現代新書，二〇〇六年

井上壽一《戦前昭和の社会（暫譯：二次大戰前的昭和社會）1926-1945》講談社現代新書，二〇一一年

柳田國男《新訂　先祖の話（暫譯：新訂　祖先的故事）》石文社，二〇一二年

【Act】MA0044

小津安二郎的軌跡
映画監督小津安二郎の軌跡：芸術家として、認識者として

作　　　者❖竹林出
譯　　　者❖詹慕如、周若珍
美 術 設 計❖霧室
內 頁 排 版❖張彩梅
總 編 輯❖郭寶秀
責 任 編 輯❖黃怡寧
行 銷 業 務❖力宏勳

發　行　人❖涂玉雲
出　　　版❖馬可孛羅文化
　　　　　104台北市中山區民生東路二段141號5樓
　　　　　電話：02-25007696
發　　　行❖英屬蓋曼群島商家庭傳媒股份有限公司城邦分公司
　　　　　104台北市中山區民生東路二段141號11樓
　　　　　客服服務專線：(886) 2-25007718；25007719
　　　　　24小時傳真專線：(886) 2-25001990；25001991
　　　　　服務時間：週一至週五9:00～12:00；13:00～17:00
　　　　　劃撥帳號：19863813　戶名：書虫股份有限公司
　　　　　讀者服務信箱：service@readingclub.com.tw
香港發行所❖城邦（香港）出版集團有限公司
　　　　　香港灣仔駱克道193號東超商業中心1樓
　　　　　電話：852-25086231　傳真：852-25789337
馬新發行所❖城邦（馬新）出版集團 Cite (M) Sdn Bhd.
　　　　　41-3, Jalan Radin Anum, Bandar Baru Sri Petaling,
　　　　　57000 Kuala Lumpur, Malaysia.
　　　　　電話：603-90563833　傳真：603-90576622
　　　　　讀者服務信箱：services@cite.my
輸 出 印 刷❖前進彩藝有限公司
初 版 一 刷❖2019年5月
定　　　價❖650元

ISBN：978-957-8759-64-0
城邦讀書花園
www.cite.com.tw
版權所有　翻印必究（如有缺頁或破損請寄回更換）

國家圖書館出版品預行編目資料

小津安二郎的軌跡／竹林出著；詹慕如, 周若珍
譯. -- 初版. -- 臺北市：馬可孛羅文化出版：
家庭傳媒城邦分公司發行, 2019.05
　面；　公分
譯自：映画監督小津安二郎の軌跡：芸術家とし
て、認識者として
ISBN 978-957-8759-64-0（平裝）

1.小津安二郎　2.電影片　3.文本分析　4.日本
987.931　　　　　　　　　　　108004707